军校大学生音乐鉴赏

主　编　胡　劼
副主编　倪　浙　杨小强　李晨昕

西北工业大学出版社
西　安

【内容简介】 本着服务军事院校艺术素质教育和服务部队的原则,本书为广大官兵提供了丰富的精神食粮。全书以音乐的发展历程为线索,贯穿基本乐理,结合我军音乐题材,力求系统完整地呈现出军校大学生所需的音乐素养知识。特别是将军旅声乐作品的类别与演唱的方法技能、军乐的乐器编制、中西方军旅音乐作品的赏析等多个方面的知识进行了编撰,突出了军味,极大地扩展了军校大学生和基层官兵的音乐文化视野。

本书共分六章,分别为绪论、音乐基础知识、西方音乐鉴赏(上)、西方音乐鉴赏(下)、中国音乐鉴赏和军旅歌曲鉴赏。

本书既可作为军校音乐鉴赏课程的教材,也可供部队基层文化骨干及音乐爱好者学习参考。

图书在版编目(CIP)数据

军校大学生音乐鉴赏 / 胡劼主编. —西安:西北工业大学出版社,2021.1
 ISBN 978-7-5612-7427-9

Ⅰ. ①军… Ⅱ. ①胡… Ⅲ. ①音乐欣赏-军事院校-教材 Ⅳ. ①J605

中国版本图书馆 CIP 数据核字(2020)第 247543 号

JUNXIAO DAXUESHENG YINYUE JIANSHANG
军 校 大 学 生 音 乐 鉴 赏

| 责任编辑:蒋民昌 | 策划编辑:蒋民昌 |
| 责任校对:万灵芝 | 装帧设计:李　飞 |

出版发行:西北工业大学出版社
通信地址:西安市友谊西路127号　　　邮编:710072
电　　话:(029)88491757,88493844
网　　址:www.nwpup.com
印 刷 者:陕西向阳印务有限公司
开　　本:710 mm×1000 mm　　　1/16
印　　张:18.25
字　　数:260千字
版　　次:2021年1月第1版　　　2021年1月第1次印刷
定　　价:80.00元

如有印装问题请与出版社联系调换

前　言

音乐，作为一种文化，源远流长。它对于人的素养的影响，具有极其重要的作用。中国人民解放军的音乐，是随着"八一"南昌起义的枪声而响起，以歌曲为主体的人民军队音乐文化，从1927年在南昌起义中传唱的歌曲《八一起义》开始，到现在传唱大江南北的嘹亮军歌，走过了90多年的战斗历程，不论在任何时期，音乐艺术文化都产生了极为广泛的影响。

音乐鉴赏作为一门艺术审美课程，随着素质教育的全面实施，课程改革的积极推进，已经成为一门美育的核心课程。在军队院校中，音乐鉴赏成为军事文化课程体系的重要组成部分，为军队院校的广大官兵提供了丰富的精神食粮。

本书的初稿为2016—2019年空军工程大学人文素质选修课"音乐鉴赏"的讲稿，经过几年的教学使用，得到了广大学员的高度认可，于是，我们在广泛征求军内外专家、院校和部队的各级领导、军校学员和基层官兵的意见的基础上，不断修改和完善，最终定稿成书。本着适合部队更广大的官兵阅读的原则，并体现为部队服务的特色，在大家的共同努力下，本书成为院校、部队进行素质教育、艺术教育的理想教材和读物。

本书以音乐的发展历程为线索，贯穿基本乐理，结合我军音乐题材，力求系统完整地呈现出军校大学生所需的音乐素养知识。本书将军旅声乐作品的类别与演唱的方法技能、军乐的乐器编制、中西方军旅音乐作品的曲式分析等多个方面的知识进行了编撰。值得一提的是，与其他音乐鉴赏教材不同，本书选用了大量成功的、具有全国性影响的军旅音乐作品的分析，充分展示了我军军旅音乐的成就，也弥补了同类教材中对这一部分的缺失。在体现音乐通识性特征的同时，本书把音乐知识的广度与深度相结合，将思想性、知识性、技能性、艺术性、趣味性融为一体，通过对音

乐的分析与鉴赏，扩展军校大学生的音乐文化视野。

本着我军一贯坚持的"为巩固与提高部队战斗力服务——为兵服务"的理念，笔者尽心编写本书，为部队的文化工作和军队院校的文化教育事业尽绵薄之力。

本书由胡劼拟定编写体例和提纲，并撰写第一章、第五章；倪浙撰写绪论、第二章；杨小强撰写第三章；李晨昕撰写第四章，胡劼对全书稿进行了统审、修改和定稿。

在编写本书的过程中参阅了许多相关资料，吸收了许多科研成果，在此，特别感谢空军工程大学张连进、张天德、苏军茹等领导、专家对书稿的撰写给予了热情支持和帮助，并提出了许多宝贵的建议，谨此一并表示诚挚的感谢！

由于水平所限，书中难免存在失误或疏漏之处，恳请广大专家和读者批评指正，为我们后续的编写工作提出宝贵意见和建议，再次感谢！

编　者

2020 年 5 月

目　　录

绪论 ·· 1
　一、音乐的起源 ··· 1
　二、音乐的功能 ··· 3
　三、音乐的审美特征 ··· 11

第一章　音乐基础知识 ··· 15
　第一节　简谱知识 ··· 15
　　一、音的高低 ··· 15
　　二、音的长短 ··· 17
　　三、音的强弱 ··· 19
　　四、常用记号 ··· 21
　　五、调式 ·· 24
　第二节　音乐的表演形式 ··· 25
　　一、声乐 ·· 26
　　二、器乐 ·· 30
　第三节　音乐体裁 ··· 34
　　一、交响曲 ·· 34
　　二、协奏曲 ·· 36
　　三、奏鸣曲 ·· 36
　　四、圆舞曲 ·· 36

五、序曲 ······ 37
六、组曲 ······ 37
七、进行曲 ······ 37

第二章　西方音乐鉴赏(上) ······ 39

第一节　巴洛克时期音乐 ······ 39
一、音乐发展概况 ······ 39
二、代表人物 ······ 43
三、作品赏析 ······ 48

第二节　古典主义音乐 ······ 60
一、音乐发展概况 ······ 60
二、代表人物 ······ 62
三、作品赏析 ······ 69

第三节　浪漫主义音乐 ······ 79
一、音乐发展概况 ······ 79
二、代表人物 ······ 83
三、作品赏析 ······ 90

第三章　西方音乐鉴赏(下) ······ 102

第一节　民族乐派 ······ 102
一、音乐发展概况 ······ 102
二、代表人物 ······ 104
三、作品赏析 ······ 114

第二节　印象主义乐派 ······ 126
一、音乐发展概况 ······ 126
二、代表人物 ······ 128
三、作品赏析 ······ 133

 第三节　现代音乐 ……………………………………………………… 141
 一、现代音乐概况 ………………………………………………… 141
 二、现代音乐的种类 ……………………………………………… 143

第四章　中国音乐鉴赏 …………………………………………………… 152

 第一节　中国古代音乐 …………………………………………………… 152
 一、音乐发展概况 ………………………………………………… 152
 二、作品赏析 ……………………………………………………… 157
 第二节　中国近现代音乐 ………………………………………………… 162
 一、音乐发展概况 ………………………………………………… 163
 二、作品赏析 ……………………………………………………… 177

第五章　军旅歌曲鉴赏 …………………………………………………… 182

 第一节　军旅歌曲基础知识 ……………………………………………… 182
 一、军旅歌曲的发展 ……………………………………………… 182
 二、军旅歌曲的分类 ……………………………………………… 184
 三、军旅歌曲的审美特征 ………………………………………… 185
 四、军旅歌曲的欣赏方法 ………………………………………… 187
 第二节　中国军旅歌曲赏析 ……………………………………………… 189
 一、经典赏析 ……………………………………………………… 189
 二、曲目推介 ……………………………………………………… 261
 第三节　外国军旅歌曲 …………………………………………………… 262
 一、经典赏析 ……………………………………………………… 262
 二、曲目推介 ……………………………………………………… 282

参考文献 …………………………………………………………………… 284

绪　论

音乐对于人类来说，不仅能够丰富生活，还能够在极其深刻的层面和广博的视野内，影响人对生活的体验方式。音乐反映着人类的灵魂，包容着人类全部的情绪，从欢乐与成功的庆祝，到忧伤与痛苦的倾诉。音乐是人类的一种独特的表达形式，对于个体、社会和人类的总体文化，都有着无与伦比的价值。

一、音乐的起源

关于人类社会音乐的起源可以追溯到非常古老的洪荒时代。在人类还没有产生语言时，就已经知道利用声音的高低、强弱等来表达自己的意思和感情。随着人类劳动的发展，逐渐产生了统一劳动节奏的号子和相互间传递信息的呼喊，这便是最原始的音乐雏形；当人们庆贺收获和分享劳动成果时，往往敲打石器、木器以表达喜悦、欢乐之情，这便是原始乐器的雏形。

（一）弦乐器的起源传说

墨丘利（Mercury）是希腊神话中诸神的使神。据说他在尼罗河畔散步时，脚触一物发出美妙的声音，他拾起一看，发现原是一个空龟壳内侧附有一条干枯的筋所发出的声响，墨丘利从此得到启发，而发明了弦乐器。虽说后人考证在墨丘利以前就已经有了弦乐器，但也可能是由此得到了启发。

（二）管乐器的起源传说

中国古代历史记述了距今五千年前的黄帝时代，有一位名为伶伦的音乐家，他进入西方昆化山内采竹为笛，当时恰有五只凤凰在空中飞鸣，他便合

其音而定律。虽然这一故事也不能使人完全相信,但是,可将其看做是有关管乐器起源的带有神秘色彩的传说。

(三) 原始人的音乐

古代的两河流域(底格里斯河和幼发拉底河)是重要的人类文化发祥地之一。当时富饶的美索不达米亚地区(今伊朗、伊拉克一带),在公元前4 000年已有了较为发达的音乐。当时生活在这一带的苏美尔人已有了类似竖琴式的乐器和几种管弦乐器,宫廷里已有专业的歌手和较大型的乐队。后来,这些较先进的音乐文化逐渐流传到埃及、希腊、印度和中国等古老的国度,并在这些地区得到了进一步的不同形式的、具有民族色彩的发展。虽然各民族、各地区的音乐发展不尽相同,但其基本的发展方向都是由世俗音乐逐渐趋向于宗教音乐。

(四) 中国古代音乐

中国最初的帝王——黄帝,是五千年前创造了历法和文字的名君。当时,除了前述的伶伦之外,还有一位名叫伏羲的音乐家。据说伏羲是人首蛇身,曾在母胎中孕育了12年。他弹奏了一张有50弦的琴,由于音调过于悲伤,黄帝将其琴断去一半,改为25弦。

此外,在黄帝时代的传说中,还有一位名为神农的音乐家,他教人耕作,并发现了医药,据说是牛首人身。他创造了五弦琴,如果设想当时的音乐是使用五声音阶,那么这是理所当然的。

论及古代中国音乐的书籍,据说为数不下300种之多。孔子是距今大约2500年前的人,本人是音乐家,关于论述音乐的随笔很多。他曾正式习琴,在悲哀与欢乐的时候都抚琴以慰,并传授弟子。据说他有3 000弟子,其中通六艺者达72人。孔子之所教,可称为"诗、书、礼、乐"。"礼"是谓理天地阴阳的秩序,"乐"是取得谐调。也就是说,在他的哲学中,道德与音乐居于同等地位,力图以音乐来提高品德。孔子非常爱好古琴,并能自行作

曲，关于音乐的评论也可见于《论语》中。

另一方面，古代中国的宫廷音乐多为舞乐，即诗、舞和音乐融为一体，和今天的舞蹈是完全不同的。

(五)埃及、阿拉伯的古代音乐

埃及文明是世界上最古老的文明之一。从作为帝王古墓的金字塔内石壁的雕刻上，可以看出演奏音乐的盛况以及音乐演奏者的行列，雕刻中有以手指弹奏的竖琴状的弦乐器，以及各种笛类乐器。

阿拉伯等地区的器乐也相当发达，自古以来就使用在一个八度之间分为十七个音名的特殊音阶。

(六)希腊古代音乐

希腊音乐的起源也笼罩着一层神话的面纱。阿波罗神主掌音乐，其下有九位缪斯（Muse）女神，将音乐称为Music或Musik，希腊乐器中，有叫做阿乌洛斯的V字形双管笛，有叫做里拉（Lyra）的手琴，还有叫做齐特尔（Kithara）的类似吉它的弦乐器，这些乐器都是从埃及或阿拉伯传入的。

(七)纯律的产生

公元前6世纪，古希腊大哲学家和数学家毕达哥拉斯（Pythagoras）用一种称为弦琴（Monochord）的单弦乐器，首先解释出纯律理论。这就是根据弦的长度，以一比二作为完全八度，以二比三作为完全五度的方法，把当时所使用的一切音程都计算出来了。

二、音乐的功能

20世纪以来，随着音乐理论研究和实践应用水平的不断发展和提高，以及音乐与广泛的外延学科发生联系的交叉性学科体系的建立和不断完善，音乐对于人类心理现象、特征、规律、行为模式等所具有的揭示和实践意义越来越为人们所认识和重视。尤其进入80年代后，在当代科学技术理论成果和手段，如控制论、信息加工理论和计算机科学的强烈影响下，音乐的应用

领域和价值也在不断得到开发和体现，其在音乐治疗、现代工业、商业等广泛领域的作用已经有力地证明了这一点。

（一）音乐治疗

音乐欣赏是一种强有力的感觉刺激形式和多重感觉体验。音乐包含了可以听到的声音（听觉刺激）和可以感到的声波震动（触觉刺激），在观看现场演出时可以产生视觉刺激的体验，在音乐的背景下舞蹈或运动可以产生肌肉的动觉刺激的体验。另外，音乐结构的体验可以长时间地吸引和保持人的注意力来提高。不言而喻，以上各种体验都是伴随着愉悦的快感进行的。

自我表达的障碍、自我评价的低下是大部分心理障碍病人和很多生理障碍病人共同的基本心理特点，而一个人必须首先能够正确地接受自己，然后才能成功地与外部世界建立起正确的联系。音乐欣赏可以成为一个人的自我表达的媒介，以及丰富自我情感和促进自我成长的途径。在集体的音乐活动这种无威胁的、安全的人际环境中，人们可以通过音乐的语言因素和非语言因素的途径来自由表达自己的情绪、情感和意念、思想。在音乐治疗中使用的各种音乐活动可以适应各种不同的病人，使他们都可以在音乐活动中获得成功感的体验，而这种成功感的体验对于一个人的自我形成和自我评价是很重要的。

一个健康的个体必须能够成功地在他的周围建立起一个正确的人际环境，而无论是心理障碍或是生理疾患的病人都不同程度地存在人际关系方面的障碍。音乐活动通常是集体参与的活动，这种共同的参与过程又常常会有助于建立起良好的、亲密的合作关系，并进一步为自己创造一个和谐的、安全的社会环境。音乐的本质要求参与者的密切配合和精确的合作，任何合作上的失误或失败都会马上导致音乐效果的不和谐，而且这种不和谐会立即回馈给每一个参与者，造成听觉、心理甚至生理上的不快。音乐本身具有一种

强大的力量来强迫所有参与者进行完全的合作，并迫使人们控制可能破坏音乐和谐的任何自我冲动和个性表现行为。因此，病人在音乐活动的过程中学习与他人合作和相处的能力和技巧，这种在音乐中的合作能力最终会泛化和转移到他们的日常生活中。另外，音乐的魅力和愉悦性也会吸引那些不愿与人交往的人们参与到音乐的社会活动中去，从而改变其自我封闭状态。

音乐欣赏治疗的过程一般包括四个主要步骤：①确定病人的问题所在（评估）；②制订治疗目标；③根据治疗目标制订与病人的生理、智力、音乐能力相适应的音乐活动计划；④音乐欣赏活动的实施并评价病人的反应。各种不同的音乐活动可以帮助病人发展其听觉、视觉、运动、语言交流、社会、认知以及自救能力和技巧。同时音乐还可以帮助病人学习正确地表达自我情感的能力。

1. 音乐欣赏在治疗中的社会作用

音乐是一种社会性的非语言交流的艺术形式，音乐活动（包括歌唱、乐器演奏、创作等）本身就是一种社会交往活动。社会信息和社会交往方面的不足，会严重地影响人的心理健康，而患有精神疾病、心理疾病、儿童孤独症、包括老年痴呆症在内的各种老年疾病的病人，以及长期住院的各种慢性病患者，都在不同程度存在着人际交往功能的障碍或不足。

音乐治疗师通过组织各种音乐欣赏和音乐活动，如合唱、乐器合奏、舞蹈等等，为病人提供一个安全愉快的人际交往环境，让他们逐渐地恢复和保持自己的社会交往能力。病人在音乐活动中学习和提高他们的人际交往能力、语言表达能力、正确的社会行为、行为的自我克制能力、与他人合作的能力等等，并提高自信心和自我评价。另外，音乐活动为病人提供了一个通过音乐和语言交流来表达、宣泄内心情感的机会。病人在相互的情感交流中相互支持、理解和同情，使病人的各种心理、情感的困扰和痛苦得到缓解。

病人在音乐活动中获得了自我表现和产生成就感的机会，增加了自信心，促进了心理健康。

2.音乐欣赏在治疗中的物理作用

国外大量的研究证实，音乐欣赏可以引起各种生理反应，如使血压降低、呼吸减慢、心跳减慢、皮肤温度升高、肌肉电位降低、皮肤电阻值下降、血管容积增加、血液中的去甲肾上腺素含量增加等，从而明显地促进人体的内稳态，减少紧张焦虑。生理和心理上的长期紧张会对人体造成严重的损害，导致心血管系统的疾病，如心脏病、高血压；肠胃系统疾病，如胃溃疡、十二指肠溃疡等；另外还有癌症、神经性皮炎、荨麻疹、偏头痛。因此音乐可以对上述疾病的治疗产生良好的作用。

音乐欣赏可以产生明显的镇痛作用。由于大脑皮层上的听觉中枢与痛觉中枢相邻，而音乐刺激造成大脑听觉中枢的兴奋可以有效地抑制相邻的痛觉中枢，从而明显地降低疼痛。同时音乐还可以导致血液中的内啡肽含量增加，也会有明显地降低疼痛的作用。据大量的实验和临床报道，在手术过程中使用音乐可以使麻醉药的剂量减少一半，在手术后的恢复期可以大大减少甚至不用镇痛药，从而减少麻醉药或镇痛药的副作用。音乐的镇痛作用也被用来减少产妇在分娩过程中的痛苦，效果也是十分明显的。

此外，从20世纪80年代末，美国一些医学家开始研究音乐对人的免疫系统的作用。研究发现：音乐可以明显地增加体内的免疫球蛋白A的含量。免疫球蛋白A存在于人体中的分泌物之中，是人体抵抗细菌侵害的第一道防线。因此，音乐欣赏可以增强人体的免疫系统功能，这一研究已经得到初步的证实。关于音乐对人体免疫系统的作用的研究只是刚刚开始，深入的研究还在继续。

3.音乐欣赏的治疗中的情绪作用

音乐欣赏对于人的情绪的影响力是非常巨大的，因此音乐成了音乐治疗

师手中的有利武器。音乐治疗师认为情绪对人的判断产生巨大影响,有时甚至是决定性的影响。常识告诉我们,当一个人的情绪好的时候,往往看到事物的积极方面,把坏事看成好事,而情绪不好的时候,往往看到事物的消极方面,把好事看成坏事。因此只要情绪改变了,人对问题的看法也会改变。如果说传统的心理治疗认为"认知决定情绪",那么音乐心理治疗则认为"情绪决定认知"。

音乐治疗师正是利用音乐对情绪的巨大影响力,通过音乐来改变人的情绪,最终改变人的认知。但是他们并不是简单地给被治疗者播放一些轻松美妙的音乐,让痛苦的情绪得到缓解。相反,音乐治疗师会大量使用抑郁、悲伤、痛苦、愤怒和充满矛盾情感的音乐来激发被治疗者的各种情绪体验,帮助他尽可能地把消极情绪发泄出来。当消极的情绪发泄到一定程度时,人的内心深处的积极的力量就会开始抬头,这时音乐治疗师就会开始逐渐地使用积极的音乐,以支持和强化被治疗者内心积极的情绪力量,最终帮助他摆脱痛苦和困境。对被治疗者来说,这是一个重新面对和体验自己丰富的内心情感世界,重新认识自己,并走向成熟的过程。被治疗者在音乐的激发下重新面对自己的情感矛盾或创伤经历,在音乐的美的感染下,痛苦的情感体验和生活经历逐渐地转化为一种悲剧式的审美体验,从而得到升华,最终成为自己人生不可多得的精神财富使其人格逐渐走向成熟。经过治疗的人通常会在性格上变得更加开朗和自信,并获得一种在精神上得到新生的体验。

(二)音乐欣赏在工业中的运用

今天,在各种不同的工业环境中,音乐对于劳动所产生的作用已得到很好的证实。大量证据表明,音乐欣赏在工业中的恰当运用,对劳动者的工作态度、精神、行为及劳动产量等起到了积极的作用。

音乐在劳动中的运用并不是现代社会的产物,在很早以前音乐就被运用在劳动中,劳动号子就是最好的例证。《淮南子》中写道:"今夫举大木者,

前呼'邪许'，后亦应之，此举重劝力之歌也。"劳动号子产生于劳动，又服务于劳动，被劳动者用来表达劳动态度，抒发情怀。再如，美国奴隶制时期的黑人歌曲成为黑人们辛苦劳作后的放松手段，在工作中，歌声也使得辛苦的工作显得轻松和容易些。

音乐在现代工业中的广泛运用是从20世纪30年代开始的。英国的Wyatt（怀亚特）和 Langdon（兰登）就音乐对工作中的疲劳和厌烦情绪所产生的作用进行了最早的研究。工业学家已证实，在一些工作种类中，厌烦是当工作进行到一半时最突出和强烈的情绪，这种情绪往往在工作得不到休息以及低效率的情况下表现出来。据观察，工人们试图通过唱歌、交谈和其他各种相应活动来抵消这种情绪。如果在工作期间间歇性地播放音乐，则发现，在音乐播放时间里，劳动产量由原来的6.2%增至11.2%，日产量由2.6%增至6%。

在美国，著名的木扎克背景音乐被工业心理学家们称为"文雅的劝说者"。木扎克音乐根据劳动操作时的心理特点，经过科学编排，每15分钟一组音乐，每组音乐由若干首专门选择录制的乐曲组成，在乐曲的旋律、节奏、速度、配器等方面精心编排，主要突出运动和变化的感觉，促使人体肾上腺素进入血液，导致大脑兴奋，减少紧张疲劳、无聊和厌烦情绪，从而提高工作效率。对于那些主要因为操作性质单调而并不太需要专心致志的工作，音乐的有益效果尤为突出。

需要注意的是，音乐在工业中的运用并不是绝对有效的。很显然，如果在研究解决一个复杂的特种精密仪器问题时，播放出来的音乐则往往会分散精力和注意力，特别是那些刺耳的演唱更会使人分心。另外，对于不同的劳动个体，音乐的作用也是不尽相同的。首先，每个人对于音乐的反应各不相同，并且，对于不同种类的音乐，如古典音乐、民间音乐、通俗音乐等，人们的反应和兴趣也不相同。其次，由于人们在不同的环境下从事着不同性质

的工作,以至于很难对音乐所产生的作用进行明确的概括。但是,音乐在工业中的有益作用和影响已被证实,随着有关的研究工作不断走向深入,音乐在工业中的应用领域必将愈加广泛。

(三)音乐欣赏在商业中的运用

快速发展的经济以及社会的商业化和工业化,使当今社会人们周围的生活环境发生了翻天覆地的变化。在传播媒介高度普及的今天,广播电视已成为人们日常生活中不可缺少的重要组成部分。然而,人们在通过这些媒介接收世界信息的同时,又不可避免地"笼罩"在商业文化氛围中,各种各样的商业广告铺天盖地。商家和企业不惜花费大量的钱财,在广播、电视和计算机网络中插入经过精心设计的广告节目,以使消费者熟悉自己的商品并不由自主地去购买。其中,大部分的广告都会配以与广告相吻合的音乐。这类广告音乐绝非是提供给人们去进行短暂的欣赏,而是用以刺激听觉,引起注意,烘托气氛,以直接为商业宣传为己任。

在形形色色的购物商场,在琳琅满目的商品世界,经营者们早已抛弃那种单一死板的传统"买卖"观念,而是采纳和运用现代营销策略和手段,从社会文化、大众兴趣和环境生态等方面进行全方位设计,全力营造良好的购物环境,其中包括选择播放各类与购物环境相吻合的音乐。这些音乐或轻松愉快、欢畅活泼,或恬静悠扬、徐缓抒情,通过音量的控制,使人听而不闻,不会注意到它的存在,也不会刻意去欣赏它,但由于它的存在,确实又在不知不觉中调节着购物的环境,使人置身于怡人的氛围中,精神放松,步履徐缓,怡然自得地徜徉在商品之间,这就是背景音乐及其作用。背景音乐还广泛用于飞机、火车及电梯等交通工具和其他公共场所中。

置身于新世纪,人们必将对生活环境提出更高的要求,包括环境音乐在内的公共艺术不仅是高度物质文明的体现,而且也必然成为当代和未来建筑

师、生态学家、环保学家、艺术家以及有眼光的商业经营家们寻觅的一个为自己更为大众的精神生活空间。

(四)音乐在农业中的运用

加拿大安大略省有位农民做过一个有趣的实验。他在小麦试验地里播放巴赫的小提琴奏鸣曲,结果那块试验地的产量超过其他试验地产量66%,而且麦粒又大又饱满。

20世纪50年代末,美国伊利诺斯州有个叫乔·史密斯的农学家在温室里种下了玉米和大豆,同时控制温度、湿度、施肥量等各种条件,随后他在温室里放上录音机,24小时连续播放著名的《蓝色狂想曲》,不久,他惊讶地发现,"听"过乐曲的种子提前两个星期萌芽,而且长出的茎干要粗壮得多。后来,他继续对一片杂交玉米播放经典的乐曲,一直从播种到收获都未间断,结果,这块试验地比同样大小的未"听"过音乐的试验地,竟多收了700多千克玉米。"收听"音乐长大的玉米长得更快,颗粒大小匀称,并且成熟得更早。

美国米尔沃基市有一位养花人,当向自家温室里的花卉播放乐曲后,他惊奇地发现这些花卉发生了明显的变化:这些栽培的花卉发芽变早了,花也开得比以前繁多了,而且花期也更长了。这些花看上去更加美丽,更加鲜艳夺目。

一株西红柿,它的枝干上悬挂着个耳机,靠近它可以听到里面正传出悠扬动听的音乐。奇迹出现了,这株西红柿长得又高又壮,结的果实也又多又大,最大的一个竟有2千克。原来西红柿也喜欢听音乐呢!那么,它到底喜欢听哪种音乐呢?人们继续做实验,对一些西红柿有的播放摇滚乐曲,有的播放轻音乐,结果发现,听了舒缓、轻松音乐的西红柿长得更为茁壮,而听了喧闹、杂乱无章音乐的西红柿则生长缓慢,甚至死去。原来西红柿对音乐也有喜好和选择。

中国山西省农民韩随虎就用这个神奇的技术，在自己承包的45亩棉花地里使用了一台造价不超过4 000元的植物声频发生器，棉花比以前增产了三成。他告诉我们，棉花听了这种声音后，苗蹿得高，叶子绿，分枝多，开花大，结出的棉桃比以前多一倍。

总之，音乐无时无刻不存在于我们身边，不但作用于我们的精神领域，愉悦人们的身心，同时，在医疗、工业、商业、农业等领域也发挥着不可替代的作用。

三、音乐的审美特征

音乐是以人的声音或乐器的声音为材料，通过有组织的乐音在时间的流动中创造审美情境的表现艺术。音乐艺术具有强烈的艺术感染力，能够在人们的心灵深处产生强烈的共鸣，有感化人心的力量。音乐艺术对人的意义不只是丰富人们的精神生活，而且还直接参与改造人的审美结构，提高人的审美能力，激活人的审美自觉。音乐艺术具有与其他艺术不同的独特的艺术魅力和审美特征。探讨音乐艺术的音乐形象及其审美特征，不仅对丰富音乐艺术的美学内涵具有理论价值，而且对实施音乐艺术的审美教育具有实践价值。

（一）音乐反映现实的特殊性

音乐通过声音塑造形象，表现一定的情感，反映一定的现实生活，这是音乐艺术显著的审美特征之一。但在中外音乐美学史上，对这个问题的认识，则产生了不同的观点。19世纪奥地利音乐评论家汉斯立克认为"音乐的内容就是音乐运动的形式"，俄罗斯现代作曲家斯特拉文斯基认为"音乐无力表达任何东西，我的音乐不表现任何现实"，我国古代音乐家嵇康则认为"心之与声，明为二物"等。但从马克思主义的反映论来说，音乐艺术同其它艺术一样，是现实生活的反映，也具有一定的内容。然而也不能否认，音乐对现实生活的反映有其自身的特殊性，因为它不是再现描绘客观生活过程和具体事例，而是音乐家情感的直接抒发。它不像绘画、雕塑、小说、戏

剧等那样直接、具体地描绘生活。音乐反映生活是间接的。是音乐家对生活有了感受,让音乐把这种感情用音响表达出来,而不是去表现产生这种感受的生活本身。阿炳《二泉映月》抒发了他在旧社会长期痛苦的流浪生活的思想情感,人们可以从乐曲中体会到阿炳的凄凉身世,却不能听出在阿炳一生中所经历的具体事情。有些描写生活本身的音乐,其目的还是为了通过生活本身去表现由此引起的情感,因此以情动人是音乐的特征之一。因为它通过音响传达了音乐创造者的情感。这种情感同样通过音乐感染听众,在听众的头脑中发生了共鸣,产生了和音乐家体验过而且予以表现的情感。

(二)音乐是诉诸于听觉的"时间艺术"

音乐是通过有组织的乐音在时间上的流动来创造艺术形象,传达思想感情,表现生活感受的一种表现性时间艺术。音乐形象不占有空间,它是在时间中运动发展的,它不像造型艺术和美术作品那样在时间中持续不变,而是在时间中进行,通过整体的各个组成部分的陆续显示而发展着,直到最后一个部分显示完毕之后,才为听者提供作品的整个音乐形象。贝多芬的《爱格蒙特》序曲持续八分钟;他的《第九交响曲》持续一个小时,就是音乐诉诸于听觉的"时间艺术"的有力确证。正像黑格尔所说:"听觉否定物质的静止状态和空间性,而声音随声随灭,又否定了本身,音乐就是这种双重否定中使人感受到物体内部的震颤,成为了一种符合内心生活的表现方式,耳朵一听到它,它就消失了,所产生的印象就马上刻在心上了,声音的余韵只在灵魂最深处荡漾,灵魂在它的观念的主体地位被音乐掌握住,也转入运动的状态。"正是因为这样,所以音乐才能对人的感情产生强大的震撼作用。

(三)音乐长于抒情

在所有的艺术中,音乐能够最直接和最强烈地抒发人的情感和情绪,无需通过其他任何中间环节,直接触动听众的心灵,所以它是长于抒情的艺术。相传我国古代大音乐家俞伯牙跟他的老师学琴多年,也只得其技,而缺

乏感情,琴声不动人心弦,为此他的老师把他带到蓬莱山下,让他独自一个人在孤岛上,听着海涛拍岸、看着山林杳冥、听着群鸟悲号,从而引起他无限感慨,于是操琴,创作了一首《水仙操》抒发了他对寂寥生活的感受。再如我国当代音乐家阿炳,他的名作《二泉映月》,在清幽婉转的旋律中流露出深沉的哀怨,如泣如诉。他倾心演奏的这首乐曲,就是他一生颠沛流离生活的结晶,这里面饱含着他的悲苦和对美好生活的向往。

(四)音乐艺术与其它艺术形式有着密切的联系

音乐总是倾向于同其它各类艺术密切结合在一起的,这种情况在其它艺术中,没有达到像音乐艺术所达到的那样高的程度。音响结构本身缺乏内容的单一性,这就决定许多音乐体裁中有的同绘画结合,有的同语言结合,有的同舞蹈结合,有的则同戏剧结合。在音乐教学领域借助绘画的视象性、具体性让学生眼观耳闻、产生联想、拓展思维,如身临其境般在愉快的气氛中更好地理解音乐情感;音乐与语言结合,像"歌剧艺术、艺术歌曲"等,通过二者的结合,使人体会音的性质、高度、力度、色彩的变化。音乐与舞蹈结合,则更能表现出舞蹈的律动;音乐与戏剧的结合,则更能渲染戏剧艺术的诗意等。而同其它艺术形式的结合,使音乐在反映现实上所缺乏的客观性、具体性,或从歌词方面,或从舞台因素方面得到了辅助,但是,"音乐在这样的综合体中不是第二位的。不仅是对歌词或舞台动作起补充作用,相反,音乐在这里是基本的主要因素,而唱词只是对音乐表现进行解释,加以具体化,揭示音乐本身所表现的情感心理基础。"(丽莎语)人们去音乐厅听独唱音乐会,不是为了去了解歌曲本身,人们去欣赏歌剧,也不是去了解脚本,而是去欣赏在脚本基础上发展出来的音乐。

由于具备上述审美特征,音乐艺术在社会精神生活中具有不可忽视的重要作用。正如巴尔扎克所说:音乐是艺术中最伟大的一个,是最深入人心灵的艺术,它唤醒你麻木的记忆,构成你的思想,只有音乐有力量使我们回返

我们的本真。随着我们物质、文化生活水平的不断提高，人们对音乐文化生活的要求也日益提高。因此，我们理应充分重视和发挥音乐艺术的社会作用和审美作用，不断提高人们的音乐欣赏、审美能力，从而使音乐艺术在人类的精神文明建设中绽放出更绚丽的光彩。

第一章 音乐基础知识

音是一种物理现象。物体振动时产生音波，通过空气传到人们的耳膜，经过大脑的反射被感知为声音。人所能听到的声音在每秒振动数为 16～2000 次左右，在自然界中，人的听觉能感受到的音很多，但并不是所有的音都可以作为音乐的材料。使用到音乐中的音（不含泛音），一般只限于振动 27～4100 次/秒的范围内。也就是说在音乐中所说的音是人们在长期的生活实践中挑选出来，能够表现人们生活或思想感情的，并组成一个固定的体系，用来表达音乐思想和塑造音乐形象。要想更好地理解音乐所表达的思想和情感，就必须了解一些音乐的基础知识。

第一节 简谱知识

和语言一样，不同民族都有自己创立并传承下来的记录音乐的方式——记谱法。各民族的记谱方式各有千秋，但是目前广泛使用的是五线谱和简谱（据说简谱是由法国思想家卢梭于 1742 年发明的）。

简谱应该说是一种比较简单易学的音乐记谱法。它的最大好处是仅用 7 个阿拉伯数字——**1 2 3 4 5 6 7**，就能将万千变化的音乐曲子记录并表示出来，并能使人很快记住而终身不忘，同时涉及其他的音乐元素也基本可以正确显示。简谱虽然不是诞生在中国，但是在中国却得到非常广泛的传播。

一、音的高低

任何一首曲子都是由高低相间的音组成的，从钢琴上直观看就是越往左

面的键盘音越低，越往右面的键盘音越高。

在简谱中，我们把记录音的高低和长短的符号，叫做音符。而用来表示这些音的高低的符号，是用七个阿拉伯数字作为标记，它们的写法是：**1 2 3 4 5 6 7**，读法为：do re mi fa sol la si（多 来 米 发 梭 拉 西）。音符是和音高紧密相连的，没有一个不带音高的音符。

1 2 3 4 5 6 7表示不同的音高。在钢琴键盘上可以很直观地理解音符和音高。广义上说音乐里总共就有7个音符。

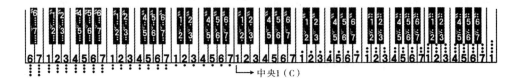

钢琴上的琴键由黑键和白键组成，共有88个键盘。上图标示出这88键盘以及对应的音符和音高。现在重点看从中央C开始相邻的几个音符——七个白键和五个黑键。搞懂了这12个音符和位置规律就可以将所有88个键盘掌握了。

从中央C开始相邻的几个音符上下都不带圆点的一般叫中音区音符。先将中央1（C）的位置牢记在心——这可以说是记住所有88个键盘位置的基础。这7个白键就是我们通常唱的**1 2 3 4 5 6 7**七个音符。5个黑键就是我们要提到的全音与半音。

音符与音符之间是有"距离"的，这个距离是一个相对可计算的数值。在音乐中，相邻的两个音之间最小的距离叫半音，两个半音距离构成一个全音。表现在钢琴上就是，钢琴键盘上紧密相连的两个键就构成半音，而隔一个键的两个键就是全音。

白键位置上的 3 和 4 音、7 和 i 音之间构成半音；而 1 和 2 之间，2 和 3 之间，以及 4 和 5、6 和 7 之间构成全音。而 1 和 2 之间隔着一个黑键，1 和 2 与这个黑键都构成半音。

音符上边出现有圆点的，则表示要将该音升高一个音组，行话说"高 8 度"。如出现加两个圆点就表示将该音升高两个音组，以上类推。在音符下边出现有圆点的，则表示要将该音降低一个音组，即"低 8 度"。如出现加两个圆点就表示将该音降低两个音组，以此类推。

用手依次弹上面各组键，就会直观地感到音的"高低"了。

二、音的长短

除了音的高低外，还有一个重要的因素就是音的长短。音的高低和长短的标准决定了该首曲子有别于另外的曲子,因此成为构成音乐的最重要的基础元素。

这里引用一个基础的音乐术语——拍子。拍子是表示音符长短的重要概念。

表示音乐的长短需要有一个相对固定的时间概念。简谱里将音符分为全音符、二分音符、四分音符、十六分音符、三十二分音符等。这几个音符里面最重要的是四分音符，它是一个基本参照度量长度，即四分音符为一拍。这里一拍的概念是一个相对时间度量单位。一拍的长度没有限制，可以是 1 秒，也可以是 2 秒或半秒。假如一拍是一秒的长度，那么两拍就是两秒；一拍定为半秒的话，两拍就是一秒的长度。一旦这个基础的一拍定下来，那么比一拍长或短的符号就相对容易了。

用一条横线"—"在四分音符的右面或下面来标注，以此来定义该音符的长短。常用音符和它们的长度标记见表 1-1。

表 1-1　常用音符和它们的长度标记

音符名称	写法	时值
全音符	5 — — —	四拍
二分音符	5 —	二拍
四分音符	5	一拍
八分音符	5̲	半拍
十六分音符	5̲̲	四分之一拍
三十二分音符	5̲̲̲	八分之一拍

从表 1-1 可以看出：横线有标注在音符后面的，也有记在音符下面的，横线标记的位置不同，被标记的音符的时值也不同。从表中可以发现一个规律，就是：要使音符时值延长，在四分音符右边加横线"—"，这时的横线叫增时线，每增加一根增时线，就表示要将前面的四分音符延长一倍，增时线越多，音就越长。与增时线相反，位于四分音符下方的横线，叫做减时线，每增加一根减时线，就表示将上方音符的长度缩短一半。

在简谱中还有一种表示音长短的符号"·"，我们称它为附点。附点就是记在音符右边的小圆点，表示增加前面音符时值的一半，带附点的音符叫附点音符。

例如：四分附点音符 5· = 5 + 5̲ 八分附点音符：5̲· = 5̲ + 5̲̲。

在音乐中还有音的休止。表示声音休止的符号叫休止符，用"0"标记。通俗点说就是没有声音，不出声的符号。休止符与音符基本相同，也有六种。但一般直接用 0 代替增加的横线，每增加一个 0，就增加一个四分休止符时的时值。

还有一种是三连音：

$$\overset{3}{\underline{5\ 5\ 5}} = \underline{5\ 5} = 5$$

三连音就是三个音平均奏出原先两个同样性质音符的时值。这里是八分音符的三连音，总的长度等于两个八分音符，也就是一个四分音符的长度，时值为一拍。

在乐谱中，各种音符的变化组合非常丰富，所以我们在开始练习时，经常会出现注意了音高，就顾不上长短，或注意了长短，又顾不上音高的情况。其实，这是开始学习简谱时都要过的一关。

下面介绍一种打节奏的方法，帮助大家练习。打节奏的方法就是专门练习音的长短的方法。

练习掌握节奏要能准确的击拍。击拍的方法是：手往下拍是半拍，手掌拿起又是半拍，一上一下总共是一拍。

节拍符号：前半拍┘后半拍┌。一拍为┘┌。节奏符号用×表示，念 da。
熟悉节奏要求节拍、口念节奏一起进行练习。

例如：2/4

× × × | × —
da da da da — a

（注：上例中 2/4 是拍，表示以四分音符为一拍，每小节二拍。×表示以四分音符为一拍，每小节二拍，×表示四分音符，即一拍；×表示八分音符，即半拍；×—表示二分音符，即二拍）

三、音的强弱

音乐的强弱很容易理解，也叫音的力度。一首音乐作品总会有一些音符的力度较强一些，有些地方弱一些。而力度的变化是音乐作品中表达情感的因素之一。

乐曲或歌曲中，音的强弱有规律地循环出现，就形成节拍。节拍和节奏的关系，就像列队行进中整齐的步伐（节拍）和变化着的鼓点（节奏）之间的关系。

1.单拍子

指每小节一个强拍。

例如：2/4拍：●○（注：●表示强拍，○表示弱拍）每小节第一拍是强拍，第二拍是弱拍。

3/4拍：●○○ 每小节的第一拍是强拍，第二、第三拍为弱拍。

2.复拍子

每小节有一个强的，有若干个次强的。

例如：4/4拍：●○◐○ 每小节第一拍是强拍，第三拍是次强拍，第二、第四拍是弱拍。

每小节由两个或两个以上的不同类型的单拍子组成，有两个或两个以上的强拍，这样的复拍子叫混合复拍子。

常见的有5/4拍。有（2/4+3/4）或（3/4+2/4）两种形式，它的强弱规律是

注：●表示强拍、○表示弱拍、◐表示次强拍。

3.拍子的强弱规律

每一种拍子的强弱规律都不同，从表1-2可以了解常用拍子的种类。以音5（sol）为例：

表 1-2　常用拍子的种类

拍类		音符	强弱规律	拍号	读法
单拍子	一拍	5	●	1/4	四一拍
	二拍	5 — 5 —	●○	2/2	二二拍
		5 5	●○	2/4	四二拍
	三拍	5 5 5	●○○	3/4	四三拍
		5 5 5	●○○	3/8	八三拍
复拍子	四拍	5 5 5 5	●○◐○	4/4	四四拍
	六拍	5 5 5 5 5 5	●○○◐○○	6/8	八六拍

四、常用记号

在乐谱上，我们还会看到的一些各种各样的记号，对于理解和把握作品的思想感情有着很重要的提示作用。

（一）变化音

将标准的音符升高或降低得来的音，就是变化音。将音符升高半音，叫升音。用"♯"（升号）表示，一般写在音符的左上部分，如下所示。

♯1　♯2　♯3　♯4　♯5　♯6　♯7

标准的音降低半音，用♭（降号）表示，同样写在音符的左上部分：

♭1　♭2　♭3　♭4　♭5　♭6　♭7

基本音升高一个全音叫重升音，用"×"（重升）表示，这和调式有关。

×1　×2　×3　×4　×5　×6　×7

基本音降低全音叫重降音。用"♭♭"（重降）表示。

♭♭1　♭♭2　♭♭3　♭♭4　♭♭5　♭♭6　♭♭7

将已经升高（包括重升）或降低（包括重降）的音，要变成原始的音，则用还原记号表示。

♮1 ♭2 ♯3 ♯4 ♭5 ♮6 ♭7

需要注意的是，变化音记号只对本小节内的相同音级有效。

（二）反复记号

𝄆 𝄇，表示记号内的曲调反复唱（奏）。如果从头反复，前面的 𝄆 可省略。例如：A|B|C𝄆|D|E|F𝄇 实际唱（奏）为：ABCABCDEFDEF

反复跳跃记号：⌐1.¬⌐2.¬ 𝄆 𝄇 记在曲调的结尾，表示这段曲调的两次结束不相同。例如：A|B|C𝄆|D𝄇 实际唱（奏）：ABCABD

D.C. 记在乐曲的复纵线下。表示从头反复，然后到记在 Fine 或 𝄐 处结束。

注："Fine"是结束。"⌒"是无限延长号，如果放在复纵线上则表示终止。

（三）装饰音

装饰音的作用主要是用来装饰旋律。它们用记号或小音符表示，装饰音的时值很短。

1.倚音

指一个或数个依附于主要音符的音，倚音时值短暂，有前倚音、后倚音之分。

例如：⁵6 前倚音，实际唱（奏）5̲6̲··，⁵6 中的 5 要唱（奏）得非常短促，一带而过。

2.颤音

由主要音和与它相邻的音快速均匀地交替演奏，颤音的标记用 *tr* 或 *tr*〜〜

例如：*tr*〜〜 1— 实际演奏：2̇1̇2̇1̇2̇1̇2̇1̇2̇1̇2̇1̇2̇1̇

3. 波音

由主要音和它上方或下方相邻的音快速一次或两次交替而成。

波音唱（奏）时一般占主要音的时间。波音分上波音（顺波音）∽和下波音（逆波音）∾两种。

例如："6"是上波音，唱奏成"676"；如果是下波音，就要唱奏成"656"。

4. 滑音

主要音向上或向下滑向某个音，滑音分上滑音↗和下滑音↘两种。滑音除声乐能演唱这一技巧外，一切弦乐器都可演奏，但钢琴等键盘乐器是无法演奏这一技巧的。

（四）顿音记号

标记在音符的上面，表示这个音要唱（奏）得短促、跳跃。

例如：

1 3 5 3　演奏成：1 0 3 0 | 5 0 3 0 ‖

（五）连音线

用 ⌒ 标记在音符的上面，它有两种用法：

（1）延音线：如果是同一个音，则按照拍节弹奏完成即可，不用再弹奏，如下面的2的连线；

（2）连接两个以上不同的音，也称圆滑线。要求唱（奏）得连贯、圆滑。如下面的第二个连线。

6. 3 | 2 － | 2 3. 1 | 6· 5 | 6 7 7

（六）重音记号

用∧或＞或 *sf* 标记在音符的上面，表示这个音要唱（奏）得坚强有力。

当 > 与 sf 两个记号同时出现时，表示更强。

例如：$\hat{5}$ $\overset{>}{5}$ $\overset{>}{5}$ ‖

（七）保持音记号

用"-"标记在音符的上面，表示这个音在唱（奏）时要保持足够的时值和一定的音量。

例如：

$\bar{5}$ $\bar{5}$ $\bar{3}$ $\bar{1}$ | 2 3.1 $\underline{5}$ - ‖

（八）延长记号

用 ⌒ 标记。延长记号表示可根据感情和风格的需要，自由延长音符或休止符的时值。

例如：

6. 5 | 4 0 3 0 | 2 0 1 $\hat{0}$ | 3 33 2 2 | $\hat{6}$ - |

（九）小节线

用竖线将每一小节划分开的线叫小节线，通常跟着小节线的音是强音。

五、调式

按照一定关系结合在一起的几个音（一般是七个音左右）组成一个有主音（中心音）的音列体系，构成一个调式。

把调式中的个音，从主音到主音，按一定的音高关系排列起来的音列，叫音阶。

（一）大调式

凡是音阶排列符合全、全、半、全、全、全、半结构的音阶，就是自然大调。这是使用最广泛的调式。

$$1\ 2\ 3\ 4\ 5\ 6\ 7\ \dot{1}$$
$$全\ 全\ 半\ 全\ 全\ 全\ 半$$

一般来说，一首音乐作品的开始音符是使用 1、3 或 5 的，而结束在 1 上的就是大调音乐。比如《国歌》就是大调音乐。

(二)小调式

小调式也有三种形式。

1. 自然小调

凡是音阶符合全、半、全、全、半、全、全结构的音阶，叫自然小调。

$$\dot{6}\ \dot{7}\ 1\ 2\ 3\ 4\ 5\ 6$$
$$全\ 半\ 全\ 全\ 半\ 全\ 全$$

2. 和声小调

升高自然小调音阶的第Ⅶ级音，叫和声小调。

$$\dot{6}\ \dot{7}\ 1\ 2\ 3\ 4\ {}^\#5\ 6$$

3. 旋律小调

在自然小调音阶上行时升高它的第Ⅵ、Ⅶ级音，而下行时还第Ⅵ、Ⅶ级音原叫旋律小调。

$$\dot{6}\ \dot{7}\ 1\ 2\ 3\ {}^\#4\ {}^\#5\ 6\ {}^\flat5\ {}^\flat4\ 3\ 2\ 1\ \dot{7}\ \dot{6}$$

小调音乐一般第一个音符是从 6 或 3 开始，而结束在 6 上。比如《莫斯科郊外的晚上》就是小调音乐。要想真正搞懂大小调式，我们还必须学习一些和声知识。

第二节　音乐的表演形式

音乐根据表演的方式不同可分为声乐和器乐两大形式，这两大形式既可

单独出现，又可相互配合，为音乐增添了丰富多彩的表现力。

一、声乐

(一) 人声的分类

声乐是由人的发声器官进行演唱的音乐表演形式，可分为男声、女声和童声。由于人声的演唱风格和自身的发音条件不同，比较常见的演唱风格如下。

1. 美声唱法

在我国又称为"西洋唱法"，它起源于意大利的佛罗伦萨。意大利文原意为动听的、美好的歌声。美声唱法是通过科学的发声练唱改善人的歌唱状态，合理运用气息的支持，调节好发声器官的各种机能，按照艺术的审美理想规范人声的表达方式，使声音明亮、丰满、松弛、圆润并具有一种金属色彩，且具有共鸣。其次，它还注重句法的连贯、声音灵活、刚柔兼并、以柔为主的演唱风格。美声唱法音区广阔而有控制力，高音区有金属般爽朗的气质，中音区丰满结实，低音区宽厚、洪亮、醇和等。美声唱法按照音区、音色、换声点等特征，将人声分为高音（男高、女高）、中音（男中、女中）、低音（男低、女低）和童音。美声唱法20世纪30年代传入我国，经过一批批作曲家、歌唱家的探索，这种唱法在我国已形成一种体系，并被我国群众所接受和喜爱，涌现出许多听众熟悉并喜爱的歌唱家，如女高音歌唱家郭淑珍、郑咏、何慧，男高音歌唱家李光曦、莫华伦、戴玉强，女中音歌唱家德德玛、关牧村，男中音歌唱家刘秉义、杨鸿基、廖昌永及男低音歌唱家温可铮等。

2. 民族唱法

是指戏曲、曲艺、民歌以及具有浓郁民族风格的创作歌曲的演唱方法。我国是一个多民族国家，不同的民族、不同的地区、不同的语言、不同风格的演唱，构成了我国民族唱法异彩纷呈的局面。民族唱法也有其鲜明的共同

点，那就是都讲究字正腔圆、以情带声、声情并茂。这种唱法音色较明亮，具有一种符合民族审美习惯的质朴感和亲切感。新中国成立后，我国培养出一批演唱民族歌曲的歌唱家，如郭兰英、才旦卓玛、王昆等。一些年轻的歌唱家如阎维文、宋祖英、张也等，在立足民族唱法，探索新概念，追寻路子的多样性方面取得可喜成绩，形成了自己独特的演唱风格，深受广大听众喜爱。

3. 通俗唱法

通俗唱法又叫自然唱法，它是拥有最广泛群众基础的唱法，也是基层部队官兵最容易接受和学唱的演唱方法。其情感表达真切、直率，表演风格清新、自由，强调表现某种通俗情调。通俗唱法的特点是：一是歌手多凭借自然嗓音演唱；二是十分依赖扩音设备来修饰和美化声音；三是形成了气声、柔声、直声、哑声等作为通俗唱法重要表现手段的演唱特色。这一唱法开启了用歌声表现人类情感的新领域，我们只要具备较好的自然嗓音，有良好的乐感和较强的模仿能力，便不难成为一名受欢迎的歌手。

4. "原生态"唱法

"原生态"是一个自然科学概念。根据形式逻辑"概念划分标准要一致"的规则，它与"美声""民族"和"通俗"的概念不能一致。这种唱法实际是指在我国各民族、各地区人民群众中间世代相传、自然形成和演变的演唱风格，叫作"民间唱法"更为合适。

在中央电视台举办的青年歌手大奖赛中，按照前述四种唱法进行分类是否合理，已经引起了学术界的探讨和研究。但是，将这四种演唱作为"风格"而不是作为"唱法"来看待，较多学者已经达成了共识。目前，对于第四种唱法的研讨，也在进行之中。

(二)声乐的表演形式

声乐的表演形式多种多样，比较常见的如下。

1. 独唱

一个人单独演唱歌曲，称为"独唱"。人声分类中的任何声部都可以担任独唱，演唱时一般用钢琴或小乐队伴奏，有时还可加入人声伴唱。独唱要求演唱者有较高的艺术素养和较好的歌唱技巧。独唱者是音乐作品的解释者和表现者，他直接运用"声"和"情"对音乐作品进行艺术的再创造。

2. 齐唱

很多人一起演唱单声部的歌曲，称为"齐唱"。齐唱的人数多少不限，可以是男女混声齐唱，也可以是男声齐唱或女声齐唱。齐唱时，可以用乐器伴奏，也可以不用乐器伴奏。齐唱要求歌声整齐、统一、宏亮。齐唱歌曲大都富于战斗性和号召力，是群众歌咏活动中的主要形式，尤其在军队基层，是一种常见的演唱形式。

3. 合唱

将许多人分成几个声部，同时演唱有两个或两个以上不同曲调的歌曲，称为"合唱"。常见的合唱形式有混声二部合唱（由男女声混合组成）、混声四部合唱（由女高、女低、男高、男低四个声部组成）、同声合唱（分男声、女声、童声的二部、三部合唱）等形式。合唱一般用钢琴或乐队伴奏，但也有不用乐器伴奏的，称为"无伴奏合唱"。合唱有着丰富的表现力，讲究整体音响的谐和与协调，要求各声部的音色相应统一，音量相应平衡，各声部的出现有层次。另外，对各声部的音准、节奏、力度、速度都有严格的要求。中国的合唱艺术可以说是音乐领域中最年轻的家族，1932年黄自先生写的清唱剧《长恨歌》是最早的合唱作品之一。新中国成立后，合唱事业蓬勃发展，许多主题鲜明、形式新颖的优秀作品受到了广大群众的欢迎，如《长征组歌》《半个月亮爬上来》《牧歌》《阿拉木汗》等。

4. 领唱

在齐唱或合唱中，由一个人单独演唱一个乐段或一些乐句的，称为"领

唱"。领唱部分一般与齐唱或合唱部分构成呼应，形成对比，如《同一首歌》《七子之歌》等。

5. 对唱

两个人或两组人作对答式的演唱，称为"对唱"，有男女声对唱，男声对唱，女声对唱等形式。对唱大多是单声部歌曲，气氛热烈而欢快。

6. 重唱

多声部的歌曲每声部只有一人（或二人）演唱的，称为"重唱"。重唱有男女声二重唱，男声或女声重唱（包括二重唱、三重唱、四重唱）等形式。重唱和对唱的主要区别，就在于重唱是以多声部（两个声部或两个声部以上）的形式出现。但是有的歌曲往往将对唱和重唱结合在一起，如黄河大合唱中的《河边对口曲》，先是甲、乙两两男声对唱，然后将甲、乙两个曲调叠置起来，组成重唱。

7. 轮唱

将许多人分成两个或三个、四个声部，各声部相隔一定的拍数，先后演唱同一曲调，称为"轮唱"。轮唱时，各声部形成此起彼落、相互呼应的热烈气氛。这种手法叫做"卡农"，是复调音乐的一种。

8. 小组唱

一个小组的人同时来演唱一首单声部的歌曲，称为"小组唱"。小组唱实际上是齐唱的一种形式，只不过人数较少而已。如果演唱的是多声部歌曲，则称为"小合唱"。

9. 表演唱

表演唱是融表演与歌唱为一体，以适当的手势、表情和舞蹈动作来表达歌曲内容和情节的一种演唱形式。表演唱的基本特征是表演动作对观众具有直接感染作用。虽然任何一个歌唱节目都或多或少带有一些表演动作，如独唱、小合唱等，但对于表演唱这种形式来说，它的表演就成了表达内容的重

要手段。因此，没有比较丰富的动作表演，就不能称为表演唱，表演唱在演唱方面往往采取对唱或小组唱形式。

10. 大联唱

围绕一个特定的专题，选择内容有关的歌曲，并采用诗朗诵或乐曲联奏等方法，将各歌曲连贯起来进行演唱，称为"大联唱"。大联唱不一定局限于齐唱，可能还包括独唱、合唱、轮唱等多种声乐演唱形式。

二、器乐

器乐是由演员演奏乐器进行表演的音乐形式。由于不同的国家、民族、地区以及风格的历史发展，器乐的表演也由不同的乐队表现为多种形式。

（一）乐队组成

1. 民族管弦乐队

民族管弦乐队是 20 世纪 20 年代，在中西文化交流下产生的，综合了传统丝竹乐队和吹打乐队，在部分程度上模仿了西方交响乐队的编制，民族乐器就有 200 多种。

我国的民族乐器中缺少低音乐器，所以比较常见的做法是使用西洋乐器中的低音提琴作为补偿，也有使用大提琴的。

一些现代派民乐作品中会出现传统中较为少见的音响要求，可能需要西洋乐器作为辅助。

民族管弦乐队乐器一般分为：

拉弦乐器组：高胡，二胡，中胡，革胡、京胡、板胡。

弹拨乐器组：柳琴，扬琴，琵琶，中阮，大阮，三弦，筝。

吹管乐器组：笛子，箫，管子，排箫，埙，唢呐（高音、中音、低音），笙（高音、中音、低音）。

打击乐器组：堂鼓，排鼓，板鼓，梆子，碰铃，锣，云锣，木鱼，钹。

2. 西洋管弦乐队

管弦乐队是由弦乐器、管乐器和打击乐器组成的大型器乐合奏乐队。由于演奏不同体裁的器乐作品以及演出场地、功用的不同,而具有不同的称谓。例如:大型管弦乐队称"交响乐队";而演奏室内乐作品、乐队编制较小的称"室内管弦乐队"等。首批为管弦乐队写作的作曲家是海顿和莫扎特等。现代管弦乐队的真正缔造者是贝多芬,此后,乐队的发展,总是保持着古典乐派时期管弦乐队的基本骨架,仅在局部有扩充和变化。现代交响乐队编制约80~100人,为庆典活动等特殊需要,可临时增加为400~1 000人。

近代大型管弦乐队通常由4组乐器组成。它们是弦乐、木管、铜管和打击乐器。每组各包括若干件乐器,具体如下:

弦乐器:小提琴,中提琴,大提琴,低音提琴,竖琴。

木管乐器:短笛,长笛,双簧管,英国管,单簧管,低音单簧管,大管,低音大管。

铜管乐器:圆号,小号,长号,次中音号,大号,低音大号。

打击乐器:定音鼓,大鼓,小鼓,钹锣,三角铁。

除上述乐器外,作曲家可按作品需要减少或增加乐器。

3. 军乐队

一般人习惯上将军乐队归于铜管乐队,严格说来两者的含义是不一样的。铜管乐队由小号、圆号、长号等各种铜管号类和打击乐器、萨克管等组成。所有乐器除低音长号外,都是降B调和降E调的移调乐器,一律写在G谱表上。而军乐队则除铜管乐器外,另加上木管乐器如单簧管(黑管)、双簧管、大管(巴松)及长笛、短笛、打击乐器等组成。乐谱和铜管乐队也有所不同,而和管弦乐队的记谱法一致。

中国现代专业军乐队(或称管乐队)的编制为:短笛1支,长笛2支,双簧管2支,降E单簧管2支、降B单簧管10支,大管2支,降E中音萨

克斯管2支,降B次中音萨克斯管2支,降E上低音萨克斯管1支,F调圆号4支,降B次中音号4支,降B上低音号1支,小号6支,长号6支,大号2支,小军鼓4支,大军鼓2支,大钹1付,人员共约50~60人。如遇重大场合则按比例成倍扩大,在音乐会上演奏时常加定音鼓和贝司、大提琴。

4. 电声乐队

电声乐队指以电子乐器为主的乐队。电子乐器指运用电子元件产生和修饰音响的乐器,包括一般电子乐器和电子音响合成器。目前比较多见的电声乐队有以下两类:一种主要由架子鼓、电吉他、电贝司和电子合成器组成。有时还加一个电子钢琴。另一种以电声乐队为基础,或者加进铜管乐,如萨克斯、小号、长号,或者加进弦乐器,如小提琴、大提琴,或者加进民族乐曲,如二胡、笛子、古筝等。近年来电声乐队的发展、变化很快,新的乐器和演奏形式不断涌现。

电声乐队从编制规模来看,相差较大,最少时4人可组成小乐队,即电吉他、电贝司、电子琴和架子鼓各1人,最多时可有15人左右。电声乐队的演出,一般在舞台中央靠后一些位置排定,从席位上来讲,架子鼓在中央,两旁分别排列高音乐器和低音乐器。

(二)器乐的表演形式

1. 独奏

一人演奏一件乐器,称"独奏",如手风琴独奏、钢琴独奏等。有时一人独奏,还有另一人伴奏,如二胡独奏,扬琴伴奏;小提琴独奏,钢琴伴奏等。还有一人独奏,乐队伴奏,如唢呐独奏,民乐队伴奏等。

2. 齐奏

齐奏有两种方式,一种是指两个或两个以上演奏者,用相同的乐器,按同度或八度音程关系同时演奏同一曲调,如二胡齐奏、小提琴齐奏等;另一种是指两个或两个以上演奏者,用各种不同的乐器,按同度或八度音程关系

同时演奏同一曲调，如民乐齐奏等。

3. 重奏

重奏是两个或两个以上演奏者，各奏自己所担任的声部，同时演奏同一乐曲，达到非常和谐、完美的效果。重奏属于室内乐范围，音量不太大，但非常复杂、细腻、深刻和严谨。重奏还可按人数分为二重奏、三重奏、四重奏、五重奏、六重奏等。由四个同类乐器组成的四重奏占主要地位。如由第一、第二小提琴、中提琴与大提琴组成的弦乐四重奏。由长笛、双簧管、单簧管和大管组成的木管四重奏等。凡三件或四件弓弦乐器或管乐器再加钢琴重奏者，通称"钢琴四重奏"或"钢琴五重奏"。

4. 合奏

合奏分小合奏、民乐合奏、弦乐合奏、管乐合奏、管弦乐合奏等。按乐器种类的不同，分别组合成几个乐器组，各组演奏各自的曲调，但综合在一起，演奏同一首乐曲的称为合奏。或者由若干乐器（同组或不同组）演奏同一首乐曲，不论齐奏或多声部演奏，也统称为"合奏"。

5. 伴奏

伴奏音乐作品中一个不可缺少的组成部分。在独唱、重唱或独奏的表演过程中，一般都由一件乐器（如手风琴、扬琴或钢琴等）或一个乐队（小乐队、民乐队或管弦乐队）演奏引子、过门，以及衬托乐曲的主要部分，丰富乐曲的表现力，除独唱、独奏部分外，其余即称"伴奏"。

6. 即兴伴奏

在事先无准备的情况下，临时根据主旋律配以丰富的和声与音型，边创作，边用乐器伴奏，称"即兴伴奏"。在民间音乐的创作与演出中，也有用原有的曲调（如民歌主题）作基础，而在临时演奏时加以发展、丰富和变化，称"即兴演奏"。

第三节　音乐体裁

体裁就是艺术作品的式样和类型（品种）。"曲式"是指乐曲在连贯展开过程中的结构布局；而乐曲的题材则是指乐曲在音乐风格和性质方面的特征。这是一首乐曲的两个方面。

不同体裁的乐曲的形成，都是同它们各自的应用和表演的目的、演出的场合、乐曲内容的倾向性、音调和节奏的特色、音乐风格的特征等等有关。

一、交响曲

交响曲（Symphony）源于希腊语"一齐响"，是大型器乐曲体裁，亦称"交响乐"，是音乐中最大的管弦乐套曲。交响曲的产生同17～18世纪法国、意大利歌剧的序曲及当时流行于各国的管弦乐组曲、大型协奏曲等体裁有直接的联系。

交响曲的结构，一般分四个乐章（也有只用两个乐章或五个乐章以上的），各乐章的特点如下：

第一乐章：奏鸣曲式结构，其音乐特点是快速、活泼，主调具有戏剧性，表现人们的斗争和创造性的活动。它强调不同形象的对比和戏剧性的发展，是全曲的思想核心，乐章前常见概括全曲基本形象的慢速序奏。

第二乐章：曲调缓慢、如歌，是交响曲的抒情中心。采用大调的下属调或小调的关系大调。它的曲式常为奏鸣曲式（可省略展开部），单、复三部式，或变奏曲式等，具有抒情性。第二乐章往往表现哲学思想，人道主义精神，爱情生活，自然风光等，其内容与深刻的内心感受及哲学思考有联系这里主要突出人们的情感和内心体验。

第三乐章：中速、快速，可回到主调，往往描写人们闲暇、休息、娱乐和嬉戏等日常生活的景象，以及活泼幽默的情绪。

第四乐章：非常快速，主调多采用回旋曲式、回旋奏鸣曲式或奏鸣曲式

的结构。它常常表现出生活的光辉和乐观情绪，也往往表现出生活、风俗和斗争的胜利，节日狂欢场面等，它是全曲的结局，具有肯定的性质。

因此，交响曲是音乐作品中思想内容最深刻、结构最完美、写作技术最全面而艰深的大型器乐体裁，它以表现社会重大事件、历史英雄人物、自然界的千变万化、富于哲理的思维以及人们为之奋斗的崇高理想等见长，它总是带有一定程度的戏剧性。

交响曲虽在16、17世纪已形成了规范的基本格局，但18～19世纪维也纳古典乐派为交响曲的形成作出了重要的贡献，因而使欧洲的器乐创作发展到了一个重要阶段，成了维也纳古典乐派的前驱。海顿确立了四个乐章的交响曲的规范形式，采用了编制理想的乐队组合方式，展示了多样的主题发展方法，使小步舞曲洋溢着民间的气息。他一生写了104部交响曲，被誉为"交响乐之父"。莫扎特的交响曲，清丽流畅、结构工整，吸收了德奥歌剧的创作经验和民间素材，采用带有复调因素的主调风格和旋律化的展开手法，丰富了交响曲的表现力。他一生共创作交响曲49部，由于他创作的早熟，人们称他为"天才中的天才"。海顿、莫扎特的交响曲，被人们视为交响音乐创作中的"珍品"。

贝多芬在他的交响曲中浸渗了法国大革命先进思想和战斗热情。他用广阔发展的动机，配以富于动力性的和声，扩大了展开部的内容，给结束部以充分抒发的余地，使奏鸣曲式成为戏剧性的形式。他用诙谐（谐谑）曲代替了小步舞曲乐章，使终曲乐章成为全曲肯定性的结局，甚至在末乐章引入了合唱，这使他成为浪漫乐派的开路人。无论在思想上还是在技巧上，贝多芬都是一位巨人。他的九首交响曲被视为交响音乐创作中的"极品"。

自19世纪开始，经浪漫乐派、民族乐派、后期浪漫乐派大师之手，交响曲又有了新的发展。

二、协奏曲

协奏曲（Concerto）指一种由独奏乐器与管弦乐队协同演奏的大型器乐作品。它的特点是独奏部分具有鲜明的个性和高度的技巧性。在音乐进行中，独奏与乐队常常轮流出现，相互对答、呼应和竞奏。独奏时，乐队处于伴奏地位；合奏时，独奏乐器休止，完全由乐队演奏。古典协奏曲的奠基人是莫扎特。协奏曲一般分为三个乐章，第一乐章是热情的快板，多用奏鸣曲式，音乐充满生气；第二乐章是优美的、抒情的慢板，音乐带有叙事风格；第三乐章是欢乐的舞曲，音乐蓬勃有力，活跃奔放。在第一乐章结束前往往加有独奏乐器单独演奏的华彩乐段，以表现高度的演奏技巧。

在现代协奏曲创作中，也有以花腔女高音独唱（无词）和乐队协奏的声乐协奏曲。

三、奏鸣曲

奏鸣曲（Sonata）原是意大利文，它是从拉丁文"Sonare"（鸣响）而来，而与"Cantata"（康塔塔，大合唱）一词相对立，是大型声乐套曲体裁之一，原意为"用声乐演唱"，一个是"响着的"，一个是"唱着的"。起初奏鸣曲式泛指各种结构的器乐曲，到17世纪后期意大利作曲家柯列里的作品才开始用几个互相对比的乐章组成套曲性的奏鸣曲，到18世纪方定型为三个乐章（海顿、莫扎特的钢琴奏鸣曲都是三个乐章的）。后来"奏鸣——交响套曲"又增加了一个"小步舞曲"乐章，插在第二、三乐章之间，成为四个乐章的"奏鸣——交响套曲"。到贝多芬又用"谐谑曲"代替"小步舞曲"，后来的作曲家还有用"圆舞曲"作为第三乐章的。奏鸣曲在结构上类似组曲的一套乐曲，但它又和交响曲分不太开，它是一种大型套曲形式的体裁之一。

四、圆舞曲

圆舞曲（Walz）又称"华尔兹"，起源于奥地利北部的一种民间三拍子舞蹈。圆舞曲分快、慢步两种，舞时两人成对旋转。17、18世纪流行于维

也纳宫廷后,音乐速度渐快,并开始用于城市社交舞会。19世纪起风行于欧洲各国。现在通行的圆舞曲,大多是维也纳式的圆舞曲,速度为小快板,其特点为节奏明快,旋律流畅;伴奏中每小节常用一个和弦,第一拍重音较突出,节奏为三拍。著名的圆舞曲有约翰·施特劳斯的《蓝色多瑙河》、韦伯的《邀舞》等。

五、序曲

序曲(Overture),乐曲体裁之一。原指歌剧、清唱剧等作品的开场音乐,17~18世纪的歌剧序曲分为"法国序曲"及"意大利序曲"两类。前者为复调风格,由慢板、快板、慢板三个段落组成,中段为赋格形式,末段较短;后者为主调风格,由快板、慢板、快板三个段落组成,后世交响曲即由此演变而成。19世纪以来,从贝多芬开始,作曲家常采用这种体裁写成独立的器乐曲,其结构大多为奏鸣曲式并有标题,如贝多芬的《科里奥兰序曲》、柴科夫斯基的《1812年序曲》等。

六、组曲

组曲(Suite)是"继续""连续"之意,由若干器乐曲组成的套曲,其中各曲有相对的独立性。组曲有古典、近代之分。古典组曲又称"舞蹈组曲",兴起于17~18世纪之间,它采用同一调子的各种舞曲连接而成,但在速度和节拍等方面互相形成对比,如巴赫的古钢琴组曲。近代组曲又称"情节组曲",兴起于19世纪,从歌剧、舞剧、戏剧音乐或电影音乐中选若干乐曲编成。有的组曲系根据特定标题内容或民族音乐素材写成,如挪威作曲家格里格的《培尔·金特组曲》、俄国作曲家里姆斯基的《舍赫拉查达》、捷克作曲家德沃夏克的《捷克组曲》等。

七、进行曲

进行曲(March)是一种用步伐节奏写成的乐曲。原是舞曲的一种,多用在群众出场、退场的时候,17世纪起,渐渐转入音乐艺术的领域。当时

的进行曲形式，多为二部曲式；现代进行曲常以三段式出现，中段较抒情，以取得对比，用偶数拍子，节奏明确，结构整齐。群众歌曲常用进行曲体裁，如冼星海的《救国军歌》等。

第二章　西方音乐鉴赏(上)

霍夫曼曾说:"音乐是所有艺术中最富浪漫主义——几乎可以说是唯一的真正浪漫主义的艺术,因为它的唯一主题就是无限物。音乐向人类揭示了未知的王国,在这个世界中,人类抛弃所有明确的感情,沉浸在无法表达的渴望中。"

西方古典音乐是西方文明中极为重要的一部分。西方古典音乐作品浩如烟海,而在我们的传统印象中,由于历史文化的原因,西方古典音乐难于欣赏,成为一种阳春白雪的高雅文化。其实,古典音乐中有许多脍炙人口的音乐作品、片段,在我们生活中为人们所喜闻乐见。

第一节　巴洛克时期音乐

欧洲音乐史中的17世纪初叶至18世纪中叶的这段时期被称为"巴洛克时期"。更准确的说是始于1600年而结束于巴赫逝世的1750年。这是欧洲音乐发展史中的第一个伟大时期。

一、音乐发展概况

"巴洛克"(baroque)这一术语很可能源自葡萄牙文的"barroco",意为形状不规则的珍珠。该词最初用来表示对16世纪末至18世纪中期产生的某些艺术作品(尤其是建筑)的嘲弄和鄙视。如今"巴洛克"不再是贬义词,并广泛用来指称那一时期的艺术和音乐。这一术语适用于很长一段历史时期和诸多不同的国家,如意大利、法国、英国以及在德意志文化影响下的大片

区域。巴洛克时期的艺术创作极其丰富且数量庞大，因而通常将这一时期划分为三个阶段：早期、中期和晚期。通常，巴洛克艺术被认为装饰精美、富有戏剧性、华丽辉煌且情感充沛。这一时期出现了一种尽可能融合多种艺术门类的倾向。例如，17世纪和18世纪的教堂穹顶将建筑、绘画和雕塑相结合。歌剧（或称以音乐承载的戏剧）则综合了音乐、文学、绘画、建筑和雕塑。对于表达观念、情感或艺术家深刻信念和激情的强烈愿望常常使得各个艺术门类中都出现过度夸张的艺术表现。将这些剧烈的表现性特质归结于缺乏品味或是为了掩盖拙劣的技艺，这种倾向使得巴洛克艺术在18世纪晚期和19世纪备受冷遇。然而，20世纪时对巴洛克进行了重新评价，并将之看作一个巨变和革命的时期，而且对于在起初被认为是过分艺术中得到表现的深层动机提供了新的洞见。

巴洛克运动起源于意大利，是反宗教改革运动的一部分。巴洛克的影响和精神迅速传遍了欧洲各地，尤其是德国南部和奥地利。在这里，罗马天主教会的反宗教改革运动在对抗北方新教的斗争中最为成功。尽管巴洛克精神起初与反宗教改革运动相联系，但它也成为新教改革中同样不可或缺的组成部分，并在实际上遍及了精神和世俗的所有的艺术表现形式。宗教、政治、经济和科学领域的一些重要运动也影响了巴洛克时期的艺术活动。

罗马天主教会与新教之间在宗教问题、政治权力和领土所有权方面的斗争引发了"三十年战争"。这一战争主导了17世纪上半叶，尤其是欧洲北部和中部，加剧了罗马天主教会与新教之间在文化和音乐上的差异。南方的罗马天主教主要受到了意大利风格的影响，而北方的新教则致力于扩充和发展众赞歌传统。这场具有毁灭性的战争使德意志领土上巴洛克音乐生活的发展延迟了一个世代还多。然而，罗马天主教会通过这一系列战争恢复了其部分政治影响力，新教教会也发展出了属于自己的明确的艺术形式，双方都利用盛行而恢宏的巴洛克风格实现了各自的目的。

因为这些君主和亲王是奢华音乐生活最重要的赞助者,君主专制政体的崛起和民族国家的统一在民族风格的产生中发挥了重要的作用。法国路易十四和路易十五的宫廷以及西班牙和奥地利的哈布斯堡王朝,是激发大型、壮观的音乐表现形式(如歌剧)产生的中心。规模较小的宫廷,如德国亲王和公爵的宫廷,影响着较为亲密的音乐(用于沙龙和小教堂)的培养和发展。魏玛公爵和安哈尔特·科滕亲王们的宫廷就属于这种文化品质上乘的小型宫廷。

17世纪和18世纪时世界范围内密集的殖民活动催生了富有的商人阶层。他们的财富为富裕、独立的城市提供了基础,而这些城市又为商业性剧院及其音乐产品——歌剧的确立营造了适当的氛围和环境。威尼斯和汉堡就是此类商业财富聚集地的典型例证,两地的剧院在这一时期享有国际性的声誉。

学术研究在巴洛克时期的重要性得到了大大提升。通过应用归纳性的思维逻辑而得到的发现在生理学、天文学、数学和物理学领域表现得最为突出。这些领域科学研究的成功也影响了音乐家,促使他们运用科学的方法研究音乐问题,并使得音乐艺术的技法和材料得到系统性的发展。巴赫的《赋格的艺术》、拉莫的《和声学》等,经过平均律实践和提琴家族的完善,这些作品、发现和手段都体现了对音乐进行系统整合,并通过科学手段进行研究的强烈要求。

这一时期的文学和音乐充溢着表现性的情感。建筑上对这一效果的实现则是利用不带拱顶石的拱形结构和作为装饰要素的旋曲石柱——不再具有建筑学功能而发挥表现性作用等手段来进行的。音乐通过在巴洛克调性和声体系内使用不协和音响而拥有了同样的艺术特质。与此相关联的是"情感论",这一哲学主张认为感情和情感的激发和维持是音乐的主要目的。这一理论要求一种持续的情感在整个乐章或整部作品中要得到激发和保持。在对这一理论的实践中,人们设计出了多种音乐程式,以引发特定的情绪类型。这是一

种经过设计和安排而具有了情感表现的音乐。

尽管许多宗教音乐依旧为纯粹的礼拜目的而写，但还是有越来越多的器乐宗教音乐用于了非仪式性目的。其中一些用于前奏曲、后奏曲和一些半宗教性场合的背景音乐，如婚礼仪式、新建筑落成仪式以及政府官员和神职人员的就职仪式。

巴洛克后期的许多音乐就是为业余音乐家而写的，他们在贵族和富商阶层的家中进行表演。为私人性娱乐活动所创作的音乐就在这样的场合培养和发展了起来，在这里小型乐队为宴会、舞蹈，甚至重奏音乐会提供作品和表演，音乐风格多种多样，有的是纯粹实用性的音乐，有的则具有重要的审美品质。其中很大一部分是器乐音乐，然而，声乐音乐也非常重要。这是真正的室内乐，更多的是为了演奏者的愉悦，而不是听众的欣赏。

在富有的大型宫廷中，芭蕾和歌剧起初是作为特殊的娱乐活动而为亲王和朝臣进行表演的。歌剧很快发展成为了一种流行的公众娱乐形式，最早在意大利的私人剧院上演，后来出现在了欧洲各地的公众剧院。纯器乐音乐极少为公众演出。

清唱剧是歌剧在宗教音乐中的对应产物。清唱剧的主题是宗教性的内容，其呈现方式也不带有舞台表演、姿态、服装和灯光，因而不像歌剧那样受欢迎，但清唱剧作为一种公众合唱音乐会也取得了成功。

特殊的节庆场合需要有声乐和器乐音乐。世俗康塔塔常常为此类事件上演，其歌词直接地或以寓言的方式与该场合相关联。

教堂和孤儿院的音乐学校教授音乐艺术。此外，有兴趣有才华的男童或是师从他们从事音乐的父亲或亲戚，或是依附于作曲家兼表演者的家庭。许多作品无疑是为教授这类有前途的音乐家而作。像巴赫的《管风琴曲小集》这样的作品就在一定程度上是为他的四个学音乐的儿子提供的教材。杰米尼亚尼的《小提琴演奏艺术》是器乐教学的一套系统方法。表演和创作的教学

指导仅限于提供给志向远大、有前途的音乐家,以及贵族和富有的中产阶级家庭。

二、代表人物

(一)巴赫

约翰·塞巴斯蒂安·巴赫(Johann Sebastian Bach,1685—1750年)无疑是历史上最伟大的作曲家之一。他来自或许是历史上最有趣的音乐家族。在几个世代的时间里,图林根的巴赫家族有100多位成员从事音乐活动。其中大约20位表演者和作曲家都具有相当重要的地位,包括约翰·塞巴斯蒂安的前辈和后代。

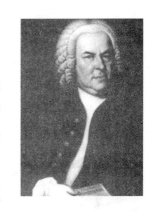

15岁时,巴赫曾在吕内堡与他的哥哥约翰·克里斯托弗一同学习了一小段时间的音乐。在萨克斯-魏玛公爵的管弦乐队担任了一年小提琴手之后,巴赫于1704年获得了他第一份真正意义上的职位,即在阿恩施塔特担任管风琴师。1707年,他离开阿恩施塔特,成为米尔豪森的管风琴师。1708年,他再次移居到魏玛,成为魏玛公爵的宫廷管风琴师和室内音乐家。1714年他升任室内音乐家,并担任此职直到1717年。在此期间,他赢得了当时最伟大的管风琴家之一这一声誉,并创作有多种世俗和宗教音乐作品。1717年,他接受了科滕的安哈尔特亲王宫廷乐正的职位。在这里巴赫创作出了他的大部分管弦乐和室内乐作品。他的妻子芭芭拉于1720年去世,1721年,巴赫娶安娜·玛格达勒纳·维尔肯为妻,后者是一位颇具天赋的音乐家,巴赫作品的早期手稿中常可见到她的笔迹。

1723年,巴赫接替库瑙,担任莱比锡圣托马斯学校的乐监,直至1750年去世。在这27年中,作为莱比锡两座主要教堂的管风琴师和音乐指导,巴赫创作了他大部分的伟大的教堂音乐。

在巴赫以管风琴师、管风琴安装师和作曲家的身份对其他城市的多次访

问中，最重要的一次莫过于拜访位于波茨坦的腓特烈大帝的宫廷。他的二儿子卡尔·菲利普·埃马努埃尔在那里任职室内音乐家。就是在这次访问中，巴赫以腓特烈大帝给出的主题为基础进行即兴演奏，巴赫日后将这一主题用作《音乐的奉献》的基础材料。1749年的一次不成功的眼部手术使巴赫几乎完全失明，1750年他因中风而逝世。巴赫代表了一个时代的制高点，尤其是通过他给予对位风格的重视。他是调性对位艺术的大师，他的《赋格的艺术》是一部详尽完备的专著，通过构成这部作品的卡农和赋格展现了对位手段的所有方法。他在赋格处理方面的技艺体现在其所有作品中：器乐的、声乐的、世俗的、宗教的。他对乐器的使用预示了此后音乐的发展。他的创作领域涉及除歌剧以外每一种可以想到的音乐形式。尽管他的大部分作品是为教堂而写的，但其许多器乐作品是完全世俗化的。然而，甚至是规模最小的作品也展现出了他对精湛的音乐写作的关注和重视。他在调性体系中对于对位的掌握堪与帕莱斯特里那在调式体系中的对位相提并论。

巴赫对音乐史的伟大贡献直到他去世半个多世纪后才得到充分的认识和评价。门德尔松于1829年在莱比锡指挥上演了巴赫的《马太受难曲》，以此使得19世纪的音乐世界开始关注巴赫的音乐。

巴赫的许多作品手稿都不幸遗失，只有相当少的一部分在他有生之年得以出版。尽管损失如此之大，但巴赫全集——由巴赫协会从1850年开始制作仍旧包含有47卷作品。第2版巴赫全集始于1954年。巴赫的作品并没有给出作品号。如今这些作品通常用BWV(巴赫作品目录[Bach Werk Verzeichniss])编号。一个更具逻辑性的主题目录由沃尔夫冈·施密德制作，出版于1950年（修订版，1990）。(在这一目录中，作品号以S开头。)

留存至今的巴赫代表作包括以下作品：

声乐作品：《B小调弥撒》《马太受难曲》《约翰受难曲》《圣诞清唱剧》，一部《圣母颂歌》，将近190首的教堂康塔塔，多于25首的世俗康塔塔，以

及许多其他较短的作品。

器乐作品:《赋格的艺术》《音乐的奉献》《意大利协奏曲》《哥德堡变奏曲》《平均律钢琴曲集》,为羽管键琴而作的组曲、帕蒂塔和创意曲,4部管弦乐序曲(组曲),6首《勃兰登堡协奏曲》,6首无伴奏《大提琴组曲》,为小提琴而写的3首奏鸣曲和3首帕蒂塔,大量管风琴作品,包括众赞歌前奏曲、托卡塔、前奏曲、幻想曲和赋格,为羽管键琴和小提琴而写的协奏曲,以及为器乐组合而写的大量奏鸣曲。

(二)亨德尔

乔治·弗雷德里克·亨德尔(George Frideric Handel,1685—1759年),约翰·塞巴斯蒂安·巴赫的同胞,而且与巴赫一样,他也意味着巴洛克时期的完结。与巴赫不同的是,亨德尔是一位游历广泛的作曲家,因而在他的德国音乐传统上又加入了对于意大利音乐风格的广泛研究和第一手资料。他在英国度过了他生命的最后50年,在此期间他取得了种种成就。

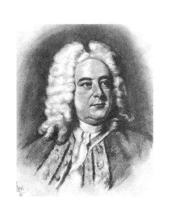

亨德尔自小是一位音乐神童,在学习了管风琴、单簧管、羽管键琴以及对位和赋格之后,12岁时,他在自己出生的城市哈雷谋得了一个辅助管风琴师的职位。在这一年中,他创作了多部合唱作品和器乐作品。1702年,亨德尔来到汉堡,并加入了当地的歌剧院,直至1706年。他于1706年来到意大利,作为意大利歌剧和戏剧清唱剧的作曲家而取得成功。亨德尔于1710年返回德国,成为汉诺威选帝侯宫廷的乐长,后来当这里的德国亲王去英国继承王位时,这一层关系也促成了亨德尔的英国之行。

从这时开始,亨德尔从事了多种活动,如担任教师、皇家音乐学院(伦敦一所创作意大利歌剧的机构)的音乐指导、作曲家、歌剧制作人,以及外

出旅行。他的创作领域集中于歌剧，直至1741年他又重新转向清唱剧的创作和排演。正是在这一领域，亨德尔取得了他最为持久的盛名。

他的世俗和宗教戏剧作品都展现出一种高贵雄伟、辉煌壮观的精神，因为他的音乐中总是带有一种皇家宫廷盛况的意味。他创作有27部清唱剧、40多部歌剧，以及大量的其他声乐作品，包括赞美歌、康塔塔与声乐独唱和重唱作品。亨德尔在器乐创作方面也非常多产，创作领域涉及所有的巴洛克器乐形式：大协奏曲，羽管键琴组曲，管风琴协奏曲，为弦乐、管乐和键盘乐创作的室内乐，以及大型管弦乐作品。在他难以计数的作品中，有一些格外突出，成为他的代表作：清唱剧——《弥赛亚》《参孙》《犹大·马加比》《所罗门》《以色列人在埃及》《扫罗》，歌剧——《阿尔辛那》《朱利奥·凯撒》《里纳尔多》《赛尔斯》，管弦乐作品——《水上音乐》《皇家焰火音乐》，以及12部为弦乐而写的大协奏曲。

不时地有一些不完整并常常是不准确的亨德尔作品的版本面世。1955年，哈雷的乔治·弗雷德里克·亨德尔协会开始致力于新的亨德尔全集的出版。

（三）维瓦尔第

到巴洛克晚期，对协奏曲发展影响最大的是安东尼奥·维瓦尔第（A. Vivaldi，1675—1741年）。他生于威尼斯，自幼从父亲学习音乐。可能是父亲希望他有个稳固的社会地位，15岁时（入圣职的最低年龄）即加入圣职，22岁成为神父。他一家人都是红头发，因而他被称为红发神父。这时，威尼斯有4个慈善院，1703年维瓦尔第到其中之一的仁爱医院附属孤女院教授小提琴、作曲及合奏，从孤女中选出有才能的人接受音乐教育，组织唱诗班和乐队，在礼拜仪式上演唱演奏。1713

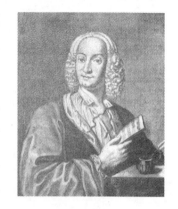

年任该院乐团乐长。1718年以后经常到各地演出，到过罗马、佛罗伦萨、阿姆斯特丹等地，成为具有全欧声誉的音乐家。

今日人们知道他是器乐音乐创作领域里成就很高的作曲家，实际上他与那一时代的意大利作曲家一样，热衷于歌剧，作有歌剧约49部，反映了当时威尼斯歌剧的艺术趣味和风格。同时，根据所在孤女院宗教节日的需要，创作过大量康塔塔、经文歌和清唱剧。他的宗教音乐灵活运用圣马可大教堂将两个唱诗班和两架管风琴置于教堂两侧的传统，并把这种风格用于乐队，《D大调两个弦乐队伴奏的小提琴协奏曲》就是如此。

他的器乐作品数量很多，包括三重奏鸣曲、独奏奏鸣曲、约450部各类协奏曲及合奏音乐。他工作于孤儿院音乐学校，有试验运用各种器乐组合的条件。作为著名的小提琴演奏家，他当然主要写小提琴协奏曲。独奏与乐队是基本组合方式，但也有两把和两把以上小提琴与乐队的组合。他也写大提琴、大管协奏曲，是第一位写长笛协奏曲和第一位在乐队中采用单簧管的作曲家。其最著名的大协奏曲中有《和谐的灵感》《和谐与创意的试验》，后者中包括《四季》。巴赫尤其受到了维瓦尔第协奏曲的影响，并将其中几首改编为羽管键琴作品。

他继托雷利之后完善了独奏协奏曲的形式，一般为三个乐章，重视快速的第一乐章，使第一乐章的形式得以定型。即乐队的全奏与独奏乐器演奏的段落交替出现，主题基本相同的乐队全奏反复出现，其间插入每次不同的、辉煌而充满激情的独奏，构成全奏—独奏—全奏—独奏—全奏……

总的说来，他虽受柯雷利的影响，但与罗马庄重的风格及柯雷利音乐的约束均衡不同，而是具有威尼斯人的热情和平民的开朗，音色华丽，节奏活跃，旋律性和色彩性都很强。他又与同属巴克晚期的巴赫不同，巴赫把文艺复兴和巴洛克的复调发展到顶峰，而维瓦尔第敏锐地感受到时代的新潮流，把巴洛克混乱的主调织体加以整理，是古典主义的先导。

三、作品赏析

(一)《d 小调托卡塔与赋格》

语言华丽,气魄宏伟,充满悲剧性的《d 小调托卡塔与赋格》是巴赫世俗性管风琴曲的代表作品之一。如标题所示,它包括托卡塔和赋格两个部分。

托卡塔是一种节奏紧凑,快速触键的富于技巧性的键盘器乐曲,始于 16 世纪的意大利。加布里埃利的托卡塔只是和弦与音阶的交错进行,以梅鲁洛为代表的托卡塔,则由自由即兴的段落和赋格段互相交替而成。巴赫等人的托卡塔继承了梅鲁洛的传统,处理成自由发挥的段落和复调段落相交替的多段结构。

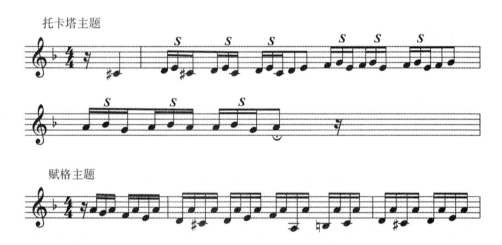

此曲一开始就以灵活的键音与厚重的琴管发出一种圣喻般的庄严和悲剧性的呼问,极富戏剧性。由此而展开的悲壮的音流,给人以辽阔空灵的感觉。接着便是三段相对完整的音乐,前两段是主题的自由变奏,第三段是音乐素材的整体综合与发展。这三段音乐情绪一段比一段高涨,到了托卡塔的尾声达到最高潮。

乐曲的第二大部分赋格曲是极富特色的,在这里几乎看不到巴赫赋格曲

所特有的旋律线严谨,复杂的交织。主题材料的多样化的自由展开,使赋格曲带有这一形式少有的即兴风格。显然,巴赫这样处理是为了使赋格曲能与托卡塔有机地交融在一起。仔细聆听就会发现,赋格曲的主题也是从前面的托卡塔中引伸而来的。

在尾声中,托卡塔与赋格曲这两部分的内在联系得到进一步的巩固,并且,使音乐的材料得到进一步的总结和概括。全曲在由辉煌的走句,浑厚的音响所营造的悲壮的气氛中结束。

在《d小调托卡塔与赋格》中,巴赫使宗教世界的耶稣受难与现实中人的痛苦得到统一,让救赎的牺牲精神与对幸福的孜孜希求水乳交融,在那建筑式的音响群落里,你能感到一种具有历史厚度的悲壮的热情、敏锐的呼吸和圣洁的冥想。

(二)《勃兰登堡协奏曲》

巴赫的独立管弦乐曲不多,但在交响乐发展史上作用很大,尤为重要的是六首《勃兰登堡协奏曲》,对古典交响乐的形成和发展具有重要意义,是欧洲管弦乐史上的里程碑。

这六首大协奏曲是巴赫同类作品中最伟大的杰作,也是他自由发挥其技能的最佳范例之一,被后人称为是所有合奏协奏曲中最优秀的作品和巴洛克协奏曲的典范。这个时期正是巴赫创作的顶峰,作品丰富而优秀。在这组作品中,巴赫以鬼斧神工的熟练技巧展开动机,而除了创造纯粹的欢愉之外,并无其它任何意图。巴赫动员了当时所有可能的乐器编制,同时更借助了巧妙的乐思应用。

大协奏曲是17世纪中期开始在欧洲流行起来的一种器乐合奏形式,其特点为器乐的"分组对抗",即没有突出的独奏乐器,而是一小组乐器(通常由3~4把提琴组成)与大协奏组(由大提琴和低音通奏组成)旋律进行竞争和对位。

六首协奏曲的风格迥异，不仅乐器组合彼此不同，而且协奏方式也各异。第一、三、六首中没有独奏乐器组显现，协奏关系表现在乐队分与合的布局之中，接近室内交响乐的风格。第二首是长笛、双簧管、小提琴和高音小号的四重协奏曲，高音小号和第一协奏曲中高音小提琴的音色，在现代的乐队中是很难听到的。第四首是小提琴和两支长笛的三重协奏曲。第五首是羽管键琴、小提琴和长笛的三重协奏曲。值得注意的是，该首协奏曲在第一乐章结束前的那一大段的羽管键琴独奏，或许正是现代协奏曲中华彩乐段的鼻祖。

六首协奏曲都采用意大利式的快—慢—快三乐章的结构布局，这也是今天独奏协奏曲所延续的主要乐章布局。略有不同的是，第一协奏曲在第三乐章之后接上了一首小步舞曲乐章，添了一只大尾巴。而第三协奏曲则反之，将中间的慢乐章省略了，代之以两个柔板和弦过度，引入另一个快乐章。这两首协奏曲虽有不同变化，但仍保留着三乐章的构架。由此可见，巴赫在尊重传统的基础上寻求变化和创新的精神。

这六首协奏曲的第一乐章都是以活泼明快的气氛开始。这是一种典型的社交音乐，体面、欢乐、有点趾高气扬，是当时这类音乐的标签，适用于任何仪式、庆典、宴会等场面。整个乐章只建立在一个单一的主题之上。巴赫在创作上坚持着每次只做一件事的古老原则，在一个音乐内核中尽情挥洒自己的才能。这或许会被认为是一种单调的音乐，因为它不像现代的协奏曲，对比的主题形象，产生二元的戏剧效果，戏剧效果产生故事。我们已经习惯了听故事，一旦没有听到所期望的戏剧效果，便会感觉音乐平淡。其实，我们应该学会每次寻听一种情感，多数的人生不也是在平淡中走过的吗？

第二乐章都是抒情的慢板乐章。这里既有沉思、忧伤情绪又有充满诗意田园画卷。聆听这一乐章，不求在音乐中得到什么，只需放松身心，享受缓缓流过的音乐时光。

传统的热情又回到第三乐章。巴赫在这里向我们展示了他高超的作曲技巧。第二、四、五首以赋格体结束。巴赫将这种对位音乐的最高形式发展到了顶峰,后面再也不曾有人超越这位巨人。一个音乐主题飞翔在乐队的各个声部之间,变化多端、穿梭往来。赋格曲就像延绵起伏的山脉、海浪一样,错落有致,乐队中每个声部的个性都能被听到。第一、三、六首采用民间舞曲体裁,热烈欢快的民间舞蹈正适合套曲的结束。

巴赫的音乐犹如美丽的建筑,从细节到整体都和谐完美。欣赏巴赫的音乐,不要期望会给你讲故事,也不要指望他的音乐会带给你过度的感情宣泄或令人震撼的效果。音乐在这里仅仅提供最基本的情绪元素,让你在平静中感觉音乐在心中流过,感觉这一砖一石建起来的音乐殿堂。

《勃兰登堡协奏曲》在巴赫一生浩如烟海的作品目录中并不醒目,但却是管弦乐作品中的典范之作,至今仍是世界各大乐团的保留曲目。

《第二F大调勃兰登堡协奏曲》由独奏乐器组:长笛、双簧管、小提琴和F调高音小号演奏。

第一乐章具有欢快特性。乐章的中心主题位于高声部,旋律进行活跃有力。主题的舞蹈性动机贯穿整个乐章,始终不停地发展着。

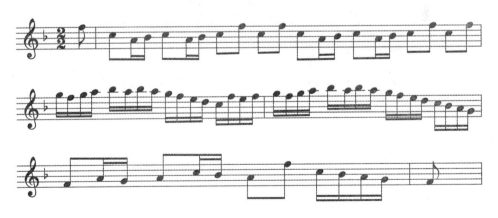

第二乐章音调清澈、纯净,似悦耳的抒情诗,长笛、双簧管和小提琴似

温柔的三重唱,在大提琴和羽管键琴声部均衡的和声音型伴奏下,构成了一幅乡村风景画。

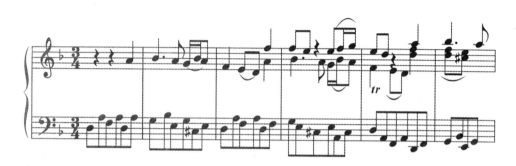

最后乐章似民间狂欢舞蹈,小号奏出旋风般的主题,低声部用愉快的节奏伴随着。

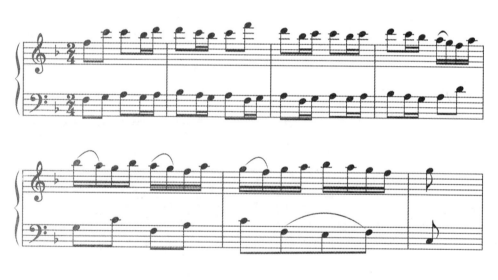

(三)《哈里路亚》

1742年,清唱剧《弥赛亚》演出成功,在英国听众中倍受青睐。它表现了耶稣降生、受难、复活、升天的过程,反映了资产阶级革命的要求和理想。这是亨德尔少数完全表现宗教内容的作品中最出色的一部,其中的戏剧性和人性的宣传远胜于宗教情感。全剧为主调音乐风格,旋律优美,和声洗

练，并使用了西西里民间乐器风笛。全剧分三部分，共有序曲、咏叹调、重唱、合唱、间奏等57首分曲。第二幕终曲合唱《哈里路亚》宏伟庄严，表现了丰富的情感，成为宗教音乐的经典。

《哈里路亚》全曲分为五段：

第一段是对基督的欢呼与赞美，虽只有八小节，但乐思与节奏影响到全曲。

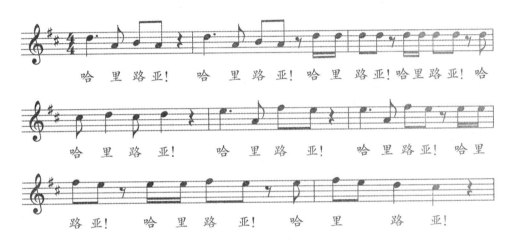

第二段含有赋格的技法，有主题，有答题。

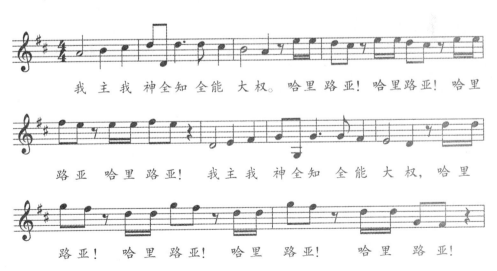

第三段前半部为主调音乐。开始时缓慢平稳，与雄壮振奋的第二段对比，庄严肃穆。接着，音调骤然昂扬，波澜壮阔。后半部是赋格乐段，主题由男低音演唱，答题依次在男高、女低、女高声部呈现。音乐此起彼伏，川流不息。

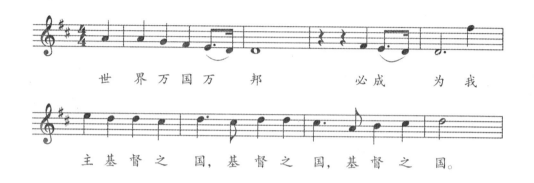

男低音声部：

第四段采用对比复调。上声部节奏舒缓宽广，不断地向更高的音区移位模仿。下声部节奏短促，紧接上声部盘旋而下。

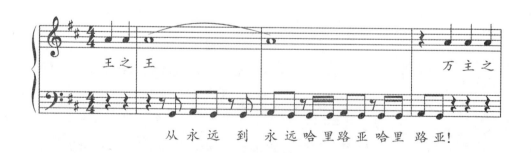

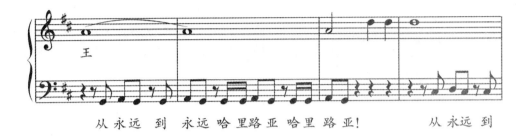

(四)《四季》

这首作于1725年的小提琴套曲是维瓦尔第协奏曲音乐体裁创作中最伟大也是最著名的一部,它历经几个世纪久演不衰,成为了人类文化宝库中的一份无比珍贵的音乐遗产。《四季》是维瓦尔第于1725年创作并题献给波西米亚伯爵W. 冯·莫尔津的一套大型作品《和声与创意的尝试》(由12首协奏曲组成)中的前4首,也是他协奏曲体裁音乐创作中的一部极为重要的代表性作品。《四季》分别由题为"春""夏""秋""冬"的4首独立性协奏曲所组成,每首协奏曲中又各自包含有三个乐章。维瓦尔第在这部作品的写作中使独奏小提琴处于较为重要的位置,当然尽管还不是主导的地位,也尚无法与整个乐队相抗衡,但作曲家在其中所展示出的高难技巧则被认为是为19世纪小提琴协奏曲形式的确立起到了一个先驱与启示的作用。

为了使听众能更好地理解曲意,维瓦尔第在《四季》的总谱扉页上曾相应地题写过一首14行短诗,用以简单描述每一乐章的音乐内容。这些十四行诗(可能是维瓦尔第本人所作)并非惊人之笔,但音乐显然确实用来极为详细地描写十四行诗中所说的一字一句。为了避免任何可能发生的误解,维瓦尔第把十四行诗的每一句印在它所解释的乐曲各句的上方,甚至还印了进一步说明的词句。表2-1是十四行中文诗的原版和中文翻译。

表 2-1 十四行中文诗的原文与译文

原文	中文翻译
La Primavera	《春》
Allegro	快板
Giunt' è la Primavera e festosetti	春临大地,
La Salutan gl' Augei con lieto canto,	众鸟欢唱,
E i fonti allo Spirar de' Zeffiretti	和风吹拂,
Con dolce mormorio Scorrono intanto:	溪流低语。
Vengon' coprendo l' aer di nero amanto	天空很快被黑幕遮蔽,
E Lampi, e tuoni ad annuntiarla eletti	雷鸣和闪电宣示暴风雨的前奏;
Indi tacendo questi, gl' Augelletti;	风雨过境,鸟花语再度
Tornan' di nuovo al lor canoro incanto:	奏起和谐乐章。
Largo	广板
E quindi sul fiorito ameno prato	芳草鲜美的草原上,
Al caro mormorio di fronde e piante	枝叶沙沙作响,喃喃低语;
Dorme 'l Caprar col fido can' à lato.	牧羊人安详地打盹,脚旁睡着夏日懒狗。
Allegro	快板
Di pastoral Zampogna al suon festante	当春临大地,
Danzan Ninfe e Pastor nel tetto amato	仙女和牧羊人随着风笛愉悦的旋律
Di primavera all' apparir brillante.	在他们的草原上婆娑起舞。
L'Estate	《夏》
Allegro non molto - Allegro	不太快的快板
Sotto dura Staggion dal Sole accesa	奄奄一息的人们和动物躺在
Langue l' huom, langue 'l gregge, ed arde il Pino;	炽热无情的太阳底下, 松树仿佛就要起火;
Scioglie il Cucco la Voce, e tosto intesa Canta la Tortorella e 'l gardelino.	杜鹃高歌着,加入斑鸠和金翅雀的行列中。
Zeffiro dolce Spira, mà contesa	微风轻拂,

原文	中文翻译
Muove Borea improviso al Suo vicino; E piange il Pastorel, perche sospesa Teme fiera borasca, e 'l suo destino; **Adagio e piano - Presto e forte** Toglie alle membra lasse il Suo riposo Il timore de' Lampi, e tuoni fieri E de mosche, e mossoni il Stuol furioso! **Presto** Ah che pur troppo i Suo timor Son veri Tuona e fulmina il Ciel e grandioso Tronca il capo alle Spiche e a' grani alteri.	但很快地大风卷起； 若有风雨欲来之势， 牧羊人被突如其来的狂风惊吓。 **柔板及弱拍—急板及强音** 担心着他的羊群以及自己的命运， 他开始忙着做风雨前的准备，不安的心在灰暗的天色下、 蚊蝇的嗡嗡作响下显得更加孤立无援。 **急板** 终于，他担心的事发生了—— 雷电交加的狂风暴雨及冰雹 阻挠了他回家的路。
L'Autunno	《秋》
Allegro Celebra il Vilanel con balli e Canti Del felice raccolto il bel piacere E del liquor de Bacco accesi tanti Finiscono col Sonno il lor godere **Adagio molto** Fà ch' ogn' uno tralasci e balli e canti L' aria che temperata dà piacere, E la Staggion ch' invita tanti e tanti D' un dolcissimo Sonno al bel godere.	**快板** 农人唱歌跳舞， 庆祝庄稼的丰收。 酒神的琼浆玉液使 众人在欢愉的气氛中沉沉睡去。 **极柔板** 在歌声及舞蹈停止之时， 大地重回宁静， 万物随庄稼的人们 在秋高气爽中一同进入梦乡。

续表

原文	中文翻译
Allegro I cacciator alla nov' alba à caccia Con corni, Schioppi, e canni escono fuore Fugge la belua, e Seguono la traccia; Già Sbigottita, e lassa al gran rumore De' Schioppi e canni, ferita minaccia Languida di fuggir, mà oppressa muore.	快板 破晓时分号角响起， 猎人带着猎狗整装待发。 鸟兽纷逃，而猎人开始追寻猎物的行踪。 一阵枪声剧响夹杂猎狗的狂吠之后， 动物四窜奔逃，但终奄奄一息， 不敌死神的召唤。
L'Inverno	**《冬》**
Allegro non molto Aggiacciato tremar trà nevi algenti Al Severo Spirar d' orrido Vento, Correr battendo i piedi ogni momento; E pel Soverchio gel batter i denti; **Largo** Passar al foco i di quieti e contenti Mentre la pioggia fuor bagna ben cento **Allegro** Caminar Sopra il giaccio, e à passo lento Per timor di cader gersene intenti; Gir forte Sdruzziolar, cader à terra Di nuove ir Sopra 'l giaccio e correr forte Sin ch' il giaccio si rompe, e si disserra; Sentir uscir dalle ferrate porte Sirocco Borea, e tutti i Venti in guerra Quest' é 'l verno, mà tal, che gioia apporte.	**不太快的快板** 人们在凛冽的寒风中、 在沁冷的冰雪里不住发抖。 靠着来回踩步来保持体温， 但牙齿仍不住地打颤。 **广板** 在滂沱大雨中坐在火炉旁度过 安静而美好的时光。 **快板** 小心翼翼地踩着步伐前进， 深怕一个不留神栽了个跟斗； 有时在冰上匆匆滑过， 跌坐在雪上，来回地跑步玩耍。 直到冰裂雪融的时刻,听见温暖的南风已轻叩 冷漠的冰雪大门。 这是冬天， 一个愉快的冬天。

这些诗句的内容被维瓦尔第以音乐语汇描绘出来,四个季节中的景致在四首协奏曲中活生生地再现出来。不仅如此,维瓦尔第还将春夏秋冬所带给人们的不同感受真实地记录在这些音乐当中,这也是四季这部作品极具有感染力的一个缘由。

从曲式结构上说,他从乐章的最开始处呈示音乐的主题,并贯穿整个乐章并有简单的重现。结尾时用一组乐器或是独奏乐器插于最后一次的再现,形成与副部鲜明对比的一个插部。也就是说维瓦尔第的《四季》比起以往的利都奈罗 (ritornello form 微小的反复) 有七个部分 (以往一般是五个)。并且每次的再现回归段,乐队部分 (tutti 部分) 除了第一次和最后一次以外,其他都只是运用一个简短的再现。这个特点在整首《四季》的每个乐章都有体现。此外他的插部素材虽然是来自利都奈罗 (ritornello) 的部分,但偏向于炫技的演奏家特质。形式上一般采用上升或下降的音阶,分解和弦及装饰音型来创作。

从调性布局上来说,利都奈罗 (ritornello) 部分一般用在开头部分引导出整个音乐结构的主调,也用于转调之后调性的巩固。开头和结尾的 ritornello 部分往往在主调上,中间至少有一个部分会在新的调性上 (一般为属关系调),其它的会建立在近关系调上。而且在有些插段部分有时会采用新的调性,然后通过接下来的 ritornello 部分来巩固调性。由此可以看出维瓦尔第的《四季》已经开始具备了古典调性功能的特点。如在《春》的第一乐章中,调性关系布局:

<p align="center">E 大调—B 大调—c 小调—E 大调</p>

可以看出在这一乐章中,维瓦尔第采用了主调的属关系调以及平行大小调的关系。在这之中已经开始预示着古典主义时期的奏鸣曲式调性的影子。

从主题发展手法上说,他在乐章的最开始处呈示音乐的主题,小的音群

运用在利都奈罗的开始的主题部分，长度上一般为2小节或4小节，有时候会进行重复或变奏。这些音群主题可以分开单独用在后面的音乐中，也可以加入新的素材再次运用到利都奈罗部分中，并贯穿整个乐章而且简单的重现。维瓦尔第用乐队的全奏和独奏反复交替演奏同一个主题或是使独奏插部的部分完全演奏相同的主题形成双主题形式，这可以说是维瓦尔第的一个独特创新。

乐队与独奏的对比上，维瓦尔第大大扩展了回归段和插段的规模，他把乐队和独奏作为一个整体来构思，乐队也不再仅仅处于伴奏地位。独奏的插段部分再用了音型化写法，大大提高了独奏的技巧性，使得辉煌的技巧和乐队在统一的同时又形成了鲜明的对比。

总的来说，《四季》这部作品和巴洛克时期其他协奏曲相比较而言显得更加自由而且不平衡，但这样反而更能表现出巴洛克的特色及魅力。这四部作品画意盎然，激发出人们对巴洛克时代音乐的浓厚兴趣。

第二节　古典主义音乐

在欧洲音乐发展史中，从巴洛克时期结束到19世纪20年代这一阶段就是我们所说的古典主义时期了。

一、音乐发展概况

"古典"（classic）一词在此指的是18世纪的音乐。历史学家也用此词描述那些主要关注形式、逻辑、平衡和节制性表现的艺术，此类艺术以古希腊和古罗马艺术为典范。不幸的是，对于古典音乐而言，并没有此类典范可供模仿。因而，应用于音乐的"古典"一词指的是18世纪作曲家的作品，他们的音乐带给听者的印象是清晰、安详、平衡、抒情以及情感表现的节制。在许多人眼中，古典主义时期是音乐史的高点之一。在这一时期，音乐赞助制度和音乐功能方面有了许多重要的发展。

18世纪晚期的一个重要特征是启蒙运动,它影响着社会的诸多领域——神学、哲学、科学、道德、政治和艺术。启蒙运动的主要特点之一是从传统的基督教神学向以社会平等为基础的道德观的转变,以及从政府专制权威向思想和行为更高程度的独立和自由的转变。启蒙运动对音乐的影响包括赞助制度性质的变化,尤其是在教会和贵族宫廷方面。

奥地利和德国成为重大音乐活动的中心。在这两个国家里,许多王宫贵族都能够保持其独立性。这与法国和英国形成了对比,在这两个国家中,几乎所有贵族的生活都要在一个中心权力的影响下进行。然而,在奥地利和德国,这些小型宫廷在很大程度上放弃了自己在政治和经济上的独立权,却保持了其艺术和社会地位的独立性。这些宫廷在艺术和社会问题上甚至存在更为激烈的竞争。此外,这些地方拥有悠久的器乐音乐传统和丰富的音乐人才,并且所有阶层对音乐都有着天然的热爱,艺术上的宏愿与雄厚的经济实力相结合——所有这些因素为热情的赞助制度提供了完美的条件。

作曲家依赖于在艺术趣味上具有敏锐的判断力的宫廷或贵族阶层的赞助。这一社会上层不仅优雅高贵、颇富鉴赏力,而且拒绝与故作高深或情感宣泄扯上任何关系。理性时代和启蒙运动高度重视智性上的追求,而强烈怀疑一切对于情感的依赖。

音乐厅和歌剧院成为了稳固确立的机构建制。因此,所有的社会阶层都可以享受创造活动的成果(无论这些成果是否是贵族阶层的产物)。女性在歌剧和教堂音乐的公开表演中发挥着日益重要的作用。

出版社的建构已相当完备,对作曲家和公众都发挥着强大的影响力。出版商不仅使音乐作品得到了更为广泛的传播,而且对某些作曲家予以支持和拥护,但也同样对其他作曲家造成了伤害。

教会对音乐的赞助普遍减弱。18世纪,新教和天主教中都出现了某些改革运动。但这些运动并没有为宗教音乐的持续发展提供合适的环境。当

然，贵族社会相当肤浅的心态也没有在将宗教音乐保持在巴洛克时期的水平方面有任何的作为。

古典主义时期的音乐服务于一个具有高度鉴赏力的贵族社会。音乐最普遍的功能是在高级奢华的沙龙里为宾客提供令人愉悦的娱乐活动。与巴洛克音乐常常具有描绘性的特征不同，古典音乐更为抽象，并倾向于避免对音乐以外的事物进行再现。然而，这一时期的"狂飙突进"（以一场文学运动而得名）运动，以其对动力性和高度情感化的强调，在某种程度上掩饰了上述断言。

规模更大且具有艺术鉴别力的听众群体赞助着公开的管弦乐音乐会和歌剧的优雅名演出。

这是一个时兴业余音乐表演（包括声乐和器乐）的时代，音乐在家庭中也发挥着重要的作用。许多作曲家被要求为业余的音乐消费活动写作室内乐以及独唱和重唱作品。当然，对于一个热衷娱乐活动的社会阶层而言，对舞蹈音乐的需求也非常普遍。尽管教堂不是主要的赞助者，但仍旧要求作曲家以当时盛行的世俗精神为其礼拜仪式谱写宗教音乐。

二、代表人物

（一）海顿

约瑟夫·海顿（J. Haydn，1732—1809年）生于奥地利乡村一个车轮匠家庭，6岁随亲戚到海因堡求学，接受最初的音乐教育。8岁（1740年）开始在维也纳圣斯蒂芬大教堂当唱诗班歌童，同时学习文化知识、唱歌以及演奏小提琴和古钢琴。

1749年因变声离开。此后约10年过着动荡不定的生活，靠教私人学生、临时性演奏为生。为学作曲，当过此时住在维也纳的意大利音乐家波尔波拉的助手，又仔细钻研富克

斯的《艺术津梁》，掌握了对位写作技巧。不久，参加菲恩伯格男爵家的业余四重奏演奏，并写下了第一批弦乐四重奏曲。1758—1760年任波希米亚的莫尔津伯爵宫廷乐长，创作了最初的几部交响曲。

1761年，富裕的匈牙利贵族保尔·埃斯特哈齐公爵聘海顿为宫廷副乐长，担任除宗教音乐以外的一切音乐事务。翌年保尔去世，其弟尼克劳斯继承其位。尼克劳斯酷爱音乐，他扩大乐队编制，要求不时有新作和高质量的演奏。1764年访问法国，归国后，按照凡尔赛宫的样式，将自己的猎宫改建成埃斯特哈兹宫，频繁举行艺术活动。此后，海顿每年有大部分时间在此度过，大量作品也创作于此。1766年，海顿升任乐长，又增加了创作和演奏宗教音乐的任务；1768年建立歌剧院后，还要写作和指挥演出歌剧。随着他的声誉日隆，自70年代后期开始，不仅为雇主埃斯特哈齐公爵作曲，也接受出版商和其他国家的委托，写作各类作品。

1790年尼克劳斯去世，继承人安东不爱音乐，取消艺术活动。德高望重的海顿虽被保留原职，但无事可做，遂迁居维也纳。应音乐经纪人沙罗蒙之邀，于1791—1792年，1794—1795年两次赴伦敦，创作了两套"伦敦交响曲"，每套6首，一些旧作也得以修改演出，并接受牛津大学名誉音乐博士称号。1794年安东·埃斯特哈齐公爵去世，继承人尼克劳斯二世恢复宫廷音乐活动，海顿每年为他创作大弥撒曲一部，共6部。在此期间还完成了清唱剧《创世纪》《四季》和数首弦乐四重奏。1803年以后不再创作。

海顿的音乐创作数量惊人，其中许多作品不幸遗失，留存下的作品也只是到了现如今才以全集的形式出版。他较为重要的作品是交响曲，其中出版有104部，和82首弦乐四重奏。他对古典风格的主要贡献在于：在交响曲第一乐章中添加慢速的引子，扩充了奏鸣曲式的发展部并发展了主题片段，在交响曲和四重奏的慢乐章使用变奏曲，以及运用更为灵活的配器法，由此可以在相互对比的音色中对旋律进行模仿。

以下是海顿最著名的作品：伦敦交响曲（第93—104首）；晚期四重奏，尤其是《"皇帝"四重奏》作品76之三和《"云雀"四重奏》作品65之五；两部清唱剧《创世纪》和《四季》；钢琴奏鸣曲。

（二）莫扎特

沃尔夫冈·莫扎特（W. A. Mozart, 1756—1791年）音乐创作发展的道路与海顿截然不同。莫扎特是一位神童，一位音乐奇才。他6岁开始作曲，短短35年生涯留下600多部作品。父亲列奥波德亦是萨尔茨堡宫廷音乐家，指引着他早年的生活道路。为炫示他的音乐才能，带领他在欧洲各国旅行演出长达10年。不仅在奥地利和 德国，在法国、英国、比利时、荷兰、意大利各欧洲城市举行的音乐会都非常成功，更重要的是广泛接触到当时的重要音乐风格。他聆听、阅读、改编和模仿他人的音乐作品，非但没有损害他的审美力和独创性，反而为他日后融合那一时代的音乐财富打下了基础。在旅行演出的年代里，已创作了几部歌剧、交响曲和其他作品。父亲数次为他在几个宫廷谋职均未成功。

1772年，16岁的莫扎特被任命为萨尔茨堡宫廷的管风琴师和乐队成员。第二年结束了长期的旅行生活，返回萨尔茨堡。他稳定下来弥补动荡演出年代中所缺乏的文化和音乐学习，同时创作了大量作品，包括歌剧、交响曲、协奏曲、奏鸣曲、各类室内乐及宗教音乐。他与大主教的关系日益恶化，曾于1777年9月获准由母亲陪伴再次外出旅行演出，先后到了慕尼黑、曼海姆、巴黎等地。他的演出与创作同以往一样大受欢迎，而谋求新职位以脱离萨尔茨堡宫廷的希望仍旧破灭。1779年他回到萨尔茨堡。他憎恨职务的约束，更不愿忍受大主教的颐指气使，任意欺凌，于1781年脱离对雇主的依附，成为历史上第一位自由作曲家。

他人生的最后 10 年在维也纳度过，靠教私人学生、举行音乐会演出和出版作品为生。他出席范·斯威滕男爵家每周一次的私人音乐会，内容包括阅读、抄写和演出在维也纳未听到过的作品。在这里接触到巴赫的复调音乐作品和亨德尔气势宏伟的清唱剧，对他的音乐创作有很大影响。与海顿的交往又学得交响曲和四重奏的写作经验，并有一组四重奏题赠给海顿。1787 年底，奥地利皇帝任命他为宫廷作曲家，以代替不久前去世的格鲁克。在生命的最后几年，私人学生和演奏会显著减少，而写下了他最成熟的作品。1791 年 12 月 9 日尚未完成受瓦尔塞根伯爵委托的《安魂曲》即死于伤寒。

在风格上，莫扎特是一个保守者。他完善了古典主义的形式，但并没有在海顿的贡献的基础上做出重大的革新。莫扎特认识海顿，他们的友谊很可能也影响了莫扎特成熟时期的作品。两人的风格有诸多相似之处，然而，莫扎特在以下方面独具特色。通常，他的旋律更为抒情、宽广，在其抒情表现性上也更为微妙。他很少对旋律进行严格重复，而是在装饰音、节奏、和声结构或力度方面做出改变。莫扎特很少在他的交响曲中加入慢速引子。他尽情地在旋律与和声上使用半音化手法，这成为浪漫主义风格的前兆。尤其在他的室内乐中，所有声部都同等重要。

尽管莫扎特并没有遵循格鲁克歌剧改革的手段，但他优雅精炼的古典品味与对戏剧的内心感觉和热爱，使他针对纯音乐与音乐以外观念的结合问题写出了或许是最为巧妙恰当的解决方案。莫扎特的歌剧可以分为三类：①意大利喜歌剧，其中最重要的是《费加罗的婚姻》《女人心》和《唐璜》；②德国歌剧（歌唱剧）——《魔笛》和《后宫诱逃》；③意大利风格的歌剧（正歌剧）——《狄托的仁慈》和《伊多梅纽》。

莫扎特创作有 600 多首作品。其中一些格外杰出的作品是他创作天才的不朽典范。他的至少 4 部歌剧以及许多钢琴协奏曲被视为这些体裁中最伟大的作品。莫扎特并未按时间顺序使用通常的作品号为自己的作品编号，但在

19 世纪中期，路德维希·冯·克歇尔对莫扎特的作品进行了整理，制作出一套主要依照年代顺序的目录。后来阿尔弗雷德·爱因斯坦又将这套目录进行了更新，这一编号系统至今仍在使用。（莫扎特的作品号标记为字母 K 后加适当的数字。）

在这位音乐天才的众多作品中，主要有以下作品：

最后三部交响曲，《降 E 大调第 39 交响曲》（K.543）、《G 小调第 40 交响曲》（K.550）和《C 小调第 41 交响曲》（K.551）。

10 部著名的弦乐四重奏（克歇尔编号 387，421，428，458，464，465，499，575，589，590）。

为管乐器和弦乐器而写的室内乐，其中有《A 大调单簧管五重奏》（K.581）、为管乐和弦乐而作的《D 大调小夜曲》（K.320）、为弦乐四重奏和两支圆号而作的《D 大调嬉游曲》（K.334），以及《为弦乐四重奏和两支圆号而作的六重奏》（K.552）。

小提琴协奏曲，尤其是 G 大调（K.216）、D 大调（K.218）、A 大调（K.219）。

25 首钢琴协奏曲，最常上演的是 C 大调（K.415）、降 B 大调（K.450）、G 大调（K.453）和 D 小调（K.466）。

钢琴协奏曲，C 小调（K.467）、C 大调（K.545）、降 B 大调（K.570）和 D 大调（K.576）。

《安魂弥撒》（K.626）是莫扎特在宗教音乐中的最高成就。（莫扎特并未完成这部作品，他的学生苏斯迈尔根据莫扎特的草稿将之补充完成）

（三）贝多芬

路德维希·范·贝多芬（Beethoven，1770—1827 年）生于波恩一个平民家庭，祖父和父亲都是宫廷乐师。贝多芬自幼学习音乐，约 1781 年开始从涅菲学习作曲。创作了最早的钢琴曲。1784—1792 年正式任宫廷助理管

风琴师。1787年首次去维也纳旅行,因母病返回波恩。同年9月母亲去世,父亲因酗酒失声,家境陷于贫困,饱尝生活之艰辛。1789年在波恩大学听课,受启蒙运动思想影响。在波恩的学习和创作阶段,为日后的创作积累了丰富素材。

1792年贝多芬定居维也纳,从海顿学习对位法,1794年海顿去伦敦后,从斯蒂芬大教堂乐长阿尔布雷希茨贝格继续学习。后从萨里埃利学习。在此期间常在宫廷和贵族府邸演奏钢琴,获得很高声誉。1795年开始举行公开音乐会,1796—1797年赴布拉格、德累斯顿、莱比锡、柏林等地旅行演奏和创作。1798—1800年除教授钢琴外,埋头作曲。1800年4月举行作品音乐会,确立了作曲家的地位。也正是此时,因听力逐渐衰退和失恋,1802年写了"海里根施塔德遗书",打算自杀。但终究克服了危机,振奋精神,继续作曲。1803年4月份的作品音乐会演出了第一、第二交响曲,第二钢琴协奏曲和清唱剧《基督在橄榄山》。

此后的十余年经历了思想和生活的动荡,如拿破仑称帝和占领维也纳对他共和思想的冲击;数次恋爱失败而对温馨生活向往的破灭。最严重的打击是至1819年已完全失聪。这时产生的第三至第八交响曲,第四、第五钢琴协奏曲,《拉祖莫夫斯基弦乐四重奏》和钢琴奏鸣曲等作品,反映出这种动荡不安和矛盾冲突。1815年以后,欧洲进入漫长的封建复辟时期,浪漫主义音乐风格已成为创作的主流,而贝多芬的作品则愈来愈显得深沉内省。

贝多芬的一生经历了法国大革命前后欧洲社会的激烈变革,他的作品是时代和个性结合的产物。社会环境和自身的才能,使音乐的表现力达到前所未有的高度。他极大地扩展了交响音乐的思想内容,使之成为直接反映社会变革的体裁;钢琴的表现幅度也大大增强。内容的扩展导致表现手法的创

新：他突破了传统的曲式部局,动机型的主题运用和动力性的乐思发展,使音乐具有非凡的气势和力量;建立在功能基础上的离调变音体系,成为贝多芬的和声风格特征;灵活的离调转调和大幅度的节奏对比及力度对比,对于刻画矛盾冲突和戏剧性发展起到重要作用。此外,对位法的运用,乐队音响的组合,钢琴音乐的写作,都有鲜明的特点。贝多芬集中了古典主义音乐的精华,开拓了浪漫主义音乐的道路。

贝多芬的一生通常被分为三个阶段。第一阶段划分在1802年之前,期间他是一名钢琴家和作曲家。这一阶段的作品中已埋下了浪漫主义的种子,但仍旧以莫扎特和海顿的古典主义传统作为模式。第二阶段大约在1814年结束,展现了他逐渐成长为一位成熟的浪漫主义者的过程。第三阶段也是最后一个阶段则有些让人难以捉摸。在此期间,贝多芬似乎将浪漫主义的范围界限进行延伸,变得愈发内省,愈发具有深刻的精神性,同时更具即兴性,并重新唤起了巴洛克时期的对位风格。

贝多芬在很大程度上将音乐从古典主义的和声、节奏和形式规约中解放了出来,引领音乐走向个人主义和主观情感的表现。他对每种音乐体裁的曲目文献都做出了重要的贡献,尤其是交响曲和弦乐四重奏。他的作品成为同时代以及后世作曲家的典范。几乎所有浪漫主义的作曲家都在贝多芬的音乐中找到了自己风格的支撑。贝多芬的主要贡献可以归纳如下:①其奏鸣曲中的材料极其精简,使得多种曲式都向循环类型发展;②他的主题常常从短小的动机中构建起来,这些动机通常逐渐增长扩充为长大的抒情旋律;③他将钢琴的重要性和浪漫主义表现力提升到了一个新的水平;④他在主题发展中扩展了复调手法的运用;⑤他将不协和音响用作其和声结构的一个功能性的组成部分;⑥他的转调实现了一种新的流畅性,为和声上的对比和趣味挖掘了新的可能性;⑦他扩充了传统的奏鸣曲和交响曲的形式,使之能够容纳多种主题材料,满足音乐表现的目的,而不是让材料适应形式;⑧他为理想的

表演者创作具有特定风格语汇的作品。

贝多芬的作品对几乎所有的后世作曲家都产生了重要的影响。他诸多重要的创作包括以下作品：

（1）9部交响曲，其中最为优秀的是《降E大调第三交响曲》作品55（"英雄"）、《C小调第五交响曲》作品67和《D小调第九交响曲》作品125（"合唱"）。

（2）器乐协奏曲，包括5部钢琴协奏曲和1部小提琴协奏曲。

（3）32首钢琴奏鸣曲，包括《C小调奏鸣曲》作品13（"悲怆"）和《F小调奏鸣曲》作品57（"热情"）。

（4）大量室内乐作品，其中16首弦乐四重奏非常杰出，名副其实。

（5）为人声和管弦乐队而写的大型作品，包括一部歌剧《菲岱里奥》作品72b，一部清唱剧《基督在橄榄山》作品85，以及《庄严弥撒》作品123。

三、作品赏析

（一）《"皇帝"四重奏》

海顿也被称作"弦乐四重奏之父"，其重要性仅次于交响乐。他一共写下80余首弦乐四重奏，内容大多欢快热情。他早期的作品数量不多，个人风格还不成熟，保留着古组曲的痕迹，大多数乐章是歌曲或舞曲性的，曲式结构也没运用奏鸣曲式的原则。在他中期的作品中，弦乐四重奏逐渐走向成熟，开始摆脱娱乐性和表面华丽的倾向，出现较严肃、富于戏剧性或深刻抒情的音乐，同时也重视了对复调手法的运用，创作风格开始转变。在《俄罗斯》《云雀》《太阳》中，节奏较前更富于变化，主题扩展更大，抒情性更强，曲式处理更加精美；四种乐器各有个性，处于同等重要的地位；确立了四乐章的形式，但有时常把小步舞曲放在慢乐章前面；大提琴开始被用作独奏的旋律乐器；织体完全摆脱对通奏低音的依赖，同时，对位的重要性提高。这些作品确立了海顿在当时的盛名和历史上的地位，不愧为古典弦乐四

重奏的大师。

1793—1799年，海顿所作的14首晚期四重奏达到了室内乐创作的顶峰。《厄多迪伯爵四重奏》中的第3首乐曲《"皇帝"四重奏》，堪称弦乐四重奏历史上最经典的作品之一。《"皇帝"四重奏》的慢乐章是一首固定旋律变奏曲，主题采自海顿自作的奥地利国歌，旋律源于一首克罗地亚民歌。

第一乐章。

快板，在这个乐章里，我们可以清楚地发现海顿与莫扎特在创作风格上的明显区别。莫扎特的主题之间通常是充满了鲜明的对比，而海顿则比较注重主题的连贯性，他通常只使用一个主题或乐念，并作不断的延续和发展。这个快板乐章就是一个很明显的例子。

在开始的 30 秒里，我们已经听到了整个乐章将要使用的所有素材（这些素材甚至贯穿了整部作品）。接下来，海顿开始不断重复他所钟爱的主题。到乐章的中段，音乐开始转调，同时出现了一段类似匈牙利舞曲风格的旋律，在中提琴和大提琴带有乡野味道的低沉伴奏音型下，两把小提琴唱起了一首近似民间旋律的主题变奏。随后，这段旋律迅速消失，直到乐章结束，它再也没有出现。

第二乐章。

稍慢板，如歌的。这个简单而优美的乐章是所有弦乐四重奏里最受欢迎的乐章之一，而"皇帝"这个名字也是因这个乐章而得来的。在这里，海顿采用了他的另一首作品《上帝保佑弗朗茨皇帝》的旋律作为乐章的主题。实际上，这个乐章就是由这个主题加上四段变奏所组成的，但是海顿并没有一味的简单重复。而它的主题又是如此的优美，现在的德国国歌也是采用了这段旋律。

在主题呈示过后，第一小提琴转而奏出天真纯朴的伴奏音型，主题则由第二小提琴呈现，而中提琴和大提琴则在一旁休息。因此，第一段变奏实际上变成了一段小提琴二重奏。

在第二段变奏里，中提琴和大提琴再次加入。这次主题由大提琴呈现，而其他乐器也开始合奏，音乐变得更加饱满起来。

当大提琴拾起主题的时候，第三段变奏开始了。经过所有乐器的轮番呈现，这时我们应该对主题旋律已经相当熟悉。

在第四段变奏里，主题回到了第一小提琴上。音乐开始萦绕起一种感伤和怀旧的情绪，这将是我们最后一次听到这段优美的旋律了，而别具匠心的尾声处理更是平添了一种告别的意味。

耐人寻味的是，海顿对主题和变奏的处理方式颇具象征意义。四段变奏的旋律与主题都基本相同，而每段变奏的伴奏却是变化多端。这其中的深厚意味在于——海顿的理想是为他的祖国及皇帝创作一首希望之歌——不管世事如何变迁，祖国都将永恒不变。

第三乐章。

小步舞曲：快板。在伤感的气氛过后，这个小步舞曲乐章就像一阵清新的微风扑面而来。它是那么的欢快和愉悦，让人顿觉身心舒畅。其实，这个乐章与其它三个乐章依然有着紧密地联系。它的旋律与第一乐章的

主题很相似,并且一样使用了带有附点的节拍,只不过音符的长短恰好相反。

第四乐章。

终曲:急板。这最后一个乐章相对于海顿的其他作品来说稍显严肃。整个乐章几乎全部使用了小调,直到尾声才转为大调。在这种激动不安的调性之下,我们可以不时听到某些第一乐章主题的零星片断。从三个强有力的不和谐和弦开始,整个乐章自始至终都保持着一种激动的情绪。这种激情的能量有时潜藏在音乐的表面之下,有时又因突然释放而激情迸发。若以音乐的庄重大气而论,这是海顿写过的最好的乐章之一。

(二)《费加罗的婚礼》

莫扎特歌剧的咏叹调富于强烈的个性和抒情性,并与乐队的音响交响性地展开,交相辉映,达到了当时意大利歌剧艺术尚未达到的水准。他还发挥了重唱的技巧和表现力,出色地运用重唱形式加强戏剧性,增强矛盾冲突,刻画了同一环境不同人物不同心理的状态。他的歌剧在强调音乐性作用的美学方面,比格鲁克更成熟、更全面。他的风格是意大利歌唱艺术和德奥和声艺术的结晶,"歌唱性快板"是莫扎特旋律美和动力性展开的魅力结晶。

《费加罗的婚礼》序曲极为精彩,开场就将人们带进明快、幽默、抒情和喜悦的喜剧境界。序曲虽未用歌剧音乐做素材,却与全剧的情绪和风格谐和。在结构上采用没有展开部的奏鸣曲式写成,全曲主要建立在明朗的D大调和急速的2/2拍子之上。主部由两个主题构成,第一主题由小提琴奏出疾走如飞地音阶式的进行,奠定了全曲的音调。

第二主题仍是急板,以 D 大调主三和弦为骨干音,号角式的音调组成歌唱性的主题。

副部主题则转入属调。

呈示部的结束部出现了新的旋律,优美、细腻。

再现部重复了呈示部的所有主题,但都在原来的主调上。这部序曲用交响乐的手法,言简意赅地体现了喜剧特有的欢乐,充满活力,效果辉煌。同时它具有相当完整而独立的特点,可脱离歌剧单独演奏。

(三)《降E大调第三(英雄)交响曲》

《降E大调第三(英雄)交响曲》作于1803年,是贝多芬第二阶段最重要的作品之一,其长度和复杂性前所未有。在这部作品中,贝多芬开始了他创作上的转折,用全新的风格体现出他英雄性的构思,标志着古典艺术的一次大变革。

第一乐章用奏鸣曲式写成。简短的引子只是两个雄伟、果断的序奏和弦。三拍子相当于圆舞曲速度的主部主题强烈紧张。

副部主题有两支旋律,其一是由木管乐器和小提琴在属调上交替奏出的抒情式基本动机。

另一旋律由木管乐器奏出上行模进式和弦。

第一乐章的发展部不同寻常。在所有古典交响乐中，包括贝多芬自己的作品在内，基本上都把发展部限制在呈示部 1/3 或最长是 2/3 比例内。但这个作品打破了传统，发展部与呈示部比例变为 3/5，展开部和尾声都有扩充。再现部不是呈示部的简单重复，其中不乏变化。最后的尾声像第二个发展部，斗争以胜利告终。

第二乐章，贝多芬称为《葬礼进行曲》，取代了常用的慢乐章，悲壮宏伟，激情迸发。在此，贝多芬第一次用到他的交响乐慢板乐章的三段体形式，也第一次在古典交响乐史上为低音提琴写了独立声部，用低沉的音调渲染悲剧色彩。《葬礼进行曲》为 19 世纪音乐开创了新例，他自己的《第七交响曲》小快板乐章、柏辽兹的《罗密欧与朱丽叶》、瓦格纳的《众神的末日》、布鲁克纳的《第七交响曲》、肖邦的《葬礼进行曲》等都与其有直接关系。

贝多芬在第三乐章中采用了一个充满活力、泼辣清新的谐谑曲代替了宫廷风格的小步舞曲，仍用三段体，以层层推进的形式，进入一个有力的高潮。

终曲的规模极大，以固定低音与变奏形式写成，声势浩大，概括了整个作品各乐章英雄的音调，并贯穿于各声部之间。最后以强有力的音响，用英雄胜利和凯旋结束全曲。

(四)《F 小调(热情)奏鸣曲》

《F 小调（热情）奏鸣曲》是贝多芬全部成就中最伟大的成果之一，展示了贝多芬强烈的个性，规模宏伟，气势磅礴。它是贝多芬中期的代表作，也是整个钢琴音乐历史中最高峰的经典作品。贝多芬也自认为是他所有奏鸣曲中最优秀的一首。它所表现的深刻的悲剧性、激烈的矛盾冲突，是贝多芬前人和同时代的同类体裁中极罕见的。这个称号因很好地表达了作品的实质，因此固定沿用下来。

全曲共分三个乐章，第一乐章进行了戏剧性发展，表现英雄的探求和斗争；第二乐章表现英雄的思索，陶醉于理解之中；第三乐章又回到紧张热情

中，表现英雄的顽强坚毅。

第三乐章是一个力量充沛、势不可挡的白热化终止乐章，也是最出色、最热烈的一部分。急速的音乐交织着火焰般的激情，慑人心魄。曲体结构为奏鸣曲式，引子开头用连击减七和弦的序奏轰鸣造成呼号般的号角，随后疾风般的下行16分音符暗示即将到来的主部主题。

主部主题是音阶式风格的乐句，建立在按分解和弦音进行和按音级进行这两个合流的基础之上，一泻千里。

副部主题充满亢奋、抒情，气氛宏大：

展开部完全建立在呈示部材料基础上，并融入一个全新的主题。再现部弱奏引进，然后主部主题再现。贝多芬在结构布局上打破了常规，将展开部与再现部反复演奏。乐章结尾达到高潮，音流到达极点时插入急板，成为全曲最具震撼力的结尾。

第三节　浪漫主义音乐

浪漫主义主要用于描述 1830—1850 年间的文学创作，以及 1830—1900 年间的音乐创作。浪漫主义音乐是古典主义音乐的延续和发展，是西方音乐史上的一种音乐风格或者一个时代。

一、音乐发展概况

19 世纪见证了音乐、文学和艺术领域中的一种我们称之为"浪漫主义"（Romantic）风格的兴起。19 世纪是一个充满戏剧性思想和行为的时代，也是一个充满激烈冲突的时代——资本主义与社会主义、自由与压迫、逻辑与情感、科学与信仰。这些矛盾冲突的后果是人们（尤其是艺术创造者）思维方式的转变。作曲家的心智发生了思想智性的变化，这种变化是多方面的、复杂的，常常也是困惑的。因此，如果我们想要描述出一种清晰确切的浪漫主义风格是不可能的。过去的其他时代都拥有一种被广泛接受的信念和实

践的核心,将作曲家凝聚在一起,并使其音乐具有相似性。而浪漫主义则倾向于将各个艺术创作者孤立起来,因为他们的实践和信念经常彼此对立,并且——与浪漫主义本身一样是非常复杂的。

最终在法国大革命中爆发的革命精神向艺术家灌输了自由和个人主义的理想。就音乐而言,这种革命精神引发了几个方面的浪漫主义后果。人们普遍对古典主义的规则和约束失去了耐心。正如浪漫主义反对18世纪的状况那样,此时的音乐也表现出了对莫扎特和海顿创作实践的反叛。标新立异成为这一时期的目标。浪漫主义时期也见证了极其多样的音乐实验,以实现个人主义。此外,为了将自由的理想付诸实践,作曲家们寻求表达他们个人的信念,并按照他们自己的理解来描绘事件、表达观念。情感的表现和想象的激发成为了大部分浪漫主义音乐的主要目标。为了激发想象,这一时期产生了对奇异和遥远事物的偏爱和对世界万象之神秘的迷恋。

工业革命使普通人的经济社会生活发生了巨大的变化,由此产生了一个富裕的资本主义中产阶级。社会结构开始普遍趋向于平等,尽管作曲家并不专为较低阶层写作音乐,但他们的音乐面向大众的程度要远远高于过去。富裕的中产阶级成为了作曲家潜在的赞助者,这些作曲家因宫廷权力和影响力的日益下降而几乎失去了贵族赞助人。文学和视觉艺术很快就开始利用工业革命的种种不公平现象——对工人的压榨,生活水平低下,对较低社会阶层的迫害——来作为他们作品的题材。然而,音乐在以其绝对形式呈现时,就无法涉及这些紧迫的问题了。作曲家转而表现人类精神的情感极端,其表现方式经常是对现实的逃避。

音乐产业的发展也是影响作曲家创作走向的重要因素。为了培养更为广泛且未加组织的公众赞助者,作曲家与出版商以及音乐会经理人一道对音乐进行推销。音乐出版的基础与过去也有所不同。为了吸引听众,富有活力、人生丰富多彩的音乐名人成为了一项重要的优势资源,正如人们在李斯特、

柏辽兹和瓦格纳等人物身上看到的那样。音乐会经理，即演出制作人，也是音乐产业中的一类重要人物。音乐图景背后的另一种重要人物是音乐评论家，他们在某种意义上是公众与作曲家之间的联络人。作为这样的一种角色，评论家不仅向公众诠释作曲家的音乐，而且为音乐品味设定标准。当然，作曲家通常与大部分评论家都会产生矛盾，但批评家仍旧能够决定一位作曲家的作品是得到接受还是遭到拒绝。

虽然革命精神起源于法国，浪漫主义在德国和奥地利得到了最强有力的展现。法国人因对古典主义的喜好而几乎放弃了浪漫主义的理想。然而，德国和奥地利是更为年轻的国家，它们从未经历过一个强大的中央集权的压制。这两个国家似乎有意识地强调民间传说和史诗，为的是能够获得可与那些历史更为悠久的国家相比肩的文化遗产。无论何种原因，音乐浪漫主义的种子播撒在了最富饶的土地上，尤其是在维也纳。

浪漫主义音乐与古典音乐一样，依然为具有鉴赏力的贵族社会服务。与18世纪相比，贵族赞助制度大不如前，也不再可能出现如海顿所享受的那种赞助制度。贵族专属沙龙的亲密氛围仍旧是室内乐和独奏音乐形式的理想环境。然而，表演不再属于业余表演者，因为浪漫主义音乐对于缺乏专业技艺的表演者而言，其技术要求往往过高。

在贵族专属沙龙的赞助制度之外，还有规模较大却缺乏组织和欣赏经验的聆听音乐会的爱乐公众。浪漫主义作曲家不断努力得到这一大批听众的认可，并且为了赢得他们的接纳，作曲家对于这些爱乐者的喜好和厌恶变得非常敏感。这些中产阶层听众在音乐中寻求新的刺激或是与日常生活的疏离。作曲家的作用就是创作激发和探索人类情感的音乐。几种类型的音乐对这些赞助人颇富吸引力——尤其是交响乐、歌剧和芭蕾夸张的壮观场面以及各种炫技性音乐。

表演者和作曲家渴望被观众接受，而且希望让观众感到惊奇，并予以赞

叹。李斯特和帕格尼尼等作曲家——他们自己常常也是杰出的表演者写有大量炫技性作品,为的就是通过技巧展示而让听众感到震惊兴奋。实际上,炫技性表演者和他们的经理(即演出制作人)在19世纪的音乐生活中处于中心地位。

浪漫主义作曲家是为了表达个人的情感和信念,因而许多音乐是在没有得到赞助支持的情况下创作的。作曲家在乐谱中表达自我。这些作品有时具有实验性和不妥协性,而且并不考虑公众的品味。如贝多芬的最后几首钢琴奏鸣曲和弦乐四重奏,以及舒曼和沃尔夫的许多歌曲,都是这种音乐表达的例子。

各个社会阶层的社交舞蹈给予了作曲家一个很大的舞蹈音乐市场。圆舞曲的盛行为老约翰·施特劳斯和小约翰·施特劳斯等作曲家带来了声望和财富,也招来了许多艺术上很成功却从未获得过公众青睐的作曲家的嫉妒。

在浪漫主义时期,教会不再是音乐的赞助者。写于这一时期的少量宗教音乐是作曲家个人宗教情怀和宗教信仰的表达,主要是为音乐厅的演出而写。

音乐教学成为一种固定的职业。这一时期建立了许多优秀的音乐学院和音乐学校来培养表演和创作人才。音乐史和音乐理论的研究在19世纪末被引入到了多所大学的教学项目中。多位卓越的作曲家和表演者(如李斯特、门德尔松、里姆斯基—科萨科夫和舒曼)作为教师而得到了广泛的认可。为了满足对音乐教材的紧迫需求,作曲家创作了练习曲和其他用于教学的小型乐曲。其中许多作品,如肖邦的练习曲,具有极高的艺术性,并成为了钢琴曲目文献的重要组成部分。

大学里的音乐研究使人们开始制作作曲家的作品全集——包括巴赫、莫扎特、贝多芬等在内,以及大型的作品选集,如《奥地利音乐名曲集》和罗伯特·埃特纳的《音乐家与音乐学者资料辞典》。

二、代表人物

（一）舒伯特

弗朗茨·舒伯特（F. schubert，1797—1828年）生于维也纳一个小学教师家庭，自幼显示出音乐才能，从父、兄学习小提琴和钢琴，又从霍尔采学习管风琴、唱歌及音乐理论。1808年开始在维也纳宫廷教堂当唱诗班歌童并接受普通教育和音乐教育，还在学生乐队拉小提琴，接触到莫扎特、贝多芬的作品。后从萨里埃利学习作曲，熟悉了意大利音乐风格。在在此期间创作了歌曲、钢琴曲、弦乐四重奏和第一交响曲。5年后离开唱诗班。

1814年起在父亲的学校任助理教师，接下来短短的4年多时间里，写下了弥撒曲、第二至第六交响曲、4首钢琴奏鸣曲以及《纺车旁的葛莱辛》《死神与少女》《魔王》等一大批艺术歌曲。此时结识的诗人索贝尔和歌手沃格勒等是他终身的亲密朋友。

1818年和1824年夏天，舒伯特在匈牙利西部埃斯特哈齐公爵庄园度过，教授公爵的几个女儿，创作了一批四手联弹钢琴曲。在这里与勋斯坦男爵结成好友。勋斯坦是位优秀的男高音，不遗余力地宣传舒伯特的歌曲。在这里也接触到一些匈牙利吉卜赛音乐，日后的创作中可看到它们的影响。

1818年辞去教职，至1828年去世，他没有固定职业，虽申请宫廷和剧院职务，均未成功。生活穷困潦倒，只是努力创作和委身于一群艺术家温暖的小圈子。在友人的支持下，先后创作了歌剧《孪生兄弟》《魔法竖琴》《罗莎蒙德》等。他在戏剧音乐领域并不成功，而最优秀的钢琴曲、室内乐、交响曲均作于这10年。1823年因病住院，病中仍写下了声乐套曲《美丽的磨坊姑娘》。自此疾病缠身，去世时年仅31岁。

尽管舒伯特的钢琴、室内乐和管弦乐作品都对音乐文献贡献颇丰,但他的浪漫主义表现是通过其艺术歌曲而达到了高峰。舒伯特音乐的杰出特质包括抒情旋律与和声色彩。此外,他的艺术歌曲中有一种对于诗意表达的音乐敏感性,使他的歌曲成为所有声乐文献中最杰出的作品。他的钢琴作品、室内乐和管弦乐在其形式组织方面通常具有古典主义特征。浪漫主义因素存在于旋律与和声中。

舒伯特创作有 600 多首歌曲、9 部交响曲、22 首钢琴奏鸣曲、17 部歌剧、6 首弥撒、约 35 部室内乐作品以及大量为管弦乐和独奏乐器而写的应景音乐。其中,只有他的歌剧未能获得认可。他的一些最优秀的歌曲可见于其两部声乐套曲——《美丽的磨坊女》和《冬之旅》。他的交响曲中,《B 小调第八交响曲》和《C 大调第九交响曲》最为著名。《D 小调弦乐四重奏》("死神与少女")、《A 大调五重奏》("鳟鱼")和《降 B 大调钢琴三重奏》在室内乐文献中占有着很高的地位。C 小调和降 B 大调两首钢琴奏鸣曲也属于钢琴音乐中最杰出的作品。奥托·埃利希·多伊奇为舒伯特的作品编辑了目录,作品号前常带有字母 D。

(二)舒曼

罗伯特·舒曼(R. Schumann,1810—1856 年)生于德国萨克森的茨威考,父亲是著名的书商,编辑出版文艺书籍,有很高的文学修养。青年时代的舒曼喜爱文学与音乐,阅读歌德、拜仑、霍夫曼以及让·保尔等人的著作,自己也写诗。与此同时,从家乡教堂管风琴手学习钢琴,7 岁开始作曲,11 岁写合唱及管弦乐曲。1828 年父亲去世,两年后遵照母亲意愿到莱比锡学习法律。他对枯燥的法律课程兴趣索然,仍酷爱音乐。1829 年到海德堡与法律

教授、热心的音乐研究者梯波特交往,在其家中练习钢琴,共同探讨音乐问题。梯波特推荐他向优秀的钢琴教师维克学习。他又到瑞士、意大利等地旅行,在法兰克福听了帕格尼尼的小提琴演奏,激动万分,决心当一名出色的钢琴家。1831年终于得到母亲同意,完全放弃法律学习。他返回莱比锡,住在维克家,埋头练琴。因练习不当损伤右手,当演奏家的希望就此破灭,转而从事音乐创作和音乐评论。日后,他音乐和文学两方面的才能都得到充分发挥。

1834年与克尔诺、茨威格、维克等共同创办《新音乐杂志》,1835—1844年独立编辑该杂志。作为评论家,热心提倡巴赫、贝多芬,赞誉肖邦、勃拉姆斯,贬斥庸俗肤浅的沙龙音乐。所写大量随笔和评论,是浪漫主义音乐运动中重要的力量。30年代中期开始创作钢琴曲,产生《狂欢节》《交响练习曲》《升C小调奏鸣曲》《大卫同盟盟友舞曲》《幻想曲》等。此时,与老师之女克拉拉相爱,遭到维克激烈反对,为争取婚姻自由,常处于紧张的精神生活中。1840年终于与克拉拉成婚。该年为歌曲年,在欢乐心绪的支配下乐思如涌,共创作了150余首歌曲。包括独唱曲集《桃金娘》《诗人之恋》《妇女的爱情与生活》,重唱曲集《选自"爱之春"的12首诗》等。接着向其他领域扩展,写作大型合唱曲、室内乐和管弦乐曲。1840年获耶拿大学哲学博士学位。1843年应门德尔松之邀,任莱比锡音乐学院管弦乐法教师。他内省和富于幻想的性格不宜做教师,不久就辞去教职,亦不再担任《新音乐杂志》编辑。1848—1849年欧洲革命期间,创作了革命歌曲《自由之歌》《黑红巾》。革命失败后,和许多知识分子一样感到颓丧,他早已出现的精神病征兆日益严重,1854年2月突然发病投入莱茵河,被渔人救起,两年后逝世于精神病院。

与其他任何作曲家相比,舒曼更能够代表对古典主义的反叛,也比其他人更加积极倡导音乐中的革命性趋势。此外,他也成为肖邦和勃拉姆斯等人

的热忱支持。正是通过舒曼的著述，这些作曲家的许多音乐才在音乐会上演并为人所熟知。尽管舒曼的创作涉猎广泛——从歌剧和交响曲到钢琴作品和独唱歌曲，但他最为成功的作品出现在小型形式中。交响曲、钢琴协奏曲和一些室内乐作品仍是现今的保留曲目，但通常认为舒曼的作曲技术在大型作品中不及在小型作品中那么成功。舒曼音乐的独特之处在于其抒情的旋律、不甚清晰而富有想象力的形式结构以及宽广的表现领域——从最轻柔到最激情。他表现出了对巴赫音乐的兴趣，在浪漫主义的和声框架中运用对位手法。他的钢琴音乐具有独特的风格语汇，充分利用钢琴这件乐器在和声和乐音方面的可能性。他有一个浪漫主义式的偏好，即在多部钢琴作品和管弦乐作品上添加诗意性的标题，但他承认音乐总是在标题添加之前就创作完成了。在他的艺术歌曲中，其中多首写于1840年，即他与克拉拉结婚的那一年——钢琴有着与声乐几乎同等重要的地位，并与声乐旋律进行互动，体现并维持着诗歌的情绪氛围。在某些艺术歌曲中，钢琴奏出扩充的前奏或后奏。他的主要作品包括大量歌曲，其中最为优秀的或许是爱情歌曲。声乐套曲《诗人之恋》作品48，以海涅的诗歌为词，是这些艺术歌曲中的佼佼者。钢琴音乐包括《A小调协奏曲》作品54、《狂欢节》作品9、《克莱斯勒偶记》作品16、《蝴蝶》作品2、《交响练习》作品13和许多其他的小型作品。他的四部交响曲和大量室内乐作品也非常重要。

（三）肖邦

肖邦（F. Chopin，1810—1849年）的父亲尼科莱1787年移居波兰，1810年在华沙一所中学教授法语和文学，后自己开办一所寄宿学校。当时，波兰被俄国、奥地利、普鲁士瓜分，人民的民族意识强烈，爱国热情高涨。尼科莱把波兰作为第二故乡，参加过1794年起义。19世纪波兰涌现出一批爱国的思

想家和文学家，主张文艺要有鲜明的民族性。这样的社会条件和文化背景，培养了肖邦的爱国热情和民族自豪感。

肖邦自幼就有出众的音乐才能，4岁开始学习钢琴，7岁写了《g小调波兰舞曲》。在读中学的同时，从华沙音乐学院院长埃尔斯纳学习和声及对位，暑期去农村聆听农民的歌唱和奏乐。1826年9月入华沙音乐学院学习作曲。当时华沙的音乐生活十分活跃，胡梅尔、帕格尼尼等大演奏家均来华沙访问演出，给肖邦留下深刻印象；1828年随父亲的友人去柏林观看亨德尔的清唱剧，罗西尼和韦伯的歌剧也开阔了他的音乐视野。1929年7月毕业之际在维也纳举行了独奏音乐会，回国后发表了4首钢琴练习曲和两首钢琴协奏曲，并继续举行音乐会。一系列成功的音乐活动使肖邦对自己作为音乐家的前途充满信心，决心出国深造。1830年11月离开华沙。在维也纳听闻华沙起义的消息，大受鼓舞，创作了充满热情的《b小调谐谑曲》；次年7月，在赴巴黎途中获悉起义遭镇压，受到强烈震撼，写下激愤的《c小调练习曲"革命"》和《d小调前奏曲》。

1831年肖邦定居巴黎，主要从事钢琴演奏、教学和创作。他很快在巴黎成名，所有沙龙都向他敞开大门；同时，与诗人密茨凯维奇、海涅，文学家雨果、巴尔扎克，画家德拉克洛瓦，音乐家柏辽兹、李斯特、贝里尼等亲密交往，感受到浓厚的浪漫主义文化氛围。1836年经李斯特介绍认识了法国女作家乔治·桑，两人同居至1846年。此期间除在巴黎外，常在马约卡岛和乔治·桑的故乡诺罕，写下了他最优秀的一批作品。有与波兰民族解放斗争相联系的英雄性作品，也有哀恸祖国命运的悲剧性作品；有怀念祖国、思念亲人的作品，也有流露出迷惘伤感的作品。

1846年，肖邦与乔治·桑的关系破裂，肺结核病也日益严重。1848年应邀去英国访问受到热烈欢迎。伦敦多雾的气候更损害了他的健康。仅1846年波兰克拉科夫起义、1848年波兹南起义激起过他的热情。起义失败后，肖

邦感到万念俱灰。最后几年写得很少，除《幻想波兰舞曲》还有一些昂扬的情绪，其他都显得冷漠暗淡。1849年10月在巴黎去世。

肖邦对钢琴的技术可能性的开掘程度要甚于此前的作曲家。他将注意力主要集中于旋律，用精巧优雅并常常具有炫技性的走句对旋律加以装饰。他利用等音转调和新的不协和音响在和声方面进行了大胆地创新，常常将和声张力延伸至远远超出其同时代作曲家的程度。此外，肖邦还通过巧妙地运用踏板来增加和弦内的音符数量，以此扩大了钢琴音乐的和声织体。他还发展了以十度为基础的左手音型。除以上提到的较短的音乐形式外，他的24首前奏曲、圆舞曲、叙事曲和奏鸣曲最频繁地吸引着如今钢琴家和听众的兴趣。

（四）李斯特

弗朗茨·李斯特（F. Liszt, 1811—1886年）生于匈牙利的肖普朗，父亲是埃斯特哈齐公爵领地的管事，是位热情的音乐爱好者。李斯特6岁开始从父亲学习钢琴，9岁登台演奏，他令人吃惊的天才使几位匈牙利贵族资助他出国学习。1821年在父亲陪同下到达维也纳，从车尔尼学习钢琴，从萨里埃利学习作曲。1823年赴巴黎，入音乐院未成，只得从私人教师学习作曲，并开始在英、法各地旅行演奏，获得很大成功。1827年因父亲去世和过度疲劳而停止旅行演奏活动，除教授钢琴外，隐居读书。他关心政治，认为青年音乐家应该提高文化修养，因而刻苦阅读哲学和文学著作，受圣西门空想社会主义和拉门内神父基督教社会主义影响。1830年7月欧洲革命爆发，他深受鼓舞，重新投入社会生活。同时，与雨果、海涅、乔治·桑等文学家，柏辽兹、肖邦等浪漫主义音乐家交往，受到很大影响。不久，他重新开始长期紧张的旅行演奏活动。1835—

1839 年主要住在瑞士和意大利。这些年，他的民主思想和爱国热情十分强烈，同情里昂织工起义而写钢琴曲《里昂》，举行音乐会赈济祖国匈牙利遭受水灾，1839 年到匈牙利各地演出，大力资助筹建布达佩斯音乐学院。此后 8 年，足迹遍及全欧。不仅享有大演奏家声誉，为适应演奏需要，也写作钢琴曲和名曲的钢琴改编曲。1847 年认识波兰郡主维特根斯坦后放弃演奏生活，次年定居魏玛，任宫廷乐长兼歌剧院指挥。1848—1861 年领导歌剧院上演从格鲁克到瓦格纳的歌剧，指挥交响乐队演奏古典名曲和当代新作，并从事教学和社会音乐活动，建立"新魏玛协会""全德音乐协会"等，使魏玛成为德国文化中心之一。其大部分作品亦完成于此时，包括在各地旅行演奏时所写下的钢琴曲修改汇编，大部分《匈牙利狂想曲》及其他钢琴曲，12 部交响诗和两部标题交响曲等。

1861—1868 年住在罗马，主要写作宗教音乐。曾因思想和生活之矛盾于 1865 年取得圣职，成为神父，但 1869 年离开罗马返回魏玛教学。1871 年起任布达佩斯音乐院院长和钢琴教授，经常往来于罗马（作曲）、魏玛和布达佩斯（教学），晚年致力于探索新的音乐手法：运用全音阶、五声音阶；把调性发展到极限，如钢琴曲《灾星》的调性统一仅表现在以同一音开始和结束；和声上常用增三和弦及不准备和不解决九和弦，并有四度叠置和弦出现。这些手法对瓦格纳和印象主义音乐有很大影响。1886 年 7 月赴拜洛伊特观看女婿瓦格纳的歌剧时染疾去世。

李斯特的钢琴音乐有着精彩的技巧性走句、密集的半音化音响和情感丰富的旋律，而且结构组织较为松散。李斯特的杰出钢琴作品包括《降 E 大调协奏曲》《B 小调奏鸣曲》《梅菲斯托圆舞曲》No. 1、《超级练习曲》《匈牙利狂想曲》和大量较短的炫技性作品。李斯特的乐队作品在现今的吸引力不及 19 世纪。然而，交响诗《前奏曲》《马捷帕》及其标题交响曲"但丁"和"浮士德"常被如今的管弦乐队所上演。

三、作品赏析

(一)《小夜曲》

如果有人问你,小夜曲里哪一首流传最广。我想你会毫不犹豫地回答,舒伯特的小夜曲。

的确,奥地利作曲家舒伯特的小夜曲几乎成为家喻户晓的一首名曲。在国内外名曲唱片或名曲录音磁带里,很少没有它的。但是,谁也没有想到,这支曲子在作曲家生前并不为人们所知。直到舒伯特逝世以后,人们为了纪念他,把他后期写的一些艺术歌曲整理搜集在一起,编成《天鹅之歌》声乐套曲之后,人们才发现它们的价值。《天鹅之歌》声乐套曲里,有舒伯特用德国诗人海涅、赛德尔、雷尔斯塔布的诗谱成的 14 首歌。《天鹅之歌》这个书名,是引用天鹅在临死之前必唱动听的歌这个民间传说来比喻这是作曲家舒伯特死前的绝唱。所以,用它作为书名是很有意味的。这 14 首歌彼此之间并没有联系,小夜曲是其中的第四首,它是舒伯特于 1828 年用雷尔斯塔布的诗谱成的。

歌曲为 d 小调,3/4 拍,开始有四小节引子。不难听出,这里模仿了吉他伴奏的特点,情绪十分幽静,它给人们描绘出这样一幅画面:在月亮升起的时刻,一个小伙子正抱着吉他在心爱的姑娘窗下弹奏,随后,他唱出了感情真挚,表达爱慕心情的歌。

歌曲有两段歌词和一段叠歌,吉他伴奏音型作为衬景持续不断。在第一段词里,他对四周幽静的环境作了细致的描绘,它们是诗,也是画。后半段,转到 D 大调上,情绪显得十分激动,并推出歌曲的第一次高潮。

经过和前奏一样的间奏,给人感觉这是求爱者在侧耳倾听,可是,还听不到姑娘的回答,于是,他又继续唱:

"你可听见夜莺歌唱?它在向你恳请,

它要用那甜蜜的歌声,诉说我的爱情"。

这时候,求爱者在感情上更加激动。由于还听不到回答,他感到痛苦,但仍然期望着。乐曲转到 D 大调,他以更热情的歌声表达炽热的情感,形成乐曲的第二次高潮。然后,有两小节间奏,求爱者仍痴情地等待着。虽然他那"带来幸福爱情"的歌声,已消失在茫茫夜空之中。

听到这首歌曲的人,谁能不为之动情呢?

舒伯特小夜曲

舒伯特 作曲

1=F 3/4

```
‖: 3 4 3  6 · 3 | 2 3 2  6  2 | 3 · 2  2 1 7 | 1 - - | (3· 2  2 1 7 |
    我的歌  声穿过   深  夜  向   你 轻轻  飞 去,
    你可听  见夜莺   歌  唱  她   在 向你  恳 请,

1 - -) | 3 4 3  1· 3 | 2 3 2  7· 6 | 5· 4  4 3 2 | 3 - - |
         在 这幽   静 的   小 树林   里 爱   人我等  待 你,
         她 要用   那 甜   密 歌声   诉 说   我的爱  情,

(5· 4  4 3 2 | 3 - -) | 3 #5 1· 7 | 6· 3  1· 6 | 4 5 4 3 4 6 · 4 |
                        皎 洁 月  光   照 耀  大 地   树 梢 在  耳
                        她 能 懂  得   我 的  期 望   爱 的 苦

3 - - | 2 3 #1 2 4· 2 | 1 - - ‖ 1=D 5· 7  b3· 2 | 1· 5  3 · 1 |
 语。      树  梢 在  耳 语。              没 有  人 来   打扰 我  们,
 衷。      爱  的 苦  衷。              用 那  银 铃   般的 声  音,
```

亲爱的别顾虑, 亲爱的别顾虑。
感动温柔的心, 感动温柔的心。歌声也会使你感动, 来吧亲爱的,愿你倾听我的歌声,带来幸福爱情, 带来幸福爱情, 幸福 爱 情。

(二)《梦幻曲》

《梦幻曲》是德国作曲家舒曼所作的曲子。《童年情景》之《梦幻曲》,完成于1838年,是舒曼所作十三首《童年情景》中的第七首。

舒曼堪称第一流醒着做梦的音乐诗人,每首作品都像在梦境中,似一种愿望的满足。他的钢琴套曲《童年情景》是钢琴艺术史上一部独特的作品,虽然内容是写儿童生活,但往往不把它归入"儿童钢琴曲"一类,因为它主要是为成人写的对儿时的追忆,反映成年人回忆童年情景时的心态,也可以说,它表现了舒曼的一颗童心。钢琴家维尔纳说过:"《童年情景》这部作品可以看作是为成人保持心灵的年轻化而写的曲集。"

《童年情景》的全部十二首乐曲都有标题,分别是:"异国和异国的人民""奇异的故事""捉迷藏""孩子的请求""无比的幸福""重大事件""梦

幻曲""炉边""竹马游戏""过分认真""惊吓""孩子入睡""诗人的话"。"梦幻曲"标题为作曲家所标,并无具体含意。关于这部套曲的创作动机,作者曾在给未婚妻、钢琴家克拉拉的信中写道:"由于回忆起你的童年时代,我写下了这部作品。"

作品手法洗炼,刻画形象,心理描写逼真,欢快动人,饶有情趣,流露出对那已逝的童年时光和美好未来的热恋与挚爱!

《梦幻曲》,F大调,是世界著名钢琴作品中篇幅最小的钢琴曲。全曲仅有一个主题,不计反复,总共才4个乐句。曲子每一句的第一小节的旋律完全相同,但作者巧妙地运用和声,把每一句后面旋律进行做的非常丰富多彩:第一乐句的旋律四度跳进,落在主音上,作者使用主和弦与属和弦,使之显出较为平静的情绪。第二乐句的旋律是六度跳进的,落在三音上,比前一句显得开阔明亮。第三乐句旋律是小三度进行,落在阵七级音上,作者使用了小七和弦,并将中声部半音下行,低声部则上行了二度,使整个感觉不但紧缩了,而且显得更含蓄。第四句的旋律再次六度跳进,但和声用的是重属,色彩明亮,向外扩张。

舒曼就是这样,以他天才的乐思和高超的作曲技巧,将这首小曲写得非常动听、极具色彩又耐人寻味,把钢琴的硬朗的声调与浪漫主义的梦幻有机结合,引人进入一个充满童趣的孩提时代,那一幅幅充满童真、无邪的童话故事在乐曲中上演。

《梦幻曲》主题异常简洁，只是追求童年的那份天然纯粹的自然之美，充满了浪漫梦幻的旋律。娴熟的浪漫主义手法，把我们带进了温柔优美的梦幻境界。曲子动人的抒情风格、起伏变幻的旋律、婉转的格调，使人不觉中被引入轻盈飘渺的梦幻世界。

(三)《c小调(革命)练习曲》

肖邦一生共创作了二十七首练习曲，1831年创作的《c小调（革命）练习曲》是其中流传得最广的一首。它一直吸引着无数的钢琴演奏家，从而使它成为钢琴歌曲音乐会上最常见的表演曲目之一。

1830年11月，正当肖邦离开祖国不到一个月的时候，爆发了震动波兰的华沙革命。肖邦心情非常激动，他恨不得马上启程回国。他在给朋友的信中说："……为什么我不能和你们在一起，为什么我不能当一名鼓手！"

1831年7月，肖邦决定离开维也纳返回波兰。但是9月，坚持了十个月的华沙革命，终于被沙俄军队血腥镇压了。当他途经斯图加特的时候，突然得到起义失败，华沙沦陷的惨痛消息。这不幸的消息如千斤重锤敲碎了肖邦的心。他孤零零一个人走回旅馆，悲痛、愤怒使他坐卧不安，他在屋里踱来踱去。硝烟弥漫的祖国，火光冲天的华沙，倒到血泊中的起义者……这些景象萦绕着肖邦，使他不得安宁。他痛苦地闭上了双眼，他的心紧缩起来。

天黑了，肖邦点燃一支蜡烛放在桌前，摊开日记本，挥笔写道：

"啊！上帝，你还在么？你存在，却不给他们以报应！莫斯科的罪行你认为还不够么？或者,或者你自己就是一个莫斯科鬼子！……我在这里赤手空拳，丝毫不能出力，只是唉声叹气，在钢琴上吐露我的痛苦。""……莫斯科鬼子将成为世界的统治者吗？他们践踏着成千上万的死尸填满的坟墓，他们放火焚烧城市！啊！为什么我连一个莫斯科鬼子都不能杀啊？……"

他突然放下笔，霍地站立起来，用尽全力捶击钢琴，大声呼吼道："不！波兰不会亡！绝不会亡！"

他把这炽烈燃烧着的感情凝结在音符里,他把全部的悲愤之情倾泻在钢琴上,肖邦的钢琴曲《C小调练习曲》就是在这种心境下创作出来的。这首乐曲悲愤、激昂,曲调忽而上升,忽而急剧地下降,发出猛烈的咆哮,像一匹烈马在感情的波涛里搏斗、奔腾。这首乐曲充满了刚毅、坚强和大无畏的英雄气概,所以人们通常又把这首钢琴曲称作《革命练习曲》。在这首乐曲里,肖邦把自己的悲愤和祖国的命运紧紧地联系在一起,表现出波兰民族在华沙起义失败后顽强不屈的意志。这是肖邦的一部著名代表作,影响较大。

钢琴练习曲到了肖邦的时代已经发展到相当高的水平。然而,使技术性较强的练习曲具有高度艺术性,还应当说是从肖邦开始。肖邦钢琴练习曲的独创性也正在于艺术性和技术性的高度结合。在技术上,肖邦的练习曲不但是提高各种技术课题最有效的练习,而且还开拓了近代钢琴技术的新天地。

这是一首单一形象的音乐作品。全曲自始至终贯穿在愤怒激越和悲痛欲绝的情绪之中。整个音乐形象是通过左手奔腾的音流和右手刚毅的曲调相结合体现出来的。这部作品虽然前后连贯,一气呵成,但它仍然有着许多细微的变化。

练习曲从不协和的属九和弦开始,引出了一连串汹涌澎湃的十六分音符。音乐出现得十分突然,因此,给人的印象十分强烈。它好像是肖邦内心感情的总爆发。

肖　邦

接着左右手同时并进,两道音流奔腾不羁,犹如千军万马,浩浩荡荡。突然间高声部出现了一个刚毅的曲调,它清澈、明亮,好像是冲锋陷阵的号角。这段音乐除了表现肖邦内心的愤慨和焦虑以外,还包含着坚定不移的信念。它仿佛是愤怒中的抗争,痛苦中的挣扎。

音乐在展开中,越来越趋向紧张。一系列的转调和变化音把全曲推向高潮。练习曲的高潮处是一个胜利凯旋的形象,它仿佛是在严峻的现实面前的片刻幻想,但又不是诗情画意的遐想,而是对华沙起义爆发的一瞬间的回忆。

在接近结尾的时候,音乐由强到弱,出现了一个悲伤的音调。它像哭泣,悲悲切切;又像诉说,发自肺腑。然而它的背景仍然是起伏汹涌的浪涛,这仿佛是肖邦对祖国命运的哀哭。

乐曲的结尾又回复到自豪、刚毅的形象。音乐在很强的力度下,从高音向低音冲击,并且左右手八度同奏,气势逼人。最后,在特强的力度下,奏出了大调的主和弦,它象征着肖邦心中的满腔仇恨和对革命胜利的信念。

(四)《匈牙利狂想曲》

《匈牙利狂想曲》(Magyar rapszódiák)是一组由弗兰兹·李斯特所写的钢琴曲目。全组19首曲目都是以当时匈牙利民歌音调为主题,并于1846—1853年、1882年以及1885年期间所编写。其中第2、5、6、9、12及14首其后由奥地利音乐家法兰兹·达普勒(Franz Doppler)改编以交响乐方式来演奏。

李斯特的钢琴作品和演奏风格一致,以技巧艰深、形象鲜明著称,而且他的音乐属于世界范围,兼收并蓄。对他风格影响的第一个因素是匈牙利传统,表现在受民族旋律启发的作品中。19首《匈牙利狂想曲》,大多取材于他自己选编出版的《匈牙利民间曲调集》。他采取了自己的形式,即兴弹奏与诗意叙述相结合,舞蹈与歌唱相结合。他以"查尔达什"经常包括的两个对比性的段落为基础,前段为慢速(Lassan),后段为快速(Friskan),力度、速度逐渐增强,从庄严的朗诵性主调到快速的舞蹈,最后以急剧、火热的高潮结束,表现了火一般的活力充沛的气质。

19首《匈牙利狂想曲》是和李斯特的名字分不开的,正如圆舞曲和施

特劳斯、交响曲与贝多芬的名字分不开一样。它的钢琴曲已列入世界古典钢琴曲的文献宝库。李斯特所创作的19首钢琴曲《匈牙利狂想曲》，在他的钢琴作品中占有特殊重要的地位。这些作品不但充分发挥了钢琴的音乐表现力，而且，为狂想曲这个音乐体裁创作树立了杰出的音乐典范。这些作品都是以匈牙利和匈牙利吉普赛人的民歌和民间舞曲为基础。

《匈牙利狂想曲》第二首最为著名，它的旋律要么缓慢庄严，表现了匈牙利人民对民族不幸的哀痛和控诉，要么富有速度感，展现出匈牙利人豪放、乐观、热情的民族性格。

第二首的音乐由两大段组成，第一段慢板相当于结构短小相对独立的前奏，第二段是主要部分，主要采用变奏手法展开主题，两部分构成对比又统一的艺术整体。8小节的引子带有宣叙调性质的自由节奏，强烈的装饰音与浓重的和弦相应和。

主题从宽厚的中音区开始，深沉、缓慢。

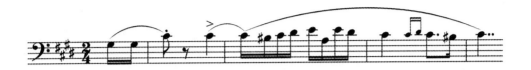

第二主题是欢快的舞蹈性旋律,有民间弦乐器演奏的特点。

曲子的后半段 Friskan 部分,描绘了民间节日热烈的欢乐场面,基本由舞曲的一系列变奏发展而成。在这些伴奏中,有时运用急速的同音反复以模仿洋琴的音响,有时是主音与属音的和声交替。这也是匈牙利民族民间器乐曲常见的特征。

基本主题与三个派生主题及若干变奏交替出现,形成不间断地发展,直至全曲高潮。

第三章　西方音乐鉴赏（下）

西方音乐鉴赏上篇为大家介绍了巴洛克乐派、古典主义乐派及浪漫主义乐派，在音乐的历史长河中他们只是冰山一角，下篇继续为大家介绍西方音乐史中非常重要的乐派。

第一节　民族乐派

19世纪中叶起，继德奥等国兴起浪漫主义音乐之后，在东、北欧一些国家，出现了一批致力于振兴本民族音乐的作曲家，他们的作品以反映本民族的历史和人民生活为题材，具有强烈的爱国主义精神和深厚的民族感情，同时大量运用民族民间音乐素材，具有鲜明的民族风格。这些作曲家被称为民族乐派作曲家。其主要代表人物有波兰的S.莫纽什科，匈牙利的F.埃尔凯尔，捷克的B.斯美塔纳、A.德沃夏克，挪威的E.格里格，芬兰的J.西贝柳斯，俄国的И.格林卡和以A.巴拉基列夫为首的"五人团（强力集团）"、柴科夫斯基等。此外，受上述民族乐派思潮的影响，在南欧的西班牙，也出现了阿尔韦尼斯和恩里克·格拉纳多斯为代表的复兴民族音乐的作曲家。20世纪上半叶，民族乐派在欧美各国又有进一步的发展。

一、音乐发展概况

从巴洛克时期开始，意大利和德国就是世界上音乐最发达的国家。特别是意大利的歌剧和德国的器乐，在欧洲占有强大的统治地位。在18世纪30、40年代，在俄国首先出现了民族乐派的奠基者——"俄罗斯音乐之父"格

林卡,他的作品无论从内容到形式,都具有鲜明的民族性。格林卡在柏林酝酿歌剧《伊凡·苏萨宁》时,写信给一位俄国朋友说:"主要问题是选择题材,它应该彻头彻尾是民族的——题材是如此,音乐也是如此。"这就言简意赅的概括了民族乐派努力的目标。

到了 19 世纪中叶,欧洲的其他国家中出现了一批致力于振兴本国民族音乐的作曲家,从此人们就把这些民族主义音乐的作曲家们统称为民族乐派,这些音乐家的民族意识空前高涨,迫切要求摆脱外国音乐的支配,创造和发展属于自己的民族音乐。他们的作品大多是以反映本民族的历史和人民生活为题材,具有强烈的爱国主义精神和深厚的民族情感,同时大量运用民族的民间音乐素材,具有鲜明的民族风格。

到了 19 世纪后半叶,民族音乐在东欧和北欧的各国开始兴起,具有代表性的国家有东欧的俄国、捷克、波兰和匈牙利,北欧的挪威和芬兰。这时候随着人民的民族、民主意识的进一步觉醒,进步的文学艺术家们逐渐产生了摆脱外国文化的统治思想,建立本国本民族近代文化的强烈需求,他们发起了复兴民族文化的运动。其中的音乐家们也致力于民族音乐的复兴。他们创建民族的歌剧院、音乐学院和音乐协会,收集、研究民族民间音乐,力求创作具有鲜明民族性的作品。此外,18 世纪下半叶以来,欧洲古典主义和浪漫主义音乐中不断增长的民族性因素,也为民族乐派的产生积累了经验。

在音乐语言上,民族主义的作曲家们继承了古典主义以前的音乐传统,吸收了古典主义音乐的成果,借鉴了浪漫主义音乐的手法,形成了自己的风格。除此之外民族乐派作曲家除了直接引用民歌或民间舞曲进行加工、创作外,更多的是提炼和吸收民间音乐的音调、节奏、调式、结构、演奏技法等,创造出作曲家自己的、具有民族特点的音乐语言。

在内容上,题材多取自本国的民族英雄、传奇人物、历史事件或风土人情,弥漫着民族精神。概括起来说可以分为四类作品:第一类,是取材于本

民族的历史和传说，描写了人民反抗异族压迫、反抗封建暴政的斗争故事，热情地歌颂了民族英雄、人民群众的爱国主义思想和英勇顽强的战斗精神的作品。作曲家借此影射现实，使作品具有鲜明的政治倾向性。第二类，是描写祖国的瑰丽山河、人民的生活风俗和伦理道德、民间的美丽传说等，充满了作者对祖国和人民的无限热爱，具有深厚民族感情和强烈民族意识的作品。第三类，是直接抒发作者个人的生活体验和内心感情的作品。第四类，虽然数量不多，却是直接表现现实的民族阶级斗争的作品。

在形式上，运用本民族的母语和声乐或器乐的体裁及民间音乐的素材，表现出显著的"方言性"。他们广泛地收集和整理民间音乐的遗产，鲜明地呈现着民族的音调和节奏，体现了民族的情感和气派，从内到外都把自己的作品打上了本国国籍的标签。

19世纪欧洲民族乐派的贡献在于：不仅创立和繁荣了本国近代专业音乐，在本国民族民主运动中发挥了积极的作用，而且也丰富和发展了19世纪全欧洲的音乐文化，对以后的印象主义音乐、20世纪的民族音乐产生了重要的影响。

民族主义音乐在整个音乐发展史中有着重要的位置，它打破了大国（尤其是德国、意大利和法国）的音乐霸主地位，挖掘了各民族的音乐宝藏，使许多弱小的国家产生了民族自豪感，也使世界音乐文化的宝库得到了进一步的丰富。

二、代表人物

(一)俄罗斯民族乐派

与世界上其他民族的音乐历史和文化相比，俄罗斯民族有着极为丰富和独特的音乐。作为一个以东斯拉夫民族为主体的多民族国家，它自古以来就有着丰富多样的民间音乐。

俄罗斯音乐在浪漫主义时期就带有一定的民族特色，但还缺乏自觉的意

识。在19世纪30~40年代,歌剧创作逐渐多起来,题材偏好童话和民间传说,追求豪华的舞台效果,而格林卡的创作则标志着俄国民族乐派的开端。格林卡吸收了欧洲古典和浪漫乐派的成果,将专业的音乐技巧与质朴的俄国民间音乐相结合,使俄国音乐文化达到欧洲先进水平。格林卡与达尔戈梅斯基是俄国民族乐派的奠基人。

继格林卡之后,俄国民族乐派的核心组织是"强力集团",又名"巴拉基列夫小组""新俄罗斯乐派"或"五人团",是1857—1862年在彼得堡逐渐形成的。"强力集团"继承了格林卡与达尔戈梅斯基的传统,坚持现实主义原则,开拓民族音乐发展的道路,创作反映民主思想、富于民族特色的作品。1867年5月24日,艺术评论家斯塔索夫(1824—1906年)在彼得堡一家报纸上发表"巴拉基列夫先生的斯拉夫音乐会"一文,盛赞"这个人数不多而强有力的俄国音乐家团体是多么有诗意、有感情、有才华啊!"——"强力集团"的名字也由此而来。参加"强力集团"的作曲家有巴拉基列夫、包罗丁、居伊、穆索尔斯基和里姆斯基-科萨科夫。

1.格林卡

格林卡(Mikhail Glinka,1804—1857年)是俄罗斯民族乐派的奠基人,1804年生于斯摩棱斯克之诺沃巴斯科伊,出身于富裕地主家庭。在圣彼得堡受普通教育期间,于1817年师从约翰·菲尔德学钢琴,同时还学小提琴与和声。19世纪20年代中期开始作曲,最初的作品有声乐浪漫曲、室内乐和钢琴小品等。

1830—1834年,格林卡游历意大利、奥地利和德国等地,结识了众多的西欧名师如门德尔松、柏辽兹、唐尼采蒂、贝里尼等人。在这期间赴维也纳与柏林,师从西格弗里德·德恩学作曲。1834年返回圣彼得堡后,创作歌

剧《为沙皇献身》，后改名为《伊万·苏萨宁》，这是一部爱国主义题材的歌剧，描写一位俄国农民把波兰军队引入歧路而光荣牺牲的故事。音乐引入俄罗斯民歌因素，曾被俄国上层人士指斥为"马车夫的音乐"，但是格林卡对他们回答说："说得好，说得对，因为在我看来，马车夫要比大人先生们高明得多！"也正是因为他从题材到音乐语言都是俄罗斯的，才使这部歌剧以崭新的面貌出现于俄罗斯乐坛，从而开创了俄罗斯音乐的新时期。也使它成为第一部具有高度艺术水平的俄国歌剧。1836年首演获得成功。1837年被委派为帝国圣堂乐长。

1842年第二部歌剧《鲁斯兰与柳德米拉》首演。这部歌剧的脚本系根据普希金的同名长诗改写而成，是一部浪漫主义的神话歌剧，歌颂了忠贞不渝的爱情和不畏艰险的勇敢精神。音乐把浓郁的俄罗斯风格和奇丽的东方色彩交织在一起，配器简洁清澈、富有色彩。在作曲上运用了全音阶的段落、半音化、不协和和弦，以及民歌曲调的变奏曲。

除此之外格林卡1848年在华沙居住期间创作了著名的管弦乐幻想曲《卡玛林斯卡亚》，是一幅生动的民间生活风俗画。他采用了两首俄罗斯民歌作为素材，一首是婚礼歌《从山后，从那高高的山后》，另一首是舞蹈歌《卡玛林斯卡娅》的主题，两个主题一个慢速抒情，富于歌唱性，一个快速活泼，富于欢乐性，形成了鲜明的对比。它是用交响音乐的形式写成一部民族风格浓郁的双主题变奏曲，实现了格林卡要在器乐领域开创俄罗斯风格的理想。柴可夫斯基在评价这首曲子时说："所有俄罗斯交响音乐，都是从《卡玛林斯卡娅》中孕育出来的，这正如橡果孕育出橡树一样。"

另外格林卡在1844年访问巴黎时与柏辽兹相识，后继续旅行至西班牙，那里的民间舞蹈节奏使他心醉神驰。他演奏自己的作品，创作了具有异国情调的管弦乐曲《马德里之夜》和《阿拉贡霍塔》。1857年，格林卡在柏林去世，享年53岁。他是第一位取得国际声誉的俄国作曲家。

格林卡的音乐创作既从俄罗斯民间音乐吸取营养,又从俄国城市音乐文化中得到启迪,同时还大量地借鉴了西欧各国古典和浪漫主义时期的音乐成果。从而把俄国的音乐提高到一个新的水平。可以说他是俄罗斯民族音乐的一代宗师,他开创的道路是为后辈们留下的宝贵财富,在他的基础上,新一代作曲家继续向前,创作出不同于任何其他民族的、具有浓厚民族色彩的一大批作品,曲作家们也形成了极具俄罗斯特征的创作群体,使全世界对俄罗斯音乐刮目相看。格林卡的贡献是伟大的,俄罗斯的民族音乐是独特的,而格林卡为后人留下的思索更是重要的。

2.达尔戈梅斯基

达尔戈梅斯基(Dargomijsky Alexander Sergeivich,1813—1869年),俄国作曲家。1813年2月14日生于图拉地区的特罗伊茨科耶村,1869年1月17日卒于圣彼得堡。父亲是庄园主兼文官,母亲善于写诗编剧。1817年迁居圣彼得堡。在家庭影响下,达尔戈梅斯基从小爱好音乐、文学和戏剧,并开始练钢琴、小提琴、唱歌并自学作曲。1834年结识 M. H. 格林卡,决定了他的音乐前途。

19世纪20~30年代,他发表了早期的一些作品,主要是声乐浪漫曲和钢琴小品。1837—1841年创作第一部歌剧《艾斯梅拉尔达》(根据雨果小说《巴黎圣母院》),初露才华。这时期写了一系列优秀的浪漫曲如《我爱过你》《婚礼》《夜晚的和风》《老班长》《蛆》《九晶文官》等。这些浪漫歌曲具有鲜明的民族特色和浓郁的民风气息,有的表达了对爱情与友谊的向往,有的富于浪漫主义叙事曲的特点,有的则具有尖锐的讽刺性和诙谐的戏剧性。

达尔戈梅斯基的歌剧代表作是1855年完成的《水仙女》,根据普希金的同名诗剧改编。达尔戈梅斯基通过剧中不幸的磨坊主和他的女儿娜塔莎的悲

剧，反映了当时俄国艺术界突出表现的"被污辱和被损害"的进步主题，体现了他注重社会现实问题的创作原则。1859年，达尔戈梅斯基当选为俄国音乐协会会员，他积极从事社会活动，结交进步文化人士。1866年着手创作歌剧《石客》（以普希金的同名剧本为脚本，剧情取自唐璜的故事），尝试用贯穿始终的声乐朗诵调来谱写普希金的大段诗文，因病未能完成。遗稿由作曲家居伊续完，里姆斯基·科萨科夫配器，于1872年首演于圣彼得堡。

达尔戈梅斯基的创作在继承格林卡传统的基础上有所创新。他主张艺术真实，强调音乐反映社会内容，注重人物心理刻画，从言语音调中探索新的音乐表现手段。后人称他为"伟大的音乐真理导师"。

3."强力集团"及其作曲家们

与格林卡单枪匹马奋斗不同的是，在格林卡身后出现了一个强有力的作曲家群体，"强力集团"。他们的基本主张是：走格林卡的道路，写俄国自己的题材，创作体现本民族独特个性的、真实而富于人民性的作品。它之所以称为"强力"大概也是因为精神之强大，风格之强烈，爱国之深切，团结之有力。它在俄罗斯的民族主义音乐运动上居于领导地位。也使得俄罗斯民族乐派沿着正确的轨道继续前进。

"强力集团"的五名成员是：

巴拉基列夫（Balakirev Mily，1837—1910年）

穆索尔斯基（Mussorgsky Modest Petrovich，1839—1881年）

里姆斯基—科萨科夫（Nikolay Rimsky-Korsakov，1844—1908年）

居伊（Cesar Cui，1835—1918年）

鲍罗丁（Alexander Borodin，1833—1887年）

实际上，这五人中只有巴拉基列夫是专业作曲家，他与格林卡相识，是"强力集团"的发起人。其余四人起初都是业余作曲家。他们从19世纪60年代开始经常在一起聚会，分析和评论音乐名作，对作品和创作思想进行交

流和探讨。其作品多取材于俄国的历史、人民生活、民间传说或文学名著，并从民歌中汲取养料，在音乐语言和表现方法上进行了大胆的革新。穆索尔斯基的歌剧《鲍里斯·戈乐诺夫》，交响诗《荒山之夜》，钢琴组曲《图画展览会》；里姆斯基-科萨科夫的交响组曲《天方夜谭》，管弦乐曲《西班牙随想曲》；鲍罗廷的歌剧《伊戈尔王子》《第二交响曲》，交响诗《在中亚细亚草原上》；巴拉基列夫的交响诗《塔玛拉》；居伊的器乐曲《东方曲》为强力集团的代表作。

4.彼得·伊里奇·柴可夫斯基

柴可夫斯基创作的时间基本与"强力集团"处于同一时期，之间的关系一度也非常好，但后来因为创作倾向的不同而各自走上自己的发展之路,但各自都为俄罗斯的音乐作出了巨大贡献。

柴可夫斯基（1840—1893年）出生在俄国维亚特卡省的一个村庄。父亲是一位矿业工程师，1848年迁家至圣彼得堡。1850年，柴可夫斯基入圣彼得堡法律学校学习，并选修音乐课，师从Т. И. 菲利波夫学习钢琴。1859年从法律学校毕业，进入司法部任职，同时钻研音乐。

1861年入俄罗斯音乐协会的音乐班学习。1862年在音乐学习班的基础上成立了俄国第1所高等音乐学校——圣彼得堡音乐学院（列宁格勒音乐学院），柴可夫斯基成为该校第1批学生，在Н. И. 扎连芭指导下学习和声与复调，在А. Г. 鲁宾斯坦的指导下学习配器和作曲。由于司法部的职务与学习音乐之间的矛盾，柴可夫斯基几经考虑，于1863年毅然辞去司法部的工作而完全献身于音乐事业。1865年，柴可夫斯基以优异成绩毕业于圣彼得堡音乐学院，随后应聘为该校教授，并开始了紧张的创作活动。约10年时间，柴可夫斯基写下了许多早期名作，其中包括3部交响曲钢琴协奏曲、歌

剧、舞剧、管弦乐序曲、室内重奏等。由于教学任务繁重,柴可夫斯基为自己不能以全部精力投入创作而苦恼。但为了经济来源,他又不得不继续担任教学工作。

1876 年,柴可夫斯基与梅克夫人建立了通讯友谊,这给柴可夫斯基以极大的精神安慰。梅克夫人是一位颇有文化教养的富孀,非常喜爱柴可夫斯基的作品。两人在频繁的通信中建立了深厚的友谊。梅克夫人从 1877 年开始,每年给予柴可夫斯基以优厚的经济资助,使柴可夫斯基有可能辞去音乐学院的教职,把自己的全部精力投入创作。

从 1877 年到他去世的 10 多年间,是柴可夫斯基在创作上获得辉煌成就的时期。他的第 4、第 5、第 6 交响曲以及标题交响曲《曼弗雷德》,歌剧《叶甫盖尼·奥涅金》《玛捷帕》《黑桃皇后》《伊奥兰特》,舞剧《睡美人》《胡桃夹子》《天鹅湖》以及《小提琴协奏曲》《意大利随想曲》《1812 序曲》以及许多浪漫曲等,都是这一时期的名作。

柴可夫斯基一生中曾多次去西欧旅行,并于 1891 年赴美国指挥演奏自己的作品。1893 年 5 月,柴可夫斯基接受了英国剑桥大学授予的名誉博士学位,10 月 28 日在圣彼得堡亲自指挥其《第六交响曲》的首次演出,11 月 6 日因病逝世。

柴可夫斯基是一位多产的作曲家,涉及交响乐、歌剧、舞剧、协奏曲、音乐会序曲、室内乐及声乐浪漫曲等多种体裁。

(二)捷克音乐

捷克作为东欧的小国,因长期受到外来统治者的侵略,在政治、经济、文化艺术各方面都受到压抑和摧残。伴随着几百年来的反抗,捷克人民不断地掀起反侵略的民族解放斗争的热潮,写下了光荣的革命历史。进入 19 世纪,捷克兴起了争取民族独立和复兴民族文化的运动,捷克人民奋起斗争,向奥地利统治者宣战。

民族意识的不断增强，使得捷克的民族音乐也体现了民族主义的倾向，并推动着民族文化的复兴运动进入了高涨时期。捷克人民优秀的儿子斯美塔那，挺身而出高举民族乐派的大旗，为捷克人民指出了一条音乐发展之路。德沃夏克则在斯美塔那的大旗下，继续朝着民族主义的音乐道路前进，为世界音乐文化的丰富和提高捷克专业音乐的水平而做出努力。

1.斯美塔那

贝德里赫·斯美塔那（Bedrich Smetana，1824—1884年），被称为捷克民族音乐的奠基人，因为他从19世纪下半叶起，对捷克民族音乐做出最早、最杰出的贡献。

斯美塔那是捷克著名的作曲家、指挥家和钢琴家。他出生在一个酿酒商的家庭里，很小就显露出了非凡的音乐才能。他四岁开始学习小提琴，六岁就举行钢琴演奏会，八岁开始作曲。他的启蒙老师是捷克卓越的音乐家约瑟夫·普罗克什，斯美塔那从他身上得到了很深的教益。斯美塔那在听了李斯特的钢琴演奏后大为赞赏，两人相识后便成为挚友。

斯美塔那在青年时期积极参加了1848年反对奥地利统治、争取自由独立的革命运动，创作了包括著名的合唱曲《自由之歌》在内的一批具有鲜明爱国主义思想的音乐作品。同时，斯美塔那致力于民族音乐的教育和振兴，创立并领导了布拉格音乐学校，组织音乐会演出。革命失败后，斯美塔那移居瑞典的哥德堡，在李斯特标题交响诗的启发下，创作了《理查三世》等3部交响诗。

1861年，国内政治形势好转，斯美塔那回到捷克，主要精力投入到民族歌剧的创作中。斯美塔那一生共创作了10部歌剧。1863年，他创作完成了第一部歌剧《在波希米亚的勃兰登堡人》。这部反映13世纪捷克人民反抗

勃兰登堡封建领主统治的历史剧,既表现了斯美塔那的爱国主义思想,塑造了捷克人民英勇不屈的形象,也展现了斯美塔那擅长清新优美的民族旋律的创作技巧,特别是体现了把波尔卡舞曲引入音乐创作中的独有的风格特征。1866年,斯美塔那创作了第二部歌剧《被出卖的新娘》,这部喜歌剧是斯美塔那最重要、最受欢迎的歌剧。这部作品于1866年5月首演时,因普法战争即将爆发,公众没能给予应有的注意度。同年10月,它在布拉格用捷克语再度公演,立即受到高度评价和热烈欢迎。《被出卖的新娘》不仅标志着斯美塔那的创作进入了成熟期,而且成为捷克民族歌剧的象征,在欧洲歌剧史上达到了相当高的艺术水平。

斯美塔那和贝多芬有着类似的经历——失聪,但他的耳聋比贝多芬还要痛苦不堪。1874年不幸两耳全聋,内心极度痛苦。开始感到有种刺耳的尖锐声音回荡在脑际,不久以后双耳完全失聪。与贝多芬不同,他的全聋并没有为自己带来安宁,而是为他带来日夜不休的噪音困扰,据他自己描述,就如同永远置身于一个喧嚣的大瀑布之下一般。这一病症后来终于引发了精神病,斯美塔那也因此住进了疯人院。可就在这样的状态之下,他不但没有间断音乐创作,而且不断创作出精品。他一生中最精彩的一些作品,几乎全是在他耳聋之后创作的,像交响诗《我的祖国》以及带有自传性质的《我的生活》就是这一时期的作品。

2.安东·德沃夏克

安东·列奥波德·德沃夏克 Antonín Leopold Dvořák(1841—1904年),19世纪捷克最伟大的作曲家之一,捷克民族乐派的主要代表人物。

德沃夏克于1841年9月8日诞生在捷克首都布拉格近郊的一个小旅馆主和肉商的贫苦家庭里,他的童年是伴随着辛勤的劳动度过的。13岁,他便沿

袭父亲的道路,当了屠户学徒。但是少年德沃夏克十分上进,他刻苦自学,并逐渐显露出音乐才能。他最初跟随本村的乐师学习小提琴,16岁进入布拉格风琴学校学习。这所音乐学校是让他成为音乐家的摇篮。

1859年,德沃夏克以优异的成绩从布拉格风琴学校毕业,此后他便开始在布拉格临时剧院(后改建为国家剧院)里担任中提琴师。在此期间,他广泛地吸取各种音乐知识和技能,努力学习西欧古典主义和浪漫乐派作曲大师们的创作经验,并且迈上自己的音乐创作道路。他是一位富有民族感和热爱祖国民族艺术的音乐家,对捷克民族乐派的伟大创始人斯美塔那所倡导和致力发展的民族音乐文化事业由衷地赞赏和拥护。在捷克民族独立运动的影响下,他为发展民族音乐作出了巨大贡献。

作为作曲家,早在1859年,18岁的德沃夏克就发表了自己的作品。1865年,他的第一交响曲《茨洛尼斯的钟声》问世,此后便开始了他源源不断的音乐创作。1878年,他创作的《斯拉夫舞曲》获得很大成功,从此奠定了他作为作曲家的地位。1892年,德沃夏克来到美国,担任了纽约音乐学院院长的职务,此时德沃夏克已经51岁高龄了。

德沃夏克在自己一生的音乐创作中,始终把民族性这一重要因素放在首位,无论在歌剧、交响乐或室内乐作品中,他都努力把民族性、抒情性和欧洲古典音乐传统紧密结合起来,达到尽可能完美的境地。他在美国任教期间,以美国黑人音乐为素材,创作了著名的《F大调弦乐四重奏》(黑人四重奏)和他那光辉的代表作之一——《自新大陆交响曲》。

德沃夏克一生的作品很多,体裁也很广:他共创作了12部歌剧(Opera),11部合唱和清唱剧(Oratorio),9部交响曲(Symphony),5部交响诗(Symphonic Poem),6部协奏曲(Concerto),32首室内乐(Chamber Music)重奏曲,此外还有大量的钢琴曲、小提琴曲、序曲和歌曲等作品。其中最著名的有《e小调第九交响曲》(自新世界,又译自新大陆)、《b小调大提琴协

奏曲》、《狂欢节序曲》、《F 大调弦乐中重奏》和歌剧《水仙女》、《国王与煤工》。

1904 年 5 月 1 日,德沃夏克因中风在布拉格不幸逝世,终年 63 岁。

三、作品赏析

(一)柴可夫斯基舞剧《天鹅湖》

一部好的音乐作品就如同一棵枝叶繁茂的大树,音乐主题就像它的种子。音乐主题的发展手法,对作品的创作来说是极为重要的。种子要生根、发芽最终生长成为参天大树,需要有一定的发展条件。要塑造完美、独特的音乐形象,只靠有一个好的音乐主题是远达不到目的的。换句话说,作品中只有一个好的音乐主题还不可能全面、完整地表达出全曲的乐思。这样,就要求作曲者在把握住音乐主题特点的前提下能恰当地运用各种发展手法,让音乐主题得到合理的展开,使乐思得以充分揭示,从而才有可能达到预期的目的。

在大型音乐作品中,主题常常不只一个。在这众多的主题中,总有一个或一个以上的主题负担着刻画主要形象,表现主要思想或情绪的任务,它就是主导主题。在整部作品中,根据内容的发展和需要,将主导主题与其他的材料穿插起来,使它经常再现和发展变化再现,贯穿于全过程,而不是集中出现在某一专门的部分,这就是主导主题贯穿和发展的布局手法。

柴可夫斯基的《天鹅湖》就巧妙的将主题贯穿的发展手法运用到舞剧各幕的音乐当中,使幕与幕之间紧密的联系在一起,形成一个完整统一的整体。

1.天鹅主题的贯穿

世界著名的"天鹅主题"贯穿于全曲始终,在序曲、第一幕终曲(第 9 曲)、第二幕开场曲(第 10 曲)、第二幕终曲(第 14 曲)、第三幕(第 18

曲，第24曲）及第四幕终曲（第29曲）中均有出现并加以不断发展变化。《天鹅湖》的序曲音乐，可以说是全剧音乐的一个缩影。它的发展变化象征着全剧情节发展总的趋势以及全剧所包含的感情基调。序曲的曲式结构为再现单三部曲式。这部序曲规模不大，共62小节，但却浓缩了整部舞剧29首分曲的旋律因素，其中的几个主题可谓经典，且在整部作品中贯穿出现，起到一个主线的作用。

（1）序曲中的天鹅主题。

谱例1

上例为序曲中的天鹅主题，这是整部作品中天鹅主题的第一次呈现。在开始的第一乐句便奏出了全剧的爱情音调，因此也称之为"爱情主题"。这种不加引子和任何过渡而直奔主题的创作方式是不太多见的。

整段旋律在主调b小调上，由一个两拍的属音引入。先由木管乐器双簧管在大管和圆号的陪衬下缓缓奏出，紧接着由带有鼻音色彩的单簧管在弦乐的烘托下再次吟唱。级进的下行叹息式的旋律走向，听起来好似在诉说一段哀怨凄美的动人故事，奠定了全剧忧伤、凄美的感情基调。

（2）第一幕及第二幕中的天鹅主题。

序曲中的主题音调在第二幕的第十一曲，王子和公主奥杰塔的双人舞部分又一次出现，但这次不是爱情主题的原型再现而是序曲主题的变奏。见谱例2。

谱例 2

序曲主题变奏

第二幕中的这一天鹅主题,从 a 小调上引入。整个旋律在节奏进行上,是序曲中天鹅主题音型的一个一倍的扩张。原来下行进行的八分音符均扩展为四分音符,使整个音乐陈述语气变得更为缓慢深情。

音调上,与序曲主题相似,都是下行的叹息式音调进行。由双簧管缓缓奏出,动情的诉说着白天鹅的不幸遭遇和痛苦。其后紧接着由弦乐组的大提琴将这一主题旋律再一次奏出,这次在节奏进行上是完全相同的,不同的是双簧管奏出的旋律一开始是下行级进的,而其后大提琴对旋律的演奏变为上行级进,且速度稍稍加快,表现出王子遇到公主奥杰塔时的激动心情。这样对答式的旋律进行像是奥杰塔和王子在深情的对话,让人感受到王子和公主爱情的凄美。

谱例 3

白天鹅主题

谱例 3 所呈示的这一天鹅主题为全剧中天鹅主题的原型，也称"白天鹅主题"。分别出现在第一幕终曲、第二幕开始曲及第二幕终曲处。

这一主题音调的呈示，仍由单簧管演奏，同时竖琴在弦乐的震音陪衬下，奏出了悠缓舒展的琶音，使人仿佛看到静静浮游的天鹅在湖面上漾起层层涟漪。竖琴的伴奏，使天鹅主题更为柔美清纯。接着，在乐队伴奏下圆号用柔润的音色再现天鹅主题，小提琴和中提琴重复了双簧管的如泣如诉的旋律。随后整个乐队奏出悲愤的乐声，表现了对奥杰塔命运的同情。天鹅主题再次由整个乐队奏出后，大提琴等低音乐器将这一主题轻轻地重复，仿佛在为奥杰塔的命运黯然神伤。

第一幕终曲中的"白天鹅主题"与序曲中的"爱情主题"相呼应，调性相同，均从 b 小调的属音上引入。白天鹅主题"第一小节是序曲主题下行音调的反向进行形式，有一种倒影的效果。第二小节是序曲主题中附点下行三度音型的一个小扩充。第三小节是与序曲主题第二小节相似的附点音型与分解和弦音型的形式。这一主题中第二小节与第三小节连续的三个附点下行音型的进行，有一种加强语气的效果，使人感觉此主题不仅仅是在陈述，作曲家已经在为故事情节的展开做准备了。

第二幕开始曲（第 10 曲）及第二幕终曲（第 14 曲）都再次展现了原型的"白天鹅主题"，形成了首尾呼应。其中，第二幕开始的场景音乐及第二幕终曲中呈示部分的主题音乐与第一幕终曲主题音乐的配器完全一致，承接

着第一幕的情感基调继续为剧情的发展做好铺垫。

（3）第三幕中的"黑天鹅主题"。

谱例4

黑天鹅主题

上例选自第三幕第十八曲的天鹅主题。虽然从旋律走向上看跟之前的"白天鹅主题"很相似，但作曲家通过调性、织体层次、配器等多方面的变化发展手法，使这一主题与之前的主题音色形成了较大的对比和反差。展现了一个与白天鹅完全不同的音乐形象。

这一段的主题旋律可以称其为"黑天鹅主题"，象征着邪恶的恶魔罗特巴尔德与黑天鹅奥吉莉亚的到来。整个主题旋律第一次从降号调（f 小调）引入，音调往降号调的趋向，表现恶势力开始占上风，气氛变得更加紧张。

此主题在织体层次上与"白天鹅主题"相比大为不同。纵向上，"白天鹅主题"主要由一个主旋律层以及竖琴的琶音层和弦乐组的震音层组成，整个织体虽层次较多，但融合的非常柔美。而"黑天鹅主题"以弦乐组的震音和双音演奏的主旋律层三个层次组成，主题旋律层加厚，没有了竖琴层次的烘托，使得音乐更具有行进感。横向上，"白天鹅主题"的主题旋律单纯舒缓，句与句之间非常清晰分明，没有过多的连接过渡。而"黑天鹅主题"在主题旋律之后加入了密集的八分音符柱式和弦式的先上后下的级进式进行，形成过渡，将主题旋律句与句之间的进行拉紧，烘托出一种诡异的气氛。

配器上，"白天鹅主题"以竖琴的琶音伴奏烘托为主，"黑天鹅主题"的进入在弦乐组的震音伴奏下，由木管组的全部乐器一齐奏出，紧接着是铜管组连续八分音符强有力的齐奏，在主题音调进行两次之后，接着上行二度模进，最后由整个管弦乐队一起奏响。整个速度比之前的白天鹅主题速度紧凑，力度也变为强劲的 ff，烘托出一种黑暗紧张的气氛，预示着有什么不祥的事情将要发生。

2.恶魔主导动机的贯穿

《天鹅湖》中的主要角色除了公主奥杰塔、王子齐格弗里德之外，还有一个在全剧中起到贯穿剧情作用的角色，那就是恶魔罗特巴尔德。柴可夫斯基在创作白天鹅这一主题形象的同时，也用主导动机的方式刻画了一个邪恶

的恶魔罗特巴尔德的形象。

谱例 5

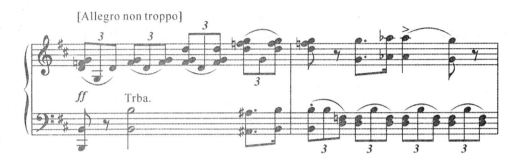

谱例 5 为序曲中的恶魔主题,这实际上是恶魔主题原型的一个变体,在 b 小调上陈述。虽然也有恶魔主题原型三连音式节奏音型的框架,但此处的变体是一连串的不同和声层的三连音的序进。配器上,除了铜管、木管和弦乐组乐器交错的行进,还加入了打击乐器组。三角铁、小军鼓、钹和大鼓的突然进入,使得音乐在前面柔美的意境中突然转入恶魔出现的诡异气氛中。

通过对全剧中主导主题贯穿手法的分析发现,无论是天鹅主导主题,还是恶魔的主导动机,从序曲中开始,随着剧情的跌宕起伏,在各幕各场中不断发展变化的呈现,均起到了一个贯穿全剧的主线作用,令人不禁感叹作曲家巧妙的创作思维和精湛的创作技术。

(二)科萨科夫《西班牙随想曲》

《西班牙随想曲》是里姆斯基-科萨科夫的技艺绚烂和广为流传的作品之一。原先作者的打算是用西班牙的民间主题、特别是舞曲主题写一首小提琴幻想曲,但是后来他决定改为管弦乐曲,以便更好地表达出音乐的美丽和光彩。在这首随想曲中,乐队的色彩有着光辉夺目的变化,每一个旋律的进行及其装饰变化都用最合适的乐器来表现,同时还为一些乐器提供充分发挥其炫技表演的华彩乐段,一些独特的打击乐器的色彩及其节奏的运用也十分出色。这首乐曲不但是效果突出的技巧性乐曲,同时也是描述南国色彩鲜艳的

大自然景色和西班牙人民的富有诗意的生活的音乐故事。

全曲分五个短小的乐章：

第一乐章取材于西班牙北部阿斯图里亚斯的《黎明小夜曲》，原来是一首民间器乐曲，常用风笛演奏，伴以小鼓的鼓点。科萨科夫把它处理成一首活跃喧腾的舞曲，充满力量和光辉，近终处独奏小提琴和单簧管、长笛互相应和，好像是舞蹈快要结束时的临去秋波。

第二乐章是一首抒情变奏曲，主题取材于阿斯图里亚斯的一首舞蹈歌曲，名叫《黄昏舞曲》，原来的歌词是："救救我吧，圣彼得！救救我吧，马顿那！唉！救救我吧，圣彼得！救救我吧，马格达里娜！他们将要去迎接那穿着短裤、戴着小帽的公主。"在变奏发展中，作家用绚丽多彩的配器手法，赋予丰富的色彩变化，在主题和五个变奏中，歌唱性的旋律分别由圆号、大提琴、英国管、木管乐器加小提琴等器乐演奏。除了第一变奏以外，为了造成和声色彩的变化，在结构上都有一些扩充。第二、第三变奏稍稍放慢速度，向高潮发展。

第三乐章是第一乐章的再现，但调性移高了半音。

第四乐章"场面和吉普赛歌曲"是一个华彩缤纷的即兴乐章，包含两个主题：第一主题轻盈纤巧，妩媚动人，取材于西班牙南部安达鲁西亚的歌曲《吉普赛人之歌》。这个主题描绘出一个翩翩起舞的吉普赛姑娘的优美形象。第二主题短小精悍，粗犷有力。

第五乐章取材于阿斯图里亚斯的凡丹戈舞曲。凡丹戈是欢快的三拍子西班牙舞曲，常常载歌载舞，用鼓、响板和吉他伴奏。《西班牙随想曲》的第五乐章的凡丹戈主题是用丰富多彩的变奏手法发展的。当音乐发展到高潮时，第一乐章"黎明小夜曲"的主题作为尾声热烈地结束全曲。

（三）德沃夏克《e小调第九交响曲（自新大陆）》

伟大的捷克作曲家德沃夏克所留下的九部交响曲，是他一生中最重要的

作品,也是十九世纪民族乐派交响曲的代表作,在整个音乐史上也是不容忽视的杰作。由于德沃夏克的交响曲深受古典乐派的影响,所以他的作品结构坚实、牢固。另外,由于他具有天生的旋律才能和丰富、敏锐的旋律感,因而他的作品充分发挥了旋律的魅力,而不像传统的古典交响乐那样单纯地发挥技法。这就是德沃夏克交响曲的特殊之处。德沃夏克的管弦乐法,并不反映当时的潮流,虽然没有华丽绚烂的色彩,却显得十分朴实可爱。正是因为如此,他的管弦乐法遭到当时某些乐评家的误解。实际上,德沃夏克的交响曲不但能充分地发挥各种乐器的特性,而且在乐器的组合运用方面,更具有无穷的妙味。

全曲共分为四个乐章:

第一乐章:序奏,慢板,e 小调,4/8 拍子。此序奏部分颇为宏大,其主题与相继的主部快板部分有极其微妙的关系,担负一种连贯全曲的特殊任务,甚至可称之为全曲精神的中心旋律。乐章的引子部分由弦乐器、定音鼓和管乐器竞相奏出强烈而热情的节奏,暗喻了美国那种紧张、忙碌的快节奏生活;乐章的主部主题贯穿了全曲的四个乐章,其特性与居住于匈牙利和波西米亚境内的马札儿民族固有的民俗音乐具有共通的性质。这一特殊主题靠着巧妙发展,转达了不同于以往音乐世界的"新世界"的消息,具有强烈的震撼效果。德沃夏克当时背井离乡,乡愁蕴积,故而引用了他少年时期耳熟能详的民俗歌曲特质,以遣思乡念国的情怀。乐章中另一段优美的旋律透露出浓浓的乡愁,恰是作者这种心情的体现。

第二乐章 最缓板,降 D 大调,4/4 拍子,复合三段体。这一乐章是整部交响曲中最为有名的乐章,经常被提出来单独演奏,其浓烈的乡愁之情,恰恰是德沃夏克本人身处他乡时,对祖国无限眷恋之情的体现。整个乐队的木管部分在低音区合奏出充满哀伤气氛的几个和弦之后,由英国管独奏出充满奇异美感和神妙情趣的慢板主题,弦乐以简单的和弦作为伴奏,这就是本

乐章的第一主题，此部分被誉为所有交响曲中最为动人的慢板乐章。事实上，也正因为有了这段旋律，这首交响曲才博得全世界人民的由衷喜爱。这充满无限乡愁的美丽旋律，曾被后人填上歌词，而改编成为一首名叫《恋故乡》的歌曲，并在美国广泛流传、家喻户晓。

自新大陆

德沃夏克

　　本乐章的第二主题由长笛和双簧管交替奏出，旋律优美绝伦，在忽高忽低的情绪中流露出了一种无言的凄凉，仍是作者思乡之情的反映。本乐章的第三主题转为明快而活泼的旋律，具有一些捷克民间舞蹈音乐的风格。

　　第三乐章：谐谑曲，从"海华沙的婚宴"中的印第安舞蹈中得到启发，

舞蹈由快而慢地不停旋转。音乐有两个主题，第一主题轻快而活泼，带有跳跃的情绪；第二主题清丽、明快，富有五声音阶特色。两个主题彼此应和、模仿。乐章的中间部分主题悠长而婉转，是典型的捷克民间音乐风格。

第四乐章　快板，奏鸣曲式。气势宏大而雄伟，这个总结性的乐章将前面乐章的主要主题一一再现，同时孕育出新的主题，彼此交织成一股感情的洪流，抒发了作者想象中和家人聚首时的欢乐情景。乐章的主部主题由圆号和小号共同奏出，威武而雄壮；副部主题则是柔美、抒情性旋律，由单簧管奏出。这一切经过发展之后，形成辉煌的结尾。

第二节　印象主义乐派

印象主义音乐产生于19世纪末，是受"象征主义文学"和"印象主义绘画"的影响而出现的一种音乐流派。印象主义音乐带有一种完全抽象的、超越现实的色彩，是音乐进入现代主义的开端。它的音乐形式、织体、表现手法、基本美学观点以及所追求的艺术目的和艺术效果都与古典和浪漫主义有着很大的差别。古典主义音乐的风格是严谨、规整，浪漫主义音乐是注重情感的表现与激情的发挥。与之相比较，印象主义音乐并不通过音乐来直接描绘实际生活中的图画，而是更多地描写那些图画给我们的感觉或印象，渲染出一种神秘朦胧、若隐若现的气氛和色调。在乐曲的形式上多采用短小的、不规则的形式，以便更好地体现出印象主义音乐较为自由的特点。

一、音乐发展概况

印象主义音乐是19世纪末在欧洲文化活动中心巴黎萌生的一种新音乐风格，由法国作曲家C.德彪西首创。印象主义一词借用自美术。1874年巴黎"落选者沙龙"展出画家C.莫奈一幅题为《日出印象》的绘画，引起嘲笑和议论，此后人们把艺术理想与表现手法大致与之相似的画家，如E.德加、C.毕沙罗、A.西斯莱、P.A.雷诺阿称为"印象派"。他们反对学院派

的保守思想，热爱大自然，面向现代生活，采取在户外的阳光下直接描绘景物的方法，在光与色的变化中表现对象的整体感与周围的气氛，对绘画的发展有很大影响。印象主义一词在音乐中首次出现于1887年，法兰西美术研究院的评委指责德彪西在罗马进修时的第2部"交卷作品"交响组曲《春天》结构不明确，要他"警惕模糊的印象主义"。1894年其《弦乐四重奏》在布鲁塞尔首演时，评论家开始用"印象主义"加以赞扬；1905年以后，此词常用以概括德彪西及风格与他接近的音乐，不再带有贬意。

印象主义音乐是浪漫主义音乐向现代音乐过渡的桥梁之一，虽然这一乐派主要集中在19世纪末到20世纪初的法国，但这种风格对于近现代音乐的发展所起的作用是不可估量的。后来20世纪音乐中的"表现主义""十二音体系"以及"序列音乐"等几种流派都或多或少地受到印象主义音乐的影响。

印象派代表德彪西反对后期浪漫派以自我为中心的英雄崇拜以及音乐过度庞大膨胀，从当代法国的社会背景、心理特质和美学观出发，力图恢复法国音乐明晰、典雅的特征，追求艺术形象的真实与新颖独创。当时，象征派诗人追求辞藻声韵的微妙效果，印象派画家利用色彩抓住自然景物的瞬息变化，给他以很大启迪。90年代以后陆续创作的管弦乐曲《牧神的午后前奏曲》(1892—1894年)、室内乐《弦乐四重奏》(1893年)、歌剧《普莱雅斯和梅丽桑德》(1893—1902年)、钢琴曲《版画集》(1903年)、歌曲《波德莱尔的五首诗》(1889年)等，都是印象主义音乐风格的成熟之作。这种风格的特征为：崇尚柔和，抑制、排除过分的激情；避免文学性的铺叙，借助标题和丰富的色调变化引起联想；含蓄的暗示多于热情直率的表达，强调朦胧的感觉印象和变化多端的气氛。德彪西认为，音乐比绘画更能有效地把印象主义的理想付诸实践，绘画只能表现光的静止状态，而音乐却能表达光的流动变化。莫奈需要一系列画幅才能绘出同一场面的光的不同效果，而音乐却能创造出不间断的光的流动。

印象主义音乐盛行的时间不很长,它很快就被更加激进与富于变化的现代音乐所代替,但印象主义音乐却是音乐发展史上的一个非常重要的阶段,从此音乐艺术开始了一个具有根本意义的转变。正因为如此,印象主义音乐才得到了非常的重视,其艺术性与重要性也被越来越多的人们所理解与承认。

印象主义音乐的作品多以自然景物或诗歌绘画为题材,突出瞬间的主观印象或感受;在音乐语言上突破大小调体系,重视和声、织体和配器的色彩;擅长表现幽静朦胧、飘忽空幻的意境。

它深受当时印象主义绘画和象征派诗歌的影响,追求刻画实物周围的色彩与光影在瞬间的迷离变幻。因此,在印象派的音乐中,富有色彩效果的和声远比旋律重要。由于钢琴兼有和声以及音色精致变化的功能,又能在琴槌、琴弦和踏板的巧妙组合之中产生奇妙的泛音效果,最能表达云雾水性音响的灵动之感,因而十分适宜表现印象主义的风格。不仅如此,印象主义音乐在听觉感受、观念意识和心灵体验上都超越传统进行了全方位的更新。

二、代表人物

(一)德彪西

德彪西一家原是农民,在约1800年他们由勃艮第迁至巴黎。其祖父是贩酒商,后则成为一名木匠。而德彪西的父亲曼纽-阿希尔则曾在海军当步兵7年,后来与妻子维多林定居圣日耳曼昂莱并经营一家瓷器店。

德彪西1862年8月22日出生于圣日耳曼昂莱,是曼纽夫妇的头一胎。曼纽希望他的儿子成为一个海员。1870年普法战争期间,德彪西举家搬迁到夏纳的姑姐克莱门汀家。虽然德彪西并非出身音乐世家,也没有良好的音乐环境,但他却十分热爱音乐,幼年时就显露出显著的音乐才能。克莱门汀为德彪西安排了钢琴课,由

一位叫让·西汝蒂的意大利人担任教师,于七岁开始学习钢琴。

1872年,10岁的德彪西进入巴黎音乐学院,在那里学习了12年,他的作曲课、音乐理论及历史课、和声课、钢琴课、风琴课、声乐课老师们,几乎都是当时的知名音乐家。德彪西是一个看谱就能知音的学生,他的钢琴弹奏得非常出色,可以进行专业演奏,他演奏过贝多芬、舒曼和韦伯的钢琴奏鸣曲,肖邦的《第二叙事曲》。

德彪西在音乐学院学习时,就是一个富有创新精神的学生。他在自己学习音乐的过程中,始终有一种打破陈规、探索新领域的强烈愿望。为了寻求一种新的音响组合,他常常在钢琴上连续弹奏一串串的增和弦、九和弦、十一和弦以及全音音阶等等。他弹奏的和弦,全然不按照传统规则予以预备和解决。为此,他常常遭到教师们的责备。

1880年,德彪西到俄国担任了柴可夫斯基的至交——梅克夫人的家庭钢琴师。这个机会使他受益匪浅。他由此开始接触到许多俄国音乐大师的作品,特别是穆索尔斯基的作品。这位大师的极富特色的新颖和声,对年轻的德彪西产生了深刻的影响,为他后来所开创的"印象主义"音乐奠定了基础。

德彪西的创作大致分为三个时期:

早期(1890年前),尽管早期曾写过康塔塔《浪子》、交响组曲《春天》(1887)、康塔塔《被选上的姑娘》(1887—1888)、钢琴乐队的《幻想曲》(1889—1890)等,但因尚未发表,影响不大。

中期(1890—1910),这是德彪西创作的成熟时期,他的大部分作品均完成于这20年。歌剧《普莱雅斯和梅丽桑德》(1892—1902)是根据比利时诗人M.梅特林克的同名戏剧写成。音乐加强了戏剧中深沉静寂的气氛和宿命论的暗淡色彩。声乐部分没有咏叹调和激昂的歌唱,全部用近似于朗诵的

音调写成；乐队音响柔和，配器精美，起到与诗歌结合、衬托诗意和渲染气氛作用。

晚期（1910—1918），由于健康和战争的原因，德彪西晚期的创作量减少，并有好几部作品由友人 A. 卡普莱和 C. 科什兰配器完成。主要作品有神秘剧《圣塞巴斯蒂安的殉难》(1911), 3 部芭蕾音乐《卡玛》(1912)、《游戏》(1913)、《玩具箱》(1913)、歌曲《马拉梅的三首诗》(1913)、《十二首钢琴练习曲》(1915) 以及 3 首室内乐奏鸣曲等。这些作品体现出两种倾向：一种是音乐语言的继续复杂化，突破了传统的和声与形式的约束，出现了多调式因素，另一种是回复到法兰西古典器乐曲的传统道路，两者都预示了 20 世纪音乐的发展方向。

德彪西是法国最富于创造性的作曲家之一。他独特的、被称为印象主义音乐的风格特征是：音乐较少激情，避免文学性的叙事，它借助标题和丰富的色调变化引起联想，暗示多于直率的表达。在音乐语言方面，德彪西的曲调多以片断零碎的短句作自由的不对称的发展。和声常用带色彩效果的不协和音（附加音、七度音、九度音等）及平行和弦，尽量减弱功能，增强色彩。德彪西的音乐虽然以调性为基础，但是大大扩展了调域的范围，除大、小调外，还常用各种中古调式、五声音阶和全音音阶。节奏不规则地细分，使音乐显得模糊朦胧，但在有的作品中则形成一种宽广而富于生气的律动。他的管弦乐音响细腻，配器精致，爱用未经搀杂的原色，音量总是节制的，呈现出闪烁透明的色彩。结构上，故意使句子的轮廓和形式的各部分界限不清，但结构的内部发展仍有一定的逻辑，许多乐曲都可看出传统的三段式结构。

德彪西的创作视野比较狭窄，对自然景物画面的描绘，引起人们遐想的声音，对早已消逝的梦境的回忆以及某些生活场景的再现等，是他作品内容

的主要领域。在这一范畴中德彪西达到了那一时代的最高成就。

(二)拉威尔

莫里斯·拉威尔（Maurice Ravel, 1875—1937年），著名的法国作曲家，印象派作曲家的最杰出代表之一。1875年3月7日生于法国南部靠近西班牙的山区小城西布勒（Ciboure）一个工程师家庭，母亲是巴斯克族血统，拉威尔生下后不久全家便迁居巴黎。拉威尔从小接触音乐：7岁开始学钢琴，14岁进巴黎音乐学院系统学习（1889年）。拉威尔在

音乐学院一共学习了15年，在此期间拉威尔总是孜孜不倦地为参加音乐学院每年举行的比赛而努力。1901年，他决定参加罗马奖的竞赛。罗马奖是法国政府为奖励绘画、雕塑、版画、建筑与音乐等艺术领域的优秀人才而设。通过考试，获罗马大奖者可到设在罗马的梅迪奇庄园去进修三年。自1803年设音乐奖以来，柏辽兹、古诺、比才、德彪西等音乐家都曾享受这一待遇。但在这一年的比赛中，拉威尔仅获第二名。老师福莱深信他是可以拿到大奖的，劝他第二年再作尝试。出人意料的是，第二年他又失败了。1903年再次落选，福莱大为震惊，与其他几个对拉威尔的才能深信不疑的著名音乐家共同提出抗议也没有用。到了1905年，拉威尔已快超过罗马奖竞赛者的年龄限制，决定再作一次尝试。此时，他已发表过《古风小步舞曲》《为悼念一位夭折的公主而写的帕凡舞曲》《水的嬉戏》等作品。在考罗马奖的那几年，他又创作了《F大调弦乐四重奏》和《小奏鸣曲》，已是个名扬全国甚至欧洲大陆的青年作曲家。然而他却又一次名落孙山，在预选中就被淘汰。为此，全法国进步的音乐家纷纷表示反对，报纸和知识界也为他鸣不平。

1905年以后是他主要的创作时期，产生了《鹅妈妈》组曲、《夜之幽

灵》、一些歌曲及喜歌剧《西班牙时光》等。1909年，俄罗斯芭蕾舞团风靡巴黎，给拉威尔极深的印象。他马上拿了作品去找经理狄亚吉列夫并接下了一个任务：根据希腊神话《达夫尼与克洛埃》写一部芭蕾舞剧。为了写出这份精巧的总谱，他花了惊人的心血，单是最后一场酒神宴就写了一年。下一部作品《高雅而伤感的圆舞曲》首演并不出色，后在舞蹈家特鲁哈诺娃的请求下，将它编成一部情节类似《茶花女》的芭蕾舞剧《阿德莱德或花的语言》则轰动一时。这一成功促使他把《鹅妈妈》组曲配器，用睡美人的故事为题材也编成了芭蕾舞剧。

在为俄罗斯芭蕾舞团写作时，拉威尔结识了斯特拉文斯基。1913年夏天，他们一起在日内瓦湖畔的克拉伦斯住了一阵，两人合作为穆索尔斯基的《霍凡希那》重新配器。那时斯特拉文斯基正在写《春之祭》，看了这份总谱，拉威尔产生了像看《佩列阿斯与梅丽桑德》同样的震动。在瑞士又接触到勋伯格的音乐。这些现代主义音乐对他的影响，都在这一年他写的《马拉美的三首诗》中反映出来。

第一次世界大战也波及到这位音乐家，他入伍当兵，在军中任货车驾驶员。战争对他是一场可怕的经历，他逐渐对帝国主义的嗜杀深恶痛绝，感到德、法两国人民卷入这场战争是毫无意义的，因而不顾舆论的指责，拒绝签名支持一个旨在阻止法国演出德国音乐的组织。1917年他的母亲去世，更使他陷入了严重的沮丧之中，健康急剧恶化，于这年夏天退役。

大战对他的影响在停战后还久不消失，他失眠，不时情绪低落，写得很少。悼念战死友人的《库泊兰之墓》，花了两年的时间才完成。为换一下环境，振作精神，他移居乡下，动手写作几年前狄亚吉列夫委托他写的芭蕾音乐《大圆舞曲》。作品完成并在音乐会上首演获得巨大成功后，狄亚吉列夫却认为它不适合演出而加以拒绝。拉威尔大为恼怒，两人从此绝交。此时，

他还将许多时间用于旅行演出，几乎访问了欧美各国，指挥演出门己的作品。后在离巴黎不远的风景如画的蒙伏拉莫瑞村找到一所小别墅，在那里专心作曲，过着恬静平淡的生活。创作了轻歌剧——芭蕾《孩子与魔法》、《小提琴奏鸣曲》、小提琴曲《茨冈狂想曲》《波莱罗》及两部钢琴协奏曲。

1932年他遭到一场车祸，头部受伤。不久，出现了偏瘫的征兆。曾尝试休假治疗，前往西班牙、摩洛哥旅行，仍无显著好转，自此丧失了工作能力。1937年12月19日做脑手术无效，于28日凌晨在医院去世。享年62岁。

拉威尔是一位善于把民间因素结合到自己音乐语言中的能手，经他消化之后的波莱罗等民间舞曲既富于原味又显示出强烈的个性。

拉威尔是继德彪西之后的又一位印象派音乐大师，是法兰西民族音乐艺术特色的又一体现。

印象音乐家的活动多属于19世纪范畴，它作为一种新的艺术风格曾启迪了20世纪初一大批作曲家进行创作，开辟了一个梦幻和令人着迷的音乐世界。但它的题材、内容只是对自然景物进行描绘，缺乏深刻的思想性和社会意义，因而仅盛行于20世纪初，不久就被新的音乐风格和音乐流派所代替。

三、作品赏析

（一）德彪西《水中倒影》

《水中倒影》创作于1905年，是德彪西根据印象主义的创作手法写成。当作者追忆那荒无人烟的原野时，使他坐立不安，即刻产生了创作的愿望，于是用此作品记载了他一瞬间的强烈印象。艾米尔·韦尔英斯普评述说："德彪西的《水中倒影》是通过音乐对水进行直观描绘，以达到对水的感觉的体验。该曲在印象派的音乐中是一首杰出的作品，德彪西相信这首乐曲将列在舒曼之左或列于肖邦之右占有一席座位。

1.结构布局

《水中倒影》整体上采用三段体的曲式原则，主要由三大部分组成。第一大部分：A（呈示，1~35小节）；第二大部分：B（变奏性发展，36~71小节）；第三大部分：A（紧缩再现——结束，72~95小节）。

第一大部分——A（呈示，1~35小节）

第一小部分——a，1~24小节，①1~8小节，"波与声"。"三音动机"隐伏于1~2小节、5~6小节波浪似的"和弦流"的音响；②9~15小节，"闪烁的波光"。9~10小节、14小节，上、下行平行运动的"音集"（9~10小节的"音集"，是一个五声音阶音调（在上方）与半音阶（在下方）的混合体，犹如"水的涌动"；③16~24小节，"倒影——飘落物——荡开的涟漪"。16~19小节，"倒影——飘落物及其激起的涟漪"由五声音阶五、八度构成的大空间反向平行进行（16、17小节），象征着"地上景物及其水中倒影"（17、19小节），象征着从空间降于水面的"飘落物"；三度结构的分解延宕和弦（18、19小节），象征着"飘落物激起的涟漪"；20~23小节的上行模进音型，象征着"荡开的涟漪"；23小节末拍以后，将"分解和弦音型"改为"纯四度四音列音型"，象征轻拂水面的阵风。24小节有连接——过渡功能。

第二小部分——b，25~35小节，"柔和而富有表情"的主题——"动与静"的变化对比。

第二大部分——B（变奏性发展，36~71小节）

第一小部分——a，36~50小节：1，36~43小节。b，D调性，①1~8小节的"变奏"（写法的改变），将原来的"和弦流"写法改成了三连音节奏的分解形式，音乐更活跃，像轻拂的阵风掠过水面；②44~50小节。48~50小节是又一个小高潮，同时有连接——过渡，以及音阶转换功能。上方是三连音节奏分解和弦的延续，下方是切分节奏、音势增强、跨越两个八度的全音阶八度重复上行级进，像一股劲风将音乐推向一个新的高潮（49~50小节）。

第二小部分——b',51~71 小节：①51~69 小节。51~53 小节，是 25—28 小节"柔和而富有表情"的音乐主题，在上声部、于高音区的变化复现，紧缩了主题后半部分的时值。55~57 小节该主题再次出现时，作了八度重复，其后的 8 小节作了展开，把音乐推向全曲的高潮（58 小节）。之后，当该主题于 66~67 小节及 69 小节最后出现时，音乐已恢复平静，为 a'（a 的变化再现）的出现做了氛围方面的准备；②70—71 小节，连接——过渡，由衬托主题的分解和弦音型，转换成 1~8 小节衬托"三音动机"的"和弦流"音型，准备着 a 的再现。

第三大部分——A'（紧缩再现——结束，72~95 小节）

第一小部分——a',72~82 小节："三音动机"八度重复再现于高音区，清澄、明澈。80~81 小节全音阶性质的连续大三度下行模进，是一个向"尾声"过渡的短小、精炼的"连接句"。

第二小部分——尾声，82~95 小节：极弱奏（ppp），出现于高音区，由琶音奏法奏出的双八度重复"三音动机"，衬托以四、五度叠置的、澄澈的、广阔空间和弦。

2.旋律

在旋律上的表现，德彪西对古典或浪漫派以来习惯使用的旋律写法一向敬而远之，扩展、反复、模进，这些人们熟悉的旋律发展模式在德彪西的笔下变成了短小而互不连贯的动机组合，这样鲜明旋律的意义就被降低了。在《水中倒影》中，第一主题前后出现三次，第二主题出现两次，但每次再现都不会原样重复，都在和声、音色方面进行了不同的处理，因而音乐效果各不相同。毋庸置疑，德彪西在创作乐曲最初的动机时，一定考虑到"水"的特征，倒影的水是平滑、清澈、规整的。于是把简单的"三滴水"作为第一主题出现在乐曲的开头，清凉的感觉油然而生。

整首曲子基本都是五声性的旋律成为《水中倒影》中的主导动机，这个

动机给我们提供了一种有关"水"的印象。在第二主题出现之前，作者用了六声音阶的华彩作为连接和背景，从第 25 小节开始，"倒影"的主题旋律在中音区出现。

对德彪西而言，艺术技巧与炫技是同义词；我们宁可将其看成是某种改变音质以创造出恰当的音色气氛的能力。涉及到的技巧也就是控制力度强弱的技巧。德彪西的要求是精巧而微妙的，并且由于它们非常不同于古典传统，需要对整个表达方式有一个全新的认识。《水中倒影》充分展示了印象派的艺术风格，是音乐中印象主义的一个完美范例。由于缺乏传统的和声、可追循的旋律、清楚的节奏，这些都有助于产生细致优雅而朦胧的效果，他暗示而不是描述主体内容。他所用到的和弦及琶音构成了变化而波动的和声，这些和声都是基于全音阶和五声音阶之上的。由于极端的半音阶手法，能轻易且毫无准备地从一个调移到另一个调上，打破了传统的调性关系。他将全音音阶融合进自己的风格中，创造出一类完全适合于焕发出音阶中固有音色的音乐。他成为了自李斯特以来最伟大的钢琴音色的革新家，当他以这些具体的革新完成了他自己在印象主义领域探索的同时，也就用其基本的音响原则为后继的作曲家们打开了 20 世纪的大门。他所作的音乐实验至今已影响了 20 世纪的几代作曲家。

（二）德彪西《月光》

钢琴曲《月光》是德彪西于 1890 年创作的《贝加摩组曲》中的三首，根据法国诗人魏尔伦的诗创作写成。1884 年德彪西赴意大利留学，其间游历了意大利北部的贝加摩地区，那里美丽的风光给他留下深刻印象。旅行归来，读到魏尔伦的《明月之光》后激发冲动和灵感，写成了《贝加摩组曲》，该组曲包括《前奏曲》《小步舞曲》《月光》《帕斯比叶》，其中第三首就是《明月之光》。乐曲以轻柔的笔触、恬淡的色调以及诗意的柔情，绘声绘色地勾划出一幅夜色茫茫、诗人望月咏怀的绝妙图画，充分表达了贝加摩月色给

曲作者留下的美好印象。古今中外，以"月光"为主题的作品屡见不鲜，但德彪西的创作打破了许多常规。如各种音程的平行进行、不协和音的自由、大胆地运用，以及飘逸的音响组合及变幻无常的节奏音型处理等，使乐曲充满了无尽的浪漫色彩，产生了一种梦幻般的空灵精致之感。在演奏技巧方面，既要突出清秀明朗的高音，又要把握好中声部的和弦及双音，此外，还要保持住温和持久而不沉重的低声部。与此同时，演奏者所具有的丰富情感、想象力以及控制自如和恰到好处的激情，也是确保乐曲完美表现的重要因素。然而要做到这一点，必须对乐曲每一段落中的演奏细节及意境刻画有充分地理解和把握。

第一乐段（1~26小节）：降D大调，9/8拍子。乐曲由弱拍开始，高、低音区先后出现两组同样的三度音程旋律，低音区为背景保持。其中的双音重复为旋律的发展铺造了一个幽静、淡雅的环境，而接下来出现的减七和弦使音响起了一些微妙的变化，仿佛月亮才刚刚升起，静静地若隐若现。对此，德彪西曾要求演奏者要忘却钢琴毡槌击弦的发声原理，而要想象成琴键有一种磁力吸住手指而被动击弦发声，甚至想象键盘上有一层丝绒，弹上去有一种绵柔的舒服之感，所以演奏时要注意手指尽量贴近琴键。到第9小节又与开头一样，这时高音区由三度双音扩开为八度音程，中音区也渐渐展开，不太协和音程使音响更加丰满和更具表情，演奏力度要稍微加强一些。到第15小节，旋律起了戏剧性的转折，由明净的高音区直接跳到低音区，以重复八度为背景，中音区和高音区为对位式的和声进行。弹奏第15-24小节时，右手要突出高音区的旋律音，左手伴奏声部要弹得稳而松，控制好力度。德彪西在旋律中运用了大量不协和音程的平行进行，各种性质的和弦轮流交替进行，音响色彩奇异动人，仿佛一阵夜风吹过，空中霁云飘舒、星光浮动、天地静寂，唯一皓月悠悠上升，好一幅美丽的夜景图画！

第二乐段（27~36小节）：开始用三度、六度上行琶音交替模进，"Un

poco mosso" 的意思是稍微活跃点，左手旋律起伏较大，带动高音部的主旋律进行，实际上左手旋律是分解和弦模式，恰到好处的三、六度琶音增添了绵绵不断华丽流动的气氛，偶尔的临时变音更增添了奇异不凡的神秘色彩，右手的主旋律稍稍低沉些，显得悠长飘渺。在这个乐段里，力度尽量作到实而不硬、轻而不虚，指尖触键要做到轻柔细致。

第三乐段（37~42 小节）：此乐段调性起了变化，犹如展开了一幅前所未有的奇妙画面。从这里我们可以看出，德彪西在《月光》中对光色的描绘是很特殊的，他不是在描写光线和色彩的本身，而是带给人一种光线和色彩的瞬间反映，所以它的颜色不是一种凝固的颜色，像中国画里的不断变幻的黑，我们欣赏它时不要只看到黑白两种颜色，它的墨色其实一直在变。类似于透过云彩的月光，有时月光被云遮住了，所看见的是折射过的月光；有时看到的是没被遮住的完整月亮；有时看到的是透过不规整的淡云露出的一点残缺的月光，这样的光不是直截了当的凝固的光，而是一种闪烁不定、摇晃变幻、忽明忽暗、忽隐忽现的光，这就是乐曲所呈现出来的一种光感。这段乐曲的总体情绪是活泼和轻巧的，高音区摆脱了低音区深沉的吟唱，变得快乐起来。其意境的刻画宛如月亮已经升上天空，银光洒遍大地，从前面的一长串"逆向旋律"逐渐转到右手旋律，音响色彩更明亮开阔了。此段中琶音的弹法需要特别注意，因为德彪西对手指的颗粒性并不感兴趣，所以不能把琶音一个个地弹出来，而要形成波浪般的和一连串的音响效果。当然，这种效果的产生仅靠踏板是不够的，还要求手指较被动地在琴键上一带而过，同时音量不宜过大。

第四乐段（43~65 小节）：乐曲再次回到了降 D 大调，情绪也逐渐从激动恢复到柔和平静。高音部减弱，中音部开始强调旋律，低音部则如磐石一样平稳安沉。到 49 小节旋律则由中声部移到高声部，音响越来越柔和，速度自由地放慢。到第 51 小节，速度和旋律均回到第一段，首尾呼应。此时

左手伴奏部分运用琶音上行,比开头第一段的三度双音更悠长,更富于层次感。另外,旋律中添加的一些不规则、不协和的和声音程,使音乐色彩既变化又统一,这种手法是德彪西在音色运用中的一种新颖独到的创造。

尾声:由第66小节开始的尾声旋律是由分解和弦及琶音构成的,并使用了临时变音记号,使调性色彩变得模糊而神秘。弹奏此段音乐时应该追求音色的柔美飘然,达到一种半透明状态,为此,踏板要踩得浅一些,并注意此处的 "morendo iusqua la fin" 标记,意为一直渐慢渐弱到曲终。另外,弹奏渐弱时手指要像橡皮似的坚韧,力求抚摸般地触键,手臂很松弛,力度层次处理为p-pp-ppp,感觉像乘电梯似地下沉。音乐画面仿佛月亮已偏西,夜风渐止,东方天际微微泛白,夜色即将过去。最后,音乐以优美的琶音和弦结束,音色清新、柔美、明净,全曲结束时最高音停留在第Ⅴ级音上,余音袅袅,意境悠长……

总之,通过对《月光》的简要分析,可以看出印象派钢琴音乐语言的特点是清晰的旋律因素被削弱了,和声的逻辑功能体系被打破,和弦的音响色彩被提高到了重要的位置。同时形成了各种调式、音阶的自由运用。传统意义上的那种严格的强弱交替规律及充满动力感的节奏型,被流动、自如和随心所欲的节奏运动所取代,乐曲的曲式结构也表现得更为自由。因此,一个优秀的钢琴演奏者在演奏德彪西的作品时,决不能首先考虑和声、手指运动、曲式等因素,而必须把美妙的声音放在首位。在德彪西的作品中,声音的力度主要在弱的范围内变化,并在弱奏范围内做出无数层次的音色对比,而且这种色彩上的要求很大程度上来自于感觉。在德彪西的钢琴作品中一般都有二至四个不同层次,演奏者需要细心体察每一层次的不同形象、不同作用、不同地位,从而弹奏出美妙的、变化无穷的音响色彩。

(三)拉威尔《波莱罗舞曲》

波莱罗,有着独特的法式气息,像是轻轻地从远方飞来的一个精灵,悄

悄地出现在你的身边,慢慢地在你身边转着优雅的节拍,越来越快。不是那种华尔兹,也不是宫廷交换舞伴的乐曲,它是舞曲,但不属于一群人,至少我是这样认为的。它适合一个人赤着脚,穿着棉质的睡衣,坐在秋千上荡漾着,或站在柔软的草地望着月夜自我观赏,如果有所爱的人在身边,也极适合两人在一起沉醉。

在西班牙的一个小酒店里,一个少女在翩翩起舞。开始时她只是缓缓跳动,舞姿优美而轻盈。随着音乐的逐渐热烈,舞蹈也越来越欢快奔放,迷住了在场的人们。他们开始随着音乐打着节拍助兴,并情不自禁地与少女一起欢舞,最后在狂欢的气氛中结束。

拉威尔在该作品中采用了非常独特的手法:全曲在一个固定的节奏背景上,由两个主题及其不断的交替反复组成。节奏充满活力,贯穿全曲始终。全曲始终在 C 大调上,只是最后的两小节才开始转调;前半部分配有和声,除了独奏就是齐奏,后半部分附有淡淡的和弦。而且自始至终只有渐强的变化。

乐曲开始由小鼓和中提琴、大提琴的拨弦来表现"波莱罗"的节奏(铃鼓自始至终打着相同的节奏)。这种节奏持续四小节之后,从第五小节开始出现了第一主题,第一主题舒展明亮,具有浓郁的西班牙风格,该主题先由长笛在低音区轻轻奏出;期间经单簧管反复之后,由大管奏出第二主题。乐曲的第二主题是第一主题的黯淡的答句,第二主题被作者称为具有西班牙——阿拉伯风格。

两个主题在调式色彩上形成鲜明的对照,连续反复了八次,整个音乐在进行过程中,旋律、节奏和速度始终保持不变。在第三次反复时,加入了平行的大三和弦,形成了平行声部,仿佛两个调甚至三个调同时存在,产生了多调式的色彩效果。在主题的不断反复中,力度从弱到强,不同乐器的应用和色彩不断的变化,使得情绪越来越热烈。临近尾声,旋律突然转为 E 大

调，又迅速转回 C 大调，在不协和的音响和强烈的节奏中，以变格的方式结束了全曲。该曲被公认为 20 世纪法国最有代表性的管弦乐作品之一。

它具有西班牙舞曲特点，但却明显加入了法国的元素。这首超过 15 分钟的曲子乍一听显得十分单调乏味，甚至曾有人称它为"偏执狂的作品"。因为乐曲从旋律、和声到节奏、速度，始终保持不变。音乐的第一主题和第二主题在小鼓和铃鼓的固定音型伴奏下，一问一答不厌其烦地重复进行，而且乐曲始终建立在 C 大调上，只是在结尾两个小节才转入 E 大调，但随即又回到了 C 大调上。据说，另一位法国作曲家施密特首次听到这首乐曲时，曾烦躁地大声问道："为什么不转调？"可见音乐有其单一的特性。音乐唯一的变化就是渐次增强的音乐及乐队的规模，听起来有一种自始如一的执着感觉，尽管这种执着近乎顽固，不过，这首乐曲所传达出的不屈不挠的性格，一直深为广大音乐爱好者所喜爱。

第三节　现代音乐

在音乐领域，"modernist"这个术语一般指出现在 20 世纪初左右的音乐语言上的重要分离，在和声、旋律、音响效果和节奏方面的音乐观念里创造出一系列新的理解的音乐语言。现代音乐（或称"现代主义音乐""现代派音乐"modernist music）指的是 19 世纪末、20 世纪中非传统作曲技法，非功能和声体系作为理论支撑的，用新的作曲手法、音乐理论、音乐语言创作的音乐。

一、现代音乐概况

在历史上，从来也没有一个时期像 20 世纪那样风云变幻。两次世界大战改变了各国的边界和人们的思想方法，科学正在以令人目眩的速度把我们推向一种尚未为人所知的未来。在反时代精神的策动下，各种艺术，如绘画、雕刻、文学、戏剧和音乐，正在冲破着各种旧的形式，试图表现新的生

活方式。

(一) 现代音乐的特点

在每个国家，20世纪的作曲家们都在对音乐的诸要素，如节奏、旋律、和声、曲式等进行着实验。

本世纪杰出的前苏联作曲家肖斯塔科维奇曾经说过，他赞成这样一种音乐，在其中所有的主题都绝对不出现重复，而且每个小节都应当同前面所有的小节完全不同。

许多作曲家都对节奏进行着实验。有的作曲家写出了既没有小节线，也根本没有节奏型的乐曲。其他现代作曲家们正在制造另一种音乐，在这种音乐中，一个管弦乐队或合唱队的两个部分有完全独立的节奏。这些现代派也许没有认识到：这种不同节奏的同时使用早在美国印第安人的音乐里就已经出现了。

作曲家们还在旋律上，即各音的横向安排上做出了同样令人惊讶的改变。有些作曲家回到了古希腊人和早年教堂神父们的调式上去；有的作曲家从东方人的滑行音阶取得灵感，将"四分之一音"和比"四分之一音"更小的音程差别运用到了乐曲之中；有些人甚至发明了一架能分音而不是半音的钢琴。虽然这种音乐并没有得到发展，但它的确有助于使音乐家们更注意半音阶音乐，即利用所有半音的音乐。这种对半音的运用最著名的例子是奥地利音乐家勋伯格的十二音音阶。在形成一个旋律时，十二音音阶（由钢琴上一个八度范围内所有的白键和黑键组成）的每个音都必须逐个用过一次以后才能再用。当然，这种音乐没有特定的调子，因此被称为"无调性的音乐"。

在和声（即不同的音同时发音）方面，也有一些惊人的新发展。那些恢复古代调式的作曲家们往往也重新运用了古代的和声，例如多少世纪以来，曾经被传统和声学认为"用起来太僵硬"和"听起来太别扭"的平行四度和

五度进行都得到了利用。

在现代音乐中,我们还可以发现叫做"多调性音乐"的东西,即同时用两个调子写的音乐。例如,一个旋律或主要的主题可能是 C 调的,而它的伴奏或助奏声部却可能是升 F 调的。

(二)复杂的现代音乐流派

正如 20 世纪的其它艺术形成那样,音乐艺术也趋向于多样化,众多的流派各成一体,都完全脱离了古典的美学传统。比较典型的几个音乐流派为:以巴托克、斯特拉文斯基为代表的"原始主义";以亨德密特为代表的"新古典主义"等。本世纪中叶以后,还出现了"序列音乐""偶然音乐""具体音乐"等略显"怪异"的全新流派。

无论文学、美术还是电影、音乐等各个艺术分支,许多 20 世纪的现代艺术作品问世之初,总难免遭到非议,其原因或者是与传统美学相悖,或者是难以理解。但是其中又有相当一部分作品经过时间的推移,逐渐得到人们的认可,而成为现代艺术中的名作。

(三)乐器方面的变革

随着 21 世纪电子技术的迅猛发展,音乐艺术也受到很大冲击,电声乐器从它的诞生之日起就对传统乐器提出了挑战。不过,那些至今已经得到广泛使用的电子乐器,如电风琴、电钢琴和电吉它,在音色上并不是新的乐器。前两种乐器只是模仿原有乐器的音色,而第三种乐器则只是扩大了原来乐器的音量。后来由于电子合成器的出现,人类终于可以演奏出人声、风雨声等传统乐器所不能实现的音色。

二、现代音乐的种类

现代音乐的种类非常繁杂,相互还有交叉和借鉴,比较有影响的有以下几类。

(一)总体序列音乐

第二次世界大战后现代音乐第一个重要发展阶段是序列音乐的盛行。20

世纪 50 年代初期，以梅西安、布莱兹等人为代表，在勋伯格和韦伯恩创立的十二音技法的基础上，进一步发展而成总体序列音乐。十二音音乐的序列手法仅表现在音高上，而总体序列音乐还在节奏、力度、音色等方面采用了序列手法。其结果是音乐的所有要素均获得同等的重要性，音乐中的结构组织完全依赖于严格的数学计算。这种倾向是音乐思维的极端理性化所造成的，序列主义的创作方法在西方相当受重视。序列主义在电子音乐中也得到进一步的运用，各种参数常被编成序列通过电子计算机输入到电子合成器中。

总体序列音乐的创作由法国作曲家梅西安和他的弟子布莱兹为代表。

梅西安（1908—1992 年）生于法国阿维尼翁一个知识分子家庭，11 岁便入巴黎音乐学院，1931 年毕业，后担任巴黎三一教堂管风琴师达 40 年。1936 年他创立"青年法兰西小组"，并在巴黎音乐师范学校和合唱学校任教；1940 年在第二次世界大战中被俘，在德军集中营中作有《最后时刻四重奏》；1942 年被释放后，任巴黎音乐学院教授；1944 年出版理论著作《我的音乐语言技术》，总结了他当时的音乐思想。

梅西安是一位博学多才的作曲家，他受象征主义美学的影响并是一个狂热的天主教徒，所以其工作贯穿着宗教的神秘色彩。他的音乐，主要涉及三个方面的内容：宗教、爱情和大自然。其重要作品有：管风琴组曲《上帝的诞生》；为小提琴、大提琴、单簧管和钢琴而作《最后时刻四重奏》；钢琴套曲《二十次凝视圣婴》；管弦乐曲《三部小神迹剧》；大型交响曲《图朗加利拉》；序列技术作品《四首节奏练习》；钢琴与乐队《异国鸟》；管弦乐与合唱《我主耶稣的变容》等。

梅西安的音乐很富于个性，以丰富的音响组合和浓艳的色彩著称。他把各种素材按照自己的方式加以变化，综合在他的创作之中。

梅西安是第二次世界大战后西方音乐史上的关键人物，起着承前启后的

作用，有人称他为"现代音乐之父"。他的著名学生有：布莱兹、施托克豪森、泽纳基斯，以及中国当代作曲家陈其钢等。

布莱兹1925年出生于法国蒙布里松，1942年考入巴黎音乐学院，在梅西安班上学习了三年和声，荣获头等奖；同时他还从师奥涅格的夫人沃拉布尔学习对位法，从师勋伯格的学生莱博维兹学习十二音技法。因此，布莱兹是一位既了解法国的新音乐，也了解新维也纳乐派音乐的作曲家。

1946年，布莱兹经奥涅格介绍担任了勒诺·巴罗演出公司的音乐指导，并从事作曲。从那以后，他的指挥活动一直没有停止过，并取得很大的成功。他曾被邀请担任世界著名乐团如纽约爱乐乐团、伦敦BBC交响乐团的指挥。20世纪50年代他开始从事教学工作，通过作曲、指挥和教学，布莱兹积极宣传现代音乐，成为现代音乐先锋派的著名代表。

布莱兹的音乐创作以韦伯恩后期的"点秒序列"原则为出发点，创作了总体序列的一系列方法，经过了由表现主义向总体序列主义的转变。他的声乐和室内乐重奏曲《无主的锤子》堪称现代主义音乐的经典作品，这部作品是为女低音和小乐队而作，全曲由4首声乐曲和5首器乐曲组成，歌词选自法国超现实主义诗人夏尔的同名组诗。其他重要的作品还有3首钢琴奏鸣曲、钢琴曲《结构I》和《结构II》、带电子音响的《力量之诗》等。

(二)电子音乐

广义的电子音乐泛指一切利用电子手段产生或修饰的声音制作而成的音乐；狭义的电子音乐指不仅在演奏上而且在作曲上利用电子手段而形成的音乐。本书主要讨论后者，它的产生是第二次世界大战后科学技术迅速发展的结果，也是噪音音乐在新时期继续试验的产物。

对电子音乐的探索开始于20世纪50年代。1951年前西德克隆广播电台最早开始了电子音乐的实验。科隆实验室的建立者艾默特是一位作曲家，毕业于科隆音乐学院，信奉十二音体系。他对施托克豪森影响很大。艾默特于

1953 年在该台制作了电子音乐《音结合联系》。随之，施托克豪森创作了《练习曲Ⅰ、Ⅱ》《少年之歌》等，他们均为早期电子音乐的杰作。

电子音乐的发展，经历了录音带音乐、合成器音乐和计算机三个阶段，每一阶段的发展都与现代科技的革新紧密相连。1967 年，美国作曲家苏伯尼克利用合成器创作的电子音乐《月亮上的银苹果》广为流传；计算机音乐的代表人物是法国的里塞，他的代表作是《突变Ⅰ》。电子音乐作曲家中较有影响的还有：德国的克雷内克，法国的贝里奥、瓦雷兹，美国的巴比特，日本的松下真一等，但就世界性的影响来说，成就最大者还是德国的施托克豪森。

施托克豪森 1928 年出生于德国科隆近郊，19 岁入科隆音乐大学，随瑞士作曲家马丁学习作曲，1951 年毕业后去巴黎随梅西安、米约等作曲家深造，并在巴黎电台进一步接触了具体音乐，电子音乐。他 1953 年回到科隆，参加科隆电台电子音响研究室的工作，1963 年任该室艺术指导；1971 年任科隆音乐高等学校作曲教授，以科隆为基地展开了世界性的活动，创作、发行唱片、演讲、巡回演出。他是第二次世界大战后最为成功的先锋派作曲家之一。

施托克豪森的创作，早期以整体序列主义为起点，如序列音乐《对位》，为 10 件乐器而作；20 世纪 50~60 年代则以电子音乐结合偶然音乐的方式进行创作，主要作品有《电子练习曲Ⅰ、Ⅱ》《青年之歌》《音组》等；20 世纪 60 年代以后，其作品仍从传统人声、乐器与电子音响的组合入手，但形式更为多样和新齐，如《瞬间》《混合物》《来自七天》等。施托克豪森的创造标新立异，尽力创造新的音响世界的表现方法。如《来自七天》没有乐器，只有文字提示，演奏者们依靠直觉，依靠相互之间的默契，即兴奏成一首新的乐曲；在《瞬间》中，充满着唱、说话、嘀咕、呼喊、拍手，甚至跺脚等声音。

施托克豪森的创作涉及第二次世界大战以来几乎所有大小流派，如序列音乐、电子音乐、偶然音乐、空间音乐、直觉音乐等，并广泛吸收世界各地的各种艺术形式，与其自由的表现精神和独特的表现手法相融合，形成个人风格。

(三)美国音乐

美国音乐起源于印第安人的音乐。美国音乐经过长期发展，到 20 世纪初才具备独特的美国风格，并取得了与西方各国音乐文化同样重要的地位。在此之前，美国的专业音乐十分不景气，那时占据美国乐坛的多是外来的音乐和音乐家，尤其是德国。因而他们演出的作品大多是欧洲人写的，即便是美国人写的，也是模仿欧洲风格。南北战争（1861—1865年）以后，虽然出现了一批德国留学归来的作曲家，具有相当专业技巧，有的与欧洲不相上下，但是他们的作品没有独创性，没有美国自己的特点。美国音乐在世界上仍然没有地位。他们的本土音乐只有一些黑人歌曲和印第安人歌调。虽然也有人根据印第安人的曲调写过美国式的音乐，毕竟影响不大。

在创作上开始带有美国风味，是将近 20 世纪初的事情。第一位这样做的作曲家是麦克道尔（Edward Mac Dowell, 1861—1908 年）。他先去法国，后又去德国学习，回国后一边教学，一边创作（这也是一般作曲家的经历）。他的作品有美国特点，但基本上还是按照 19 世纪欧洲浪漫主义风格写成。他最著名的作品是管弦乐《印第安组曲》（即《第二组曲》，1895），另外还有钢琴小品《森林素描》（1896）、《海》（1898）、《炉边的故事》（1902）、《新英格兰牧歌》（1902）等。

当时，尽管很多人认识到，应该摆脱德国音乐的控制，但是，究竟怎么摆脱，美国音乐应该是什么样子，不很清楚。德沃夏克于 1892-1895 年间应邀就任纽约音乐学院院长（他在那里创作了《新世界交响曲》），曾建议美国

作曲家把美国印第安人和黑人的音乐运用到自己的创作中去。在这方面进行尝试的作曲家有吉尔伯特（Henry Gilbert, 1877—1952, 采用印第安音乐素材）。也有人转向法国印象主义音乐，如格里费斯（Charles Griffes, 1884—1920），他成了美国印象主义代表人物。同时期，另有一位作曲家，孤立于音乐界，单枪匹马，独自探索美国化的音乐语言，这就是艾夫斯（Charles Ives, 1874—1954）。他埋头写了不少作品，但没有机会演出，等到30年代，人们发现他，向他欢呼时，他已成为了老人，不再从事创作。

尽管艾夫斯的作品很有美国特点，但当时没有人知道他。一般地说，美国音乐的真正成熟，涌现出一批作曲家，是20、30年代的事情。他们可算是美国音乐的第二代，如科普兰（Aaron Copland, 生于1900）、哈里斯（Roy Harris, 1898—1979）、辟斯顿（Walter Piston, 1894—1976）、塞欣斯（Roger Sessions, 1896—1984）、汤姆森（Virgil Thomson, 生于1896）、斯蒂尔（William Still, 1895—1978）等。

1.爵士音乐

爵士乐成形时间是19世纪末20世纪初。公认的发祥地是美国南部路易斯安那州的一个亚热带城市——新奥尔良。

在众多流行音乐中，爵士乐是出现最早并且是在世界上影响较广的一个乐种，爵士乐实际就是美国的民间音乐。欧洲教堂音乐、美国黑人小提琴和班卓传统音乐融合非洲吟唱及美国黑人劳动号子形成了最初的"民间蓝调"，"拉格泰姆"和"民间蓝调"构成了早期的爵士乐。

爵士乐的另一个起源，是来自一种叫"拉格泰姆"的钢琴音乐。"拉格泰姆"是Ragtime这个词的音译，词意是"参差不齐的拍子"。故又称为"散拍乐"。它也是从非洲民间音乐发展而成。19世纪末，一个名叫司科特·乔普林（Scott Joplin, 1869-1917年）的黑人钢琴手创造了一种新风格的钢琴音乐：右手高音声部演奏切分音节奏很特别的主旋律或琶音。一般4/4拍乐曲，

一、三拍为强拍，二、四拍为弱拍，而他在高音声部每一拍半、即三个八分音符时，就出现一次强音，而左手则是规律地演奏由四分音符轻重音组成的节奏，一、三拍为低音强拍，二、四拍为和弦、弱拍。这样左右手形成交错的节拍，使音乐带有幽默、欢乐、活泼的情趣，由于这一创造，乔普林被人们誉为"拉格泰姆之王"。

有人说 Jazz 这个词，是从非洲土语 Jaiza 演变而来。这个词原意思是"加快击鼓"；另一种说法是：早年新奥尔良有位乐手名叫 Jasper，大家叫惯了，都叫他 Jas，后来一传再传，就变成了 Jazz 了；还有人说 Jazz 这个词是由 Chaz 这个词演变而来的。

作曲家格什温可以说是一位音乐革新者，他从 1924 年元月开始动笔，仅仅花了一个星期的时间就完成了一首崭新的爵士音乐。由于里面主要用的是"布鲁斯音阶"和小三度、纯五度、小六度构成的七和弦，故将所作曲子取名为《布鲁斯狂想曲》(Rhapsody in Blue)，在我国译作《蓝色狂想曲》。这次演出大获成功。从此，爵士乐受到严肃音乐家及知识阶层的重视，许多作曲家也竞相效仿，创作了许多爵士风格的音乐作品，如美国的一些音乐剧，兴德米特的《舞蹈组曲》、斯特拉文斯基的《黑色协奏曲》等，都运用了爵士音乐的素材和节奏。

2.摇滚音乐

"摇滚"是一种流行音乐风格，起源于 20 世纪 40~50 年代的美国。最初的摇滚乐是黑人布鲁斯、福音音乐、爵士乐与乡村乐的结合。摇滚乐的元素可追溯到 20 年代的布鲁斯和 30 年代的乡村乐，然而其在 50 年代才开始作为一种独立的音乐风格而广泛流行。

从 20 世纪 50 年代起，人们在广播和唱片中认识了一种新的流行音乐，这种音乐每一拍节奏都非常强烈，歌词写的也十分新鲜，一下子征服了许多美国人的心。1951 年，美国克利夫兰电台首次播放这类音乐时，为了使听

众感到新鲜，一位名叫艾伦·弗里德的播音员在播放前介绍时，给这种音乐命名为"摇滚乐"。1955年，一位名叫 Bill Haley 的歌星演唱并录制了一张名叫《整日摇滚》（Rock Around the Clock）的唱片，引起了极大的轰动，前后出售了1 500多万张，成为世界上最畅销的唱片之一，摇滚音乐的名称便由此而来。

猫王，埃尔维斯·普雷斯利，美国摇滚乐史上影响力最大的歌手，有摇滚乐之王的誉称。猫王于1935年1月8日出生在美国一个贫穷的农场工人家庭里。他从小就沉迷于福音音乐。同时，贫民窟里流行的节奏强烈的黑人音乐，以及蓝调、民谣亦深深打动了年幼的猫王。1948年，猫王举家迁到了孟菲斯。在这里，猫王开始接触了职业乐手，偶然中他参加了四人福音歌曲演唱组"黑森林兄弟"（Blackwood Brothers）的演出。可以说这次的搬家开启了猫王音乐生涯之路，孟菲斯的黑人灵魂乐及 R&B，再结合白人乡村音乐成为了猫王特有音乐与演唱风格的形成根源。

他经典的作品可以说数不胜数，例如：She's Not You 整首歌从头到尾添加诡异气氛的合音。在美国，She's Not You 在1962年8月升到流行排行榜第五名，在英国则是扶摇直上，荣登畅销曲行列的冠军；Flaming Star 优美的吉他演奏，不定音的鼓潜在地演奏出固定音型，给予歌曲一种"印地安的感觉"，以便与剧本一致（猫王饰演一名混血儿）。

3.嘻哈音乐

嘻哈这种活动源于美国年青人（主要来自美国黑人，但并不完全来自于他们），并由此蔓延至全世界。嘻哈的四个主要元素是：说唱、DJ、涂鸦艺术和街舞。后来，这个词变成了饶舌乐的委婉语，当时过种音乐极受年青人的追捧，但是这两个词却不可以混为一谈，因为饶舌乐（说唱乐）是在音乐的伴奏下，口中念着歌词的一种音乐，即：Hip-hop Music 嘻哈音乐。

HipHop 一词源于美国黑人，Hip 的意思是屁股，Hop 的意思是跳跃。整个 Hiphop 文化发源于 20 世纪 60 年代的美国曼哈顿的布鲁克林区。众所周知，布鲁克林区是美国一个著名的贫民区，在这个生活环境下，人们找不到工作，也没有足够的钱进行学习，无所事事的黑人青少年就整日在街头以唱歌跳舞，打街头篮球等为乐，在这个过程当中，黑人独有的音乐天赋、身体柔韧性和创意灵感被带到了他们的歌舞文化当中，逐渐形成了他们特有的歌舞形式。他们买不起好的音响设备，只能提着老式的大录音机去到他们的娱乐场地，他们没有钱买流行的衣服，只能将就穿着他们父母的，比他们身体大了一号的衣服，于是又形成了特有的服饰文化。

第四章　中国音乐鉴赏

中国是世界上音乐艺术最为丰富多彩的一个文明古国。爱国，就要了解和热爱我们源远流长的祖国文化；爱国，就要了解和热爱祖国文化宝库中灿烂辉煌的民族音乐。

第一节　中国古代音乐

中国音乐有着悠久的传统，那自由灵活的曲式、隽永典雅的曲调、规整的节奏、气韵连贯的自然和谐的旋律，沉淀着我们中华民族崇高而优美、博大而智慧的精神气质。

一、音乐发展概况

（一）远古时期

中华民族音乐的蒙昧时期早于华夏族的始祖神轩辕黄帝两千余年。据今六千七百年至七千余年的新石器时代，先民们可能已经可以烧制陶埙，挖制骨哨。这些原始的乐器无可置疑地告诉人们，当时的人类已经具备对乐音的审美能力。远古的音乐文化根据古代文献记载具有歌、舞、乐互相结合的特点。葛天氏氏族中的所谓"三人操牛尾，投足以歌八阕"的乐舞就是最好的说明。当时，人们所歌咏的内容，诸如"敬天常""奋五谷""总禽兽之极"反映了先民们对农业、畜牧业以及天地自然规律的认识。这些歌、舞、乐互为一体的原始乐舞还与原始氏族的图腾崇拜相联系。例如黄帝氏族曾以云为图腾，他的乐舞就叫做《云门》。关于原始的歌曲形式，可见《吕氏春秋》

所记涂山氏之女所作的"候人歌"。这首歌的歌词仅只"候人兮猗"一句，而只有"候人"二字有实意。这便是音乐的萌芽，是一种孕而未化的语言。

(二)夏、商时期

夏商两代是奴隶制社会时期。从古典文献记载来看，这时的乐舞已经渐渐脱离原始氏族乐舞为氏族共有的特点，它们更多地为奴隶主所占有。从内容上看，它们渐渐离开了原始的图腾崇拜，转而为对征服自然的人的颂歌。例如夏禹治水，造福人民，于是便出现了歌颂夏禹的乐舞《大夏》。夏桀无道，商汤伐之，于是便有了歌颂商汤伐桀的乐舞《大濩》。商代巫风盛行，于是出现了专司祭祀的巫（女巫）和觋（男巫）。他们为奴隶主所豢养，在行祭时舞蹈、歌唱，是最早以音乐为职业的人。奴隶主以乐舞来祭祀天帝、祖先，同时又以乐舞来放纵自身的享受。他们死后还要以乐人殉葬，这种残酷的殉杀制度一方面暴露了奴隶主的残酷统治，而在客观上也反映出生产力较原始时代的进步，从而使音乐文化具备了迅速发展的条件。

(三)西周、东周时期

西周和东周是奴隶制社会由盛到衰，封建制社会因素日趋增长的历史时期。西周时期宫廷首先建立了完备的礼乐制度。在娱乐中不同地位的官员规定有不同的地位、舞队的编制。总结前历代史诗性质的典章乐舞，可以看到所谓"六代乐舞"，即黄帝时的《云门》，尧时的《咸池》，舜时的《韶》，禹时的《大夏》，商时的《大濩》，周时的《大武》。周代还有采风制度，收集民歌，以观风俗、察民情。赖于此，保留下大量的民歌，经春秋时孔子的删定，形成了我国第一部诗歌总集——《诗经》。它收有自西周初到春秋中叶五百多年的入乐诗歌一共305篇。在《诗经》成书前后，著名的爱国诗人屈原根据楚地的祭祀歌曲编成《九歌》，具有浓重的楚文化特征。至此，两种不同音乐风格的作品南北交相辉映成趣。周代时期民间音乐生活涉及社会生活的十几个侧面，十分活跃。世传伯牙弹琴，钟子期知音的故事即始于此

时。这反映出演奏技术、作曲技术以及人们欣赏水平的提高。古琴演奏中，琴人还总结出"得之于心，方能应之于器"的演奏心理感受。著名的歌唱乐人秦青的歌唱据记载能够"声振林木，响遏飞云"。更有民间歌女韩娥，歌后"余音绕梁，三日不绝"。这些都是声乐技术上的高度成就。周代音乐文化高度发达的成就还可以一九七八年湖北随县出土的战国曾侯乙墓葬中的古乐器为重要标志。

（四）秦、汉时期

秦汉时开始出现"乐府"。它继承了周代的采风制度，搜集、整理改编民间音乐，也集中了大量乐工在宴享、郊祀、朝贺等场合演奏。这些用作演唱的歌词，被称为乐府诗。汉代主要的歌曲形式是相和歌。它从最初的"一人唱，三人和"的清唱，渐次发展为有丝、竹乐器伴奏的"相和大曲"，并且具"艳—趋—乱"的曲体结构，它对隋唐时的歌舞大曲有着重要影响。汉代在西北边疆兴起了鼓吹乐，它以不同编制的吹管乐器和打击乐器构成多种鼓吹形式，如横吹、骑吹、黄门鼓吹等等。它们或在马上演奏，或在行进中演奏，用于军乐礼仪、宫廷宴饮以及民间娱乐。今日尚存的民间吹打乐，也有汉代鼓吹的遗风。在汉代还有"百戏"出现，它是将歌舞、杂技、角抵（相扑）合在一起表演的节目。

（五）三国、两晋、南北朝时期

由相和歌发展起来的清商乐在北方得到曹魏政权的重视，设置清商署。两晋之交的战乱，使清商乐流入南方，与南方的吴歌、西曲融合。在北魏时，这种南北融合的清商乐又回到北方，从而成为流传全国的重要乐种。汉代以来，随着丝绸之路的畅通，西域诸国的歌曲已开始传入内地。北凉时吕光将在隋唐燕乐中占有重要位置的龟兹（今新疆库车）乐带到内地。由此可见当时各族人民在音乐上的交流已经十分普及了。这时，传统音乐文化的代表性乐器古琴趋于成熟，这主要表现为：在汉代已经出现了题解琴曲标题的

古琴专著《琴操》。三国时著名的琴家嵇康在其所著《琴操》一书中有"徽以中山之玉"的记载。这说明当时的人们已经知道古琴上徽位泛音的产生。当时，一大批文人琴家相继出现，如嵇康、阮籍等，《广陵散》(《聂政刺秦王》)《猗兰操》《酒狂》等一批著名曲目问世。南北朝末年还盛行一种有故事情节，有角色和化妆表演，载歌载舞，同时兼有伴唱和管弦伴奏的歌舞戏，这已经是一种小型的雏形戏曲。

(六)隋、唐时期

隋唐两代，政权统一，特别是唐代，政治稳定，经济兴旺，统治者奉行开放政策，勇于吸收外域文化，加上魏晋以来已经孕育着的各族音乐文化融合打基础，终于萌发了以歌舞音乐为主要标志的音乐艺术的全面发展的高峰。唐代宫廷宴享的音乐，称作"燕乐"。隋、唐时期的七步乐、九部乐就属于燕乐。它们分别是各族以及部分外国的民间音乐，主要有清商乐（汉族）、西凉（今甘肃）乐、高昌（今吐鲁番）乐、龟兹（今库车）乐、康国（今俄罗斯萨马尔汗）乐、安国（今俄罗斯布哈拉）乐、天（今印度）乐、高丽（今朝鲜）乐等。风靡一时的唐代歌舞大曲是燕乐中独树一帜的奇葩。《教坊录》著录的唐大曲曲名共有46个，其中《霓裳羽衣舞》以其为著名的皇帝音乐家唐玄宗所作，又兼有清雅的法曲风格，为世所称道。著名诗人白居易写有描绘该大曲演出过程的生动诗篇《霓裳羽衣舞歌》。唐代音乐文化的繁荣还表现为有一系列音乐教育的机构，如教坊、梨园、大乐署、鼓吹署以及专门教习幼童的梨园别教园。

(七)宋、金、元时期

宋、金、元时期音乐文化的发展以市民音乐的勃兴为重要标志，较隋唐音乐得到更为深入的发展。随着都市商品经济的繁荣，适应市民阶层文化生活的游艺场"瓦舍""勾栏"应运而生。在"瓦舍""勾栏"中人们可以听到叫声、嘌唱、小唱、唱赚等艺术歌曲的演唱；也可以看到说唱类音乐种类崖

词、陶真、鼓子词、诸宫调,以及杂剧、院本的表演,可谓争奇斗艳、百花齐放。诸宫调是这一时期成熟起来的大型说唱曲种,其中歌唱占了较重的分量。承隋唐曲子词发展的遗绪,宋代词调音乐获得了空前的发展。这种长短句的歌唱文学体裁可以分为引、慢、近、拍、令等词牌形式。在填词的手法上已经有了"摊破""减字""偷声"等。南宋姜夔是既会作词,有能依词度曲的著名词家、音乐家。他有十七首自度曲和一首减字谱的琴歌《古怨》传世。这些作品多表达了作者关怀祖国人民的心情,描绘出清幽悲凉的意境,如《扬州慢》《鬲溪梅令》《杏花天影》等等。宋代的古琴音乐以郭楚望的代表作《潇湘水云》开古琴流派之先河。作品表现了作者爱恋祖国山河的盎然意趣。在弓弦乐器的发展长河中,宋代出现了"马尾胡琴"的记载。到了元代,民族乐器三弦的出现值得注意。在乐学理论上宋代出现了燕乐音阶的记载。同时,早期的工尺谱的谱式也在张炎《词源》和沈括的《梦溪笔谈》中出现。近代通行的一种工尺谱直接导源于此时。宋代还是我国戏曲趋于成熟的时代。它的标志是南宋时南戏的出现,传世的三种南戏剧本《张协状元》等见于《永乐大曲》。戏曲艺术在元代出现了以元杂剧为代表的高峰。元杂剧的兴盛最初在北方,渐次向南方发展,与南方戏曲发生交融。代表性的元杂剧作家有关汉卿、马致远、郑光祖、白朴,另外还有王实甫、乔吉甫,史称六大家。典型作品如关汉卿的《窦娥冤》《单刀会》,王实甫的《西厢记》。

(八)明、清时期

由于明清社会已经具有资本主义经济因素的萌芽,市民阶层日益壮大,音乐文化的发展更具有世俗化的特点。明代的民间小曲内容丰富,虽然良莠不齐,但其影响之广,已经达到"不问男女""人人习之"的程度。由此,私人收集编辑、刊刻小曲成风,而且从民歌小曲到唱本、戏文、琴曲均有私人刊本问世。如冯梦龙编辑的《山歌》,朱权编辑的最早的琴曲《神奇秘谱》等。明清时期说唱音乐异彩纷呈。其中南方的弹词,北方的鼓词,以及牌子

曲，琴书，道情类的说唱曲种更为重要。明清时期歌舞音乐在各族人民中有较大的发展，如汉族的各种秧歌，维吾尔族灯木卡姆，藏族的囊玛，壮族的铜鼓舞，傣族的孔雀舞，彝族的跳月，苗族的芦笙舞等等。以声腔的流布为特点，明清戏曲音乐出现了新的发展高峰。明初四大声腔有海盐、余姚、弋阳、昆山诸腔。昆山腔又经过南北曲的汇流，形成了一时为戏曲之冠的昆剧。最早的昆剧剧目是明梁辰鱼的《浣纱记》，其余重要的剧目如明汤显祖的《牡丹亭》、清洪升的《长生殿》等。明末清初，北方以陕西秦腔为代表的梆子腔得到很快的发展，它影响到山西的蒲州梆子、陕西的同州梆子、河北梆子、河南梆子，这种高亢、豪爽的梆子腔在北方各省经久不衰。晚清，由西皮和二黄两种基本曲调构成的皮黄腔，在北京初步形成，由此，产生了影响遍及全国的京剧。明清时期，器乐的发展表现为民间出现了多种器乐合奏的形式。如北京的智化寺管乐，河北吹歌，江南丝竹，十番锣鼓等等。明代的《平沙落雁》、清代的《流水》等琴曲以及一批丰富的琴歌《阳关三叠》《胡笳十八拍》等广为流传。琵琶乐曲自元末明初有《海青拿天鹅》以及《十面埋伏》等名曲问世，至清代还出现了华秋萍编辑的最早的《琵琶谱》。

二、作品赏析

（一）古筝曲《高山流水》

《高山流水》为中国十大古曲之一，传说先秦的琴师俞伯牙一次在荒山野地弹琴，樵夫钟子期竟能领会这是描绘"巍巍乎志在高山"和"洋洋乎志在流水"。俞伯牙惊道："善哉，子之心而与吾心同。"钟子期死后，俞伯牙痛失知音，摔琴绝弦，终身不操，故有高山流水之曲。"高山流水"比喻知己或知音，也比喻乐曲高妙。此曲原是古琴曲，现多为古筝弹奏。

《高山流水》充分运用"泛音、滚、拂、绰、注、上、下"等指法，描绘了流水的各种动态，抒发了志在流水，智者乐水之意。

第一段：引子部分。旋律在宽广音域内不断跳跃和变换音区，虚微的移

指换音与实音相间,旋律时隐时现。犹见高山之巅,云雾缭绕,飘忽无定。

第二、三段:清澈的泛音,活泼的节奏,犹如"淙淙铮铮,幽间之寒流;清清冷冷,松根之细流。"息心静听,愉悦之情油然而生。第三段是二段的移高八度重复,它省略了二段的尾部。

第四、五段:如歌的旋律,"其韵扬扬悠悠,俨若行云流水。"

第六段:先是跌宕起伏的旋律,大幅度的上、下滑音。接着连续的"猛滚、慢拂"作流水声,并在其上方又奏出一个递升递降的音调,两者巧妙的结合,真似"极腾沸澎湃之观,具蛟龙怒吼之象。息心静听,宛然坐危舟过巫峡,目眩神移,惊心动魄,几疑此身已在群山奔赴,万壑争流之际矣。"(见清刊本《琴学丛书·流水》之后记,1910年)。

第七段:在高音区连珠式的泛音群,先降后升,音势大减,恰如"轻舟已过,势就倘佯,时而余波激石,时而旋洑微沤。"(《琴学丛交·流水》后记)。

第八段:变化再现了前面如歌的旋律,并加入了新音乐材料。稍快而有力的琴声,音乐充满着热情。段末流水之声复起,令人回味。

第九段:颂歌般的旋律由低向上引发,富于激情。段末再次出现第四段中的种子材料,最后结束在宫音上。八、九两段属古琴曲结构中的"复起"部分。

尾声激越的泛音,使人们沉浸于"洋洋乎,诚古调之希声者乎"之思绪中。

(二)古琴曲《广陵散》

《广陵散》又名《广陵止息》,是古代一首大型琴曲,属汉代相和楚调曲之一,为汉代原广陵地区(今江苏扬州一带)的民间器乐曲,所用乐器为笛、笙,后来发展为大型的七弦琴曲。被誉为中国著名十大古曲之一。汉代蔡邕《琴操》中载有《聂政刺韩王》,普遍认为就是后世所称的《广陵散》。

魏晋琴家嵇康以善弹此曲著称，刑前仍从容不迫，索琴弹奏此曲，并慨然长叹："《广陵散》于今绝矣！"。

《广陵散》的流传，据《神奇秘谱》所载，其上卷《太古之操》为"昔人不传之秘"，卷中载有《广陵散》曲，并注此曲"世有二谱，今予所取者，隋宫中所收之谱，隋亡而入唐，唐亡流落于民间者有年，至宋高宗建炎间，复入于御府，经九百三十七年矣，予以此谱为正，故取之"。

《广陵散》在历史上曾绝响一时，建国后我国著名古琴家管平湖先生根据《神奇秘谱》所载曲调进行了整理、打谱，使这首奇妙绝伦的古琴曲又回到了人间。

现存之《广陵散》，全曲基调深沉、粗犷、质朴而气魄宏大，是当时一首十分杰出的乐曲，也是篇幅最长的古琴曲之一。

全曲共有 45 个乐段，分为三大部分。

第一部分包括开指一段，小序三段，大序五段。这一部分以刚劲有力的泛音和带有叙事性的音调开始，表现聂政的不幸命运和君主的残暴无德。

第二部分包括正声十八段，是乐曲的主体部分。着重表现了聂政从怨恨到愤慨的感情发展过程，深刻地刻画了他不畏强暴、宁死不屈、为父报仇的执着。

第三部分包括后序八段，表现对聂政壮烈事迹的歌颂与赞扬。

全曲始终贯穿着两个主题音调的交织起伏和发展变化。一个是见于"正声"第二段的"正声主调"，另一个是先出现在大序尾声的"乱声主调"。正声主调多在乐段开始处，突出它的主导作用；乱声主调则多用在乐段的结束，它使各种变化了的曲调归结到一个共同的音调之中，具有标志段落、统一全曲的作用。

纵观全曲，"纷披灿烂，戈矛纵横"，愤慨不屈，气势磅礴，风格独特，结构庞大，浩然之气贯注始终。

(三)琵琶曲《十面埋伏》

《十面埋伏》是著名琵琶传统大套武曲。描绘了楚汉相争中垓下之战的情景,故事性极强。乐曲主要歌颂了楚汉战争的胜利者刘邦,尽力刻画"得胜之师"的威武雄姿,全曲气势恢宏,充斥着金戈铁马的厮杀之声。取材于这个故事的还有《霸王卸甲》。

全曲共分为10段:列营、吹打、点将、排阵、走队、埋伏、鸡鸣山小战、九里山大战、项王败阵、乌江自刎。

1.列营

起段在强烈的战鼓声中揭开了战争的序幕,它模拟古代战争中的军鼓、军号、炮声、马蹄声等典型的战争音响,通过宫调和调式的游移我变,造成强烈的戏剧性效果,在人们面前展现了古代战场的壮阔情景——漫山遍野军营垒垒,旌旗蔽空。战鼓惊,军号催,百万健儿显身威。

2.吹打

此段用琵琶的"长轮"指法演奏(其音乐效果如唢呐循环换气吹奏连续不断的乐音),后改用"勾轮"和"拂轮"指法,在每一小节强拍上用和音衬托旋律,因而促使听者联想起戏曲中将帅出场时前呼后拥的情景。

3.点将

"点将"是"吹打"后半部分的变化重复,后改用"扣、抹、弹、抹"的组合指法演奏十六分音符节奏,它是对"吹打"的补充,描绘的是调兵遣将的场景。

4.四排阵、五走队

是新的音乐材料,曲调较简单,节奏均匀而显得有些机械。描绘了军士们在演阵时有组织有规律的行态,气氛肃穆。"走队"的变化重复采用"换头、合尾",自此作战前的准备阶段结束。

5. 埋伏

"埋伏"以递升递降的旋律和句幅的递减,加之速度和力度的渐增,形象地表现了伏兵重重,楚军被围得水泄不通。

6. 鸡鸣山小战

"小战"分为两个层次。从埋伏到小战,两军短兵相接,为了表现紧张的战斗场景,运用了多种手段来塑音乐形象,一气呵成。如:

(1) 旋律的每个句头与前句尾同音衔接;

(2) 旋律动向是先递升后递降,跌宕起伏;

(3) "煞"的左手指法,发出如兵器相击的特殊音响。

7. 九里山大战

"大战"表现汉军的勇猛进攻,势如破竹,不可抵挡。它分作以下三个层次。

快速夹扫——表现雄军百万,铁骑纵横,接着是放炮声,马蹄声,更意想不到的是凄凉"箫声"的出现。两次再现"列营"的特性音调,这是楚歌声,是刘邦采取的政治攻心战,以四面楚歌涣散军心,瓦解斗志。在楚汉相争的最后决战中,刘邦采取军事上的十面埋伏和政治上的攻心相结合的战略战术,全歼楚军,一统全国。在乐曲中的箫声虽然一现即逝,但这是作者重要之笔,起到点睛的作用。

呐喊——为全曲的高潮。琵琶奏法用"并双弦"和"推、拉"技法,表现千军万马、呼号震天,如雷如霆,惊心动魄,呐喊之声,几近逼真程度。

信号收兵——简单的军号音调,马蹄奔跑的节奏,力度的渐强至渐弱起落六次,表现刘邦全歼楚军后收兵的情景。

8. 项王败阵

这段慢起渐快的同音进行旋律和马蹄音调表现项王及其随从突围惊逃之状。

9.乌江自刎

项王败阵后突围逃之乌江,为汉王追及。项羽左右卫队二十八人依山为阵(今安徽和县乌江岸之四聩山),奋杀汉军,但终因寡不敌众,左右多战死,项王便也自刎身亡。这段悲歌表现了这位失败英雄自刎前复杂的心情。乐曲最后四弦一"划"后急"伏"(即"煞"),音乐然而止。

原曲还有"众军奏凯""诸将争功""得胜归营"三段,描写了汉军得胜后的种种情景,现代的演奏者已将其删去,而将"乌江自刎"作为全曲结束。

乐曲从战争的准备阶段开始(从列营到走队),节奏由慢渐快,以琵琶模拟战鼓声、浑厚雄壮;接着是一段吹打乐,全用轮指演奏模拟号角声。然后进行排阵、点将等等,这都是古战争中必有的内容。

真正精彩激烈的在作战部分(从埋伏到九里山大战):埋伏表现了伏兵重重,楚军被围得水泄不通的情景,然后是在鸡鸣山进行一段小规模作战,到九里山大战则是全曲的高潮,运用琵琶高超复杂的绞弦技巧真实地再现了战争的惨烈:人仰马嘶声、兵刃相击声、马啼声、呐喊声等等,惊心动魄,让人振奋。中间一段琵琶长轮模拟箫声,隐约透出四面楚歌,暗示项羽兵败。

最后的结局(项羽败阵到最后):项羽自刎,刘邦得胜回朝,音乐结束。全曲气势恢宏,充斥着金戈铁马的厮杀之声。

《十面埋伏》可以说是把古代琵琶表演艺术发挥到登峰造极的地步,创造了以单个乐器的独奏形式表现波澜壮阔的史诗场面(而现代,这往往需要大乐队式的交响曲体裁方能得以完成),直到今天,《十面埋伏》依然是琵琶演奏艺术领域最具代表性的传统名作。

第二节 中国近现代音乐

19世纪40年代以来的中国音乐,发展至今已有180年的历史。在这180

年中,中国经历了由一个闭关自守的封建国家逐步沦为受帝国主义宰割的半殖民地半封建国家的过程,又经历了前赴后继的反对帝国主义、反对封建主义的人民革命,最后终于在中国共产党领导下,取得了革命的胜利,从此走上了社会主义革命与建设的道路。处在这样一个大变革时代的中国音乐,具有与中国古代音乐不同的发展特点。一方面,仍在人民群众中流传的传统音乐(包括古典的与民间的歌曲、歌舞、说唱、戏曲和器乐等等),朝着同新的时代要求和人民生活相结合的方向不断地发展;另一方面,随着社会的变革和西洋音乐的输入而产生的新的音乐(包括新的音乐教育、音乐理论、音乐创作、音乐表演和相应的音乐活动方式等等),在人民音乐生活中占据了越来越重要的位置,并且也朝着同新的人民生活和时代要求、以及与中国固有的音乐传统相结合的方向,不断地向前发展。以上两个方面相互结合发展的进程,构成了中国近现代音乐史的基本内容。

一、音乐发展概况

中国近现代音乐,以中华人民共和国的成立为标志,可分为两个时期:即中国民主革命时期的音乐和中国社会主义革命与建设时期的音乐。

(一)中国民主革命时期的音乐

从1840年鸦片战争到1949年中华人民共和国成立,是中国的民主革命时期。其间,经过了由资产阶级领导的旧民主主义革命和由无产阶级领导的新民主主义革命两个历史阶段。中国近现代音乐在本时期的前一阶段开始萌芽、生长,而在后一阶段得到了突飞猛进的发展;传统音乐在此过程中也不断演进,并且逐步同新的音乐相结合,汇成统一的人民大众反帝反封建的新音乐文化。

1.旧民主主义革命阶段

中国近代音乐的发端。1840年以后,由于帝国主义的侵略和封建统治阶级的压迫,农村经济日益凋蔽,各种产生和流传于农村的民间音乐加速涌

向城市，其流布和繁衍的规模不断扩大，由此生发出许多新的乐种、曲种和剧种。此外，还不断产生出一些具有反帝反封建内容的民间歌曲和戏曲、说唱作品。在辛亥革命前后，又展开了适应于资产阶级政治、文化要求的"戏曲改良"活动。这表明传统音乐从内容到形式都出现了新的变化。但是，这些新内容和新形式的探求，主要是靠一些有造诣的艺人和民间音乐家自发地进行，长期处于自生自灭的状态。

（1）西洋音乐的初步输入。西洋音乐的输入，为中国近代音乐的发展带来了新的因素。早在元代和明代，就有西乐传入中国的记载。但直到1840年前夕，其影响仅限于封建王朝的宫廷和范围不大的传教活动。鸦片战争以后，西方传教士大量来华，他们在中国编辑出版教会音乐书谱，传布圣咏圣诗，在教会学校中开设有关的音乐课程，举办"唱诗班""琴科"和"音乐专科"等等，把西方教会音乐输入中国。在此过程中，也介绍了一些西洋近代音乐知识和世俗性的音乐作品。教会音乐的唱诗形式和圣咏曲调，在1851—1864年的太平天国运动中，曾被用于"拜上帝会"的宗教仪式。但是，西方传教士的整个活动，包括其教会音乐活动，是同帝国主义对中国的侵略相联系的，处在同中国人民尖锐对立的地位，因而也就不可能对中国近代音乐的建设真正起到积极的作用。

（2）以学堂乐歌为中心的音乐活动。1898年的"维新变法"运动，促使中国的资产阶级新文化——"新学""西学"进一步发展。"维新派"领袖康有为积极倡导"废科举""兴学堂"和在新式学堂中设置"歌乐"课程；梁启超等人进一步主张效法日本和欧美各国，借西洋音乐之力来创造中国的"新乐"。在这些主张的影响下，一批最早在日本学习西洋音乐的音乐家，如沈心工、曾志忞、李叔同等人，会同新学界的人士，展开了多方面的音乐活动。他们举办讲授西洋音乐的"音乐讲习会"，发表鼓吹以西乐改造中国旧乐的文章，编写用外国曲调填配新词的歌曲，撰译、编印介绍西洋音乐和新

歌曲的书谱及音乐刊物,创建音乐社团和管弦、铜管乐队,从事乐歌教学和组织音乐演出等。这些活动在社会上产生了广泛的影响,表现在:①促成了普通学校音乐教育的初步建立。1903 年,清政府对在新学堂中设置乐歌课予以认可;1912 年中华民国成立后,又将乐歌列为小学、中学、师范各类学校的正式课程。从此以唱歌和讲授基础乐理为内容的普通学校音乐教育体制遂告确立。②推动了新歌曲创作开始起步。据初步统计,刊载在 1912 年前后出版的唱歌教科书和各种报刊上的学堂乐歌,大约有 1 400 多首。这些歌曲大多以资产阶级的改良主义和爱国主义、民主主义思想为内容,大多采用欧美和日本的曲调或用中国的传统曲调填配新词。在此基础上一些音乐工作者也开始从事新的歌曲创作,从而产生了象《黄河》(沈心工曲)、《春游》(李叔同曲)等最早一些创作歌曲。③输入了诸如集体歌咏、唱歌游戏、演奏各种西洋乐器和举行音乐会等音乐活动方式,在人民音乐生活中增添了新的因素。

2.新民主主义革命阶段

1919 年的"五四"运动揭开了新民主主义革命的序幕,从此,中国兴起了彻底反帝反封建的新文化运动。从"五四"时起,一方面发展着与工农革命斗争相结合的群众性的音乐运动;另一方面,在以"科学与民主"为旗帜的新文化思潮的影响下,开始创建新的专业音乐文化。

(1)专业音乐教育的创建。以萧友梅、吴梦非等为代表的一些音乐家和音乐教师,在蔡元培大力倡导美育的思想影响下,为创建新的专业音乐教育事业作了多方面的努力。他们从主持或组织带有业余音乐学校性质的北京大学音乐研究会、中华美育会等音乐社团着手,进而成立了上海专科师范学校(音乐科)、北京大学附设音乐传习所和北京国立艺术专门学校音乐系等音乐教育机构;到 1927 年,又在上海建立了中国第一所独立的高等音乐学校国立音乐院(1929 年更名国立音乐专科学校)。在此过程中,普通学校音乐教

育和音乐师范教育也得到了改善和发展。

（2）中国革命音乐运动和新音乐的建设。与专业音乐事业的创建和发展同时兴起的革命音乐运动，包括："五四"至第一次国内革命战争时期的工农革命音乐运动、第二次国内革命战争时期革命根据地的群众音乐运动、30年代初期的左翼音乐运动、抗日战争开始前后的抗日救亡歌咏运动和新音乐运动以及解放区的群众音乐运动。在30年的历史进程中，它不断汇集着进步的音乐力量，逐渐成为推动中国新音乐文化向前发展的主要潮流。

（3）"五四"至第一次国内革命战争时期的工农革命音乐运动。"五四"以后，一些革命知识分子深入到工人农民中，举办劳动补习学校、工人俱乐部和农会等，在此过程中，他们编写了一些革命歌曲进行教唱和传播。如1921年前后在北京长辛店的铁路工人中，1922年前后在江西安源路矿工人中，1923年前后在京汉铁路工人中，1925年在上海爆发的"五卅"运动中，1925—1926年在省港大罢工中，以及1922年后在广东海陆丰、广西东兰和湖南等地区的农民运动中，都曾进行过革命宣传的歌唱活动。1926年以后，随着北伐战争的胜利进军和工农革命运动的高涨，工农革命歌曲广泛流传于全国城乡。工农革命歌曲的编写者，有中国共产党的领导人和宣传工作者瞿秋白、彭湃、李求实等，还有一大批工农运动的文艺宣传骨干。他们主要采用选曲填词的方法，编成宣传无产阶级革命思想、反映工农革命斗争的歌曲。其中，多数采用民歌、小调、戏曲、说唱和学堂乐歌的旋律；同时，由于十月革命后以《国际歌》为代表的无产阶级革命歌曲和苏联歌曲的传入，采用这类歌曲的曲调填词也逐渐增多。1926年由中国青年社编印的《革命歌集》（又名《革命歌声》），汇集了当时广泛流传的15首工农革命歌曲。编者求实在歌集序言中，对革命歌曲和群众歌咏的作用予以高度评价。

（4）第二次国内革命战争时期革命根据地的群众音乐运动。1927年第一次国内革命战争失败后，在中国共产党领导的革命根据地，开展了更有组

织和规模更大的群众音乐活动。在工农红军部队和根据地群众中，先后成立了"宣传队""俱乐部"等群众性的文艺宣传组织和"战斗剧社""八一剧团""工农剧社"等文艺团体。1934年成立了培训文艺宣传干部的"高尔基戏剧学校"，经常进行编唱、传播革命歌曲的活动和歌舞、戏剧的演出。这时产生的工农革命歌曲，广泛、生动地反映了工农红军和根据地人民斗争生活的各个方面。绝大多数歌曲仍以选曲填词为主，除采用原来流传下来的一些曲调和苏联歌曲的曲调外，更多的是采用各根据地农村的山歌、小调、歌舞小戏和说唱音乐的曲调。不少歌曲在填上新词和传唱过程中，在音乐上逐渐发生了变化，并初步形成了带有队列进行特点的工农红军歌曲和具有新的时代气质的革命民歌两种歌曲形式。此外，还出现了一些小型歌舞剧。

（5）左翼音乐运动的开展及音乐界抗日民族统一战线的形成。从左翼音乐运动到抗日救亡歌咏运动和新音乐运动在革命根据地群众音乐运动发展的同时，在国民党统治区，随着左翼文化运动的开展，左翼音乐运动也得到发展。从1932年起，由聂耳、田汉、任光、安娥、张曙、吕骥等人组成一些左翼音乐组织，会同参加左翼文艺运动的音乐工作者贺绿汀、沙梅，冼星海、孙慎、周巍峙、麦新、孟波等人，逐步形成了一支在思想上、组织上接受中国共产党领导的革命音乐队伍。他们面对着"九一八"事变后广大群众强烈要求抗日救亡的形势，同左翼文学、电影、戏剧工作相配合，展开了创作革命歌曲和组织抗日救亡歌咏运动的活动。其中，聂耳首先提出了深入群众、创造出"替大众呐喊"而又"保持高度艺术水准"的革命音乐的任务。在1933—1935年的短暂时间里，他创作了《义勇军进行曲》等30多首歌曲，唱出了中国人民奋起抗争、拯救民族危亡的最强音，以其富于革命乐观主义精神和民族风格的歌声，开一代新乐风。同时，左翼音乐阵线的作曲家任光、张曙、吕骥、贺绿汀、冼星海等，也先后创作了一批具有战斗性和大众化特点的歌曲以及其他一些音乐作品。特别是冼星海继聂耳之后，以更广阔

的题材、更多样的体裁和更丰富的艺术手段，反映中国民族解放和人民革命的现实，以其具有革命英雄主义气概和为中国老百姓所喜闻乐见的民族风格的作品，将革命音乐创作又提高到一个新的水平。

1935年"一二·九"运动前后，许多思想倾向不同的作曲家和音乐工作者，纷纷写作爱国、救亡内容的歌曲，投入抗日救亡歌咏运动。这一运动是左翼音乐阵线和文化界、音乐界的一切爱国民主力量同全国人民的抗日救亡斗争相结合的产物，是一次全民性的进步歌咏运动。在中国共产党的抗日民族统一战线政策的号召下，1936年初各左翼文艺组织宣告自动解散，并先后提出了"国防文学""国防音乐"和"新音乐运动"等口号，以推动文化界抗日民族统一战线的加速组成，使抗日救亡歌咏运动出现了步步高涨的形势。

（6）解放区的音乐运动与新音乐建设。从30年代后期以来，在中国共产党领导的各解放区，进一步发展着由第二次国内革命战争时期的根据地延续下来的群众音乐运动。在中国共产党的新民主主义文化政策的指导下，特别是经过1942年的文艺整风运动，得到毛泽东《在延安文艺座谈会上的讲话》的理论武装，解放区的音乐工作者努力同广大的工农兵群众相结合，使新音乐建设获得很大发展。

从抗战初期起，许多知名的音乐家纷纷来到解放区。1938年在延安成立了鲁迅艺术学院音乐系，其他各个解放区也先后成立了类似的音乐教育机构，采用短期培训和紧密结合实践的教学方式，陆续培养出一大批音乐干部。同时，在各解放区和八路军、新四军中，在其后的人民解放军部队里，都成立了以音乐、歌舞、戏剧活动为主的综合性文艺工作团体；在解放区的广大农民群众中，成立了农村剧团等群众文艺组织，使群众音乐运动在专业音乐工作者的支持下，有领导有组织地开展起来。

由于解放区的农村环境和以农民为音乐的主要接受对象，使音乐工作者

更加重视农民群众所熟悉和喜爱的民间音乐。1939年延安成立了中国民间音乐研究会（初名民歌研究会），各解放区也相继成立了分会或其他类似组织，开始对民间的歌曲、歌舞、说唱、戏曲、器乐等进行较有系统的采集和研究，整理编印成各种民间音乐资料集，并写出了像《民歌与中国新兴音乐》（冼星海）、《中国民间音乐研究提纲》（吕骥）等一批理论研究文章。在解放区群众音乐运动中，涌现出大量新的民间歌曲，其中有不少民歌经过专业音乐工作者的整理、加工和推广演唱，得以在更大范围中流传，如《东方红》和《解放区的天》等。此外，在陕甘宁边区民众剧团编演新秦腔、新眉户的活动中，在浙东、华中等地区编演新越剧、新淮调的活动中，在各农村剧团以传统音乐形式为主的活动中，都已开始进行对音乐改革的探索。1942年延安文艺整风运动后，由延安上演京剧新编历史剧《逼上梁山》、《三打祝家庄》等开始，进行了在"推陈出新"方针指导下的旧剧改革工作，继而又产生了秦腔现代戏《血泪仇》和陕北说书《刘巧团圆》等作品。特别是从1943年春节开始，掀起了新秧歌运动，为运用传统的民间音乐反映新的人民生活创造了良好的条件，进一步推动了解放区的音乐创作。

由于解放区的音乐创作植根于群众生活，并得到了丰富的民族民间音乐的滋养，歌曲创作出现了繁荣的局面。作曲家们都把创作群众性、战斗性的歌曲放在首位，其中有歌唱人民战争和人民军队斗争生活的战斗歌曲；歌唱革命青年集体生活的青年歌曲；歌唱战斗故事和英雄人物的叙事性歌曲；歌唱大生产运动的劳动歌曲；配合秧歌舞和秧歌剧的舞蹈性歌曲；还有在解放战争后期进入城市后写作的工人歌曲等。在冼星海的《黄河大合唱》《九一八大合唱》等作品的影响下，大型声乐曲创作也得到较为突出的发展，其中影响较大的有《八路军大合唱》（公木词，郑律成曲）、民歌联唱《七月里在边区》（安波词，安波、刘炽等曲）和《淮海战役组歌》（沈亚威等词曲）等。歌舞剧和歌剧创作在抗战初期即在延安等地进行过各种探索，但自秧歌运动

兴起后才真正打开新的创作局面，产生了以《兄妹开荒》（王大化等编剧，安波作曲）、《夫妻识字》（马可编剧编曲）等为代表的大批新秧歌剧，并在此基础上创作、演出了新歌剧《白毛女》（贺敬之等编剧，马可、张鲁等作曲）。自"五四"时期开始的对新的戏剧音乐形式的探索，由此进入了新的发展阶段。此后，又产生了《刘胡兰》（魏风等编剧，罗宗贤等作曲）、《赤叶河》（阮章兢编剧，梁寒光等作曲）等新的歌剧作品。

（二）中国社会主义革命与建设时期的音乐

中华人民共和国的成立，为中国现代音乐文化的发展开辟了广阔的前景。由民主革命时期以反帝反封建为主要内容的音乐，发展为以社会主义革命与建设为主要内容的音乐，是一个历史性的转折，带来了一系列新的课题。30多年中，虽然出现过曲折，但在文艺为人民服务、为社会主义服务的方针指导下，社会主义音乐事业仍然取得了巨大成就，开始进入全面发展、百花盛开的新阶段。

（1）社会主义音乐创作的初步繁荣。建国后的17年中，产生了数量众多的各种音乐作品，无论是在思想性、艺术性还是在形式和风格的多样性等方面，都不断取得新的进展。同人民音乐生活关系最为密切、在群众中影响最大的仍然是歌曲创作。建国后的17年中举办过多次全国性和地区性的歌曲创作评奖、征稿和比赛。如：1954年的全国群众歌曲评奖、1960年的业余歌曲创作比赛、1962年的少年儿童歌曲的征稿、1963年的解放军歌曲创作评奖，以及1964年的优秀群众歌曲评奖等，评选和推荐了一大批优秀歌曲。大型声乐曲创作在建国后的17年中也产生过一些有较大影响的作品，其中《红军根据地大合唱》（金帆词，瞿希贤曲）和长征组歌《红军不怕远征难》（萧华词，晨耕等曲）等最为成功。

在建国后的17年中，有许多作曲家对歌剧音乐创作做过多种多样的探索，力求在继承民族戏剧音乐传统和借鉴外国歌剧创作经验的基础上，进一

步探索出一条具有新中国特色的歌剧道路。其中,陈紫等人作曲的《刘胡兰》,梁寒光作曲的《王贵与李香香》,马可等人作曲的《小二黑结婚》,罗宗贤等人作曲的《草原之歌》,张锐作曲的《红霞》,张敬安、欧阳谦叔作曲的《洪湖赤卫队》,金砂、羊鸣、姜春阳作曲的《江姐》,石夫、乌斯满江作曲的《阿依古丽》,以及在原广西彩调剧基础上改编的民间歌舞剧《刘三姐》等,都获得了较大的成功。此外,在建国后的17年中也产生了像民族舞剧《宝莲灯》(张肖虎)和《小刀会》(商易),芭蕾舞剧《鱼美人》(吴祖强、杜鸣心)和《红色娘子军》(吴祖强、杜鸣心等)等样式、风格各异的舞剧音乐作品。1964年为庆祝中华人民共和国成立15周年,由全国许多专业团体的文艺工作者集体创作演出了大型音乐舞蹈史诗《东方红》,成为建国以来歌舞音乐创作的一部汇总性的巨作。各类器乐创作在建国前十分薄弱的基础上开始发展,其中大型民族乐队合奏曲和管弦乐、交响音乐的创作,取得了令人注目的进展。前者是随着各种大型民族乐队的建立而发展起来的,往往结合着对民族乐队不同组合方式的试验进行创作,以改编各种传统乐曲和其他创作乐曲为多数。建国后的17年中,中小型的管弦乐曲创作,产生了像《瑶族舞曲》(刘铁山、茅沅)和《貔貅舞曲》(王义平)等作品。大型管弦乐曲创作方面产生了像《新中国交响组曲》(丁善德)、《汨罗沉流》(江文也)、《山林之歌》(马思聪)、《春节组曲》(李焕之)和交响诗《黄鹤的故事》(施咏康)等作品。从1958年起,出现了以革命历史题材为主的交响音乐创作的高潮,产生了罗忠熔的《第一交响乐》(《浣溪纱》)、辛沪光的交响诗《嘎达梅林》、瞿维的交响诗《人民英雄纪念碑》和丁善德的《长征交响乐》等一批优秀作品;何占豪、陈钢的小提琴协奏曲《梁山伯与祝英台》,则在交响音乐形式与民族戏曲音乐相结合方面作了成功的尝试。各种中小型的器乐独奏曲,如笛子、二胡、琵琶、古筝、扬琴、唢呐等民族乐器独奏曲,以及钢琴、小提琴、大提琴和各种西洋管乐器独奏曲,也都产生过

一些较好的作品。此外，电影音乐创作在建国后的17年中逐步走上了独立发展的道路，出现了一批专门从事电影音乐的作曲家和指挥家。

对于各类音乐创作中出现的有关创作思想、艺术表现和社会效果等方面的问题，以及对于某类音乐创作的发展思路等，曾通过报刊或举行专题性的座谈会等方式展开讨论。其中，1957年举行的新歌剧讨论会和1961年在报刊上展开的歌剧问题的讨论，1957年及1961—1962年展开的关于交响音乐创作问题的讨论，1961—1962年两度举行的关于民族乐队音乐的创作及乐队建设的讨论等，都起过一些积极的作用。

（2）对传统音乐的调查、抢救和改革。中国传统音乐的历史源远流长，其形式与种类丰富多采。中华人民共和国建立后，人民政府动员了大批音乐工作者，同有关方面相配合，对全国各民族的乐种、曲种和剧种，进行了全面深入的调查。规模较大的活动有：1956年前后在全国范围内进行的对古琴音乐的调查；1957—1959年随同全国少数民族社会历史调查进行的对各少数民族音乐的调查；60年代初开始为编辑《中国民间歌曲集成》而展开的对各地民歌的系统调查；以及从建国初即开始进行的对全国说唱曲种、戏曲剧种的音乐所进行的调查等。比较重要的专项调查有：1953年对河曲民歌的调查；1956年对湖南省民族民间音乐的普查；1957年对"孔庙乐舞"（大成乐）的调查和整理；以及对"侗族大歌""十二木卡姆""西安鼓乐""苏南吹打""浙东锣鼓""福建南音"等重要乐种的调查等。通过这些调查，不仅采录到大量的音乐与历史资料，而且还发掘和抢救出一些濒于绝响的乐种、曲种、剧种以及历史上的珍贵乐曲，发现了一批久被埋没的身怀绝艺的民间音乐家和艺人。如：1950年对无锡民间音乐家华彦钧（即阿炳）的传谱和演奏技艺进行了采录、整理，使其优秀的二胡、琵琶曲和演奏艺术得以传世。在古琴音乐调查中寻访了全国近百位琴家，收集到一批重要的古谱文献，通过打谱和录音，使《碣石调幽兰》《广陵散》等久已绝响的历史名曲

得以复现,并开始汇编出版《琴曲集成》等历代琴谱史料的文献性总集。

对传统音乐的系统调查,为对传统音乐进行必要的改革创造了条件。在这方面,成绩最为显著的是戏曲音乐改革。建国以来,在"百花齐放"、"推陈出新"的方针指导下,根据中华人民共和国政务院于1951年颁布的《关于戏曲改革工作的指示》,一大批音乐工作者进入戏曲剧团。他们同戏曲演员乐师等紧密结合,在"改戏、改人、改制"的工作中,在各剧种整理传统剧目和新编历史剧与现代剧的音乐改革实践中,发挥了重要作用,无论是在对原有唱腔与音乐的整理加工,还是创作新的唱腔和丰富伴奏音乐,以及探索表现现代生活的新的戏曲音乐等方面,都作出了很大成绩,产生了一批在音乐改革上较为成功的优秀剧目。为推动戏曲音乐改革工作和探讨改革中出现的各种问题,曾于1957年前后举行过一系列全国性和地区性的戏曲音乐工作讨论会和戏曲音乐研究班,并创办了《戏曲音乐》月刊。

对传统音乐的改革,也包括对各种民族乐器的改良。建国后的17年中,曾对琴、筝、笛、笙、二胡、琵琶、扬琴、芦笙、唢呐、管子等多种民族乐器,从音量、音色、音律、形制、制作材料与工艺规范等方面进行改良或革新,并且创制了低音革胡、中音管子与唢呐、中低音加键笙与排笙等新乐器,以弥补民族乐器组合时中低音较薄弱的缺陷。为推动和探讨乐器改良工作,曾举行过一系列乐器改良的展览会、演奏会和讨论会,并于1956年成立了北京乐器研究所。民族乐器改革工作的进展,对发展演奏艺术、改善民族乐队的组合和推动民族器乐创作都起了积极作用。

(3)音乐理论研究的建设与发展。社会主义音乐建设各方面的实践,为音乐理论研究提出了大量课题。为此,从建国初期起,即开始在几乎空白的条件下着手建立音乐研究机构和队伍。1954年,在原中央音乐学院研究部的基础上,正式成立了民族音乐研究所(后更名中国音乐研究所,现为中国艺术研究院音乐研究所);同时,还在上海、沈阳等地的音乐学院相继成立

了民族音乐研究机构。1956年起，又先后在中央音乐学院、上海音乐学院等高等音乐院校设置了音乐学系和民族音乐理论研究专业,陆续培养出一批音乐理论研究人才。为组织多方面的音乐研究工作,还动员了社会上的业余社团的力量。如对古琴音乐的研究,就有北京古琴研究会和上海今虞琴社等组织进行了有关活动。此外,在建国后的17年中,由中国音乐家协会及其各地分会先后创办了一系列音乐期刊,其中除《歌曲》《音乐创作》等以刊登音乐作品为主的刊物外,还有《人民音乐》《音乐研究》等评论性和学术性的刊物。音乐出版社（现人民音乐出版社）的建立,则为音乐创作和理论研究成果的出版创造了条件。

建国后的17年中,对音乐建设的指导思想和音乐实践中提出的问题,曾经展开过论争和讨论;结合对传统音乐的调查与改革,也进行过有关的音乐资料建设与研究工作。除此之外,1958—1964年间,由文化部、中国音乐家协会、中国音乐研究所和各音乐院校,组织有关的专家和师生,先后进行了关于中国古代音乐史、中国近现代音乐史、民族音乐概论和外国音乐史等教材和专著的编写,并汇编了有关的史料和教学参考资料。这些工作不仅为各音乐院校音乐史论课程的设置打下了基础,而且推进了音乐史学和民族音乐学的研究。

（4）社会主义音乐建设的新局面。中国共产党十一届三中全会确立的马克思列宁主义路线和一系列方针政策的指引下,社会主义的音乐建设又出现了生机蓬勃的崭新局面。

首先是音乐事业和音乐队伍得到了重建和发展。被迫解散或停止活动的音乐组织机构、音乐表演团体、音乐院校系科、音乐研究部门以及音乐期刊和音乐出版社等都陆续恢复,并且在数量和规模上逐年有所增长。如：不少音乐院校和艺术院校的音乐系、科除恢复了从小学、中学到大学连贯发展的教育体制外,还担负了培养音乐专业的博士学位或硕士学位研究生的任

务；许多音乐院校创办了具有学术性、理论性的学报，并增设了音乐研究机构。幼儿和中小学音乐教育以及音乐师范教育日益受到音乐界和社会的重视。

其次，为了丰富人民音乐生活，促进音乐创作的发展和音乐表演人才的成长，全国多数省、市、自治区都恢复或举办了各种音乐会演、音乐节和音乐周（除原有的"上海之春"等之外，新增了"北京合唱节"、湖北"琴台音乐会"、云南"聂耳音乐周"等），有些省、市还举办了规模较大的群众音乐活动（如北京的"五月的鲜花"歌咏音乐活动、上海的"十月歌会"和福建的"学校音乐周"等）。少数民族地区风俗性音乐歌舞活动也都得到恢复，并有新的发展。从1976年起，文化部和音乐家协会有计划地举办了多种演唱、演奏会演和比赛，如：1978年和1980年的民族民间唱法独唱、二重唱会演；1980年的全国琵琶比赛和钢琴邀请赛；1982年的全国民族器乐独奏观摩演出；1980年后，多次举行的以全国音乐院校学生为主的声乐、小提琴、大提琴、长笛、二胡等评奖和比赛；以及全国青年歌手电视大奖赛、全国少数民族青年声乐比赛等。在上述演出和比赛中，涌现出了一批新人。此外，电视、广播、录音等事业有了长足的发展，通过声像渠道传播的音乐节目日益增多。

音乐生活的日渐走向多元化，促使作曲家们突破束缚创作的"左"的清规戒律，在作品的题材内容、体裁样式、艺术风格和技巧运用等方面，都努力寻求更自由的多样化的发展。抒情性、娱乐性的通俗歌曲和音乐得到重视，有一批年轻的作曲家和歌手、乐手们热心致力于此。为改变以往对器乐创作重视不够的状况，中国音乐家协会于1979年专门举行了器乐创作讨论会。1981年以来，文化部与中国音乐家协会先后举办了全国交响音乐创作评奖、全国民族器乐创作评奖和全国器乐独奏、重奏作品评奖，选拔出一大批从思想内容到艺术表现都卓有新意的交响音乐、民族器乐和室内乐作品。

同时，电影音乐的创作水平也有了新的突破，出现了一批在广大观众中留下深刻印象的电影配乐和插曲。此外，古代题材的舞剧音乐和拟古乐舞（如《丝路花雨》《仿唐乐舞》《编钟乐舞》等），已成为引人注目的一种新的艺术样式。为庆祝中华人民共和国成立35周年，1984年由全国许多艺术团体的文艺工作者协力创作演出了新的大型音乐舞蹈史诗《中国革命之歌》。

1976年以来，专业的音乐理论研究队伍逐步壮大，音乐学术阵地也日益增多，特别是由于开始扭转"左"的错误思想的影响，努力打破以往设置的种种学术"禁区"，发扬实事求是的科学精神，音乐理论各学科研究工作的深度和广度都有明显的进展。如：为抢救濒于失传的民族音乐遗产，不仅恢复了原已进行的《琴曲集成》和《中国民间歌曲集成》的编辑、出版工作，而且还对《中国民间歌舞音乐集成》《中国曲艺音乐集成》《中国戏曲音乐集成》和《中国民族民间器乐曲集成》的收集、整理、编选、出版工作，作了统一的部署。这六大集成的汇编，是中国有史以来规模最大和最全面的一项对民族音乐遗产的整理和汇集。对传统音乐遗产的研究也有了新的开拓，如对湖北随州曾侯乙墓出土乐器、特别是对编钟的研究，以及对敦煌唐传乐谱的研究等，都引起了国内外学术界的广泛重视。对中国音乐史、外国音乐史、音乐民族学、音乐美学、律学以及作曲理论等方面的研究，也都有了新的突破与进展。1985年10月《聂耳全集》编成出版。

1976年以来，中国与国际间的音乐交往日见增多。不少世界著名的音乐家和音乐表演团体应邀来华演出，还聘请了一些外国知名专家、学者来华讲学或任教。同时，除派出音乐家代表团和音乐表演团体出国进行音乐考察、学术交流和访问演出外，还选派了一批优秀的音乐人才出国进修和参加各种国际性的音乐比赛，从而增进了中国音乐工作者对世界音乐发展状况的了解，而且使中国音乐和中国音乐家赢得了国际声誉。特别是近几年来，在国际音乐比赛中，中国的青少年崭露头角，已为世界所瞩目。

二、作品赏析

(一) 钢琴协奏曲《黄河》赏析

这是一部由殷承宗、储望华、刘庄等钢琴家作曲家根据冼星海《黄河大合唱》改编创作的钢琴协奏作品,产生在中国特定的历史时期,作为音乐艺术作品这并不影响其应有的艺术价值,它影响着中国音乐界几代人。"作品以抗日战争为历史背景,以黄河象征中华民族,表现无产阶级的革命英雄主义,歌颂中华民族的英雄气概和斗争精神,歌颂毛主席人民战争思想的伟大胜利。"

整部作品由4个乐章组成。

第一乐章《黄河船夫曲》

引子一开始,小号与小提琴便以磅礴的气势奏出号子似的动机,木管乐快速的半音阶上行和下行,刻画了船工们同惊涛骇浪殊死搏斗的情景,这时乐队出现了"划哟,冲上前!"的音乐语言。由钢琴急骤的琶音掀起巨浪,引出了坚定有力的船工号子,表现了船工们万众一心同狂风巨浪顽强拼搏,象征着中华民族不屈不挠的斗争精神。随着音乐的不断发展,推出了钢琴的华彩乐段,描绘黄河激流汹涌澎湃,船工们冲过了激流险滩。这时,出现了一段悠扬抒情的旋律,仿佛艰难险阻的斗争中见到了胜利的曙光,音乐更加充满自信。最后,在钢琴有力的刮奏中,音乐再现了激烈的主题音调,全曲回到船工们与惊涛骇浪搏斗的紧张情景之中。

第二乐章《黄河颂》

深邃的大提琴奏出缓慢庄严的旋律,引出独奏钢琴的反复呈述,这是对中华民族悠久历史的追溯:在黄河两岸住着善良勤劳的民族,千百年来他们在这块富饶土地辛勤地劳动、生活。钢琴铿锵有力的和弦奏出了乐曲雄伟的结束部分,铜管奏出的义勇军进行曲动机,象征着觉醒的中华民族已屹立在世界东方。

第三乐章《黄河愤》

清脆的竹笛声吹出了陕北高原质朴宽阔的引子旋律，独奏钢琴模仿古筝，轻快的奏出民族风格的主题。在乐队明亮宽广的发展后，钢琴深沉压抑的和弦与铜管乐的阻塞音表现了敌寇对祖国河山的践踏，人民在水深火热之中遭受深重苦难。在苦难音调的进行音乐中同时酝酿着反抗斗争的音乐情绪，随着音乐情绪的不断高涨，独奏钢琴激动地奏出象征民族悲愤的雄伟音调。最后乐队以辉煌的气势再现民族风格的主题音调，这是黄河滚滚的怒涛，这是中华民族满腔的悲愤。

第四乐章《保卫黄河》

引子是铜管乐奏出的号召似的战斗性旋律主题。音调中糅进的《东方红》动机象征毛主席党中央发出的战斗号召。

钢琴的华彩乐句后，出现了《保卫黄河》的旋律主题。这是一段斗志昂扬的进行曲，表现了中华民族前赴后继英勇不屈的献身精神。随着乐曲主题的不断发展，音乐展开了一幅幅抗战的壮烈画面。战马驰骋，硝烟弥漫，抗日军民英勇杀敌。音乐情绪此起彼伏，当《东方红》主题出现时整个乐曲达到最高潮。这是在讴歌毛泽东思想的伟大胜利。在乐曲结束前，乐曲巧妙的把《保卫黄河》《东方红》和《国际歌》结合在一起，表现了中国的抗日战争与世界的反法西斯战争的有机联系，只有中国共产党领导的中国人民才能赢得这场战争的伟大胜利。

(二)交响乐《红旗颂》

《红旗颂》是由中国作曲家吕其明创作的交响诗。该作品于1965年创作并首演成功。

《红旗颂》以红旗为主题，描绘了1949年10月1日中华人民共和国成立时第一面五星红旗升起的情景。同样，它以宏伟庄严的歌唱性的旋律，表现了中国人民在红旗的指引下，英勇顽强，奋发向上的革命气概，热烈讴歌

了伟大祖国蒸蒸日上的繁荣景象。

这是一首赞美革命红旗的颂歌。该乐曲融入了国歌、东方红和国际歌的旋律。乐曲开始，小号奏出以国歌为素材的引子，紧接着，弦乐奏出舒展、优美的颂歌主题，描写一九四九年十月一日，天安门广场升起了第一面五星红旗——新中国诞生了！人们仰望红旗，心潮澎湃。

1.创作背景

作者吕其明，是我国著名的电影音乐作曲家，1930年出生。他从小酷爱音乐，十岁随父去淮南抗日根据地参加新四军，先后在二师抗敌剧团、七师文工团、华东军区文工团任团员。1945年加入中国共产党。1949年起吕其明任上海电影制片厂演奏员。1951年调入北京电影制片厂，1955年回上海电影制片厂任作曲。1964年毕业于上海音乐学院作曲指挥系。历任上影乐团团长、上海电影总公司音乐创作室主任，是中国音协第四、五届理事。曾为《铁道游击队》《家》《红日》《白求恩大夫》《庐山恋》《南昌起义》《雷雨》《非常大总统》等近40部故事片、10余部纪录片作曲，其中《庐山恋》的插曲《啊，故乡》和歌曲《你应当留下什么》曾获全国优秀歌曲奖。在影片《城南旧事》的创作中，吕其明以别具一格的乐思，富有时代感的旋律，使影片音乐和画面在风格上和谐一致，于1983年获第三届中国电影金鸡奖最佳音乐奖。其他音乐作品有交响乐《郑成功》（与他人合作）、交响诗《铁道游击队》、随想曲《霓虹灯下的哨兵》、序曲《红旗颂》、交响叙事诗《白求恩》等十余部，以及《弹起我心爱的土琵琶》《谁不说俺家乡好》（与他人合作）等歌曲百余首。吕其明这首《红旗颂》，是为1965年5月第6届"上海之春"而写的开幕曲。这首赞美革命红旗的颂歌，一经首演，迅速传遍全国，家喻户晓，成为红色经典，所以说出生在19世纪60年代的一辈人，说他们是听着《红旗颂》长大的，也是不过分的。 那时，听新闻广播，看新

闻纪录片,常常能听到这首乐曲,抒情的旋律,伴随着党和国家领导人稳健的步伐,走进人民大会堂,抒发了人民当家作主,对红旗对革命从胜利走向胜利的无比喜悦之情。在激昂的音乐中,面对红旗,每个生活在幸福中的人,都会满怀豪情,仰望红旗,心潮澎湃。而在乐曲的中间部分,在铿锵有力的三连音节奏中,圆号奏出简短有力的曲调,号角响起,乐曲从颂歌主题变成进行曲,使人仿佛听到在革命红旗指引下,站起来的中国人民在新的历史大道上奋勇前进的巨人步伐。颂歌性的音乐作品,在过去的历史长河中,有许多被人淡忘了,《红旗颂》因旋律优美,感情真挚,至今仍在音乐会上演奏,这不能不说是作曲家吕其明的成功之作。

2.通俗介绍

引子:曲调坚定有力,圆号的连接庄严而神圣,国歌响起,宣布中华人民共和国成立,人民从此当家做主。

主题一:曲调主要写第一面五星红旗升起时的景象,用颂歌般地旋律,抒发了一种非常复杂的心情:面对无数先烈染红的旗帜,激动得热血沸腾、热泪盈眶,充满憧憬、无限幸福地、无限伤感地和对红旗的无限爱恋……既有对革命胜利的欣慰,又有对牺牲的人民英雄的无限怀念与追思。音乐重复一遍,可以听到隆隆的礼炮声。

主题二:音乐急转双簧管柔和哀怨地开始,让人陷入深深的回忆中,中提琴的重复使人想起过去革命开始的岁月的艰难,人民生活的艰辛,共三遍。

低音响起,如同黑暗年代的白色恐怖,这像一个感人告别场面,哀婉而缠绵,最后小号响起,乐曲在不断重复中提升力度,象征在白色恐怖中,社会一天天地黑暗,人民的苦难在一天天地加重,最后小号响起,人民忍无可忍,奏响革命的号角,催促革命者上路。

主题一以交响曲风格的再现,描写了一个轰轰烈烈、前赴后继的战争场

面，最后是红旗插上山顶胜利和夹道欢迎场面。

东方红旋律奏出，整个音乐推向高潮。新中国成立了，全国各族人民将团结在党中央和毛主席周围，共同建设我们伟大的新中国，对美好的明天充满了期待。

尾声：引子再现，引入国际歌旋律，全曲达到最高潮，表示新中国的明天将一片光明，共产主义在中国一定会实现。

第五章 军旅歌曲鉴赏

军旅歌曲作为大众音乐文化的一个特殊类别,以其特有的品质和影响力,在特定的文化历史阶段中发挥着其他艺术形式所无以替代的作用。在中国近现代历史中,产生了难以计数的军旅歌曲。这些歌曲旋律简单流畅且易于上口,歌词通俗易懂且易学,形成了广泛的群众性基础,为中国革命发展、为取得革命战争的最后胜利、为活跃军营文化生活等发挥了应有的积极作用。

第一节 军旅歌曲基本知识

我军80多年史诗性的壮丽历史进程中的每一步,无不伴随着令人难忘的歌声。进入新世纪以来,军旅歌曲的创作队伍依然列队严整,雄姿英发,军旅歌曲园地也同样是硕果丰盈,秋意正浓。但同时,由于时代发展步履的迅疾,促使社会经济环境与人文环境在时刻发生着变化,必然会给军旅歌曲不断带来新的甚至是空前严峻的挑战。也正由于此,才让我们更有理由对军旅歌曲创作的明天充满热切的期待。

一、军旅歌曲的发展

真正意义上的现代军歌的诞生是在中国共产党领导的革命军队中。回顾军旅歌曲的发展历程,从红军时期歌曲、抗战时期歌曲、解放战争时期歌曲、社会主义和平建设时期歌曲到改革开放以后的歌曲,军旅歌曲紧紧伴随着我军的战斗和成长,这几个阶段是在交叉中发展前行,每个阶段都有各自

的特点和反映的内容，都涌现出一批能够贴切、及时反映当时战斗、生活和思想情境的优秀作品。

红军时期，由于缺乏专门人才，军歌也多借助古曲、民歌、旧军歌、外国歌曲，歌曲也比较粗糙，因此没有形成真正的军歌。红军时期的军旅歌曲有《八月桂花遍地开》《五指山歌》《三大纪律八项注意》《毛委员和我们在一起》《秋收起义歌》《两大主力会合歌》等作品，加上后创作的《长征组歌》，较为全面地反映了当时红军初成立的喜悦心情、部队政策和一个个具有决定意义的历史时刻。这一阶段的歌曲整体上看，是从喜悦到艰苦卓绝的一种巨大的落差，这种走向成为这一时期歌曲的特点。

抗日战争时期，由于音乐及文学专门人才的加入，加上这一时期新文学的成熟，革命军队的军歌出现了一个崭新的气象。在这期间创作的歌曲有《大刀进行曲》《到敌人后方去》《八路军军歌》《新四军军歌》《在太行山上》《游击队歌》《打个胜仗哈哈哈》等。抗战时期的军旅歌曲，团结一心、同仇敌忾、众志成城是其最明显的特点。

解放战争时期，由于这一时期历时较短，留下来的歌曲不是很多，这期间涌现的歌曲，主要表现出高昂的士气，胜利进军的振奋心情，有《战斗进行曲》《说打就打》《我为人民扛起枪》《解放区的天》等。

社会主义和平建设时期，乐观向上、纯真、火热的激情成为表现的主流，有《我是一个兵》《中国人民志愿军战歌》《学习雷锋好榜样》《打靶归来》《我爱祖国的蓝天》等作品，抒情歌曲也逐渐丰富，《真是乐死人》就是非常有代表性的一首，还有描写军民情感的《看见你们格外亲》等作品。

改革开放以来，我军的军旅歌曲呈现出多元化的特点，歌曲表达的内容更多开始体现心理层面的变化，多种情绪交织，出现了一批非常优秀、得以广泛传唱的作品，如《桃花盛开的地方》《十五的月亮》《军港之夜》《说句心里话》《小白杨》《雪染的风采》《长城长》《当你的秀发拂过我的钢枪》

《当过兵的战友干一杯》《我的老班长》等。另外还有《军人道德组歌》《战斗精神组歌》《革命军人核心价值观组歌》《强军战歌》等弘扬主旋律的队列歌曲。

二、军旅歌曲的分类

军旅歌曲的种类有很多，按照旋律风格、演唱方法、歌曲内容等方面可以做如下分类。

（一）从旋律风格上分

旋律激昂的进行曲类的军歌，如《中国人民解放军军歌》《战士就该上战场》等。这类歌曲旋律慷慨激昂、铿锵有力，歌词则令人奋进、鼓舞士气，特别适合在训练时、战时及正式场合进行演唱，可以充分展现官兵们的士气、战斗力及凝聚力。

旋律婉转、柔美，小调性质的抒情军歌，如《想家的时候》《军人本色》《为了谁》等。这类歌曲旋律悠扬，婉转动听，歌词充满深情，令人回味，能够抒发出军人的铁骨柔情，也特别能够扣动欣赏者的心弦，引发共鸣。

旋律朴实的军营民谣、通俗军歌，如《我的老班长》《军中女孩》《老兵你要走》等，这类军歌旋律流畅，充满了时尚感，歌词朴实无华，却生动感人，特别是有的歌曲还适合用吉他来伴奏进行弹唱，所以深受许多青年官兵的喜爱。

（二）从演唱方法上分

美声唱法演唱的军歌，如《英雄儿女》《为祖国干杯》等。

民族唱法演唱的军歌，如《兵哥哥》《小白杨》《绿色背影》等，这类的歌曲占有一定的比重，而用民歌演唱的军旅演唱家也有很多，像宋祖英、阎维文、刘和刚等。

通俗唱法演唱的军歌，如《军营绿花》《相逢像首歌》《爱国奉献歌》等。

(三)从歌曲表现的内容上分

描述革命战争的军歌,这类歌曲大多是围绕某次大的战役来创作的,有一定的纪念意义,如《淮海战役组歌》《千里跃进大别山》等。

回顾光辉历程的军歌,如《长征组歌》《延安颂》等。

体现我军建军宗旨和宣传军队纪律、条令的军歌,如《三大纪律八项注意》《军人道德组歌》等。

展现军人风采、表现战士生活和情感的军歌,如《我是一个兵》《想家的时候》《一二三四歌》等。

促进官兵团结、军民团结的军歌,如《官兵友爱歌》《军民团结一家亲》《十送红军》等。

歌颂党、祖国、军队及领袖人物,颂扬时代精神的颂歌,如《党啊,亲爱的妈妈》《祖国万岁》《学习雷锋好榜样》等。

强化国防意识,宣传我军"积极防御"战略的军歌,如《走向国防现代化》《当那一天真的来临》等。

三、军旅歌曲的审美特征

军队是执行战斗任务的武装集团,它肩负着保卫祖国的神圣使命。它所倡导的是爱国主义、集体主义和革命英雄主义,它所要求的是高昂的士气和严格的纪律。正是军人独特的使命决定了军人独特的生活,而军人独特的生活则产生了军人独特的感情。军旅歌曲的特点,必然表现为以爱国主义、集体主义和革命英雄主义为主调,以高尚的思想感情和道德情操为内涵,以提高战斗力为标准。

(一)鼓舞士气的战斗号角

在我们党领导的革命战争年代,歌曲成为革命军人的精神食粮和冲锋战斗的号角。比如革命根据地许多红军歌曲和革命民歌,如《上前线歌》《十送红军歌》就曾激励着工农红军爬雪山、过草地,历经千难万险,进行了二

万五千里长征。又如,产生于抗日战争时期的《义勇军进行曲》《八路军军歌》《新四军军歌》《游击队员之歌》《在太行山上》等,以昂扬振奋的旋律、威武雄壮的气势鼓舞着抗日将士奔赴硝烟弥漫的抗日战场,浴血奋战,甚至献出宝贵的生命。解放战争时期,在《中国人民解放军进行曲》(这支歌就是原来的《八路军军歌》,1988年军委主席邓小平签署命令,将它定为中国人民解放军军歌)的豪迈歌声鼓舞下,我军指战员一鼓作气,解放了全中国。而抗美援朝时,英雄的中华儿女"雄赳赳、气昂昂",高唱《中国人民志愿军战歌》,和朝鲜人民一道打败了美国侵略者。还有《黄河大合唱》《抗日军政大学校歌》《三大纪律八项注意》歌……这些歌都具有鲜明的时代特色,都充满着强烈的爱国主义、集体主义和革命英雄主义精神,从井冈山、从延安一直唱到北京城,成为中华民族珍贵的精神财富,几十年来哺育了我们一代又一代军人。

(二)勇往直前的时代旋律

回顾中国人民解放军80多年历程,一首首军歌如同历史天空上熠熠闪光的星星。"历览古今中外的军乐军歌,中国人民解放军的音乐文化独树一帜,它与祖国命运、民族情感、时代步履紧紧相依。"(李双江语)

近年军旅歌曲更是高扬时代主旋律,从题材立意到形式风格,都紧贴人民生活,紧贴军队生活。在举国上下加强道德建设的热潮中,军队组织创作的《军人道德组歌》,唱出了军人的基本道德规范,汇成当代军人肩负"打得赢""不变质"的使命,落实"五句话"总要求,开展"四个教育",造就"四有"军人的时代乐章。其他军旅歌曲,从前些年呼唤对军人的理解,升华为近年歌唱军人无怨无悔的精神境界,反映了今天朝气蓬勃的军队风采。

(三)崇高悲壮的精神气质

军队歌曲不仅在艰苦的战争时期是时代的最强音,就是在改革开放的今

天，在乐坛上东西南北风风起云涌的时候，军旅歌曲依然在乐坛上占据着重要而独特的地位。从当今知名的歌唱家大部分都是军旅歌手这一点上就可以看得出来。

那么是什么使军队歌曲如此地打动人心呢？电影《英雄儿女》中的插曲《英雄赞歌》家喻户晓、广为流传。"为什么战旗美如画，英雄的鲜血染红了它。为什么大地春常在，英雄的生命开鲜花。"从这激越的歌声中我们所感受到的，不是感伤，不是悲痛，而是大无畏的革命英雄主义精神和它释放出来的壮美情感。军歌浓缩了一个国家的历史和文化、苦难和风流，军歌积聚着一个民族的情感和精神、悲壮和惨烈。

军歌还是军队宗旨的载体，军人品格的倾泻。军人并不只会唱高昂的调子，他们也有深情，也有柔情，也有衷情。军人是有血有肉的热血男儿，他们也有父母，也为人父母。然而军人这一切的人之常情，在军旅歌曲中却是如此的动人心魄，与众不同！

可以说，正是军人崇高的精神品质，赋予军队歌曲动人的风采。军旅歌曲浸润着军人高尚的思想情操与高度的使命感，军旅歌曲的动情之处正在于军人的个人感情始终联系着奉献，联系着祖国，联系着军人的职责，联系着强烈的自我牺牲精神，一句话，联结着崇高！……正是这一切，构成了军人独特而崇高的感情世界，因而也就形成了军队歌曲独特而动人的艺术魅力。

四、军旅歌曲的欣赏方法

军旅歌曲欣赏能力的提高涉及多方面的知识，要深入地理解、欣赏一首作品，需要掌握一定的方法，这些方法主要包括以下这样一些内容。

(一)围绕作品积累相关知识

为了提高自己的欣赏能力，加深对作品的理解，围绕作品搜集积累相关知识是一个实用的方法。例如：当你在听一首通俗歌曲时，可以通过多种媒

体形式了解一下什么是通俗歌曲、什么是通俗唱法等；当你在听一首艺术歌曲时，可以了解什么是艺术歌曲、什么是民族或美声唱法等；当你在听一部大合唱时，可以了解什么是大合唱、合唱队中的声部有哪些划分、合唱指挥的作用如何等。这些知识包括：对乐器乐队的了解，对曲式与体裁的了解，对风格流派的了解，对作者创作背景、意图的了解，等等。这些都有助于对歌曲情感内涵的理解体验。

(二) 熟悉主题，把握音乐脉络

歌曲的概括性极强，这种概括性是以主题的形式表现出来的。歌曲内容、情感的发展主要是通过对主题的发展变化来实现的。因此，熟悉主题对欣赏军旅歌曲来说，不失为一个重要而有效的方法。如：《游击队歌》第一段"我们都是神枪手，每一颗子弹消灭一个敌人"的旋律出现之后立刻又用了一次（第二次稍有变化），这个节奏活跃的形象就是第一主题；《游击队歌》第二段"没有吃，没有穿，自有那敌人送上前"的旋律也被用了两次（第二次变化更多一些），听起来是更坚定、乐观的形象，这就是第二主题。第三段的形象与第一段相同，说明这首歌只有两个主题。我们认识了这个主题，就是把握了歌曲的基本音乐形象。在我们找到了《游击队歌》的两个主题之后，又感受到了这两个主题的变化发展和第一主题的再现，就对这首歌表现游击队员机动灵活、自信乐观的印象有了总体的认识，这首歌曲也就被我们听懂了，或者说是被我们把握住了。如果我们再联系歌词的内容，总体的形象把握就更具体了。

(三) 博闻广听，扩大欣赏层面

任何欣赏歌曲的知识都是为了更好地听，最终都要落实在听上。俗话说"熟能生巧"，只有通过反复的聆听，不断加深对歌曲的熟悉和了解，才能不断有所感悟，才能逐渐提高欣赏能力，才能真正获得欣赏的所有益处。因此，多听是欣赏军旅歌曲的关键。

第二节　中国军旅歌曲赏析

在我军成长发展的历史长河中,经典的军旅歌曲如苍穹中的繁星,群星闪耀,在不同的历史时期都起着非常重要的作用,由于篇幅所限无法一一介绍,只是挑选其中具有代表性的作品重点赏析。

一、经典赏析

1.《三大纪律八项注意》

红军歌曲,程坦编词

【歌词】

革命军人个个要牢记,
三大纪律八项注意:
第一一切行动听指挥,
步调一致才能得胜利;
第二不拿群众一针线,
群众对我拥护又喜欢;
第三一切缴获要归公,
努力减轻人民的负担。
三大纪律我们要做到,
八项注意切莫忘记了:
第一说话态度要和好,
尊重群众不要耍骄傲;
第二买卖价钱要公平,
公买公卖不许逞霸道;
第三借人东西用过了,

当面归还切莫遗失掉；
第四若把东西损坏了，
照价赔偿不差半分毫；
第五不许打人和骂人，
军阀作风坚决克服掉；
第六爱护群众的庄稼，
行军作战处处注意到；
第七不许调戏妇女们，
流氓习气坚决要除掉；
第八不许虐待俘虏兵，
不许打骂不许搜腰包，
遵守纪律人人要自觉，
互相监督切莫违反了。
革命纪律条条要记清，
人民战士处处爱人民，
保卫祖国永远向前进，
全国人民拥护又欢迎。

第五章　军旅歌曲鉴赏

【歌谱】

三大纪律八项注意

1=A 4/4

红军歌曲

1. 革命军人个个要牢记，三大纪律八项注意：
2. 第二不拿群众一针线，群众对我拥护又喜欢。
3. 三大纪律我们要做到，八项注意切莫忘记了；
4. 第二买卖价钱要公平，公买公卖不许逞霸道；
5. 第四若把东西损坏了，照价赔偿不差半分毫；
6. 第六爱护群众的庄稼，行军作战处处注意到；
7. 第八不许虐待俘虏兵，不许打骂不许搜腰包；
8. 革命纪律条条要记清，人民战士处处爱人民。

1. 第一一切行动听指挥，步调一致才能得胜利；
2. 第三一切缴获要归公，努力减轻人民的负担。
3. 第一说话态度要和好，尊重群众不要耍骄傲；
4. 第三借人东西用过了，当面归还切莫遗失掉；
5. 第五不许打人和骂人，军阀作风坚决克服掉；
6. 第七不许调戏妇女们，流氓习气坚决要除掉；
7. 遵守纪律人人要自觉，互相监督切莫违反了。
8. 保卫祖国永远向前进，全国人民拥护又欢迎。

【歌曲赏析】

"三大纪律八项注意"是中国人民解放军的优良传统和行动准则，体现了人民军队的本质和宗旨。

1927年9月9日毛泽东在江西安源发动了秋收起义，起义受挫后，带领部队到达了井冈山。在行军途中，毛泽东针对部队在行军途中有一些战士目无纪律，损害群众利益的现象，宣布了三项纪律："第一，行动听指挥；第

二，打土豪筹款子要归公；第三，不拿农民一个红薯。"1928年3月，部队到达桂东沙田镇时，却家家店门紧闭，镇上空无一人。原来，以前到该镇的反动军队都烧杀抢掠，无恶不作，再加上反动派大肆宣传，污蔑工农红军烧、杀、抢，所以群众听信了谣言，闻风都逃进了深山。毛泽东了解到这些情况后，和红军战士一起进山喊回老百姓，写下了著名的《三大纪律六项注意》，并正式向全体官兵颁布。三大纪律是：行动听指挥，不拿工人农民一点东西，打土豪要归公。六项注意是：上门板，捆铺草，说话和气，买卖公平，借东西要还，损坏东西要赔。《三大纪律六项注意》奠定了中国工农红军统一纪律的基础。

1929年部队进军赣南和闽西中，又在六项注意中增加了"洗澡避女人"、"不搜俘虏腰包"，成为了八项注意。根据形势的发展和部队的实践经验，又将"行动听指挥"改为"一切行动听指挥"，"不拿工人农民一点东西"改为"不拿群众一针一线"，"打土豪要归公"改为"筹款要归公"，后又改为"一切缴获要归公"。在《三大纪律八项注意》的组织纪律要求下，红军在井冈山打土豪分田地，得到了广大人民群众的极大支持，并且在井冈山建立了中国第一个农村革命根据地，并于1930—1931年底先后粉碎了国民党反动派对井冈山革命根据地发动的第一次、第二次和第三次"围剿"的巨大胜利，红色革命在井冈山革命根据地向周边地区迅速发展壮大起来了。

1935年10月19日，中央红军到达了陕北吴起镇后，在庆祝第一、第十五两军团胜利会师的大会上，红十五军团的官兵高声唱起了《三大纪律八项注意》歌曲，立即引起了全场红军战士的注意。随后，这首革命的歌曲就在广大的中国红军队伍中迅速传开了。伴随着这首革命的歌声，中国的革命力量又重新迅速地发展壮大起来，中国革命又重新出现了新的高潮。抗日战争全面暴发后，中国共产党领导的八路军和新四军，以及人民游击队纷纷活跃在抗日的各个战场上，并且彻底地打败了日本帝国主义，取得了中国人民抗

日战争的伟大胜利。

1947年10月10日,毛泽东起草了《中国人民解放军总部关于重新颁布三大纪律八项注意的训令》,对其内容作了统一规定。这就是我军现在执行的并谱成歌曲传唱的《三大纪律八项注意》。三大纪律:一切行动听指挥;不拿群众一针一线;一切缴获要归公。八项注意:说话和气;买卖公平;借东西要还;损坏东西要赔;不打人骂人;不损坏庄稼;不调戏妇女;不虐待俘虏。从此,《三大纪律八项注意》的歌声响彻整个中国大地。

2.《八月桂花遍地开》

民歌

【歌词】

八月桂花遍地开,
鲜红的旗帜迎风摆,
敲锣又打鼓呀,
张灯又结彩呀,
红色政权建起来。
八月桂花遍地开,
土地法令贴出来,
打倒土豪和劣绅,
分田分地又废债,
劳苦工农翻身把头抬。
八月桂花遍地开,
参军的队伍一排排,
红星头上戴呀,
马刀磨得快呀,
革命红旗永远放光彩。
八月桂花遍地开,

武装的工农一排排，

保卫新政权哪，

消灭反动派呀，

跟着毛委员打出新世界。

【歌谱】

八月桂花遍地开

$1=\flat E$ $\frac{2}{4}$

江西民歌

```
i. 6  5 | 6i 56 i | 6 5  6 i | 5  -  | 5. 6  i 2 | 6 5  3 |
1.八   月  桂  花  遍  地   开,      鲜   红 的  旗   帜
2.八   月  桂  花  遍  地   开,      土   地 法  令
3.八   月  桂  花  遍  地   开,      参   军 的  队   伍
4.八   月  桂  花  遍  地   开,      武   装 的  工   农

5 2  3 5 | 1  -  | 5 6i 5 3 | 2 i 2 | 5 6i 5 3 | 2 i 2 |
迎 风 摆,        敲锣 又打 鼓呀,  张灯 又 结 彩呀,
                (5 6̲1̲)              (5 5̲6̲)
贴 出 来,        打倒 土豪 和劣绅, 分田 分 地 又废债,
一 排 排,        红星 头上 戴呀,  马刀 磨 得 快呀,
                (5̲ 6̲)              (5 5̲6̲)
好 气 派,        保卫 新政 权哪,  消灭 反 动 派呀,
                                         结束句
5. 6  i 2 | 6 5  3 | 5 2  3 5 | 1  -  | 5. 6  i 2 | 6 5  3 |
红   色  政  权  建  起   来。    跟    着  毛  委   员
劳   苦  工  农  翻  身  把头抬。
革   命  红  旗  永  远  放光彩。
跟   着  毛  委  员  打  出新世界。
```

194

第五章　军旅歌曲鉴赏

$$\underline{3.\ \dot{1}\ |\ 2\ 3\ |\ \dot{1}\ -\ |\ \dot{1}\ -\ |\ \dot{1}\ -\ |\ \dot{1}\ 0\ 0\ ||}$$
打　出　新　世　界。　　　　　　　　　　　　　　D.C.

【歌曲赏析】

这是一首庆祝苏维埃成立的民歌，原名就叫《庆祝成立工农民主政府》，流传于安徽、河南、湖北等省的大别山地区。歌曲歌颂了土地革命胜利和苏维埃政权建立，鼓舞了工农革命斗志，既有时代精神，又有浓郁的乡土气息。该曲1959年由希扬编词，李焕之改编为合唱。合唱曲歌颂了红军根据地的革命政权和军民鱼水情。

我军在初创时期，没有确定哪一首歌为军旅歌曲，但是，那时候在我们的部队中可以咏唱的歌曲很多，革命斗争需要什么，军队需要什么，人民群众需要什么，就唱什么歌曲。我军最早的歌曲基本上没有专门的作曲家创作的作品，这时候也极少有作曲家到根据地来，因此创作的军旅歌曲很少。在军队中流传的歌曲，大多是利用现成的曲调、驻地的民歌、苏联的歌曲、旧时代的军歌和国内流传的学堂乐歌。当时经常为部队歌曲填词的作者，常常是部队的首长、政治工作领导干部和部队文艺工作者。那些以填词为主，以根据地农民和革命军人为主要歌唱和接受者的歌曲首先是为了宣传和鼓动，其次才是娱乐。于是，作品的通俗性、朴素的音乐语言、明快的艺术风格、为大众所熟悉的音乐形式，就成为根据地歌曲的共同的艺术特征。同时，乐观的精神、斗争的果敢和胜利的信心也洋溢其间。

新编民歌大部分采用现成曲调填词而成，以本地、本民族流行的曲调为多，也有用外来革命歌曲音乐填词者。《八月桂花遍地开》便是其中之一。这是一首流传很广、影响很大的革命历史歌曲。它是以民间小调《八段锦》的曲调填词加工而成的，并且采用了歌词中的第一句"八月桂花遍地开"为

其歌名。

据有关史料记载,这首著名的革命历史民歌的词作者是罗银青,罗银青是安徽省金寨县沙堰乡漆家店人。当时,他任佛堂坳小学校校长,共产党员。1929年8月商城县工农革命委员会成立,县委指示要他为庆祝大会召开编创一首歌。于是他就采用当地流行的民歌《八段锦》的曲调填词并在庆祝大会上演唱,反响非常强烈,随后此歌不胫而走。在第二次国内革命战争高潮中,各地相继成立了苏维埃革命政权,这首革命歌曲不但在鄂、豫、皖普遍流行,还流传到江西苏区及川北等革命根据地,并在红军中广泛传唱,被称为红军歌曲。它鼓舞振奋了士气和民心,起到了巨大的宣传教育作用。

3.《黄河大合唱》

词:光未然

曲:冼星海

【歌谱】(选取)

保卫黄河
《黄河大合唱》之七

光未然 词
冼星海 曲

$1=C$ $\frac{2}{4}$

明快、有力

f

| i i3 | 5 — | i i3 | 5 — | 3 3 5 |

风 在 吼, 马 在 叫, 黄 河 在

| i i | 6 6 4 | 2 | 2 | 5.6 5 4 | 3 2 3 0 |

咆 哮, 黄 河 在 咆 哮! 河 西 山 岗 万 丈 高,

```
5.6 5 4 | 3 2 3 1 | 5. 6 | 1 3 | 5.3 2 1 |
河东河北   高粱熟了。 万  山   丛 中,   抗日 英雄

5. 6 3 — | 5. 6 | 1 3 | 5.3 2 1 |
真   不 少,   青  纱  帐 里,  游击 健儿

5. 6 1 — | 5 3 5 6 5 | 1 1 0 | 5 3 5 6 5 |
逞  英 豪!   端起了 土枪 洋枪,   挥动着 大刀

2 2 0 | 5.6 1 1 0 | 5.6 | 2 2 5.6 | 3 3 5.6 | 3 2 1 ‖
长矛,  保卫家乡!   保卫 黄河!保卫 华北!保卫 全中国!
```

【歌曲赏析】

《黄河大合唱》由光未然作词，冼星海作曲，是一部史诗性大型声乐套曲，共分八个乐章，分别是《序曲》（乐队）、《黄河船夫曲》（混声合唱）、《黄河颂》（男声独唱）、《黄河之水天上来》（配乐诗朗诵）、《黄水谣》（女声合唱）、《河边对口曲》（对唱、轮唱）、《黄河怨》（女声独唱）、《保卫黄河》（齐唱、轮唱）和《怒吼吧！黄河》（混声合唱）。

《黄河大合唱》创作于 1939 年 3 月，并于 1941 年在苏联重新整理加工，也是冼星海最重要、影响最大的一部作品，是一部反映中华民族解放运动的英雄史诗，是近代中国音乐史上里程碑式的作品。作品表现了在抗日战争年代里，中国人民的苦难与顽强斗争，也表现了我们民族的伟大精神和不可战胜的力量。它以我们民族的发源地黄河为背景，展示了黄河岸边曾经发生过的事情，以启迪人民来保卫黄河、保卫华北、保卫全中国。作品气势宏伟磅礴，音调清新、朴实优美，具有鲜明的民族风格，强烈反映了时代精神。

光未然（1913—2002 年），原名张光年，湖北光化县人，现代著名诗人，

文学评论家。1927年他在家乡参加第一次国内革命战争，同年加入中国共产主义青年团。这次革命失败后，曾做过商店学徒、书店店员和小学教员。

冼星海（1905—1945年），原籍广东番禺，他出身贫穷，父亲早逝，靠母亲给人做佣人来维持生活。但他从小学习刻苦，1926年到北京进北大音乐传习所学理论和小提琴，1930年考入巴黎音乐学院作曲系。1935年秋，面对民族危机的严重形势，他谢绝了巴黎音乐学院的挽留，回国投身于抗日救亡运动，创作歌曲数百首，大合唱四部，以及歌剧、交响乐等一系列体裁多样的抗日音乐。他坚持走与人民群众相结合的创作道路，通过广泛的题材和体裁，创造出许多鲜明生动的艺术形象，反映了二十世纪三四十年代中国人民为拯救民族危亡所进行的抗日战争历史现实。

《黄河大合唱》为我国现代大型声乐创作提供了光辉的典范。在60年代后期，还被改编为钢琴协奏曲。

《黄河大合唱》气势磅礴，具有鲜明的民族风格，全曲包括序曲和8个乐章，并由配乐诗朗诵和乐队演奏将各乐章连成一个整体。各个乐章从内容到音乐形象又具有相对的独立性，乐章之间形成了鲜明的对比。作品以抗日和爱国两个主题为中心，从深厚的情感和感人的艺术形象上一步步展开，直至宏伟的终曲，激荡的感情浪潮发展到了最高点。

《黄河大合唱》在抗战烽火的洗礼下，迅速成长为中华儿女爱国救亡的号角；与此同时，以其所负载的精神力量和民族个性，在海外华人及世界反法西斯战线中得到了广泛的认同。而到了和平年代，它犹如一位战功累累的元勋，继续驰骋在国内外乐坛，成为中华民族傲人的艺术财富。

4.《在太行山上》

词：桂涛声

曲：冼星海

【歌词】

红日照遍了东方（照遍了东方），

自由之神在纵情歌唱（纵情歌唱）！

看吧！千山万壑，铜壁铁墙，

抗日的烽火燃烧在太行山上（太行山上）。

气焰千万丈（千万丈），

听吧！母亲叫儿打东洋，

妻子送郎上战场（上战场）。

我们在太行山上，

我们在太行山上，山高林又密，

兵强马又壮，敌人从哪里进攻，

我们就要他在哪里灭亡，

敌人从哪里进攻，

我们就要他在哪里灭亡。

【歌谱】

在太行山上
二部合唱

$1=C$ $\frac{2}{4}$

桂涛声　词
冼星海　曲

稍慢　热情地

$3 \mid \underline{6 \cdot \underline{7}} \mid \underline{\dot{1} \cdot \underline{6}} \ 3 \mid 3 - \mid 3 \ 3 \mid \underline{2 \cdot \underline{\dot{1}}} \mid 7 \ 6 \mid \underline{\underline{3 \cdot \underline{2}} \ \underline{\dot{1}} \ 7} \mid 6 \ 0 \mid$

《在太行山上》歌词片段：

红日照遍了东方，自由之神在照遍了东方，纵情歌唱。看吧！千山万壑，铜壁铁墙，抗日的烽火燃烧在太行山上，太行山上，气焰千万丈！听吧！母亲叫儿打东洋，妻子送郎上战场。上战

第五章 军旅歌曲鉴赏

【歌曲赏析】

《在太行山上》作于1938年7月,由冼星海作曲、桂涛声作词,特为在山西境内浴血奋战、抗击日本侵略者的抗日军民而创作。

桂涛声(1901—1982年),回族,云南省沾益县菱角乡人。1919年到

1923年，桂涛声在省立曲婧师范学校读书。1937年，"七·七"卢沟桥事变后，他跟随爱国民主人士李公朴赴山西进行抗日救亡宣传，9月上旬到太原，见到周恩来时得知正组建"战动总会"，桂涛声便以战动总会工作人员的名义去了陵川县牺盟会民众干部训练班。桂涛声来到陵川，既为太行山的壮观景色所惊叹，更为抗日军民的救亡热情而感动。当时，国共两党第二次合作刚刚开始，八路军整编后出征取得了平型关大捷，威信倍增，迎来了联合抗战的高潮。尤其在山西一带，国共两党部队共同抗日，建立了广泛的统一战线。桂涛声到达陵川时，八路军的3个师（115、120、129师）正深入太行、吕梁、五台诸山脉建立敌后抗日根据地。而太行山位于晋冀豫三省边界，军事战略意义极为重要。桂涛声忙着参加牺盟会的各种活动，到街头演说，宣传群众，讲解抗日救亡的道理，宣传"游击战争""统一战线"，一时间，陵川到处是义愤填膺的人群控诉日本侵略者，到处是热血青年争相参加八路军。"实行全民抗战，打败小日本"成为时代的最强音。陵川自卫队由300多人迅速扩编为1000多人，出现了不少"母送儿，妻送郎"参军的感人场面。

1938年4月初，日军3万余人分9路进攻八路军总部，企图摧毁太行山根据地。八路军贯彻毛泽东的游击战思想，粉碎了敌人9路围攻，歼敌4000余人，收复县城18座，进一步奠定了以太行山为中心的晋冀豫抗日根据地的基础。在随游击队转战陵川的过程中，桂涛声目睹了太行王莽岭的"千山万壑"后，又亲身感受到了抗日军民才是真正的"铁壁铜墙"，触景生情，写下了《在太行山上》。5月，桂涛声离开太行山，6月返回武汉，带着歌词去见冼星海。

《在太行山上》也是冼星海在武汉时期创作的重要作品，其巨大影响在他的歌曲中也是数一数二的。该曲就是为在山西境内浴血奋战、抗击日本侵略者的抗日军民而创作的一首合唱曲。歌曲旋律兼有抒情性和进行曲风格上现实的战斗性，实现了与革命浪漫主义的有机结合。该曲为复二部曲式，由

两部分组成。第一部分由两个乐段构成。前段抒情宽广,属小调色彩。乐曲开头部分"红日照遍了东方"是一个强有力的旋律上行,恰似红日东升,配以回响式的二声部,仿佛歌声在山谷中回荡,营造出此起彼伏、一呼百应的气氛。后段转入平行大调,豪迈的气势中又融入深情温柔的诉说,表现了军民鱼水之情。第二部分为进行曲风格,节奏铿锵有力且具有弹性,生动地刻画了出没在高山密林、机智勇敢的游击队员形象。此部分的第二乐段高音区的切分节奏果敢有力,"敌人从哪里进攻,我们就要它在哪里灭亡"的歌声随着音调逐步向上推进,形成高潮,最后结束在小调上,前后呼应、完整统一,不但适用于演唱,而且适用于队列歌曲。

在这首歌曲中,冼星海将充满朝气的抒情性旋律同坚定有力的进行曲旋律有机地结合在一起,使歌曲既充满战斗性、现实性,又具有革命浪漫主义的瑰丽色彩,描绘了太行山里的游击健儿的战斗生活和勇敢顽强、乐观开朗的性格。

5.《中国人民解放军进行曲》

词:公木

曲:郑律成

【歌词】

> 向前!向前!向前!
> 我们的队伍向太阳,
> 脚踏着祖国的大地,
> 背负着民族的希望,
> 我们是一支不可战胜的力量。
> 我们是工农的子弟,
> 我们是人民的武装,

从无畏惧，

绝不屈服，

英勇战斗，

直到把反动派消灭干净，

毛泽东的旗帜高高飘扬。

听！风在呼啸军号响，

听！革命歌声多嘹亮！

同志们整齐步伐奔向解放的战场，

同志们整齐步伐奔赴祖国的边疆，

向前！向前！

我们的队伍向太阳，

向最后的胜利，

向全国的解放！

【歌谱】

中国人民解放军进行曲

1=C 2/4

公　木　词
郑律成　曲

$\dot{1}$. $\dot{1}$ $\dot{1}$	$\dot{1}$ $\dot{1}$.	1 　1 3	5 5͡ 6	$\dot{1}$. 6
向前! 向前!	向　前!	我 们 的	队 伍	向　太

5. 0	1 3	6 5.3	2 －	2. 0
阳,	脚 踏 着	祖 国 的	大	地,

1 1 3	5 5 6	1͡. 6	5. 0	1 1 3 5 5
背 负 着	民 族 的	希　望,		我 们 是 一 支

第五章 军旅歌曲鉴赏

不可战胜的力量。我们是工农的子弟，我们是人民的武装，从无畏惧，绝不屈服，英勇战斗，直到把反动派消灭干净，毛泽东的旗帜高高飘扬。听！风在呼啸军号响，听！革命歌声多嘹亮！同志们整齐步伐奔向解放的战场，同志们整齐步伐奔赴祖国的边疆，向前！向前！我们的队伍向太阳，向最后的胜利，向全国的解放！

【歌曲赏析】

中国人民解放军军歌，名为《中国人民解放军进行曲》，由公木作词，郑律成作曲，创作于 1939 年。原名《八路军进行曲》，是组歌《八路军大合唱》中的一首。1988 年 7 月 25 日，定为中国人民解放军军歌。

1939 年冬，由郑律成指挥，在延安中央大礼堂举行首场演出。1940 年夏，《八路军进行曲》在《八路军军政杂志》刊载后，便在各抗日根据地军民中传唱。1941 年 8 月，该歌曲获延安"五四青年节"奖金委员会音乐类甲等奖。全国解放战争时期，《八路军进行曲》更名为《人民解放军进行曲》，歌词略有改动。1951 年 2 月 1 日，中央人民政府人民革命军事委员会总参谋部颁发试行的《中国人民解放军内务条令（草案）》，将《人民解放军进行曲》改名为《人民解放军军歌》。1953 年 5 月 1 日，中央人民政府人民革命军事委员会重新颁布的《中国人民解放军内务条令（草案）》，又将其改为《人民解放军进行曲》。1965 年更名为《中国人民解放军进行曲》。1988 年 7 月 25 日，中央军委主席邓小平签署命令："经党中央批准，中央军委决定将《中国人民解放军进行曲》定为中国人民解放军军歌"。从此，这首歌曲正式成为中国人民解放军的重要标识之一。

曲作者郑律成原本不是一位中国人，而是一位名副其实的国际主义战士。郑律成 1914 年生于朝鲜南部（今韩国）的全罗南道光州的一个贫苦家庭。当时的朝鲜已沦为日本殖民地，日本帝国主义对朝鲜人民的奴役使郑律成从小就在心里埋下一颗仇恨的种子。1933 年，19 岁的郑律成来到中国，进入南京的朝鲜革命军政治干部学校，同时，郑律成坚持学习音乐。1937 年秋，郑律成放弃了去意大利深造的机会，背着小提琴，像许多中国的进步青年一样，在党组织的安排下，奔赴延安。

郑律成在延安先后在陕北公学、鲁迅艺术学院、抗日军政大学等单位学习、工作，并作有《延安颂》《八路军大合唱》等一系列成功的音乐作品。

1945年，中国抗日战争胜利，朝鲜半岛也得以光复。郑律成和在延安工作的其他朝鲜同胞一道返回朝鲜。由于朝鲜南北割据，郑律成未能回到家乡光州，而参与创建朝鲜人民军协奏团，出任团长，并创作了《朝鲜人民军进行曲》——朝鲜人民军军歌。1950年，郑律成又回到中国并取得中国国籍。直至1976年在北京病逝。郑律成是一位成功为两国谱写军歌的作曲家。

词作者公木，原名张永年、张松甫，现名张松如，河北束鹿人。曾是一名文武双全的抗日战士。1910年出生于河北辛集北孟家庄一个农民家庭，在外祖父的帮助下入学念书。公木1938年8月从抗战前线去延安，在延安抗大学习。学习期间，他利用业余时间写歌词、诗歌。学习结束后，组织上留他在抗大政治部宣传科当时事政策教育干事。

此时，郑律成在抗大政治部宣传科任音乐指导，给抗大学员教唱歌。在一起工作中，到了1939年四五月间，郑律成提出搞个"八路军大合唱"，约他写词。郑律成还说，什么叫大合唱，就是多搞几首歌嘛。此时，冼星海与光未然也提出搞"黄河大合唱"。"大合唱"这名称，就是这样来的。虽然公木住在山洞里，心胸和视野还是很开阔的。他首先写了《八路军军歌》和《八路军进行曲》，接着还写了《骑兵歌》《炮兵歌》。8月份，"八路军大合唱"的歌词全部写完。延安的条件是很艰苦的。当时抗大连风琴也没有，郑律成就哼着作曲，他唱，公木听。9月份，曲还没作完，郑律成就调到鲁艺音乐系去了。鲁艺音乐系的条件好一点，有乐器。10月份，郑律成作曲完毕，"八路军大合唱"的全部歌曲印成油印小册子，传遍全延安，传遍全军，掀起了唱歌高潮，前方后方都唱。

6.《我是一个兵》

词：陆原、岳仑

曲：岳仑

【歌词】

我是一个兵，

来自老百姓，

打败了日本侵略者，

消灭了蒋匪军。

我是一个兵，

爱国爱人民，

革命战争考验了我，

立场更坚定。

嘿！嘿！枪杆握得紧，

眼睛看得清，

谁敢发动战争，

坚决把他消灭净！

【歌谱】

我是一个兵

陆原岳仑 词
岳仑 曲

$1=\flat B$ $\frac{2}{4}$

干脆有力

第五章　军旅歌曲鉴赏

```
2̇ 0    | 5 55 53 | 3̇ 2̇ 1̇ 6 | 5 55 63 | 5 0
姓，     打败了日本  狗强盗，    消灭了蒋匪  军。

5.̇ 1̇ 6 | 5 0 | 5.3 3 1 | 2 0 | 5 5 1̇ 1̇
我 是 一 个 兵，    爱 国 爱 人 民，    革 命 战 争

3 33 53 | 2̇ 2̇ 3̇ 2̇ | 1̇ 0 :|| 2̇ 2̇ 3̇ 2̇ | 1̇ 0 5
考验了我，  立场 更坚   定！      立场 更坚   定。 嘿

3̇ 0 3̇ 0 | 2̇ 3̇ | 3̇ 2̇ 1̇ 6 | 1̇ 1̇ 65
嘿！嘿！  枪杆  握得紧，   眼睛  看得清，

5 5 1̇ 1̇ | 3̇ 3̇ 0 | 5.̇3 2̇ 2̇ | 3̇ 0 2̇ 0 | 1̇ 6.̇ 6̇
谁敢 发动  战争，    坚决打他 不  留 情！ 不 留

5̇ 0 | X (0 35 | 1̇ 0)
情！    杀！
```

【歌曲赏析】

《我是一个兵》，陆原、岳仑作词，岳仑作曲。是抗美援朝同期优秀军旅歌曲之一。

词作家陆原，原名陆占春，1922 年 11 月出生于河北。抗日战争后期，他曾到抗大山东一分校学习，抗日战争胜利后在冀东军区第 17 军分区警卫一连任文化教员，后到冀东军区独立第 13 旅宣传队。在冀东军区、中南军区、沈阳军区等艺术院团任创作员和创作组长。代表作有《我是一个兵》、《边防军之歌》等。

作曲家岳仑，原名蒋耀昆，1930年2月生，河北玉田人。1945年起从事部队文艺工作，后任吉林省歌剧院院长。歌曲代表作有《我是一个兵》、《唱雷锋》等。

1950年6月，部队驻扎在位于湘江岸边的湖南省祁阳县城，为活跃部队生活，各连队开展起"写自己忆过去"业余创作活动，顺口溜、枪杆诗如雨后春笋一般出现。当时，陆原从中发现一首稍为完整的叙事快板，开头两句为"俺本是个老百姓，扔下锄头来当兵"，不禁想起一首抗日歌曲中的"老百姓、老百姓，扛起枪杆就是兵"，两下加在一起交流产生了几句"兵"歌之词："我是中华一个兵，来自苦难老百姓，打败了万恶日本鬼儿，消灭了反动蒋匪军。"过了几天，两人互相启发，一起推敲歌词。岳仑吸收民歌乐汇和鼓点节奏，一鼓作气谱出了《我是一个兵》的曲调。原稿多是七字句，每段四句。岳仑在谱曲过程中，激情勃发，才思奔涌，水到渠成地改变了句式，有的缩短，有的拉长，很快写出了第一段："我是一个兵，来自老百姓。打败了日本狗强盗，消灭了蒋匪军！"第二段的"我是一个兵，爱国爱人民，革命战争考验了我，立场更坚定！"也是一气呵成的。特别是最后几句："嘿！嘿！枪杆握得紧，眼睛看得清，美帝国主义来侵犯，坚决打它不留情！"（当时朝鲜战争已经爆发），岳仑谱曲时几乎是冲口而出。这样一首传世之作，不到一个小时便创作出来了。后来，在领导和同志们的建议下，将原词中的"美帝国主义来侵犯"改成"谁敢发动战争"，不但概括性强了，而且句子凝练，唱起来顺畅、有力多了。

这首歌写出后，最初发表在《解放军画报》总号第3期上，同年夏天中南军区第四野战军文艺汇演，获优秀节目奖，1952年获全军文艺比赛一等奖，1954年获全国群众歌曲创作一等奖。从此在军内外广泛传唱起来。1959年建国10周年时，由海、陆、空三军230名上将、中将、少将组成的"将军合唱团"在人民大会堂为17 000人演唱。国际友人赞叹："从这首歌看到

了当代中国军人的风貌!"1964年,在全军第二届文艺汇演的闭幕式上,周恩来总理当场提议并亲自指挥三军文艺代表队,高唱《我是一个兵》。

7.《说打就打》

词:谢明

曲:庄映

【歌词】

说打就打,说干就干。

练一练手中枪刺刀手榴弹,

瞄得准来投也投得远,

上起了刺刀叫人心胆寒。

抓紧时间加油练,练好本领准备战。

不打垮反动派不是好汉,

打倒那洋儿叫他看一看。

说干就干,说打就打。

人民的子弟兵什么也不怕,

精苦练兵解放打天下,

老百姓后方反恶霸。前方后方是一家,

打天下来反恶霸,建立好我们革命的家。

再去那乌龟壳里抓王八,去抓王八!

说打就打,说干就干。

练一练手中枪刺刀手榴弹,

瞄得准来投也投得远,

上起了刺刀叫人心胆寒。

抓紧时间加油练,练好本领准备战。

不打垮反动派不是好汉，

打倒那洋儿叫他看一看，看一看！

【歌谱】

说打就打

谢 明 词
庄 映 曲

1=F 2/4

沉着、有力地

| 6 6 5 | 6 — | 3 3 2 | 3 0 | 1 1 1 |

1.说 打 就 打， 说 干 就 干， 练 一 练
2.说 干 就 干， 说 打 就 打， 人 民 的

| 6 6 6 | 5.6 5 3 | 2 — | 3. 2 | 6 1 |

手 中 枪， 刺 刀 手 榴 弹。 瞄 得 准 来
子 弟 兵， 什 么 也 不 怕。 民 主 联 军

| 3 5 1 5 | 6 — | 5 5 6 | 2 3 | 5.3 2 1 |

投 也 投 得 远， 上 起 了 刺 刀 叫 他 心 胆
前 方 打 天 下， 老 百 姓 后 方 反 恶

| 6 0 | 6.5 6 1 | 3 2 3 | 3.2 3 5 | 2 1 6 |

寒。 抓 紧 时 间 加 油 练， 练 好 本 领 准 备 战，
霸。 前 方 后 方 是 一 家， 打 天 下 来 反 恶 霸，

| 1 1 6 | 5 5 3 | 5.1 3 5 | 6 — | 1 6 1 |

不 打 垮 反 动 派 不 是 好 汉， 打 他 个
建 立 好 我 们 革 命 的 家， 再 去 那

```
1 1 6 5 | 5 2 3 | 1.——2.      | 1. 2 | 5 2 3 | 5 0 ‖
                | 1 0 : ‖
样儿叫他 看  一   看!            八  来 捉 王   八!
乌龟壳里 捉      王
```

【歌曲赏析】

《说打就打》创作于1946年的东北战场。1946年6月，国民党统治集团在完成发动内战的各项准备后，撕毁停战协定和政协决议，以围攻中原解放区为起点，凭借美式武器，对我解放区发起全面进攻。我军遵照中共中央、中央军委的指示，一方面坚决反对内战，和国民党反动派作坚决的斗争；另一方面则奋起自卫，保卫解放区。我军采用运动战，不计一城一池之得失，集中优势兵力，粉碎了国民党军的全面进攻。

但国民党统治集团并不甘心，又集中兵力对山东解放区和陕甘宁解放区实行重点进攻。在山东战场，华东野战军择机发起孟良崮战役，粉碎了国民党军的"鲁中会战"计划，迫使其暂时停止对山东解放区的进攻。在陕北战场，我军则采取暂时放弃延安、转战陕北的战略，发起青化砭、羊马河、蟠龙镇及陇东、三边战役，稳定了陕北战局。在华东野战军、西北野战军粉碎国民党军重点进攻的同时，晋冀鲁豫、晋察冀、东北战场，我军也相继发起局部战略反攻。

创作于这一时期的歌曲《说打就打》，作为一首着眼于练兵的歌曲，两段歌词都使人联想到一个热火朝天的部队训练场面，反映了东北民主联军在解放战争初期加紧练兵、准备应战的情景。歌曲表现出我军官兵豪放、爽朗的性格和敢打必胜的信心，歌词中的"说打就打""说干就干"，正是我军召之能来、来之能战、战之能胜、雷厉风行的军事作风的写照。歌曲的旋律也可圈可点，用切分节奏正好突出"打"字，进而表现出"打"的力度和决心。《说打就打》作为一首充满战斗精神的歌曲，是解放战争时期最优秀的

军旅歌曲之一,也是我军一首保留的队列歌曲。

《说打就打》歌词简单通俗,曲调简洁明快,突出反映了我军不怕困难、勇往直前、敢打必胜的战斗精神和革命信念。反映了我军官兵坚定豪迈、阳刚自信、藐视敌人的英雄气概和胜利信心;以及年轻官兵热情乐观、质朴纯真的鲜明个性和精神风貌。

8.《中国人民志愿军战歌》

词:麻扶摇

曲:周巍峙

【歌词】

雄赳赳,气昂昂,跨过鸭绿江。
保和平,为祖国,就是保家乡。
中国好儿女,齐心团结紧。
抗美援朝打败美帝野心狼!

【歌谱】

中国人民志愿军战歌

1=F 2/4

麻扶摇 词
周巍峙 曲

稍快 雄壮有力 充满信心地

| 1 1 1 | 5 6 5 | 3.2 1 6 | 2 — | 3 3 3 |
| 雄赳 赳, 气昂 昂, 跨过鸭绿 江, 保和 平, |

| 5 5 5 | 6.5 1 3 | 2 — | 3 — | 5 — |
| 卫祖 国, 就是保家 乡。 中 国 |

第五章　军旅歌曲鉴赏

```
3.2 1 2 | 6 - | 6 i | 5. 3 | 1 3 |
好儿女，    齐  心    团 结

5 - | 6 0 5 0 | 3 0 5 0 | i. 6 | 5 0 3 0 |
紧，  抗 美    援 朝    打 败   美 帝

[1.
5 0 2 0 | 1 0 :||
野 心 狼。

[2.
i 0 5 0 | i 0 ||
野 心 狼。
```

【歌曲赏析】

《中国人民志愿军战歌》，又名《打败美帝野心狼》。创作于1950年，由麻扶摇作词，周巍峙作曲。歌词原是时任炮兵部队连政治指导员麻扶摇写的出征诗，最初载于新华社《记中国人民志愿部队几位战士的谈话》的电讯稿。作曲家周巍峙为这首诗谱了曲，首刊在《时事手册》上，歌名为《打败美帝野心狼》。后来，作曲者又将歌名改为《中国人民志愿军战歌》。这首歌，采用进行曲式，气势雄壮，节奏铿锵。1954年3月，在文化部、中国文学艺术界联合会举办的"三年来全国群众歌曲评奖"中获得一等奖。

词作者麻扶摇，1927年2月生于黑龙江省绥化市。1946年5月参加革命，1947年2月参加中国人民解放军，1948年5月加入中国共产党。1950年参加抗美援朝战争，是炮1师26团5连政治指导员。归国后任军委炮兵政治部助理员、组织科长，第二炮兵基地政治部主任等职。1960年晋升为少校军衔。

曲作者周巍峙，1916年生，江苏东台人。原名周良骥、何立山。1934年参加上海左翼歌咏运动。1937年参加八路军。1938年赴延安，同年加入中国共产党。谱写的歌曲主要有：《上起刺刀来》《前线进行曲》《起来，铁

的兄弟》《子弟兵进行曲》,《中国人民志愿军战歌》《十里长街送总理》等。

1950年夏,新中国建立伊始,美帝国主义立即发动了侵略朝鲜的战争,并且把战火烧到了我国东北部的边境线上。毛泽东和党中央做出"抗美援朝、保家卫国"的战略决策,组织中国人民志愿军赴朝参战。1950年10月,中国人民志愿军正式组建后,各部队进行了思想动员,教育广大指战员充分认识"抗美援朝、保家卫国"的伟大意义,明确支援朝鲜就是保家卫国的正义行动,从而树立敢打必胜的信心。

连队指导员麻扶摇记下了战士们发言中的"雄赳赳,气昂昂,横渡鸭绿江"等句子。后几经修改补充,写成了一份诗歌形式的决心书,第二天,麻扶摇把这首诗作为出征誓词的导言,写在黑板上,并向全连同志作了宣讲。在全团动员誓师大会上,麻扶摇代表五连登台宣读了出征誓词。大会之后,团政治处编印的《群力报》和师政治部办的《骨干报》都在显著位置刊登了这首诗。当时,连队一位粗通简谱的文化教员为它谱了曲,并在全连教唱。

1950年,新华社随军记者陈伯坚到麻扶摇所在炮兵部队采访时,看到连队的墙报上贴满了各种决心书,并偶然看到那首在战士中广为传诵的诗,觉得诗写得好,充满战斗气氛,就抄录了下来。在一次战役结束后,陈伯坚在撰写《记中国人民志愿军部队几个战士的谈话》战地通讯中就引用了这首诗作为开头,但同时也将其中"横渡鸭绿江"改为"跨过鸭绿江",以表示英雄气概;把"中华的好儿郎"改为"中国好儿女",以增强读音脆度。1950年11月26日,《人民日报》一版刊登了这篇战地通讯,这首诗醒目地排在标题下面。

1950年11月,作曲家周巍峙看到《人民日报》头版上刊登《记中国人民志愿军部队几位战士谈话》一文,文中提到一首诗,激发起周巍峙的创作热情,便马上进行了谱曲,半小时即谱写完,歌名叫作《打败美帝野心狼》。他还接受了中国音乐家协会主席吕骥的建议,把"抗美援朝鲜"改为"抗美

援朝"，把"打败美帝野心狼"改为"打败美国野心狼！"，并以诗中最后一句"打败美国野心狼"为题，署名"志愿军战士词"、周巍峙曲。1950年11月30日《人民日报》和12月初《时事手册》半月刊，先后发表了这首歌。不久又定名为《中国人民志愿军战歌》。

这首歌曲简短有力，气宇轩昂。开始的两乐句，一字一音，铿锵有力，使人联想到中国人民志愿军"跨过鸭绿江"的坚定步伐。接着的两个乐句，节奏变得稍微舒展，抒发了中国人民志愿军从容不迫、无所畏惧的革命精神；末句"抗美援朝，打败美国野心狼"更精彩："抗美援朝"四字用了四个"持续音"，强调了中国人民志愿军入朝参战的光荣使命；"打败美国野心狼"的"打"字用了全曲的最高音、最强音，将这个象征战斗精神的字眼凸显出来，顿时给人一种威风八面、正义凛然的艺术效果，表达出中国人民志愿军"抗美援朝，保家卫国"的坚定信心和英雄气概。抗美援朝时期，这首《中国人民志愿军战歌》鼓舞了人民解放军的斗志，也激发了中国人民保卫和建设新中国的热情。它既是中国人民志愿军的"标识"，又是那个时代中国人民最坚定、最有力的声音。

9.《中国空军进行曲》

词：集体

曲：苏任千、羊鸣

【歌词】

飞翔！飞翔！
乘着长风飞翔，
中国空军在烽火中成长。
碧空里呼啸着威武的机群，
大地上密布着警惕的火网。

红星闪闪辉映长空百战的历史，

军旗飘飘召唤我们献身国防。

为中华振兴，

为民族富强，

炼铁翼神箭，

铸蓝天长城。

保卫领空，

抵御侵略，

迎着新世纪的曙光，

飞翔！飞翔！飞翔！

【歌谱】

中国空军进行曲

1=F 2/4

集　体　词
苏任千羊鸣曲

进行曲速度　矫健自豪地

（乐谱略）

第五章　军旅歌曲鉴赏

长。碧空里呼啸着威武的机群，
大地上密布着警惕的火网。红星
闪闪辉映长安百战的
历史，军旗飘飘
召唤我们献身国防。为
中华振兴，为民族富强，炼铁翼
神剑，筑蓝天长城。保卫领空，
抵御侵略，迎着新世纪的曙光，
飞翔，飞翔，飞翔！

【歌曲赏析】

《中国空军进行曲》是由张士燮、阎肃、王剑兵、石顺义等集体作词，著名作曲家苏任千、羊鸣作曲的。该曲体现了人民空军的性质、任务、战斗特点与作风，概括地反映了人民空军的传统精神和时代气质。1989年8月23日经空军党委审订后由空军政治部正式颁布，作为中国人民解放军空军军歌。作为中国空军"标识性"的歌曲，《中国空军进行曲》是继《中国人民解放军军歌》确立之后确立的第一首军兵种歌曲。

10.《长征组歌》

词：肖华

曲：晨耕、生茂、唐诃、遇秋

【歌词】

《告别》

红旗飘，军号响。子弟兵，别故乡。

王明路线滔天罪，五次"围剿"敌猖狂。

红军主力上征途，战略转移去远方。

男女老少来相送，热泪沾衣叙情长。

紧紧握住红军的手，亲人何时返故乡？

乌云遮天难持久，红日永远放光芒。

革命一定要胜利，敌人终将被埋葬。

《突破封锁线》

路迢迢，秋风凉。敌重重，军情忙。

红军夜渡于都河，跨过五岭抢湘江。

三十昼夜飞行军，突破四道封锁墙。

不怕流血不怕苦,前赴后继杀虎狼。
全军想念毛主席,迷雾途中盼太阳。

《遵义会议放光辉》
苗岭秀,旭日升。百鸟啼,报新春。
遵义会议放光辉,全党全军齐欢庆。
万众欢呼毛主席,马列路线指航程。
雄师刀坝告大捷,工农踊跃当红军。
英明领袖来掌舵,革命磅礴向前进。

《四渡赤水出奇兵》
横断山,路难行。天如火来水似银。
亲人送水来解渴,军民鱼水一家人。
横断山,路难行。敌重兵,压黔境。
战士双脚走天下,四渡赤水出奇兵。
乌江天险重飞渡,兵临贵阳逼昆明。
敌人弃甲丢烟枪,我军乘胜赶路程。
调虎离山袭金沙,毛主席用兵真如神。

《飞越大渡河》
水湍急,山峭耸,雄关险,豺狼凶。
健儿巧渡金沙江,兄弟民族夹道迎。
安顺场边孤舟勇,踩波踏浪歼敌兵。
昼夜兼程二百四,猛打穷追夺泸定。
铁索桥上显威风,勇士万代留英名。

《过雪山草地》

雪皑皑，野茫茫，高原寒，炊断粮。

红军都是钢铁汉，千锤百炼不怕难。

雪山低头迎远客，草毯泥毡扎营盘。

风雨侵衣骨更硬，野菜充饥志越坚。

官兵一致同甘苦，革命理想高于天。

《到吴起镇》

锣鼓响，秧歌起。黄河唱，长城喜。

腊子口上降神兵，百丈悬崖当云梯。

六盘山上红旗展，势如破竹扫敌骑。

陕甘军民传喜讯，征师胜利到吴起。

南北兄弟手携手，扩大前进根据地。

《祝捷》

大雪飞，洗征尘。敌进犯，送礼品。

长途跋涉足未稳，敌人围攻形势紧。

毛主席战场来指挥，全军振奋杀敌人。

直罗满山炮声急，万余敌兵一网擒。

活捉了敌酋牛师长，军民凯歌高入云。

胜利完成奠基礼，军民凯歌高入云。

《报喜》

手足情，同志心。飞捷报，传佳音。

英勇的二、四方面军，转战数省久闻名。

历尽千辛万般苦,胜利会聚甘孜城。
踏破岷山千里雪,高歌北上并肩行。
边区军民喜若狂,红旗招展迎亲人。

《大会师》

红旗飘,军号响。战马吼,歌声亮。
铁流两万五千里,红军威名天下扬。
各路劲旅大会师,日寇胆破蒋魂丧。
军也乐来民也乐,万水千山齐歌唱。
歌唱领袖毛主席,歌唱伟大的共产党。

【歌谱】(节选)

四渡赤水出奇兵

长征组歌《红军不怕远征难》选曲

萧华 词
晨耕 生茂 唐诃 遇秋 曲

1=F 4/4 2/4

稍慢 坚毅地

(6 567 6 - | 6 - | 3 235 3 - | 3 - 0 6 1 3 |

亲切 真挚地

6 567 6 1 3 5 | 6 1 2 3 5) | 6 567 6 - |
　　　　　　　　　　　　　　　(女独)横　断　山,

5 6 7 6 5 6 ⁵3 - | 3 6. 7 ⁷6 5 3 | 2 3 5 ⁵3. 2 2 ~2 1 6 |
路　难　行。　天　如　火　来　水　似　银,

大学生音乐鉴赏

第五章 军旅歌曲鉴赏

$$\begin{array}{l}
\text{6·} \quad \underline{53} \mid \text{6·} \quad \underline{53} \mid 6\dot{2} \quad \dot{1}\dot{2} \mid \dot{1} \quad 65 \mid \\
\text{哎!}
\end{array}$$

$$\text{6·} \quad \underline{53} \mid \text{6·} \quad \underline{53} \mid 65 \quad 35 \mid 6 \quad 6 \quad 5 \mid$$

$$\dot{1} \quad \underline{16} \quad \underline{561} \mid \underline{653} \quad 2\cdot 3 \mid \underline{1653} \quad \underline{2321} \mid \underline{6121} \quad \underline{\tfrac{1}{7}6} \; \colon\!\Vert$$
军民　鱼水　一　家　人　哪!

$$6 \quad \underline{65} \quad 3 \quad \underline{35} \mid \underline{653} \quad 2\cdot 3 \mid \underline{1653} \quad \underline{2321} \mid \underline{6121} \quad \underline{\tfrac{1}{7}6} \; \colon\!\Vert$$

$$3 \quad \underline{35} \quad 6 \quad \underline{61} \mid \underline{653} \quad \underline{23216} \mid 2\cdot 3 \quad \underline{561} \mid \underline{67656} \quad \underline{\tfrac{5}{7}3} \mid$$
亲人哪　送　水　来　解　渴,

$$3 \quad \underline{32} \quad 3 \quad \underline{35} \mid \underline{653} \quad \underline{23216} \mid 2\cdot 3 \quad \underline{535} \mid \underline{67656} \quad \underline{\tfrac{5}{7}3} \mid$$

$$\dot{1} \quad \underline{16} \quad \underline{561} \mid \underline{653} \quad 2\cdot 3 \mid \underline{1653} \quad \underline{2321} \mid \underline{6121} \quad \underline{\tfrac{1}{7}6} \mid$$
军民　鱼水　一　家　人　哪!

$$6 \quad \underline{65} \quad 3 \quad \underline{35} \mid \underline{653} \quad 2\cdot 3 \mid \underline{1653} \quad \underline{2321} \mid \underline{6121} \quad \underline{\tfrac{1}{7}6} \mid$$

第五章　军旅歌曲鉴赏

稍慢

$\frac{4}{4}$

(男齐)横断山，路难行。

敌重兵，压黔境。

第五章　军旅歌曲鉴赏

```
| 6̲ 2̲1 6·    | 3·3 6̲6̲    | 1̇ 5    6̲5̲3̲ |
  出 奇 兵。    乌 江  天 险    重 飞  渡,

| 6̲ 2̲1 6·    | 3·3 3̲2̲    | 3̲5̲    6̲5̲3̲ |
```

```
| 6·̲ 6̲6̲5̲ 3̲5̲  6  X | 6·̲ 6̲6̲5̲ 3̲5̲  6  — |
  兵 临  贵 阳 逼 昆 明。 咳! 兵 临  贵 阳 逼 昆  明。

| 6·̲ 6̲6̲5̲ 3̲5̲  6  X | 6·̲ 6̲6̲5̲ 3̲5̲  6  — |
```

(男中音领唱)

```
| 1̇·̲ 1̲̇ 6̲6̲  | 3̲ 3̲5̲ 6̲6̲  0   0  | 3·̲ 5̲ 6̲ 1̇ |
  敌 人  弃 甲  丢 烟  枪  啊,             我 军 乘 胜

| 0   0    | 0   0̲ 1̲̇  | 3̲ 3̲5̲ 6̲6̲  0   0 |
                咳,丢 烟  枪  啊,

| 0   0    | 0   0̲ 6̲   | 2̲ 1̲2̲ 3̲3̲   0   0 |
```

```
| 5̲6̲3̲5̲ 2   0   0 | 6·̲ 6̲ 5̲ 3̲ | 2̲3̲ #4̲  3̲ 3̲ |
  赶 路 程,               调 虎  离 山  袭 金  沙 呀,
                                                 p
| 0   0̲ 1̲̇ | 5̲6̲3̲5̲ 2   0   0 | 0   0 | 0   0 |
      咳, 赶  路 程。
                                                 p
| 0   0̲ 6̲ | 5̲6̲3̲5̲ 2   0   0 | 0   0 | 0   0 |
```

第五章 军旅歌曲鉴赏

(sheet music / numbered musical notation)

毛主席用兵真如神。
袭金沙呀，毛主席
袭金沙呀，毛主席
席 毛主席用兵真如
毛主席用兵真如神，
神， 用兵 真如神，
毛主席用兵 真如神，
毛主席用兵真如神哪！哎！嗨！

【歌曲赏析】

1934年8月至1936年10月中国工农红军进行了史无前例的伟大长征。红军以超乎寻常的毅力，战胜了几十万国民党反动军队的围追堵截，越过了人迹罕至的雪山、草地、经历10个省、二万五千里的征途，终于到达目的地，陕西省北部。1965年，为纪念红军长征胜利30周年，曾参加过长征的肖华将军回顾他在长征中的真实经历、历时半年，完成了12首形象鲜明、

感情真挚的史诗。随后,晨耕、生茂、唐轲、遇秋等作曲家选择其中的10首谱成了组歌,分别描绘了10个环环相扣的战斗生活场面,并巧妙地把各地区的民间曲调与红军传统歌曲的曲调融合在一起,最终汇成了一部主题鲜明、内容丰富、形式新颖、风格独特的大型声乐套曲——《长征组歌》。整个组歌共分为《告别》(混声合唱)、《突破封锁线》(二部合唱与轮唱)、《遵义会议放光芒》(女声二重唱、女声伴唱与混声合唱)、《四渡赤水出奇兵》(领唱与齐唱)、《飞越大渡河》(混声合唱)、《过雪山草地》(男高音领唱与合唱)、《到吴起镇》(齐唱与二部合唱)、《祝捷》(领唱与合唱)、《报喜》(领唱与合唱)和《大会师》(混声合唱)10个部分。

曲作者晨耕,1923年生,河北完县人,满族。1938年开始从事音乐工作。1958年毕业于中央音乐学院作曲系进修班。曾任北京军区战友歌舞团团长。其创作的代表歌曲有《两个小伙一般高》《我和班长》,器乐曲《骑兵进行曲等》。

曲作者唐轲,1922年生。原名张化愚,河北易县人。1938年参加八路军。1940年开始音乐创作。建国后,长期在北京军区战友文工团从事音乐创作。其代表作有《众手浇开幸福花》《我们的生活充满阳光》等。

曲作者遇秋,1929年生,河北深泽人。1940年参加革命。1950年入中央音乐学院华东分院学习作曲。曾任北京军区战友歌舞团副团长、艺术指导。其歌曲代表作有《八一军旗高高飘扬》等。

《长征组歌》在创作、排练、演出过程中,得到了周恩来、邓小平、贺龙、罗瑞卿等老一辈无产阶级革命家和北京军区领导同志的亲切关怀和指导,是倾注了领导、专家、群众心血的优秀艺术作品。以深刻凝炼的词汇,清新动人的优美曲调,浓郁的民族风格和为群众喜闻乐见的表演艺术形式,讴歌了中国工农红军在党中央、毛主席的领导和指挥下,历尽艰险,不屈不挠,英勇作战,无私无畏的革命精神,颂扬了中国革命史中具有传奇性的壮

丽史诗，气势磅礴，感人肺腑。当年在京、津、沪、宁等地演出后，获得了社会上的巨大反响，一些歌曲在广大群众中迅速传唱，被誉为是我国合唱史上具有里程碑意义的重要作品。

11.《学习雷锋好榜样》

词：洪源

曲：生茂

【歌词】

学习雷锋好榜样，

忠于革命忠于党，

爱憎分明不忘本，

立场坚定斗志强，

立场坚定斗志强。

学习雷锋好榜样，

放到哪里哪里亮，

愿作革命的螺丝钉，

集体主义思想放光芒，

集体主义思想放光芒。

学习雷锋好榜样，

艰苦朴素永不忘，

克己为人是模范，

共产主义品德多高尚，

共产主义品德多高尚。

学习雷锋好榜样，

毛主席的教导记心上，

紧紧握住手中枪,

努力学习天天向上,

努力学习天天向上。

【歌谱】

学习雷锋好榜样

洪　源　词
生　茂　曲

1=G 2/4

| 5. 3 2̂1 | 5 — | 1 2̂3 | 5. — | 5. 3 |

1.学 习 雷　　锋　　　　好　榜　样，　　　忠　　　于
2.学 习 雷　　锋　　　　好　榜　样，　　　艰　　　苦
3.学 习 雷　　锋　　　　好　榜　样，　　　毛主　席的
4.学 习 雷　　锋　　　　好　榜　样，　　　毛泽　东

| 2 3̂5 | 1 6̂3 | 2. 0 | 3 5 | 6. 5 |

革　命　　忠　于　　党，　　　爱　憎　　分　明
朴　素　　永　不　　忘，　　　愿　做　　革命的
教　导　　记　心　　上，　　　全　心　　全　意
思　想　　来　武　　装，　　　保　卫　　祖　国

| 3 5 | 2̂.3 2̂1 | 6. 3 | 2 2̂1 | 6. 1 |

不　忘　　本，　　立　　场　　坚　定　　斗　志　　志　高
螺　丝　　钉，　　集体主义　　思　想　　放　　　光　高
为　人　　民，　　共产主义　　品　德　　多　　　高　高
握　紧　　枪，　　努　　力　　学　习　　天天　　向

```
| 5̣ 0  | 5. 3  | 6  5  | 6  2͡3 | 5  0 ‖
  强,     立  场    坚  定    斗  志    强。
  芒,     集体 主义   思  想    放  光    芒。
  尚,     共产 主义   品  德    多  高    尚。
  上,     努  力    学  习    天天 向    上。
```

【歌曲赏析】

《学习雷锋好榜样》是由生茂作曲、洪源作词,20世纪50年代末60年代初影响较深的一首歌曲。歌曲是为歌颂雷锋,弘扬雷锋精神而创作的,曲子简洁明快、铿锵有力,以其特有的旋律和激情,感染和激励着一代又一代人。

曲作者生茂,1928年生,原名娄盛茂。河北晋县人。毕业于中央音乐学院,中国音乐家协会理事,原北京军区政治部战友文工团艺术指导。作品包括《学习雷锋好榜样》《马儿啊,你慢些走》《真是乐死人》《祖国一片新面貌》《林中小路》等歌曲,其中《走上练兵场》《远方书信乘风来》被评为1980年优秀歌曲。他还参与创作了《老房东查铺》、大型声乐套曲《长征组歌》等作品。

词作者洪源,1930年生,北京人。1949年从事部队文艺工作。先后在战友歌舞团、《解放军歌曲》编辑部任职。代表作有《北京颂歌》《美好的赞歌》《学习雷锋好榜样》获1989年五洲杯40年广播金曲奖。

1963年3月5日,是毛主席题词向雷锋同志学习的日子,《人民日报》发表了这一题词和相关社论。洪源和生茂接到任务,要求创作几首群众歌曲以便宣传。于是就有了这首《学习雷锋好榜样》,用简练的语言,把学习雷锋的意义、目的概括的一目了然,旋律也朗朗上口,不复杂,很容易学唱,当时就唱遍了全国。

《学习雷锋好榜样》这首歌,已经传唱了50多个春秋,十几亿中国人几乎都唱过或听过,甚至有外国人也在唱,可见一首经典之作的生命力、影响力之大。歌曲的魅力没有因为时间的推移而泯灭,唱雷锋,学雷锋,做雷锋,是我们矢志不移的追求。

12.《我爱祖国的蓝天》

词:阎肃

曲:羊鸣

【歌词】

　　我爱祖国的蓝天,晴空万里阳光灿烂

　　白云为我铺大道,东风送我飞向前。

　　金色的朝霞在我身边飞舞,脚下是一片锦绣河山。

　　啊!啊!水兵爱大海,骑兵爱草原

　　要问飞行员爱什么?

　　我爱祖国的蓝天。

　　我爱祖国的蓝天,云海茫茫一望无边

　　春雷为我敲战鼓,红日照我把敌歼。

　　美丽的长虹搭起彩门,迎接着战鹰胜利凯旋。

　　啊!啊!水兵爱大海,骑兵爱草原

　　要问飞行员爱什么?

　　我爱祖国的蓝天。

　　美丽的长虹搭起彩门,迎接着雄鹰胜利凯旋。

　　水兵爱大海,骑兵爱草原

　　要问飞行员爱什么?

　　我爱祖国的蓝天。

【歌谱】

我爱祖国的蓝天

1=A 3/4

阎肃 词
羊鸣 曲

稍快

(1 111 1 5 1 | 3 - - | 3 33 3 3 1 3 | 5 - -|

567 1 6 5 | 3. 5 2 3 1 0 | 1 111 1 1 1 | 1 1 1 1 1 1)

3 - 5 | 1 2 1 | 7. 6 5 | 6 - - |
1.我　　爱　祖　国　的　蓝　　天，
2.我　　爱　祖　国　的　蓝　　天，

1 - 6 | 5. 6 3 | 2. 1 6 1 | 2 - - |
晴　　空　万　里　阳　光　灿　烂，
云　　海　茫　茫　一　望　无　边，

3. 2 1 | 1 3 7 | 6. 7 6 5 | 3 - - |
白　　云　为　我　铺　　大　道，
春　　雷　为　我　敲　　战　鼓，

5 6 1 | 2 - 6 | 5 - - | 3. 1 2 |
东　风　送　　我　　　　飞　向
红　日　照　　我　　　　把　敌

1 - - | 0 0 0 | 0 0 0 | (1 6 5 3 1 6 |
前。
歼。

第五章　军旅歌曲鉴赏

5 6 7 1 3 2 | 1 1 1 1 1 1) | 3 3 3 6 | 6 — 5 6 |
　　　　　　　　　　　　　金　色的朝霞　　在我

1 7 6 5 6 | 3 — — | 6 6 1 2 | 2 — 5 |
身　边飞舞，　　　脚下是一　片

3 3 2 1 6 | 2 — 5 | 5 — — | 5 — — |
锦　绣河山。　啊，

6 5 6 5 6 5 | 3 — — | 3 — — | 5 3 3 |
啊，　　　　　　　　　　　　　　　水　兵

2 1 6 1 2 | 6 2 2 | 2 1 6 1 5 | 3 — 5 |
爱　大海，骑　兵爱草原，要　问

　　　　　　　　稍慢　　　　　　　　　　原速
1. 1 1 | 7 — 6 1 | 3 0 0 | 5 — 5 |
飞　行员爱　什　么？　　　　我

5 — — | 5 — — | 6 5 3 | 2. 1 2 3 |
爱　　　　　　　　　祖 国 的 蓝

1 — — :‖ 5 — 6 | 1 — — | 1 — — | 1 0 0 0 ‖
天。　　蓝　　　天。

【歌曲赏析】

词作者阎肃：原名阎志扬。河北保定人。著名剧作家、词作家。中国作家协会会员，中国剧协副主席，中国音协委员。重庆大学毕业。1930年生，1950年后任西南青年文工团演员1分队长。1953年加入中国共产党。同年参加中国人民解放军。历任西南军区文工团分队长，空军歌剧团编导组组长，空军歌舞剧团创作员，中国剧协第三、四届理事。创作的歌词《我爱祖国的蓝天》《下四川》1964年获第三届中国人民解放军文艺会演创作优秀奖。歌剧《江姐》1977年获第四届中国人民解放军文艺会演创作奖。与人合作的歌剧《忆娘》、京剧《红灯照》1979年获中华人民共和国建国三十周年献礼演出创作一等奖。1986年加入中国作家协会。

作曲家羊鸣：1934年出生，山东蓬莱人。13岁参军，先后在安东军区文工团、沈阳空军文工团、空政文工团工作，其间曾去沈阳音专（即沈阳音乐院前身）学习作曲。写有大、小型歌剧10部、歌曲数百首。其中歌剧《江姐》（与姜春阳、金砂合作）、《忆娘》（与朱正合作）均属成功之作。特别是《江姐》中的唱段《红梅赞》《绣红旗》及歌曲《我爱祖国的蓝天》等深受群众欢迎。

《我爱祖国的蓝天》创作于20世纪60年代，这首歌表现了英雄的空军战士热爱祖国，誓死保卫祖国蓝天的壮志豪情。词曲作家在创作这首歌曲的时候，正在广州空军某战斗部队以"当兵""代职"的方式体验生活，前后时间近一年之久。蓝天不仅是飞行员的训练场，更是保卫祖国的大战场，热爱祖国的蓝天，是每一个空军战士的共同情感；保卫祖国的蓝天，更是每一个空军战士神圣的使命。词曲作家在那段不平凡的日子里，深深被飞行员们热爱祖国的博大胸怀和保卫祖国蓝天的英雄气概所感动，于是，一拍即合，情真意切地共同创作了这首《我爱祖国的蓝天》。在这首歌里，为了增强飞行员的形象，同时又想多一点抒情色彩，作曲家大胆使用了圆舞曲的3/4

拍,感情细致地抒发了那个年代的空军指战员的蓝天般博大的情怀,激情中呈现着宽广与舒展。《我爱祖国的蓝天》这首歌刚一写成,就由当时的空政歌舞团的独唱演员秦万坛在北京、上海等地进行了演唱,又经中央人民广播电台录音播放后,迅速在全国流传开来。从1964年起,这首歌先后获得空军文艺一等奖、总政治部颁发的优秀作品奖,并飞出国门,在日本、韩国等国家传唱。

13.《当你的秀发拂过我的钢枪》

词：王磊

曲：印青

【歌词】

当你的秀发拂过我的钢枪,
别怪我保持着冷俊的脸庞,
其实我有铁骨,
也有柔肠。
只是那青春之火需要暂时冷藏。
当兵的日子短暂又漫长,
别说我不懂情只重阳刚,
这世界虽有战火,
也有花香,
我的明天也会浪漫地和你一样。
当你的纤手离开我的肩膀,
我不会低下头泪流两行,
也许我们走的路,不是一个方向,
我衷心祝福你呀亲爱的姑娘。

如果有一天，脱下这身军装，

不怨你没多等我些时光，

虽然那时你我天各一方，

你会看到我的爱，

在旗帜上飞扬。

如果有一天，脱下这身军装，

不怨你没多等我些时光，

虽然那时你我天各一方，

你会看到我的爱，

在旗帜上飞扬。

你会看到我的爱，

在旗帜上飞扬！

【歌谱】

当你的秀发拂过我的钢枪

王磊 词
印青 曲

第五章　军旅歌曲鉴赏

```
5 5̲6̲ 5̲ 2̲ ⌢ 2/4 3 — | 6 6 0 6 5̲ 5̲6̲ 3 | 2̇ 6 3 3 2 — |
冷峻的脸　　庞。　其实 我 有铁骨　　也有 柔　肠，

                          ( 6 6 6 6 5̲ 5̲6̲ 3 | 2 2 2 6̇ 3 2. )
                          也许 我们 走的 路　不是一个　方向，

3 5　6̲5̲3̲2̲1̲ | 2 2 1̲ 5̲ | 6̇ 6̇. | 2/4 6 — | %
只是　那青春之火　需要暂时　冷藏。
我衷　心祝福你啊　亲 爱 的　姑娘。

4/4 mf
6 6̲7̲ 6̲5̲ 3 | 3̲ 7̲ 7̲ 5̲ 5̲6̲ — | 1 6̲1̲ 6̲5̲6̲ 3 |
当兵的日　子　短暂又漫　长，　别　说我不懂 情
如果有一　天　脱下这身 军装，　不　怨你没多 等

                        ( 6 6. )
2 2̲ 1̲ 5̲ 3 — | 3 5　3 6̇. 6̇ 6̇ 5 | 3 6̇ 3　2 — |
只重阳　刚，　这世 界虽有 战火　也有花　香，
我些时　光，　虽　然那时你我　天各一　方，

3̲ 5̲ 5̲ 3̲ 2̲ 3 | 2 2̲ 2̲ 1̲ 5̲ | 6̇ 6̇. :|| 3 5̲ 5̲ 3 2̲ 2̲ 3 |
我的明天也 会　浪漫得和你　一样。　你会看到我的爱
你会看到我的爱　在旗帜上　飞扬。

3 — — 0̲ 3̲ | 7̲ 7̲ 7̲ 6̲ 5 ˅ | 6 — — — | 6 — 6 0 ‖
　　　　在　旗帜上飞　　扬。
```

【歌曲赏析】

词作者王磊于1997年9月之初创作的歌词,当年是一个20岁出头的年轻少尉,当时作者刚刚进入上海空军政治学院。在入学后的第二个周末下午,作者到学院门口的军人服务社买东西,这些女生早换上了漂亮的便装,三三两两地往出走。在作者有些羡慕地看着她们时,上海的风使其看到了至今仍难以忘记的一幕:一位美丽女生在路过门口的哨兵时,长发瞬间被风吹起,哨兵手握钢枪,目不斜视,然而那美丽的秀发早已在他心中掀起了涟漪。

这一幕在作者眼里顿时化成了一句诗:当你的秀发拂过我的钢枪……他把这瞬间的美感在心中酝酿了两天之久,然后在星期一上午的课堂上宣泄而出,创作出了这首《当你的秀发拂过我的钢枪》。值得一提的是这首歌是王磊创作的第一首军歌。当时学院里也刚来了一名叫秦天的战士学员,不到两天的时间他就和肖鹰完成了这个歌的曲创作,不到一个礼拜的时间,秦天便去中唱广州公司完成了军营民谣四《陆海空》专辑的录制,《当你的秀发拂过我的钢枪》作为 B 面第一首的主打歌被收入专辑。当时也发生了一个小插曲,本来是属意由秦天演唱的这首歌,由于另一歌手高歌的看重和争取,而由他进行了演唱。

1997年底,《陆海空》专辑正式出版。1999年10月,武警音像出版社连同解放军音像出版社共同出版了有十张歌碟的《兵歌壮行五十年》,《当你的秀发拂过我的钢枪》被收录其中,并由武警文工团作曲家刘琦进行了重新编配,解放军艺术学院学员胡平录唱。2005年年初,随着总政战斗精神队列歌曲的征集,总政歌舞团副团长印青对这首歌进行了重新的创作编配,参加总政向全军推荐试唱的优秀队列歌曲评选。这首歌顺利地通过了投票,以高票率入选总政向全军推荐试唱的 25 首优秀队列歌曲。

14.《为了谁》

词：邹友开

曲：孟庆云

【歌词】

泥巴裹满裤腿，

汗水湿透衣背。

我不知道你是谁，

我却知道你为了谁。

为了谁，为了秋的收获，

为了春回大雁归。

满腔热血唱出青春无悔，

望穿天涯不知战友何时回？

你是谁，为了谁，

我的战友你何时回？

你是谁，为了谁，

我的兄弟姐妹不流泪！

谁最美，谁最累，

我的乡亲，我的战友，我的兄弟姐妹。

为了谁

邹友开 词
孟庆云 曲

1=G 4/4
♩=86

深情、真挚地

泥巴裹满裤腿，汗水湿透衣背。

我不知道你是谁，我却知道你为了谁，

为了谁。为了秋的收获，为了春回大雁归。

满腔热血唱出青春无悔，望穿天涯不知战友何时

回？你是谁，为了谁，我的战友你何时

回？你是谁，为了谁，我的兄弟姐妹不流

泪！谁最美，谁最累，我的乡亲，我的

```
2. 3  5  3 5 | 6. 3  2  2 7 | 7̣6 - - 3 5 :|| 7̣6 - - 5 |
战   友,我的 兄弟  姐  妹。  你是   妹,    姐
5̄
6 - - - | 6 - - - | 6 ‖
妹。
```

【歌曲赏析】

《为了谁》，邹友开作词，孟庆云作曲，由祖海原唱。写于 1998 年，是为了纪念和歌颂在 1998 年特大洪水中奋不顾身的英雄们而写的，是送给所有用自己的身躯挡着洪水的抗洪勇士们的。赞扬了军人不怕苦，不怕累，不怕牺牲的伟大精神。

词作家邹友开：中央电视台文艺部主任编辑。1939 年 7 月出生，福建省闽侯县人。1960 年进入上海华东师范大学教育系，1965 年毕业后分配到中央电视台担任副组长、组长、副主任、主任等。

曲作家孟庆云：20 世纪 90 年代知名度极高的军旅作曲家。多年来，他在新曲创作园地里辛勤耕耘，以敏捷的才思和喷涌的激情，创作了大量的歌曲，孟庆云的歌曲创作题材十分丰富，他的创作既有传统文化的底蕴，又有时代精神的特征。作为一个部队作曲家，他的大量作品是反映部队生活、歌颂军人情怀的，如《长城长》《为了谁》《什么也不说》《想家的时候》《当兵干什么》《兵之歌》《我就是天空》等。

1998 年夏天，神州大地阴雨连绵。百年罕见的特大洪水如出林巨蟒，从四面八方涌入长江，演绎成 8 次大洪峰，三过松花江、嫩江，惊涛拍岸，浊浪滔天，出现了超历史纪录的特大洪水。

"养兵千日，用兵一时"。洪灾发生后，党中央、中央军委一声令下，全

军上下闻令而动。广州、南京、济南、沈阳、北京军区和空军、海军、第二炮兵、武警部队及四总部直属单位，先后投入30余万人的兵力，在南北两大战场与自然灾害打了一场特殊的战争，构筑了一道道冲不垮的坚固大堤。整个抗洪作战中，将士们冒死赴难，临危不惧，为了国家和人民群众的生命财产安全，不惜牺牲自己。这其间，涌现出许多可歌可泣的感人故事和抗洪英雄。高建成、李向群等英雄人物为此献出了自己宝贵的生命。他们用忠诚、奉献和血肉之躯筑成的巍峨大堤，将永远屹立在全国人民的心中。

在全军将士全力以赴投入到抗洪第一线的时候，广大的部队文艺工作者们也纷纷加入到抗洪抢险的行列里，身临其境，与抗洪将士一起同甘共苦，并创作出了一首首反映抗洪精神的优秀作品。在众多反映抗洪抢险将士英雄事迹的歌曲中，这首《为了谁》，应该是最为成功也是深受广大官兵喜欢并广泛传唱的一首。

这首歌曲深情讴歌了人民子弟兵的英勇无畏、坚强不屈，他们的壮举会永远铭刻在共和国的历史上，让人们仿佛又回到了1998年那令人难忘的抗洪夏天。"烈火炼真金，危难见真情"，军人永远无愧于人民子弟兵的称号。这首歌唱遍了祖国大江南北，这首歌感动了无数华夏儿女。这感人肺腑的旋律让人们体会到人民子弟兵一心想着人民，英勇顽强、奋不顾身的崇高品质，激发我们热爱解放军、热爱祖国的情感。

15.《东西南北兵》

词：刘世新

曲：臧云飞

【歌词】

东西南北中，

我们来当兵，

五湖四海到一起呀,

咱们都是亲弟兄。

东西南北中,

我们来当兵,

五湖四海到一起呀,

咱们都是亲弟兄。

心贴着心啊,

情暖着情啊,

南腔北调一支歌,

咿呀呀荷嘿,

官兵友爱阳光照军营,

嘿啦啦啦啦,

东西南北东西南北兵。

【歌谱】

东西南北兵
（女声独唱）

```
2· 2 2 3 6 6 3 | 5· 6̄7̄6̄ 5 - | 3 3·2 1 1 0 |
咱们 都是 亲 弟    兄。              心 贴着 心哪，

3 3·2 1 1 0 | 2 2 1 2 2 1 | 2 1 6 5· 3 5 |
情 暖着 情啊，   南腔 北调    一 支  歌，

6 6 6 3 5 - | 6·6 6 3 5 - | 3 3 2 3 5 |
依呀 呀呼嘿     官兵 友 爱，    官兵 友 爱

6·6 1 6 5 - | × × × 0 | 5 5 3 2 3 6. |
阳光 照军营，   嘿嘿嘿！   东 西 南 北

1 - - 0 : ‖ 5 5 3 2 3 6. ∨ | 1 - - - | 1 0 0 0 ‖
兵。             东 西 南 北 兵。
```

【歌曲赏析】

词作家刘世新：河北省衡水县人，1954年1月出生，1970年8月参加工作，1974年12月入伍，1977年12月加入中国共产党。历任铁道部山西永济电机厂工人、某炮兵团政治处干事、北京军区政治部战友文工团创作室主任、武警部队政治部文工团副团长兼创作室主任等职，并担任中国音乐家协会文学学会理事。是我国著名的词作家之一，原为北京军区战友文工团创作室主任，辞世前任武警文工团副团长，30多年来先后为武警部队、解放军和社会各界创作歌词千余首。著名歌唱家宋祖英的《东西南北兵》，亲情歌者于文华的《想起老妈妈》《国土》，阎维文的《什么也不说》等大家耳熟

能详的音乐作品,都是他的代表作。

曲作家臧云飞:北京军区政治部战友歌舞团一级作曲,中国音协理事。臧云飞生于山西太原,1979年起在北京军区战友歌舞团从事音乐创作,代表作有《祖国万岁》《当兵的人》《珠穆朗玛》《光荣的士兵》《驻香港部队之歌》《驻澳门部队之歌》等。

该歌曲曲风大气、坚毅,歌词朴实,表达了军营里来自五湖四海的士兵间的战友情谊,歌曲里既展现了军队一贯简单硬朗的风格,又充满了深厚而细腻的情感,将军队情、战友情表达的恰如其分。

16.《说句心里话》

词:石顺义

曲:士心

【歌词】

说句心里话,

我也想家,

家中的老妈妈已是满头白发;

说句实在话我也有爱,

常思念梦中的她。

咪咪咪咪既然来当兵,

咪咪咪就知责任大,

你不扛枪我不扛枪,

谁保卫咱妈妈谁来保卫她,

谁来保卫她。

说句心里话,

我也不傻,

我懂得从军的路上风吹雨打；

说句实在话我也有情，

人间的烟火把我养大。

咪咪咪咪话虽这样说，

咪咪咪有国才有家，

你不站岗我不站岗，

谁保卫咱祖国谁来保卫家，

谁来保卫家。

【歌谱】

说句心里话

$1=C$ $\frac{4}{4}$

石顺义 词
士 心 曲

$\downarrow=62$

(5. 3 5 — | 3 6 5 6 3 2 — | 5. 3 5 — |

3 6 5 6 3 2 — | 3 2 3 5. 3 5. 6 7 6 | 6 5 6 5 3 2 1 —)|

3 3 2 1. 7 6 1 3 5 | 3. 2 1 6 1 2 — | 3 3 2 5 6 3 5. 6 7 6 |

1.说 句 心 里 话 我 也 想 家， 家 中 的 老 妈 妈
2.说 句 心 里 话 我 也 不 傻， 我 懂 得 从 军 的 路 上

2. 2 2 3 1 2 6 5 — | 5 3 2 3. 5 6 5 6 1 | 2. 3 7 6 5 6 — |

已 是 满 头 白 发； 说 句 实 在 话，我 也 有 爱，
风 吹 雨 打； 说 句 实 在 话，我 也 有 情，

第五章　军旅歌曲鉴赏

（乐谱）

常思念那个梦中的她梦中的她。哎哎哎哎哎，
人间的那个烟火把我养大。哎哎哎哎哎，

既然来当兵，哎哎哎，就知责任大。
话虽这样说，哎哎哎，有国才有家。

你不扛枪我不扛枪,谁保卫咱妈妈,谁来保卫她,谁来保卫她?
你不站岗我不站岗,谁保卫咱祖国,谁来保卫家,谁来保卫家?

结束句

谁来保卫家?

【歌曲赏析】

词作家石顺义：河北沙河人。中共党员。1968 年毕业于北京建筑学校。1970 年应征入伍，空军政治部歌舞团创作室专业作家，一级编剧。1997 年加入中国作家协会。著有歌词集《太阳的手》《石顺义歌词选》等及歌词 1000 余首，小说、散文、歌剧剧本 30 余篇。

曲作家士心：1955 年 11 月 26 日生于天津，国家一级作曲，中国音乐家协会会员，中国音乐文学学会会员。中国人民解放军总政治部歌舞团创作室创作员。因病医治无效于 1993 年 6 月 30 日在北京逝世，卒年 38 岁。代表作《说句心里话》《你会爱上它》《小白杨》《我们是黄河泰山》《没有强大

的祖国哪有幸福的家》《峨嵋酒家》《在中国的大地上》等。

 这首《说句心里话》是两位词曲作家于 1989 年春天由《解放军歌曲》编辑部组织部分词曲作家深入部队生活时创作的。词作原题为《士兵的自白》，抒发了战士想家时的一种真实心情，情真意切，健康向上。曲调新颖而流畅。作曲家士心提议改换了现在的歌名，并融会胶东、江南一带的民歌音调。这首歌以质朴的风格，贴切地唱出了士兵的心声，受到了广大指战员的欢迎。经军旅歌唱家阎维文首唱后，从此这首歌便传遍了军营。

 歌曲旋律优美深情，真实地表达了部队官兵的心里话。他们也想家、想念家中的亲人，他们也知道从军的路上有风吹雨打，但为了祖国，为了人民这个大家，需要热血男儿牺牲个人感情，甚至用生命和鲜血去保家卫国。阎维文的演绎为我们展现出了军人的追求和情怀，他的歌声温暖着部队官兵的心，感动着无数歌迷。

 这首歌曲通过描写一个作为具有普通人的各种情感的解放军战士的心声，表达了新时期解放军战士热爱祖国和人民，保卫祖国和人民的坚定的感情立场。这首歌曲让人听过之后，心潮澎湃，久久不能忘怀。这首歌写出了军营生活的酸甜苦辣，写出了军人生活中那纯真、质朴的爱。只为了祖国一声召唤，只为了人民一份期盼。无数的共和国的卫士把自己的青春献给了国家。这首人人都能唱上两句的军歌，是一首常常令人落泪的军歌，更是一首解放军战士的青春赞歌。

17.《强军战歌》

词：王晓岭

曲：印青

【歌词】

<center>听吧 新征程号角吹响</center>

强军目标召唤在前方

国要强 我们就要担当

战旗上写满铁血荣光

将士们听党指挥

能打胜仗作风优良

不惧强敌敢较量

为祖国决胜疆场

听吧 新征程号角吹响

强军目标召唤在前方

国要强 我们就要担当

战旗上写满铁血荣光

将士们听党指挥

能打胜仗作风优良

不惧强敌敢较量

为祖国决胜疆场

将士们听党指挥

能打胜仗作风优良

不惧强敌敢较量

为祖国决胜疆场

决胜疆场,杀!

【歌谱】

强军战歌

王晓岭 词
印青 曲

1=C 4/4

每分钟116拍 一往无前地

(此处为简谱乐谱)

歌词：
听吧！新征程号角吹响，强军目标召唤在前方。国要强我们就要担当，战旗上写满铁血荣光。将士们！听党指挥，能打胜仗，作风优良，不惧强敌敢较量，为祖国决胜疆场。决胜疆场。

第五章　军旅歌曲鉴赏

【歌曲鉴赏】

2013年3月中央军委主席习近平提出新时期的强军目标：要建设一支"听党指挥、能打胜仗、作风优良"的人民军队。为表现强军的主题，作曲家印青和词作家王晓岭共同创作了这首歌曲。

《强军战歌》的结构是一首再现二段式歌曲作品，C自然大调，4/4拍，是进行曲风格作品。歌曲在前奏部分直接采用了第一段的主旋律，以此来直入主题，烘托情绪。

第一段采用平行二句体的结构写作而成，通过平行结构的旋律重复，强调歌曲的主题以及"强军"的坚强决心。旋律开始运用了弱起的节奏模式，弱起节奏由弱到强的进行更能体现进行曲铿锵豪迈、意气风发的军队气质；之后采用同音反复及重音强调的写作技法，并且辅之以舒缓的节奏，好像是吹响了练兵强军的号角，第二句变化重复第一句的旋律，以同头异尾的方式形成旋律上的正格完全终止，号召战士们要以强军强国为己任，勇于担当，为国争光。

第二段结构采用更加自由的对比二句体写作，节奏改为强起，重音强调继续加强，第一句旋律的级进下行，好像是以诉说的方式告诫战士们该怎样做才能打胜仗，形成优良作风。第二句的旋律起伏跳跃比较大，特别是上行的跳进，体现出战士们为了保卫祖国敢于同强敌坚决较量的决心和信心。

《强军战歌》整首歌曲旋律起伏婉转，重复强调，和而不同，既有一般进行曲的慷慨激昂，又有反映新时代新目标的新旋律特点。

18.《我们从古田再出发》

词：王晓岭

曲：栾凯

【歌词】

看那先辈的足迹，
星星之火燃亮朝霞。
浴火重生的儿女，
红色基因传承光大。
不忘我们是谁，
不忘是为了谁。
把鲜红的旗帜举起来，
把意志力量聚起来。
不忘我们是谁，
不忘是为了谁。
我们从古田再出发，
重整行装再出发。

踏上强军的征程，
风雨洗礼雷火锻打。
斗志昂扬的将士，
崇高信仰永葆光华。
不忘我们是谁，
不忘是为了谁。
把使命和责任担起来，
把军队样子立起来。
不忘我们是谁，
不忘是为了谁。
我们从古田再出发，

向着胜利再出发。

【歌谱】

我们从古田再出发

王晓岭 词
栾 凯 曲

1=♭D 4/4

意气奋发、斗志昂扬地 进行曲速度

0 5 | 3 3 3 2.1 | 2. 3 1 - | 2 2.2 2 1 |

6 - 6 0 6 7 | 1. 1 7 6 | 5.5 1.2 3 - |

5 6 1 3 0 2 0 | 1 1.1 1 6.6 | 5 6 5. 3 |
　　　　　　　　　看那 先　辈　的
　　　　　　　　　踏上 强　军　的

5 1 0 3.5 | 1 1 2.1 6 | 5 - 5 0 6.7 |
足 迹， 星星 之火燃亮朝 霞。 浴 火
征 程， 风雨 洗礼雷火锻 打。 斗 志

1 2 2. 1 | 6 5 3 6.6 | 5 6 3.3 5 |
重　生　的　儿　女，红色 基因传承光
昂　扬　的　将　士，崇高 信仰永葆光

2 - 2 0 6.6 | 5 6 5.2 3 | 1 - 1 0 0 |
大。　　红色 基因传承光 大。
华。　　崇高 信仰永葆光 华。

第二遍反复

| 1 2 3 2·1 | 2· 1 6 - | 2 2·2 2 3 |

不 忘 我 们 是 谁,　　不 忘 是 为 了
不 忘 我 们 是 谁,　　不 忘 是 为 了

| 1 - - 05 | 6 6·7 1 6 | 5 6 3· 5 |

谁。　　把 鲜 红 的 旗 帜 举 起 来, 把
谁。　　把 使 命 和 责 任 担 起 来, 把

| 6·6 6 1 3 1 | 2 - - 0 | 3 3 3 2·1 |

意 志 力 量 聚 起 来。　　不 忘 我 们 是
军 队 样 子 立 起 来。　　不 忘 我 们 是

| 2· 3 1 - | 2 2·2 2 1 | 6 - - 0 |

谁,　　不 忘 是 为 了 谁。
谁,　　不 忘 是 为 了 谁。

| 5 5·6 3 5 | 1 2 3 - | 5·5 6 1 3 2 |

我 们 从 古 田 再 出 发,　重 整 行 装 再 出
我 们 从 古 田 再 出 发,　向 着 胜 利 再 出

| 1 - 1 0 0 :‖ 5 5 6 3 5 | 1 2 3 - |

发。　　　　我 们 从 古 田 再 出 发,
发。

| 5·5 6 1 3 - 2 - | 1 - - - | 1 0 0 0 0 ‖

向 着 胜 利 再 出 发!

【歌曲赏析】

《我们从古田再出发》是一首开宗明义宣誓军队信念信仰、展示强军力量的原创歌曲。歌曲意气风发，斗志昂扬，主歌部分一开始，就用坚强有力的旋律表达了追寻革命前辈足迹的坚定决心。副歌用高亢的音调表明我辈重整行装向着胜利再出发的理想信念和决心。整首歌曲一气呵成，中国共产党的治党治国治军方略，以及对军队建设的殷殷关怀，都化为歌曲中掷地有声的铿锵音符，化为三军将士声震天地的铮铮誓言。

二、曲目推介

《十送红军》（江西民歌，朱正本、张士燮收集整理）

《会师歌》（红军歌曲）

《游击队歌》（贺绿汀词曲）

《南泥湾》（贺敬之词，马可曲）

《拥军秧歌》（安波根据陕北民歌填词）

《千里跃进大别山》（王知十词，时乐濛曲）

《乘胜追击》（选自《淮海战役组歌》）

《七律．人民解放军占领南京》（毛泽东词，沈亚威曲）

《人民海军向前进》（海政文工团集体创作组词，绿克曲）

《真是乐死人》（林中词，生茂曲）

《时刻准备打》（陈克正词，晓河曲）

《再见吧，妈妈》（陈克正词，张乃诚曲）

《八一军旗高高飘扬》（石祥词，李遇秋曲）

《血染的风采》（陈哲词，苏越曲）

《送战友》（白光泉词，杜兴成曲）

《祖国啊，请检阅》（高峻词，孟宪斌曲）

《走进新时代》（蒋开儒词，印青曲）

《听党指挥歌》（选自《军人道德组歌》）

《当那一天来临》（王晓岭词，王路明曲）

第三节　外国军旅歌曲

在众多的外国军旅歌曲中，我们挑选了一些经典的、耳熟能详的作品重点赏析。

一、经典赏析

1.苏联歌曲：《神圣的战争》

词：列别杰夫·库马契

曲：亚历山大·瓦西里耶维其·亚历山大罗夫（俄罗斯亚历山大红旗歌舞团首任团长）

【中文歌词】

起来，巨大的国家，做决死斗争，

消灭法西斯恶势力，消灭万恶匪群！

敌我是两个极端，一切背道而驰，

我们要光明和自由，他们要黑暗统治！

全国人民轰轰烈烈，回击那刽子手，

回击暴虐的掠夺者和吃人的野兽！

不让邪恶的翅膀飞进我们的国境，

祖国宽广的田野，不让敌人蹂躏！

腐朽的法西斯妖孽，当心你的脑袋，

为人类不肖子孙，准备下棺材！

贡献出一切力量和全部精神，

保卫亲爱的祖国，伟大的联盟！

让高贵的愤怒，像波浪翻滚，

进行人民的战争，神圣的战争！

【歌谱】

神圣的战争

1=F 3/4

瓦·列别杰夫·库马契 词
亚历山大罗夫 曲
钱仁康 译配

快中速

```
0 3 | 6. 1 3 4 | 3. 1 6 0 3 | 2. 1 7 6 | 3 0 0 3 |
```

1. 起来，巨大的国家，作决死斗争，要
2. 全国人民奋起战斗，回击那刽子手，回
3. 腐朽的法西斯妖孽，当心你们脑袋，为
4. 起来，巨大的国家，作决死斗争，要

```
6. 1 3 4 | 3. 1 6 0 6 | 3. 2 1 7 | 6 0 5 |
```

消灭法西斯恶势力，消灭万恶匪群！
击暴虐的掠夺者，和吃人的野兽！ 让
人类不肖子孙准备下棺材！
消灭法西斯恶势力，消灭万恶匪群！

```
1 5 1 2 | 3. 1 1 3 | 5. 4 3 2 | 3. 2 1 7 |
```

最高尚的愤怒，像波浪翻滚，进

```
6. 1 3 4 | 3. 1 6 0 6 | 3. 2 1 7 | 6 0 ‖
```

行人民的战争，神圣的战争。

【歌曲赏析】

1941年6月22日，纳粹军队攻入苏联。炸弹摧毁了千百座城市，成千上万的和平居民死在炮火中。诗人瓦·列别杰夫-库马契怀着痛苦和愤怒的心情写下了著名的诗篇："起来，巨大的国家……"。战争的第三天，这首诗登在了《消息报》和《红星报》上（后来获得斯大林文艺奖）。

当天，一名红军指挥官拿着报纸去找红旗歌舞团的团长亚历山大罗夫。这首诗道出了所有苏联人的心声，也深深打动了亚历山大罗夫，他在下班回家的路上一遍又一遍地念着这首诗。他连夜把这首诗谱成了歌。

第二天早上他把歌抄在排练厅的黑板上，来不及油印，也来不及抄写合唱分谱，大家就在自己的笔记本上抄下了词和曲。6月27号早上，红旗歌舞团在莫斯科的白俄罗斯车站首次演唱了这首歌。据亚历山大罗夫的儿子博利斯·亚历山大罗夫回忆当时的情景："我记得那些坐在简陋的军用木箱上抽着烟的士兵们听完了《神圣的战争》的第一段唱词后，一下子站了起来，掐灭了烟卷，静静地听我们唱完，然后要我们再唱一遍又唱一遍……"。

音乐史家们说：《神圣的战争》是响应伟大的卫国战争的第一首歌曲，在苏联歌曲编年史上有极其重要的地位，被誉为'苏联卫国战争的音乐纪念碑'。"只有前苏联有这样的气魄和感觉，能把一场残酷的牺牲变成了美的洗礼，能把极为雄壮的进军变成抒情的眼泪。《神圣的战争》就是这样的圣歌，她综合了一切俄罗斯歌曲的美丽、辽远、勇敢和浪漫等因素，把这个民族的勇气和悲壮完整表现出来。俄罗斯的反法西斯战歌有千百首，如果找一首来做代表，那毫无悬念的当属《神圣的战争》。

2.德国歌曲《莉莉·玛琳》

词：汉斯·莱普

曲：诺尔伯特·舒尔茨

第五章　军旅歌曲鉴赏

【中文歌词】

兵营的门前有一盏路灯，
就在路灯下初次遇上意中人，
我多么希望能再相见，
亲密偎依在路灯下，
我爱莉莉·玛琳，我爱莉莉·玛琳。

我俩的人影重叠在一起，
人人看得出我们相爱这样深，
你看多少人羡慕我们，亲密偎依在路灯下，
我爱莉莉·玛琳，我爱莉莉·玛琳。

换岗的号声催呀催得紧，
我要赶回去，又要分开三天整，
在临别时候难舍难分，
多么希望常在一起，
和你莉莉·玛琳，和你莉莉·玛琳。

深沉的黑夜四处多寂静，
夜雾在弥漫，飘飘悠悠如梦境，
我从梦境里来到此地，
就像往常在路灯下，
等待莉莉·玛琳，等待莉莉·玛琳。

【歌谱】

莉莉·玛琳

〔德〕汉斯·莱普词
〔德〕诺尔伯特·舒尔茨曲
高洪译词　薛范配歌

$1=E$　$\frac{4}{4}$

中速稍快

| 3 3·4 5 3 | 4·4 4·1 7 - | 2·2 2·3 4 4 5 | 7·6 5·4 3·1 |

1. 兵营的门前有一盏路灯，　就在路灯下初次遇上意中人，我
2. 我俩的人影重叠在一起，　人人看得出我们相爱这样深，你
3. 换岗的号声催呀催得紧，　我要赶回去又要分开三天整，在
4. 路灯也熟悉你的脚步声，　叫我怎能忘你的笑容和倩影，假
5. 深沉的黑夜四处多寂静，　夜雾在弥漫飘飘悠悠如梦境，我

| 6 7·1 7·6 | 6 5 7·6 | 5 4 6·5 | 4 3 5·3 |

多么希望能再相见，亲　密偎依在　灯下，我
看多少人羡慕我们，亲　密偎依在　路灯下，我
临别时候难舍难分，多　么希望常　在一起，和
如有一天我遭不幸，还　会有谁在　路灯下，等
从梦境里来到此地，就　像往常在　路灯下，等

| 5·4 4 2 | 1 - - 3 | 5·4 4 7 | 1 - - 0 |

爱莉莉·玛琳　　我爱莉莉·玛琳。
爱莉莉·玛琳　　我爱莉莉·玛琳。
爱莉莉·玛琳　　和你莉莉·玛琳。
爱莉莉·玛琳　　等待莉莉·玛琳。
爱莉莉·玛琳　　等待莉莉·玛琳。

【歌曲赏析】

这是一首从军队广播中流行起来的反战歌曲,也是世界流行音乐史上的经典。1915 年第一次世界大战中,德国士兵汉斯·莱普(Hans Leip)在俄国战场上写下了这首诗,1938 年诺尔伯特·舒尔茨(Norbert Schultze)为其作曲。情歌大多哀伤缠绵,在血肉横飞的战场听情歌却多了份对昔日美好回忆的眷恋。这是《莉莉·玛琳》走红的最重要的原因:战争吞噬的不仅是爱情,战争带走了太多美好的东西……

这首歌最初录制的版本并不走红,到了 1941 年,德国占领地贝尔格莱德。一家德国电台开始向所有德军士兵广播 Lale Anderson 唱的《莉莉·玛琳》。这首歌的内容却唤起了士兵们的厌战情绪,唤起了战争带走的一切美好回忆。很快,这首德语歌曲冲破了同盟国和协约国的界限,传遍了整个二战战场。从突尼斯的沙漠到阿登的森林,每到晚上 9 点 55 分,战壕中的双方士兵,都会把收音机调到贝尔格莱德电台,去倾听那首哀伤缠绵的《莉莉·玛琳》。不久,盖世太保以扰乱军心及间谍嫌疑为由取缔了电台,女歌手及相关人员也被赶进了集中营。但是《莉莉·玛琳》并没有就此消失,反而越唱越响,纳粹德国走向了命中注定的灭亡,这首歌曲也成为了控诉战争、控诉法西斯最有力的武器。

3. 美国歌曲:《海军陆战队赞歌》

词:不详

曲:雅克·奥芬巴赫

【中文歌词】

 从蒙提祖马的大厅,

 到黎波里的海岸;

 我们为国家而战,

在空中、陆地和大海上；
首先为正义和自由而战，
并保持我们干净的名誉；
我们为自己的称号自豪，
美国海军陆战队。

我们的旗帜在风中飞扬
从日出到日落；
我们在所有的地方战斗过，
只要我们拿起武器；
从寒冷的北方岛，
到阳光明媚的热带风景，
你会发现我们时刻准备着，
美国海军陆战队。

为你和我们部队的健康干杯
我们荣誉的服务对象；
在无数的战斗中我们为活下去而战
但从来没为此发狂；
如果陆军和海军兄弟，
看到过天堂的景象；
他们会发现天堂的街道上，
守卫着陆战队士兵。

第五章 军旅歌曲鉴赏

【歌谱】

海军陆战队赞歌

1=C 4/4

不详 词
雅克·奥芬巴赫 曲

| 1 3 | 5 — 5 — | 5 — 5 — | 5 — — i |

1. 从 蒙 提 祖 马 的 大
2. 我 们的 旗 帜在 风 中 飞
3. 为 你和 我们 部队的 健 康 干

| 5 — 3 4 | 5. — 5 — | 4 2 — — | 1 — — — |

厅, 到 黎 波 里 的 海 岸;
扬, 从 日 出 到 日 落,
杯, 我 们 荣誉 的服 务 对 象;

| 0 0 1 3 | 5 — 5 — | 5 — 5 — | 5 — — i |

我 们 为 国 家 而
我 们 在所 有的 地 方 战 斗
在 无数的 战斗中 我们 为活 下去 而

| 5 — 3 4 | 5 — 5 — | 4 2 — — | 1 — — — |

战, 在 空 中陆 地和 大 海 上;
过, 只 要 我 们拿 起 武 器;
战, 但 从来 没 为 此 发 狂;

| 0 0 1. 7 | 6 — 4 — | 6 — 4 — | 5 — — 6 |

首 先 为正 义和 自 由 而
在 寒 冷 的 北 方 兄
如 果 陆军 和 海 军 兄

```
5 - 1 7 | 6 - 5 - | 6 - 1 - | 5 - - - |
```
战，　并保　持我　们干　净的　名　　誉
岛，　到阳　光明　媚的　热带　风　　景，
弟，　看到　过　　天　堂的　景　　象，

```
5 0 1 3 | 5 - 5 - | 5 - 5 - | 5 - - 1 |
```
　　我们　为自　己的　称　号　自
　　你会　发　现　我们　时刻　准　备
　　他们　会　发现　天　堂的　街　道

```
5 - 3 4 | 5 - 5 - | 4 2 - - | 1 - - - | 1 0 ||
```
豪，　美国海　军　陆战　队。
着，　美国海　军　陆战　队。
上，　守卫着陆　战　队士　兵。

【歌曲赏析】

《海军陆战队赞歌》（Marines' Hymn）为美国海军陆战队标准军歌，也是美国五大军种军歌中最古老的一首。

该歌曲歌词创作于19世纪，但作者不详，也无人拥有版权。而音乐则来自1859年首演、法国德裔犹太作曲家雅克·奥芬巴赫（Jacques·Offenbach，1819—1880年）的古典轻歌剧《布拉邦特的吉纳维弗德》（Geneviève de Brabant）中的一首《两名军人之歌》。美国《全国警察报》于1917年6月16日首次刊载该歌曲歌词。美国海军陆战队于1918年8月1日全文印发了该歌曲词曲，并在1919年8月19日取得该歌曲版权，该歌曲如今已属于大众。

歌词第一句"从蒙特祖马大厅到的黎波里的海岸"分别表现美墨战争中的查普特提战役（Battle of Chapultepec）和第一次伯伯里战争（First Barbary

War)。蒙特祖马（Montezuma 或 Moctezuma）又被称为蒙特苏马，即蒙特祖马二世（Montesuma II，约 1475—1520 年），为古代墨西哥阿兹特克人的皇帝，曾一度称霸中美洲，1519 年被西班牙征服者荷南·科尔蒂斯（Hernán Cortés，1485—1547 年）收服，阿兹特克文明也因此灭亡。

演唱此歌曲时一般处于立正姿势以表示尊敬。

4. 苏联歌曲：《喀秋莎》

词：米哈依尔·瓦西里耶维奇·伊萨科夫斯基

曲：马特维·勃兰切尔

【中文歌词】

正当梨花开遍了天涯，
河上飘着的柔曼轻纱；
喀秋莎站在那峻峭的岸上，
歌声好像明媚的春光。
喀秋莎站在那峻峭的岸上，
歌声好像明媚的春光。

姑娘唱着美妙的歌曲，
她在歌唱草原的雄鹰；
她在歌唱心爱的人儿，
她还藏着爱人的书信。
她在歌唱心爱的人儿，
她还藏着爱人的书信。

啊这歌声姑娘的歌声，

跟着光明的太阳飞去吧!
去向远方边疆的战士,
把喀秋莎的问候传达。
去向远方边疆的战士,
把喀秋莎的问候传达。

驻守边疆年轻的战士,
心中怀念遥远的姑娘;
勇敢战斗保卫祖国,
喀秋莎爱情永远属于他。
勇敢战斗保卫祖国,
喀秋莎爱情永远属于他。

【歌谱】

喀 秋 莎

$1=\flat A$ $\frac{2}{4}$

〔苏〕米·伊萨科夫斯基词
马特维·勃兰切尔曲

不快
p

第五章　军旅歌曲鉴赏

(独唱)

mp

‖: 6. 7 | 1. 6 | 1 7 6 7 3 0 | 7. 1 | 2. 7 | 2 2 1 7 | 6 — |

1. 正当梨花开遍了天涯，　河上　飘着　柔曼的轻　　纱；
2. 姑娘唱着美妙的歌曲，　她在　歌唱　草原的雄　　鹰；
3. 啊这歌声，姑娘的歌声，　跟着　光明的太阳飞去吧！
4. 驻守边疆年轻的战士，　心中　怀念　遥远的姑　　娘；
5. 正当梨花开遍了天涯，　河上　飘着　柔漫的轻　　纱；

3 6 | 5 6 5 4 3 2 | 3 6 | 0 4 2 | 3. 1 | 7 3 1 7 | 6 — |

卡秋莎　站　在　峻峭的岸　上，　歌声　好像　明媚的春　　光。
她在　歌　唱　心爱的人　儿，　她还　藏着　爱人的书　　信。
去向　远　方　边疆的战　士，　把喀秋莎问候　转　　达。
勇敢　战　斗　保卫　祖　国，　喀秋莎爱情永远　属于他。
喀秋莎　站　在　峻峭的岸　上，　歌声　好像　明媚的春　　光。

(合唱)

{ 3 6 | 5 6 5 4 4 3 2 | 3 6 | 0 4 2 | 3. 1 | 7 3 1 7 | 6 — :‖
 3 4 | 3 4 3 2 2 1 7 | 1 6 | 0 2 7 | 1. 1 | }

1. 喀秋莎　站　在　峻　峭的岸　上，　歌声　好像　明媚的春　　光。
2. 她在　歌　唱　心　爱的人　儿，　她还　藏着　爱人的书　　信。
3. 去向　远　方　保　卫　祖　国，　把喀秋莎问候　转　　达。
4. 勇敢　战　斗　保　卫　祖　国，　喀秋莎爱情永远　属于他。
5. 喀秋莎　站　在　峻　峭的岸　上，　歌声　好像　明媚的春　　光。

{ 1 7 | 1 6 6 #1 2 6 6 6 | 6 6 | 0 6 6 | 6. 6 | 7 #3 4 #5 | 6 — :‖ }

```
尾声
(7. #5 | ♭7 7 6 5 | #4 6  0 ♮4 2 | 1.  6 | 5 4 3 1 |
 6 — | 6 — | 6 — | 6 — | 6 3 | 6  0 )‖
```

【歌曲赏析】

《喀秋莎》的歌词是苏联诗人伊萨科夫斯基写的，1938年春他写了头8行，就觉得才思枯竭。他的好友，作曲家勃兰切尔看了后说："这也许能出首好歌，你把它写完吧。"果然，这首小诗成为旷世杰作，于1943年获得了斯大林金奖。但是这首歌曲当时并没有流行，是两年后发生的苏联卫国战争使这首歌曲脱颖而出，并伴着隆隆的炮火流传了开来。如此说来，恰恰是战争使《喀秋莎》这首歌曲体现出了它那不同寻常的价值，而经过战火的洗礼，这首歌曲更是获得了新的甚至是永恒的生命。

这首歌曲，描绘的是俄罗斯春回大地时的美丽景色和一个名叫喀秋莎的姑娘对离开故乡去保卫边疆的情人的思念。这虽然是一首爱情歌曲，却没有一般情歌的委婉、缠绵，而是节奏明快、简捷，旋律朴实、流畅，因而多年来被广泛传唱，深受欢迎。在苏联的卫国战争时期，这首歌对于那场战争，曾起到过非同寻常的作用。按通常的规律，战争中最需要的是《马赛曲》《大刀进行曲》《义勇军进行曲》那样的鼓舞士气的铿锵有力的歌曲。而这首爱情歌曲竟在战争中得以流传，其原因就在于，这歌声使美好的音乐和正义的战争相融合，这歌声把姑娘的情爱和士兵们的英勇报国联系在了一起，这饱含着少女纯情的歌声，使得抱着冰冷的武器、卧在寒冷的战壕里的战士们，在难熬的硝烟与寂寞中，心灵得到了情与爱的温存和慰藉。

5. 意大利歌曲:《啊,朋友再见》

意大利民歌

【中文歌词】

那一天早晨,从梦中醒来,
啊朋友再见吧、再见吧、再见吧!
一天早晨,从梦中醒来,
侵略者闯进我的家;

啊游击队呀,快带我走吧,
啊朋友再见吧、再见吧、再见吧!
游击队呀,快带我走吧,
我实在不能再忍受;

啊如果我在,战斗中牺牲,
啊朋友再见吧、再见吧、再见吧!
如果我在,战斗中牺牲,
你一定把我来埋葬;

请把我埋在,高高的山岗,
啊朋友再见吧、再见吧、再见吧!
把我埋在,高高的山岗,
再插上一朵美丽的花;

啊每当人们,从这里走过,
啊朋友再见吧、再见吧、再见吧!
每当人们从这里走过,

都说啊多么美丽的花；

啊她才是那，最美丽的花，
啊朋友再见吧、再见吧、再见吧！
她才是那，最美丽的花，
献身自由而美丽的花！

【歌谱】

啊，朋友再见

意大利民歌

1=♭A 2/4

速度：110

(2 3 | 4 4. | 4 6 5 4 | 6 3. | 3 3 2 1 | 7 3 |

7 1 7 | 6 -) ‖: 0 3 6 7 | 1 6. | 0 3 6 7 | 1 6. |

那一天 早 晨　　从梦中 醒 来，
啊游击 队 啊　　快带我 走 吧，
啊如果 我 在　　战斗中 牺 牲，
请把我 埋 在　　高高的 山 岗，
啊每当 人 们　　从这里 走 过，

0 3 6 7 | 1 7 6 | 1 7 6 | 3 3 | 3 2 3 | 4 4. |

啊朋友，再见吧！再见吧！再见吧！一天早晨
啊朋友，再见吧！再见吧！再见吧！游击队啊
啊朋友，再见吧！再见吧！再见吧！如果我在
啊朋友，再见吧！再见吧！再见吧！把我埋在
啊朋友，再见吧！再见吧！再见吧！每当人们

$$4\ 6\ 5\ 4\ |\ 6\ 3.\ |\ 0\ 3\ 2\ 1\ |\ 7\ 3\ |\ 1\ \widehat{7\ 1}\ |\ 6\ -\ :\|$$

从 梦 中 醒 来，	侵 略 者	闯 进	我 家	乡。	
快 带 我 走 吧，	我 实 在	不 能	再 忍	受。	
战 斗 中 牺 牲，	你 一 定	把 我	来 埋	葬。	
高 高 的 山 岗，	再 插 上	一 朵	美 丽 的	花。	
从 这 里 走 过，	都 说 啊	多 么	美 丽 的	花。	

【歌曲赏析】

《啊朋友再见》外文曲名为《Bella ciao》

此歌曲是意大利民间歌曲，是电影《桥》的主题曲。这部电影最早在中国放映于20世纪70年代，那是一个极度缺乏精神食粮的年代。所以生于70年代的人对这部电影留下了永难磨灭的印象，他们津津乐道于剧情和台词，学吹口哨和口琴并高唱这首著名的插曲——《啊！朋友再见！》。这首歌曲赞颂了革命游击队的大无畏的英雄气概，生动形象的表现了革命游击队视死如归的精神和优秀品质。歌曲声音委婉连绵、曲折优美、步步高昂，是一首豪放、壮阔的歌曲。

6.奥地利歌曲：《雪绒花》

词：奥斯卡·哈默斯坦二世

曲：理查德·罗杰斯

【中文歌词】

雪绒花，雪绒花，

每天清晨迎接我。

小而白，纯又美，

总很高兴遇见我。

雪似的花朵深情开放，

愿永远鲜艳芬芳。

雪绒花,雪绒花,
为我祖国祝福吧!

【歌谱】

雪 绒 花
美国电影《音乐之声》插曲

1=C 3/4

奥斯卡·哈默斯坦二世作词
理查德·罗杰斯作曲
章珍芳译配

| 3 - 5 | 2̇ - - | 1̇ - 5 | 4 - - | 3 - 3 |
| 雪 绒 花, | 雪 绒 花, | 每 天 |

| 3 4 5 | 6 - - | 5 - | 3 - 5 | 2̇ - - |
| 清晨欢迎 | 我。 | 小 而 白, |

| 1̇ - 5 | 4 - - | 3 - 5 | 5 6 7 | 1̇ - |
| 纯 又 美, | 总 很 | 高兴遇 | 见 |

| 1̇ - - | 2̇ 0 0 5 5 | 7 6 5 | 3 - 5 | 1̇ - - |
| 我。 | 雪 似的花朵 | 深 情 | 开 放, |

| 6 - 1̇ | 2̇ - 1̇ | 7 - 7 | 5 - - | 3 - 5 |
| 愿 永 远 | 鲜 艳 | 芬 芳。 | 雪 绒 |

| 2̇ - - | 1̇ - 5 | 4 - - | 3 - 5 | 5 6 7 |
| 花, | 雪 绒 花, | 永 远 为 | 我 祖 |

1.
| 1̇ - - | 1̇ - 0 :||
| 国 祝 | 福

2.
| 1̇ - - | 1̇ - 0 ||
| 吧!

【歌曲赏析】

歌曲《雪绒花》是音乐剧《音乐之声》(1965年年初搬上银幕)的插曲之一。故事发生在二战前的奥地利。生性活泼、不安心当修女的姑娘玛丽亚到海军上校特拉普家里当家庭教师。上校几年前妻子去世了,为教育七个孩子而疲惫不堪。玛丽亚以爱心和童心,让孩子们在大自然美景中陶冶性情,赢得了孩子们的喜爱,后来上校也爱上了她并与她结婚。这时,德国吞并奥地利。上校拒绝为纳粹服兵役,在一次音乐节上带领全家越过阿尔卑斯山,逃脱纳粹的魔掌,影片获得第38届奥斯卡最佳导演、最佳影片等五项大奖。

《雪绒花》是一首抒情的男声吉他弹唱曲,通过对"花"的赞美象征人民渴望幸福安宁的生活。这首歌曲在影片中出现了两次,第一次是特拉普上校借助歌曲表达了对玛丽亚的赞许和接纳;第二次则是他们全家在萨尔茨堡音乐节上。这时,上校一家已暗中筹划好逃亡,他借歌声向家乡,向祖国告别,唱了一半便哽咽不能成声,玛丽亚上前接唱了下来。听众怀着对祖国必胜的信心,也一起高唱了起来,歌声使在场的德国占领军胆战心惊。如今《雪绒花》已经在全世界传唱,并已成为奥地利的非正式国歌。

7. 法国歌曲:《马赛曲》

词:克洛德·约瑟夫·鲁日·德·李尔

曲:克洛德·约瑟夫·鲁日·德·李尔

【中文歌词】

前进法兰西祖国的男儿们,光荣的日子已来临!专制暴政压迫着我们,祖国大地啊痛苦呻吟。祖国大地在痛苦呻吟,你可看见那凶狠的士兵,到处在残杀人民。他们正从你的怀抱里,夺去你妻儿的生命。公民武装起来,公民决一死战。前进,前进,万众一心,把敌人消灭尽!

神圣的祖国号召我们,向敌人雪恨复仇!我们渴望宝贵的自由,决心要

为她去战斗。决心要为她去战斗,看我们高举那自由旗帜,胜利地迈着大步前进。让敌人在我们脚底下,听我们凯旋的歌声。公民,武装起来,公民,决一死战。前进,前进,万众一心,把敌人消灭尽!

当父老兄弟英勇地牺牲,我们将战斗得更坚定!亲手埋葬烈士的尸骨,追随他们的足迹前进。追随他们的足迹前进,我们将不再羡慕生命,却愿意战死在斗争中,能为他们复仇牺牲,我们将会感到无上光荣。公民,武装起来。公民,决一死战。前进,前进,万众一心,把敌人消灭尽!

【歌谱】

马 赛 曲

〔法〕克洛德·约瑟夫·鲁日·德·李尔 作曲
宫 愚 译配

1=G 4/4

进行速度 有力地

第五章　军旅歌曲鉴赏

转1=♭B（前#5=后7）

```
2 1 ♭7 - | 6 1．1 1 ♭7．2 | 2 - 0 0 7 | 1．1 1 1 1 2．3 |
```
兵　士，到　　祖　国鲜血遍地。　你可知道　　那　凶狠的
前　进，高　　为　自由而战斗。　我们正胜　　利地团结
生　命，却　　他　们的足迹前进。　我们不再　　贪恋那

转1=G（前5=后7）

```
7 - 0 1．7 | 6．6 6 1 7．6 6 #5 0 0．5 | 5 - 5．5 3．1 |
```
里，　杀死你的妻子和　儿　女。　公民们，　　武装起
下，　垂死的敌人听着我们的凯　歌。
牲，　我们将要感到无上光　荣。

```
2 - - 0．5 | 5 - 5．5 3．1 | 2 - - 5 | 1 - - 2 |
```
来！　公民们，　　投入战斗，　　前　　进，　前

```
3 - - 0 | 4 - 5 6 | 2 - - 6 | 5 - - 0．3 4．2 | 1 - 1．0 ||
```
进，　　万众一心，　　把敌　　人消灭清！

【歌曲赏析】

马赛曲（La Marseillaise），法国国歌，原名莱茵军团战歌（Chant de guerre de l'Armée du Rhin），词曲皆由克洛德·约瑟夫·鲁日·德·李尔（Claude-Joseph Rouget de L'Isle, 1760—1836 年）在 1792 年 4 月 25 日晚作于当时斯特拉斯堡市长德特里希家中。同年 8 月 10 日，马赛志愿军前赴巴黎支援杜乐丽起义时高唱这歌，因得现名，马赛曲亦因此并风行全法。1795 年 7 月 14 日法国督政府宣布定此曲为国歌。

马赛曲在其后的波旁王室复辟和法兰西第二帝国时期被禁。延至 1830

年七月革命过后,再次为人传唱,并由著名音乐家柏辽兹(Hector Berlioz,1803—1869年)进行管弦乐编曲,此成为后来官方指定的管弦乐版本。1879年、1946年以及1958年通过的三部共和国宪法皆定名马赛曲为共和国国歌。在一般的情况下《马赛曲》只会唱第一节的国歌(偶尔会连同第五节和第六节一起唱)。

中国改良派思想家、政论家王韬1871年在香港出版的《普法战纪》中第一次将马赛曲翻译成中文,名为《法国国歌》。

二、曲目推介

1. 美国歌曲:《伞绳上的鲜血》

美国歌曲《伞绳上的鲜血》是美国陆军第101空降师军歌,词曲作者不详,歌词具有独特的美国式幽默。美国陆军第101空降师,即电视剧《兄弟连》中E连所属师的原型,由于其臂章上有一个正在嚎叫的鹰头,被称为"鹰师"或"嚎叫的鹰"。它主要依靠直升机实施空中突击,速度快,火力强,作战能力全面,是美军进行快速部署和实施应急作战的重要力量,被誉为陆军"全能师"。

2. 美国歌曲:《美国空军》

《美国空军》(The U. S. Air Force)是美国空军的标准军歌,简称《空军歌》,有时也被称为《让我们上》《让我们飞向蓝色远方》或者《蓝色远方》。这首歌曲原来是《陆军航空队歌》,歌词和歌曲是美国陆军上尉罗伯特·克劳福德写于1939年。

3. 苏联歌曲《春天来到了我们的战场》

《春天来到了我们的战场》,又名《夜莺》。阿·法梯扬诺夫作词,瓦·索洛维约夫·谢多伊作曲。

诗人法梯扬诺夫曾作为一名普通的士兵走过漫长的战争道路,他回忆道:"战斗刚一停息,我们—士兵们—躺在绿色的小树林里,拍去身上的灰

尘。突然听到：远处敌机的轰鸣声消失之后，夜莺大声唱了起来。这一情景我后来写进了歌词里。"

作曲家也回忆道："法梯扬诺夫参加过解放匈牙利的战斗，他是最先攻入布达佩斯的战士之一，为此得到勋章和假期。他拿来了两首诗，我一天之内就谱成了两首歌曲，这就是《夜莺》和《她什么也没说》。"

4.苏联歌曲:《如果战争在明天》

这首歌曲是 1938 年由瓦西里·列别捷夫作词，波科拉斯作曲的苏联歌曲，当时正值苏芬战争期间，苏联军方为了鼓舞人心而创作了这首歌曲。另外原版歌词中有这样的内容："我们亲爱的铁腕的斯大林和伏罗希洛夫引领我们向前进。"伏罗希洛夫是当时苏联的国防部长，有"第一统帅"的美誉。

参 考 文 献

［1］ 陈应时，陈聆群. 中国音乐简史［M］. 北京：高等教育出版社，2009.

［2］ 于润洋. 西方音乐通史［M］. 上海：上海音乐出版社，2003.

［3］ 沈旋，谷文娴，陶辛. 西方音乐史简编［M］. 上海：上海音乐出版社，2010.

［4］ 袁静芳. 中国传统音乐概论［M］. 上海：上海音乐出版社，2000.

［5］ 钱仁康. 学堂乐歌考源［M］. 上海：上海音乐出版社，2001.

［6］ 汪毓和. 中国近现代音乐史［M］. 北京：人民音乐出版社，2002.

［7］ 张千一，莫蕴慧. 嘹亮军歌［M］. 北京：人民音乐出版社，2017.